KB082445

어떻게 사진가와 문필가가 함께
일할 수 있는가? 이미지와 글은 어떤
관계를 맺을 수 있는가? 어떻게 우리가
독자에게 함께 다가갈 수 있는가?

— 존 버거, 『말하기의 다른 방법』에서

일러두기
- 인명·지명·단체명을 비롯한 고유명사는 국립국어원 외래어표기법을 따랐으나 관례로 굳어진 것은
 존중했다. 원어는 처음 나올 때만 병기했다.
- 단행본 『』, 개별 기사「」, 잡지 및 신문 《 》, 전시, 음악, 영화제목, 작품은 〈 〉로 묶었다.
- 2판에서는 더 나은 도판 제공과 제작 공정의 이유로 본문과 도판을 번갈아 배치했다.

세계의 아트디렉터 10

2009년 7월 16일 초판 발행 ◐ 2021년 1월 21일 2판 인쇄 ◐ 2021년 2월 10일 2판 1쇄 발행
지은이 전가경 ◐ 펴낸이 안미르 ◐ 주간 문지숙 ◐ 초판 편집 정은주 ◐ 2판 진행 이연수
아트디렉터 정재완 ◐ 2판 디자인 도움 안마노 김민영 옥이랑 ◐ 커뮤니케이션 김나영 ◐ 영업관리 황아리
인쇄·제책 한영문화사 ◐ 펴낸곳 (주)안그라픽스 우10881 경기도 파주시 회동길 125-15
전화 031.955.7766(편집) ◐ 031.955.7755(고객서비스) ◐ 팩스 031.955.7744 ◐ 이메일 agdesign@ag.co.kr
웹사이트 www.agbook.co.kr ◐ 등록번호 제2236(1975.7.7)

ISBN 978.89.7059.305.0(93600)

세계의 아트디렉터 10

전가경 지음

안그라픽스

들어가는 글

1.
'세계의 아트디렉터 10'이라는 제목의 이 책은 말 그대로 아트디렉터 열 명의 삶을 통해 이들이 살았던 당시의 시대상과 더불어 변모해 가는 아트디렉터상을 이야기한다. 또한 아트디렉터가 잡지의 시각적인 면을 다루는 직책인 만큼 열 명의 아트디렉터가 만든 잡지 이야기도 담고 있다. 즉 『세계의 아트디렉터 10』은 아트디렉터 열 명이 살아온 디자인 세계의 이야기임과 동시에 이들이 만들어 나간 잡지 이야기이다.

2.
책의 구성에 대한 간략한 소개가 필요하다. 이 책은 1부 1930-50년대, 2부 1960년대, 3부 1980-90년대로 구성된다. 책을 이와 같이 나눈 이유는 각 시대적 정황과 인물들 간 관계에 근거한다.
　　1부의 '출현'은 최초의 아트디렉터로 거론되는 알렉세이 브로도비치와 그의 수제자 오토 스토치를 다룬다. 브로도비치는 현대적인 편집 디자인과 아트디렉터상을 개척했다는 점에서, 그리고 스토치는 그를 사사하고 사진을 중심으로 디자인했다는 점에서 1부로 함께 묶을 수 있었다. 스토치의 경우에는 뉴욕파 디자이너라는 점에서 허브 루발린이나 조지 로이스와 함께 2부에서 거론할 수도 있었으나, 그가 가장 왕성하게 활동했던 시기가 1950년대 후반부터 1960년대 초반에 집중되어 있고 사진 디자인 측면에서 브로도비치의 계보를 잇고 있다는 섬에서 브로도비치와 함께 1부에 포함시켰다.
　　이어지는 2부 '절정'에서는 잡지 황금기의 주역을 살펴본다.

유럽과 미국의 균형을 위해 뉴욕파 출신의 디자이너 두 명과 독일 그리고 프랑스 디자이너를 한 명씩 다루었다. 뉴욕파 중에서는 활자를 중심으로 미국적 표현주의 디자인을 표방한 허브 루발린과 미국 '크리에이티브 혁명'의 주역 중 한 명인 조지 로이스를 소개했다. 그리고 유럽의 감수성으로 1960년대 미국의 그래픽에 대응하는 독자적인 디자인을 펼친 독일 최초의 아트디렉터 빌리 플렉하우스와 프랑스 패션 잡지 아트디렉터였던 피터 크냅을 다루었다. 이들 디자이너를 통해 필자는 1960년대 잡지 황금기의 특징을 조망하고 같지만 서로 다른 '서양'의 아트디렉터들을 우리 눈으로 살펴보고자 했다.

마지막 3부 '대안'에서는 소위 포스트모던 디자인 맥락에서 언급할 수 있는 디자이너 네 명을 살펴본다. 이들은 1980년대를 시작으로 활동했다는 공통점 외에도 1960년대 말 이후 침체기에 빠져 있던 잡지 디자인을 새롭게 부활시켰다는 점에서 함께 묶을 수 있었다. 특히 1960년대 표면에 드러난 진보적 메시지는 이들에게서 1970년대의 잠복기를 거쳐 1980년대부터 다양한 소재와 형태로 나타났다.

본문의 3부를 통해 필자는 1930년대부터 1990년대까지 이어지는 아트디렉터를 살펴봄으로써 변화해 나가는 세계상과 그 속에서 시대와 호흡하고 앞서 나간 디자이너의 모습을 발견했다.

3.
필자가 이 책에서 특별히 주목한 부분이 있다. 편집자이자 사진디렉터로서의 아트디렉터상이다. 『The Education of an Art Director』의 공동편집자인 베로니크 비엔Veronique Vienne은 아트디렉터를 두고 '비주얼 에디터'라는 용어를 사용했다. 이는 아트디렉터가 겉으로 드러나는 형태뿐 아니라 그 안의 내용을 다룰 줄 아는 편집

자와 같은 역할도 하고 있음을 뜻한다. 동시에 이 용어는 문자 그대로 이미지, 특히 사진을 편집할 줄 아는 사람을 의미하기도 한다.

이 책에 소개되는 열 명의 아트디렉터는 이런 맥락에서 모두 비주얼 에디터에 해당한다. 이들은 편집장의 신뢰를 받으며 내용과 편집에도 깊이 관여했으며 어떤 경우에는 편집장의 권한까지도 맡았다. 또한 사진을 다루는 면에서도 각자 개성 있는 방식과 철학을 갖고 있었다. 아트디렉터로서 사진을 읽고 다룬다는 것은 필수적인 능력이었던 것이다.

이러한 아트디렉터로서의 역할을 염두에 두고 열 명의 아트디렉터를 조명해 본 결과, 필자는 이들이 편집자 및 사진가와 했던 협업에도 자연스럽게 주목하게 되었다. 이 책에서 편집자 및 사진가와의 이야기가 곧잘 언급되고 강조된 이유도 이러한 필자의 관점을 반영한 탓이다. "가장 영향력 있는 아트디렉터조차도 다른 직책 담당자의 은혜를 입고 있다. 이는 편집자도, 출판인도 마찬가지다."라는 스티븐 헬러의 말처럼 디자인은 결코 혼자만의 생산물은 아니다. 필자는 과정보다는 결과물 중심으로 이야기되는 디자인계에서 디자인 결과물의 숨은 주역을 드러내고자 적은 지면이나마 편집자 및 사진가의 이야기와 아트디렉터가 구축한 이들과의 협업 관계를 소개하고자 했다.

4.

책을 마무리하는 과정에서 남는 몇 가지 아쉬움이 있다. 『세계의 아트디렉터 10』의 책 제목을 그대로 받아들인다면 '세계적인' 아트디렉터라는 의미 이전에 '세계 각국의' 아트디렉터를 뜻하기도 한다. 그럼에도, 이 책에서 다뤄진 아트디렉터는 모두 서양의 아트디렉터다.

아트디렉터란 개념이 서양에서 처음 시작되었고 그 역사가 동

양에 비해 길다는 변명은 차치하고서라도, 동양의 아트디렉터가 전혀 다루어지지 않았다는 점은 분명 이 책의 한계일 것이다. 그런 의미에서 『세계의 아트디렉터 10』은 동양편을 다룬 후속편이 진행되어야 할 것이며, 서양의 아트디렉터와는 다른 동양의 디자인 개념 및 시대 상황이 이야기되어야 할 것이다. 그밖에 책 내용이 과거에 근거하고 있기 때문에 자료를 구하는 데 적지 않은 어려움이 있었다. 몇몇 잡지는 비록 빛바랜 모습이지만, 다행히 주변의 도움으로 그 당시의 모습으로 만나 볼 수 있었다. 그러나 브로도비치의 사진집이나 칼만이 만든《컬러즈》, 존스의 초창기《i-D》그리고 브로디의《페이스》등은 인쇄된 이미지로만 경험했음을 고백한다.

이 책은 과거와 역사에 초점을 두고 있다. 현재 디자인계에서 일어나는 '탈 장르적인' 현상에 비추어 볼 때 과거, 그것도 그래픽 디자인에 한정되어 이야기되는 이 책은 다소 고루해 보일 수 있다. 하지만 E. H. 카의 해묵은 '과거는 현재와의 대화'라는 말처럼 이 책이 과거를 통해 현재와 내일의 아트디렉터상을 돌아보고 또 상상하는 데 작은 역할을 했으면 하는 소박한 바람이다. 또한 디자이너 이상철이 아트디렉터가 되기 이전 명동 뒷골목 헌책방에서《라이프》《루크》《플레이보이》등을 발견하며 영감을 얻었듯이, 이 책이 그와 같은 살아 있는 감흥을 줄 순 없지만 적어도 '인쇄된 노스탤지어'를 불러일으키는 그런 작은 장이 되었으면 한다.

5.
이 책에 등장하는 아트디렉터들의 작업이 그러했듯이 이 책 또한 필자 혼자만의 작업이 아니었다. 아래 소개되는 분들의 도움이 없었더라면 이 책은 여전히 진행 중이었을 것이다.

— 이 책의 집필을 제안해 주시고 아트디렉터 선정에
도움 말씀을 주신 안상수 선생님

— 아트디렉터 선정에 조언을 주시고, 집필에 필요한
 자료를 제공해 주신 정병규 선생님
— 책의 기획과 진행에 도움을 주신 안그라픽스
 문지숙 주간님과 정은주 편집자님
— 소중한 잡지들을 흔쾌히 빌려 주신 계간《그래픽》의 김광철 님
— 피터 크냅 관련 프랑스어를 번역해 주신 박진영 님과
 이 분을 소개해 주신 김나리 님
— 인터뷰에 응해 주신 조지 로이스, 피터 크냅 그리고 비록 이 책에
 실리진 못했지만 한국의 디자인과 아트디렉팅에 대해
 좋은 말씀을 주신 이상철 선생님
— 자료 사용을 허락해 주신 마이라 칼만, 네빌 브로디,
 데이비드 카슨, 조지 로이스, 앨런 페콜릭 그리고 피터 크냅

이 분들께 진심 어린 고마움을 전한다.

끝으로 나의 소중한 가족을 빼놓을 수 없다. 뒤늦게 디자인의 길을
가게 해 주신 부모님께, 책이 진행되는 동안 정신적이고 물리적인
도움을 준 남편 정재완 군께 그리고 배 속에서 9개월간 글쓰기의
희로애락을 함께한 나의 6개월 된 딸 정수인에게도 고마움과 사랑
을 표한다.

2009년 6월
대구에서 전가경

2판을 찍으며

출판사에서 책에 대한 리뉴얼과 새 발행에 관한 소식을 전해왔다. 2009년도 출간된 첫 책이었으니 분명 수정할 내용이 있으리란 생각에 오랜만에 책을 들춰 보았다. 초판본에 수록된 필자의 말을 읽는 와중에 눈에 들어온 마지막 문장의 한 구절이 있었다. "나의 6개월된 딸 정수인." 아이는 그 사이에 중학교 입학을 앞둔 준청소년으로 성장했다. 2009년 초판 발행이라는 시점보다 아이의 성장이야말로 지난 12년이라는 시간의 흐름을 명징하게 보여주고 있었다. 나의 첫 책이었던 『세계의 아트디렉터 10』은 그 사이에 절판되지 않은 채 독자를 찾아갔고 2021년을 바라보는 지금은 리뉴얼을 시도하기까지 한다. 고무적인 일이다.

 10여년이 흐른 지금, 『세계의 아트디렉터 10』에 대한 나의 마음은 양가적이다. 나의 첫 책이라는 점에서 애틋하고 소중하지만, 구미 및 서유럽 국가의 남성 아트디렉터만을 다뤘다는 점에서 이 책은 오늘의 시각문화 지형에서 분명 한계가 있다. 기회가 닿는다면 이 책에 대한 새로운 버전을 쓰고 싶은 이유이다. 그럼에도 이 책에 새 옷을 입히는 작업에 동참한다. 나 혹은 다른 연구자에게 남아 있는 과제란 이곳에 수록된 열 명의 활동에 대한 부정이 아닌, 활동의 틈새를 예민하게 파악해 나가는 것이다. 또한 그래픽 디자이너의 사진 다루기에 대해 꽤 많은 분량을 할애한 이 책은 여전히 유효한 지점이 있다고 본다.

 책의 일부 내용은 업데이트가 불가피해 수정을 진행했다. 연령이나 활동 지역 및 추가되어야 할 작업 등 지엽적인 것을 중심으로 일부 내용을 고쳤다. 그러나 이 책이 개정판이 아닌 만큼, 초판의

방향성과 내용은 그대로 유지했다. 시대의 변화와 시선의 굴절로 지금은 다소 부족하게 다가오는 이 책을 다시금 선보임과 동시에 『세계의 아트디렉터 10』의 새로운 버전도 언젠가 집필할 수 있기를 약속해 보고 싶다.

이 책이 새로 나올 때 2020년 그 혹독함과 매서움이 조금이나마 가라앉기를 간절히 희망한다.

2020년 12월
대구에서 전가경

알렉세이 브로도비치
러시아 출생
1898-

1930 미국으로 건너감
1933 '디자인 실험실' 시작

〈포트폴리오〉 1949-1951

『발레』, 『파리의 나날』 1945

『관찰』 1959

〈하퍼스 바자〉 1934-1958

오토 스토치
미국 출생
1913-

〈맥콜스〉 1954-1967

허브 루발린
미국 출생
1918-

1945 '서들러앤드헤네시' 입사
1952
'서들러앤드헤네시앤드루발린'
크리에이티브 디렉터

1964
'허브루발린' 사
〈팩트〉 1964
〈에로스〉 1962

빌리 플렉하우스
독일 출생
1925-

에디치온 주어캄프 196.
비블리오테크 주어캄프 195.
〈트웬〉 1959-1970

〈아우프베르츠〉 1950-1952

피터 크냅
스위스 출생
1931-

1951 파리로 건너감
『건강에 관한 책』 시리즈 1967-1968
〈누보 페미나〉 1953

〈딤 담 돔〉 1965-1970

〈엘르〉 1959-1966

조지 로이스
미국 출생
1931-

1950 한국 전쟁 참전
1953 CBS 입사

1959 DDB 입사
1961 PKL 설립

테리 존스
영국 출생
1945-

네빌 브로디
영국 출생
1957-

데이비드 카슨
미국 출생
1952-

티보 칼만
헝가리 출생
1949-

1956 미국 이민

1920

미국 대공황 1929
1930
히틀러 통치 시작 1933
BBC 측 텔레비전 방송 시작 1937
제2차 세계 대전 발발 1939-1945
1940
나치 독일 항복 1945
한국 전쟁 발발 1950
컬러 브라운관 개발 1953
1960
마틴 루터 킹 목사 연설 1963
베트남 전쟁 발발 1965-1975
68혁명 1968
1회 우드스탁 페스티벌 개최 1969

아트디렉터 잡지 디자인 연대기

잡지 디자인
그외 활동

-1971 1982 사후 〈브로도비치〉전 개최 (파리)

1969 개인 사진 스튜디오 설립

-1999

〈U & lc〉 1973-1981

〈아방가르드〉 1968-1971 -1981

주어캄프 타셴부흐 1971

〈FAZ-Magazine〉 1980-1983 -1983

〈팜므〉〈데꼬라시옹 엥떼르나시오날〉 1983 2018 라시테 드라모드에 뒤 디자인

1967 패션 사진가로 활동 시작
1975 〈날씨가 좋다〉 전시
〈엘르〉 1974-1977 〈포춘〉 1988

2008 〈에스콰이어〉 표지 전시 (뉴욕 MOMA)

1966 LHC 설립
〈에스콰이어〉 1962-1972

〈보그〉 영국판 1972-1979 1986-1987 〈i-D〉 20주년 기념 전시 (도쿄, 런던)
〈베니티 페어〉 1970-1971
〈i-D〉 1980-

1980 독립음반 아트디렉터 활동 시작
〈아레나〉 1987-1990 2014 브로디 어소시에이츠 운영
1994 리서치스튜디오즈 설립
〈페이스〉 1981-1986 〈퓨즈〉 1991-

1982-1987 사회학 교사 『포토 그래픽스』 1999
〈레이 건〉 1992-1996
〈비치 컬처〉 1989-1991
〈트랜스월드 스케이트보딩〉 1983-1987

1979-1993 M&Co 운영
〈컬러즈〉 1990-1995
〈인터뷰〉 1989-1991
〈아트포럼〉 1987-1988 -1999

1976 1980 1981 1984 1990 1991 2000 2001 2004 2008 2010 2011 2020

먼 훗날 나는 어디에선가 한숨을 쉬며 이야기할 것입니다.
숲속에 두 갈래 길이 있었다고.
나는 사람이 적게 간 길을 택하였다고.
그리고 그것 때문에 모든 것이 달라졌다고.

로버트 프로스트Robert Frost
〈가지 않은 길The Road Not Taken〉 중에서

1부. 출현

1940년대, 유럽 예술가들의 미국으로의 엑소더스가 시작되고 얼마 지나지 않아 미국에서는 출판물, 특히 잡지의 시각 분과를 전적으로 담당하는 아트디렉터라는 새로운 직업군이 탄생한다. '레이아웃맨' 혹은 '레이아웃 아티스트'의 수동적인 역할에서 벗어나 디자이너는 비로소 시각물을 독립적으로 지휘하기에 이른다. 이로써 미국의 잡지계는 기존의 일러스트레이션 및 텍스트 중심의 편집 체제에서 현대적인 기법의 사진과 이미지 그리고 레이아웃으로 재탄생한다. 바야흐로, 편집 디자인의 혁명이 시작된 것이다. 그리고 이 혁명은 1950년대 뉴욕에서 꽃피운 '뉴욕파' 운동에 불을 지핀다.

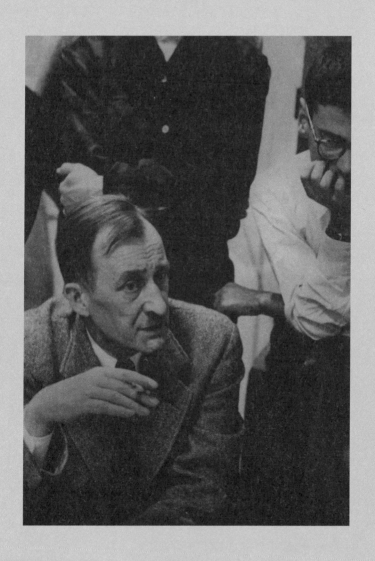

알렉세이 브로도비치 Alexey Brodovitch

"좋은 레이아웃을 위한 비결은 없다.
 중요한 것은 지속적인 변화와 대립에 관한 감각이다."

사진을 디자인하다

사진 디자인

엄청난 양의 사진들이 쏟아지고 있는 오늘날, 디자이너는 그 어느 때보다 많은 사진들을 접하고 있다. 광고, 책, 패키지 등의 분야를 떠나 사진은 이제 디자인의 소재로서 다양하게 활용되고 있다. 제품 홍보를 위한 수단으로서의 광고 사진에서, 글을 동반 혹은 보완하는 역할로서의 수필집에서, 사진 그 자체에 충실한 사진집이나 전시장에서까지, 사진들은 여러 모습으로 오늘의 시각 문화를 만들어 가고 있다. 그리고 '디자인'이라는 옷을 입고 세상에 '다시' 태어나고 있다.

그중에서도 '책'이라는 이름 안에 수록되는 사진은 단발적인 광고 사진보다 더 긴 호흡을 필요로 한다. 광고 사진이 광고 문안에 어울리는 단편적인 컷들을 필요로 하는 데 반해, 책 속의 사진은 텍스트 및 다른 사진과의 상호 관계를 고려해야 한다. 선택한 사진이 책의 콘셉트와 어울리는지, 사진의 전체적인 흐름이 텍스트의 흐름에 위배되지는 않는지, 보다 그래픽적인 조작이 필요한 것은 아닌지 등의 여러 질문을 통해 사진은 비로소 책이라는 공간에 들어서는 것이다. 이러한 일련의 과정들, 즉 사진을 중심으로 진행되는 디자인 과정을 앨런 헐버트Allen Hurlburt는 '사진 디자인Photographic Design'이라고 명명했다.

앨런 헐버트는 사진 디자인에서 가장 중요한 것은 '디자인과 사진술 간의 균형'을 찾는 것이라 했다. 그리고 사진기의 발명과 사

진 및 인쇄 기술을 토대로 사진이라는 매체가 어떻게 디자인과 만나게 되었는지를 설명했다. 특히 그는 역사 속 한 지점에 주목했는데, 그것은 다름 아닌 오늘날 편집 디자인의 개척자라고 불리는 알렉세이 브로도비치와 그의 '디자인 실험실Design Laboratory'이었다.

알렉세이 브로도비치는 그래픽 디자인 역사에서 디자인과 사진술의 관계를 본격적으로 연구하고 실천한 인물이다. 사진이라는 당시로서는 가장 혁신적이고 '모던'한 수단을 디자인 언어로 확립한 그는 사진이야말로 그가 살던 시대를 가장 적절하게 표현하는 또 하나의 붓이자 펜이라고 생각했다. 또한 그는 디자인 실험실이라는 수업 운영을 통해 사진과 디자인 간의 실험과 연구가 후세대에까지 이어질 수 있도록 공헌했다. 동시대의 메헤메드 페미 아가Mehemed Fehmy Agha 또한 사진을 중심으로 한 편집 디자인을 선보였지만 브로도비치만큼이나 잡지, 사진집 그리고 교육으로 이어지는 사진 중심의 디자인을 펼치지는 못했다. 오늘날 인쇄물에서 사진의 입지를 생각해 보면, 브로도비치에게 따라붙는 '편집 디자인의 개척자'라는 수식어의 의미는 보다 명쾌해지는 듯하다. 그는 다름 아닌 사진 중심의 그래픽 디자인 역사를 개척해 낸, 그래픽 디자인 분야에서 사진이 자랄 수 있는 토양을 제공한 장본인이나 다를 바 없기 때문이다.

모더니즘의 시각화, 《하퍼스 바자》

오늘날 현대적인 개념의 아트디렉터상을 선보인 최초의 인물로 평가 받는 브로도비치의 대표작은 단연코 《하퍼스 바자Harper's Bazaar》일 것이다. 그는 이 잡지를 통해 디자이너가 사진가 및 편집자와 동등하게 일하는 디자이너상을 제시했으며, 이들과의 커뮤니케이션이야말로 좋은 잡지 만들기의 시발점임을 입증했다. 특히 《하퍼스 바자》의 편집장 카멜 스노Camel Snow와의 인연은 그가 현대적인

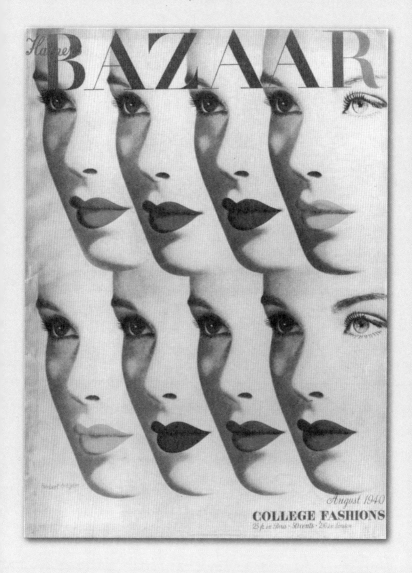

《하퍼스 바자》 표지 (1934 - 1958)

《하퍼스 바자》 표지 (1934-1958)

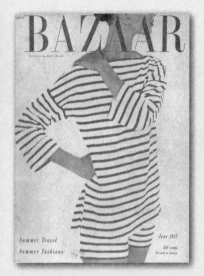
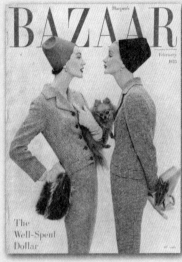
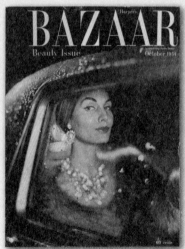
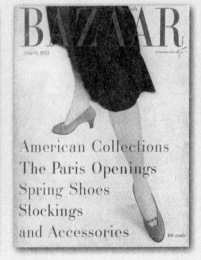

(다음 쪽부터)《하퍼스 바자》내지

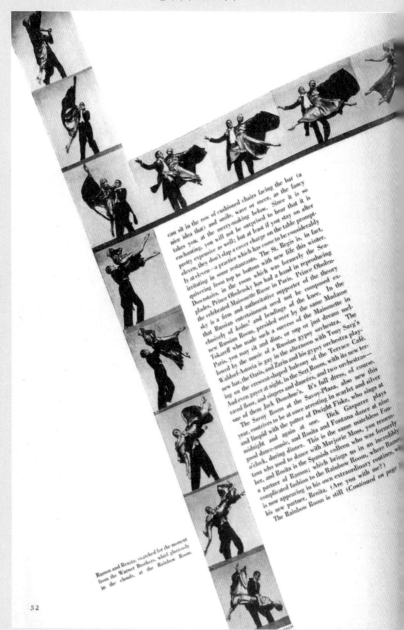

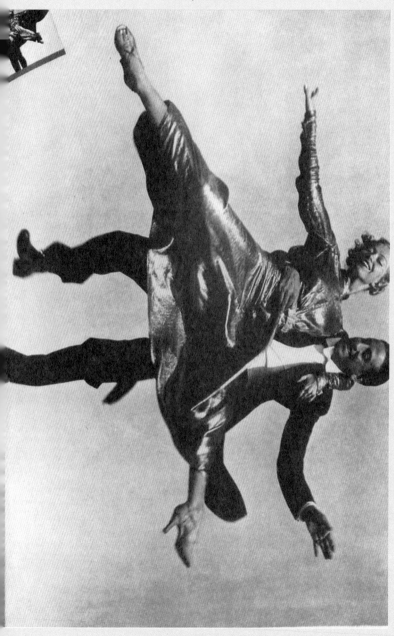

CARE GIVES WINGS TO THE FEET

... AND ELOQUENCE TO THE HANDS

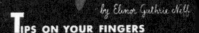

by Elinor Guthrie Neff

TIPS ON YOUR FINGERS

Now is the time to bring your finger tips to life . . . not
with the greens or blues (these are just for fun)
but with wild, light, lively pinks and rose-reds.
Put away those deep-dyed winter polishes:
the blackberry, raven-wing, dried-blood
colors— they belong in mothballs now!
• Above: Rhubarb and
next down,
Fire Weed,
both by Peggy Sage. To the
left: La Cross's Lobster
and, at the
bottom.
Sea Wheat.

Don't get set about
your
fingernails.
Experiment with
new shades, and switch
them about as easily as you do
your hats—for the color of your polish can
change the expression of your hands as a
lipstick changes the expression of your face.
Try, for instance: At the top, Revlon's Cherry Coke.
to its right, Revlon's Hot Dog. And below
this, Chen Yu's Flowering Plum, and Celestial Pink.

HERBERT MATTER

THE ULTRA VIOLETS

• Above: Nelly de Grab's wide swath of flecked Strong Hewat wool (a mix of violet with green, red, white) may be taken in part (the jacket, about $23, the skirt, about $25, and the beige wool overblouse for about $15), but we prefer the look of the whole, which is about $63. At Bloomingdale's; R. H. Stearns, Boston; Stix, Baer and Fuller, St. Louis.

• Opposite: Towncliffe has shaped magenta tweed into a particularly able exposition of the blouson-jacket suit, holds the waistline with elastic. At Bloomingdale's; Kaufmann's, Pittsburgh; Dayton's, Minneapolis; I. Magnin. About $80. Stockings, Van Raalte. Shoes, I. Miller. Madcaps hats, opposite and above, at Bloomingdale's.

RICHARD AVEDON

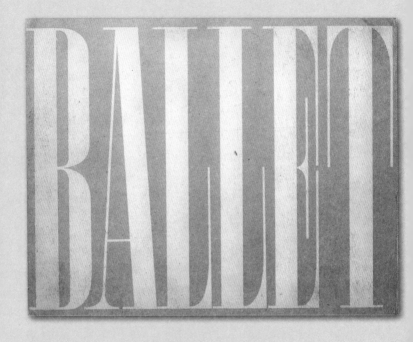

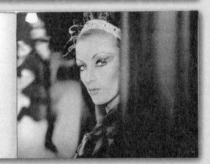

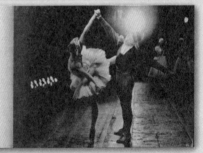

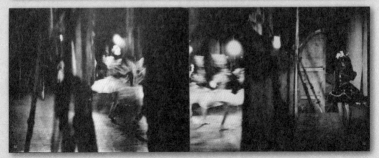

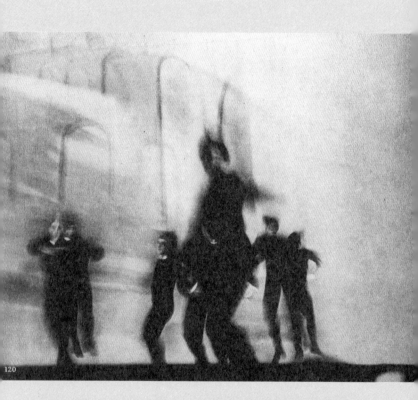

「발레」내지

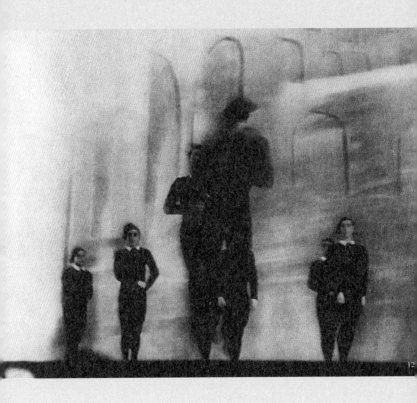

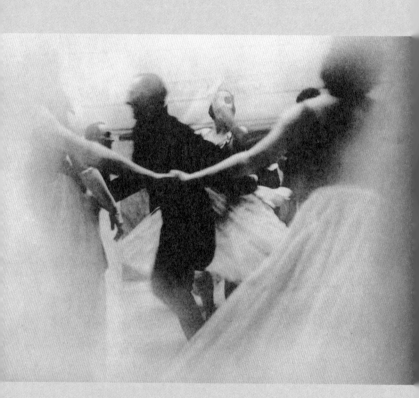

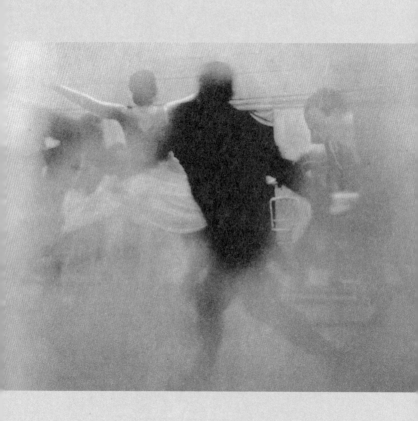

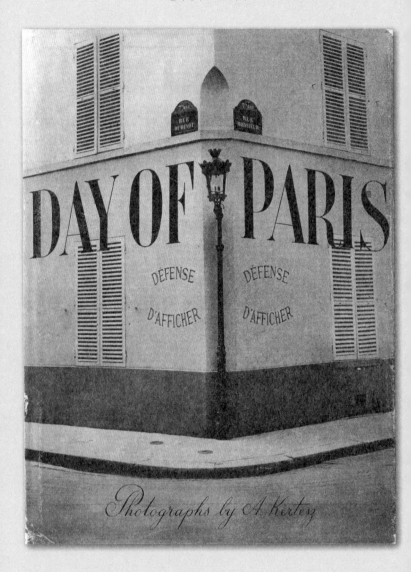

『파리의 나날』 표지 (1945)

『파리의 나날』 내지

The artist is dead, his studio must be closed. Now his estate, like a large family that must be broken up. Friends, gather for the separation, breathe a prayer to destiny.

The sharp uncertainty of stage sets. Like a toy on rungs removable station to station.

To the painter who has not found his...

Three eyes ask a question.

...that three eyes won't answer.

The marble children ask the fabulous lovers; a grace that real children can't give.

A friend's studio, two steps before the death mask of Modigliani

"Look, this is what you want...."

The train moved fast with promises of a bird where she might find riches too. Now, after a night, she has been shamefully cast forth.

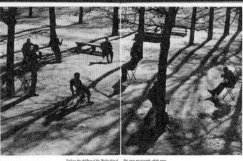

Perhaps the children of the Medici played this same passionately subtle game.

(다음 쪽) 『관찰』내지

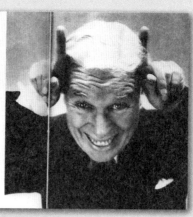

아트디렉터로 성장할 수 있었던 든든한 배경이 되었다.

　　브로도비치는 "어떻게 매일 똑같은 달걀과 베이컨을 먹을 수 있느냐."며 반문할 정도로 항상 새로움을 추구했던 것으로 유명하다. 아마도 그러했기에 자칫 매너리즘과 아이디어 고갈에 빠질 수도 있었던 25년이라는 짧지 않은 시간 동안《하퍼스 바자》를 매번 새로운 표정으로 탄생시킬 수 있었을 것이다. 브로도비치는 그 새로움 안에서 모더니즘 정신을 강조했다. 당시 순수 예술에서 진행 중이던 몽타주, 포토그램 등의 기법을 과감하게 선보이는가 하면, A. M. 카상드르A. M. Cassandre 등의 혁신적인 일러스트레이션으로 표지를 장식함으로써 모더니즘 기운을 잡지에 한껏 불어넣었다. 그에게 모더니즘은 곧 실험 정신이었고 새롭게 도래하는 산업 사회에 어울리는 시대적 코드였다. 특히 사진은 변화해 가는 시대를 가장 탁월하게 포착할 수 있는 코드와 수단으로서 기능했다. 그 때문에《하퍼스 바자》는 당시 그 어떤 잡지보다도 다양한 사진가의 작업들로 넘쳐 흘렀다. 초기에는 만 레이Man Ray, 마틴 뭉카치Martin Munkácsi, 어윈 블러멘펠드Erwin Blumenfeld 등의 사진들을 통해 포토그램, 초현실주의적인 기법 등을《하퍼스 바자》안에 실현시켰다. 그리고 이후에는 디자인 실험실을 통해 어빙 펜Irving Penn, 리처드 아베든Richard Avedon, 릴리안 바스만Lillian Bassman, 헨리 울프Henry Wolf 등 제자를 양성하면서 이들의 사진을 소개하며 초기와는 차별되는 언어로《하퍼스 바자》의 사진 풍경을 바꿔 나갔다.

　　『브로도비치Brodovitch』(1989)의 저자 앤디 그룬드버그Andy Grundberg는 이러한 사진에 대한 브로도비치의 관심이 그의 파리 생활에서 시작되었을 것이라고 말한다. 브로도비치는《하퍼스 바자》에서 활동하기 이전에 10여 년을 파리에서 보냈다. 이때 파리는 현대 사진의 중심지로서 많은 사진가의 활동 무대였다. 실제로 브라사이Brassaï, 앙리 카르티에 브레송Henri Cartier Brésson 그리고 앙드레 케

르테즈André Kertész 등이 활발하게 활동하고 있었으며, 이러한 분위기는 브로도비치에게 적지 않은 영향을 미쳤을 것이라 그룬드버그는 설명한다.

　브로도비치에게 파리 생활은 뉴욕에서의 시간에 비하면 비록 짧은 시간에 불과했지만, 사진계에 대한 관심과 영향은 물론 현대 미술 전반에 눈을 뜨게 한 소중한 시간이었다. 러시아에서의 부유했던 삶과는 달리 초기 파리에서의 그의 삶은 고달팠다. 처음에는 가정집 벽을 칠하는 페인트공으로 생활하며 생계를 꾸려갔다. 이후, 세르게이 디아길레프Sergei Diaghilev와 인연이 닿아 디아길레프 극단의 무대 미술을 담당했다. 그 과정에서 20세기 모더니즘의 집결지라고 할 수 있는 몽파르나스Montparnasse에 둥지를 틀고 당대 연극인 및 미술인들과 교류할 수 있는 기회를 가질 수 있었다. 그가 유명세를 타기 시작했던 것은 가난한 예술가를 위해 마련된 〈르 발 바날Le Bal Banal〉 포스터전에서 피카소를 제치고 1위를 차지하면서부터이다. 이때부터 브로도비치는 프렝탕 백화점 및 유명 인사들의 벽화 작업 등의 의뢰를 받는가 하면, 미술 잡지《카이에 다르Cahier d'Art》《아르 에 메티에 그라피크Arts et Métiers Graphiques》등의 아트디렉션을 담당했다. 특히 디자인 스튜디오 '아텔리아Athelia'에서 그의 작품 활동은 절정에 이르렀다. 아텔리아는 그가 1930년 미국 필라델피아로 이주하기 전까지 활동했던 곳으로서, 이곳에서 브로도비치는 기하학적 스타일과 산세리프 활자체 그리고 사진 등을 활용한 디자인 작품을 선보였다. 파리에서 그의 삶은 당시 파리의 팽배했던 모더니즘의 정신을 흡수할 수 있게 만들었으며, 이후 미국에서의 디자인 작업에 자양분 역할을 했다.

　1930년 브로도비치는 미국으로 활동 장소를 옮기고 필라델피아박물관산업예술학교The Philadelphia Museum and School of Industrial Art에서 광고 수업을 진행했다. 당시 미국 편집 디자인은 일러스트

레이션 중심의 디자인이 대부분이었으며 파리의 모더니즘 기운을 등에 업고온 브로도비치에게 미국의 디자인은 상당히 낡게 느껴졌다. 1934년 뉴욕으로 이주하기 전까지 그는 필라델피아에서 유럽의 현대적인 미술 동향과 디자인을 적극적으로 소개하며 미국 디자인의 표정을 점진적으로 바꿔 나갔다.

파리에서의 10여 년 그리고 이어진 필라델피아에서의 3년 동안 브로도비치는 자신만의 언어로 모더니즘 정신을 풀어 나갔다. 그리고 그 과정에서 미국인에게 생동하는 유럽의 정신을 알려 주었고, 상업 미술에서도 실험적인 디자인과 정신이 가능할 수 있음을 입증했다. 그러나 이러한 13여 간의 그의 활동은 뉴욕에서 이룬 《하퍼스 바자》와 일련의 출판물 작업에 비유하자면 기초 과정에 불과했다. 그만큼 뉴욕에서의 활동은 그의 생애 최고의 정점이라 할 수 있었다. 그것은 가파르게 대각선을 만들어 가는 그래프처럼 그칠 줄 모르는 상승세의 삶이자 새로움을 향한 브로도비치의 도약 정신이 만들어 낸 끊임없는 발걸음의 결과였다.

브로도비치는 1932년부터 《하퍼스 바자》를 디자인했다. 사진을 디자인의 핵심 요소로 바라본 그는 과감한 여백 사용, 사진 속 내용을 중심으로 하는 디자인, 대비·반복·병치 등을 통한 생동감 있는 연출, 다양한 사진 조작 방법의 활용, 사진과 활자 간의 조화 등을 통해 사진 디자인 및 편집 디자인의 다양한 사례를 만들어 나갔다. 또한 동시대 디자이너인 페미 아가의 여백에 대한 강조와 부채꼴로 떨어지는 사진 레이아웃에 영향을 받은 동시에 이를 더욱 발전시켰다. 무엇보다 각각의 사진을 하나의 일관된 이야기로 풀어 나가도록 사진 간의 관계에 주목했으며, 이를 다양한 레이아웃 기술을 통해 실현했다.

그는 그리드라는 개념에 착안하지 않은 채 직감적으로 지면을 디자인했다. 그래서인지 그의 손을 거친 지면들은 질서정연하고 체

계적이기보다는 유연하고 부드러운 인상을 자아낸다. 이처럼 그리
드에 기초하지 않는 디자인 방향은 자칫 체계적이지 못한 잡지를
만들 수 있다는 위험성도 컸을 것이다. 그러나 브로도비치는 각 지
면과 펼침면이 서로 유기적으로 어울려야 한다는 점에 착안하여 잡
지 전체에 사진 배치와 활자 사용 등을 이용해 일관된 흐름을 유지
했다. 잡지 전체가 파도와 같이 높고 낮은 흐름으로 이야기를 풀어
나갈 수 있도록 페이지 앞면과 뒷면 간의 전개 과정에도 세심한 배
려를 기울였던 것이다. 이와 같은 브로도비치의 감각으로 《하퍼스
바자》는 대중적인 잡지에서 격조 높고 품위 있는 패션 잡지로서 탈
바꿈할 수 있었고, 그 자체가 화려한 예술 향연의 장이 될 수 있었다.
그의 제자이자 사진가인 리처드 아베든은 "최고의 작가들과 최고
의 사진가들이 모두 《하퍼스 바자》에 실렸다."라며 《하퍼스 바자》
는 모든 작가와 사진가가 열망한 꿈의 등용문이었다고 전한다. 한
마디로 《하퍼스 바자》는 아트디렉터 브로도비치의 지휘 아래 만들
어진 당대 최고의 단원이 모인 오케스트라단이었다.

책 속의 영화관

다양한 사진 연출과 디자인을 시도한 《하퍼스 바자》를 통해서 잡
지도 하나의 흐름으로 읽혀질 수 있음을 보여 주었던 브로도비치
는 사진집 디자인에도 큰 관심을 보였다. 그리고 사진집을 통해서
이미지들을 한 편의 드라마로 완성시켰다. 잡지와는 차별된 책에
대한 접근 방식을 통해 잡지라는 매체가 지닌 상업적이고 광고적
인 특성 때문에 펼치기 어려워 중단될 수 밖에 없었던 사진의 흐름
을 무한히 펼쳐 나갔다.

살아 있는 움직임, 『발레』

1945년도에 한정판으로 출간된 『발레Ballet』는 브로도비치가 1935

부터 1937년까지 35밀리미터 콘탁스 카메라로 찍은 사진을 모아 디자인한 사진집이다. 그는 이 기간 동안 몬테 카를로Monte Carlo의 '발레 뤼스Ballet Russe' 등 여러 발레단을 전전하며 사진을 촬영했던 것으로 전해진다. 『발레』는 모두 11개의 장으로 구성되어 있고 104장의 사진이 수록되어 있으며 그라비어로 인쇄되었다. 그리고 각 장의 제목은 각기 다른 활자체를 사용해 각 발레극이 지닌 색다른 분위기를 표현하고 있다.

『발레』는 한 편의 영화와 같은 꼴을 하고 있다. '1935-1937'이라고 표기된 서문은 영화 타이틀 시퀀스와 같은 분위기를 전달한다. 이 인트로에서 그는 무대 뒤 무용수의 분장 장면과 얼굴 표정 등을 클로즈업함으로써 정작 무대 위에서는 간과될 수밖에 없는 무대 뒷이야기와 다양한 표정을 섬세하게 촬영해 전달한다. 특히 흑과 백으로 대비되는 인물 사진들로 이어지는 인트로 페이지는 마치 렘브란트의 회화를 연상케 하듯 빛과 어둠의 대비 속에서 무대 위 그리고 뒤라는 공간적 대비에 대한 은유로도 읽힌다.

이제 카메라는 전경으로 시선을 옮겨 전체 무대와 무용수의 움직임에 초점을 맞춘다. 여기서 브로도비치는 카메라 감독과 같은 기법으로 기승전결의 스토리를 만들어 낸다. '백 번의 키스 Les Cents Baisers'라고 표기된 장에서는 무용수의 움직임과 여러 각도의 무대 위 장면이 뒤섞이면서 발레의 '애피타이저' 역할을 한다. 이어지는 장에서는 정지된 화면과 움직이는 화면이 서로 다른 리듬으로 배치되면서 장 전반에 생동감을 연출한다. 케리 윌리엄 퍼셀K.W. Purcell은 이를 가리켜 '스타카토에서 아다지오 그리고 다시 안단테로 진행되는 사진집'이라고 해석했다.

『발레』가 갑작스런 역동성과 몸놀림으로 최고조에 이르는 것은 책의 3분의 2 지점 '결혼Les Noces'이라고 표기된 장부터이다. 배열된 사진 대부분이 초점이 흐린 사진들로서 전체적인 움직임을

포착하고는 있으나 윤곽이 흐려 마치 인상주의적인 분위기를 나타내는 듯하다. 브로도비치의 직관적인 촬영으로 얻어진 무용수의 활발한 움직임은 화면의 잔상과 몸놀림의 흐린 윤곽이 서로 얽혀 역동성을 자아낸다. 이 일련의 사진에서 어떤 한 장면도 뚜렷하게 대상을 담아낸 것이 없다. 흑과 백이 뒤섞이고 멈춤과 움직임이 뒤섞이는 장면들 속에서 '발레'라는 신체 예술의 역동성을 그대로 표현하고 있다. 이 장면들에서 그는 절정에 다다른 듯 긴장감을 담아내 완벽한 스토리텔링의 기술을 선보인다.

브로도비치는 11편의 발레를 자신의 시선에서 재해석하여 '사진으로 풀어 낸' 발레 이야기를 한 권의 책 안에 완성했다. 그 안에서 그가 전달하고자 한 발레의 핵심은 바로 역동성이다. "브로도비치는 발레의 정지된 움직임을 포착하는 데는 관심이 없었다. 무용수의 움직임에서 보이는 동물적이고 함축적인 힘이 발레만이 지닌 유일한 무대 분위기 그 자체임을 그는 알고 있었다."라는 크리스토퍼 필립스Christopher Phillips의 말에서도 짐작할 수 있듯이 『발레』는 브로도비치가 바라본 발레의 정수가 움직임이었음을 이야기한 책이었다.

『발레』는 출간된 해에 AIGAAmerican Institute of Graphic Arts에게서 '올해의 책'이란 명예를 안기도 했다. 그러나 초기 『발레』가 오거스틴Augustin사에서 출간되었을 때 주변의 반응은 그다지 호의적이지 않았다. 무엇보다 사진술을 중시하는 사진가들 사이에서 그의 아마추어적 사진 촬영 기술은 비판의 대상이었다. f.64 혹은 FSAFarm Security Administraion 그룹 등을 통해 철저한 다큐멘터리 정신과 명료한 사진 기술을 기초로 한 사진이 찬미의 대상이었던 시대에 브로도비치는 이를 비웃기라도 하듯 사진에서의 '액션 페인팅'을 감행했기 때문이다. 그에게 관습적으로 내려오는 사진 기술은 중요하지 않았다. 중요한 것은 발레의 감성과 감정이었다. 또한

사진의 시선과 해석이었으며 그것을 책이라는 공간 안에 어떻게 담아낼 것인가 하는 전략과 콘셉트였다. 그는 사진가들이 으레 피하고자 하는 섬광과 연영延影을 만들기 위해 의도적으로 렌즈를 무대 조명 앞으로 들이밀고, 플래시를 사용하지 않은 채 셔터 스피드를 늦춤으로써 우연의 효과를 의도했다. 그리고 암실 작업을 통해 이러한 효과를 보다 극대화시켰다. 마틴 파르Martin Parr는 『발레』에 대해 다음과 같은 찬사를 남겼다. "사진에서의 움직임을 보여 주는 데 가장 성공적인 시도 중 하나였다. 그리고 지금까지 출판된 사진집 중 가장 영화적이고 역동적인 책 중 하나임에는 분명하다." 이같은 찬사에 빗대어 봤을 때 『발레』는 정지된 화면으로 보는 책 속의 영화관이라 할 수 있겠다.

사진 간의 대화, 『파리의 나날』 & 『관찰』

독특한 카레라 기법과 블리딩으로 신체 예술이라는 무용의 특징을 잡아낸 『발레』 이후, 브로도비치는 『파리의 나날A Day in Paris』 『헬라스와 이집트Hellas and Egypt』 『태양과 그림자Sun and Shadow』 『관찰Observations』 『살롱 사회Saloon Society』 등의 사진집을 디자인했다. 그중에서도 『파리의 나날』과 『관찰』은 각각 사진가 앙드레 케르테즈와 리처드 아베든의 사진을 모은 사진집으로서 병치와 대비의 기술이 돋보이는 브로도비치의 수작으로 손꼽힌다. 『발레』가 사진의 블리딩을 통해 횡적 구조가 지니는 역동성이 강한 사진집이자 브로도비치 개인의 시선을 담은 '발레 스케치'라면, 『파리의 나날』과 『관찰』은 전형적인 사진집의 형태를 띤 사진가 개인의 작품이 돋보이는 작품집 성격에 더 가깝다.

1945년 오거스틴사에서 출간된 『파리의 나날』은 차분함이 특징이다. 피터 폴락Peter Pollack과 함께 디자인한 이 책은 케르테즈의 사진이 5-6밀리미터의 흰 여백 안에서 정갈하게 드러나도록 제작

되었다. 제목 그대로 파리의 하루를 따라가며 오전, 오후 그리고 저녁이라는 세 장으로 구성되었으며, 첫 장면은 파리의 새벽 풍경으로 시작하여 마지막 장면은 파리의 밤 풍경으로 끝난다. 사진들은 펼침으로 들어가기도 하고, 한 펼침 안에 두 장씩 서로 다른 페이지에 배치되기도 한다. 그 과정에서 사진들은 하나의 패턴으로 읽혀지면서 이야기를 만든다.

『파리의 나날』 전반에 걸쳐 브로도비치가 사진 배치에 사용한 기술은 병치다. 왼쪽 페이지에는 마네킹이 서 있는 창가 사진을, 오른쪽 페이지에는 사람들이 서 있는 창가 사진을 병치시킴으로써 시각적 효과를 높였다. 건물 벽을 찍은 사진 두 장을 나란히 배치한 펼침면에서도 이러한 비슷한 패턴을 활용한 극적 효과가 돋보인다. 이는 실제 토끼 사진과 토끼 고기 사진, 실제 상품을 사고 있는 상점의 사람들과 마네킹의 사진, 건물 벽면의 짙은 그을림을 담은 사진 등에서도 끊임없이 나타난다. 이렇게 배치된 사진들이 갖게 되는 극적 효과는 무엇보다 내용이 대비된다는 측면에서 더 크게 강화된다.

한 펼침면에 병치된 두 장의 사진은 비록 그 시각적인 측면에서는 비슷한 부분이 있으나 내용면에서는 역으로 대비를 이루어 보는 이로 하여금 낯선 효과와 짧은 충격 효과를 준다. 같은 '사람' 모습이지만 인간은 살아 있는 생명이고, 마네킹은 '생명이 없는 인간'이라는 측면, 같은 토끼이지만 하나는 살아 있는 토끼이고 다른 하나는 죽어 고기가 되어 버린 토끼라는 측면에서 사진들은 서로를 이간질시키는 듯하다. 그러나 바로 이러한 동일한 패턴 속에서 상반되는 내용으로 『파리의 나날』은 단순한 파리 스케치에 그치지 않고 일상 속 삶과 죽음, 보이는 것의 이면 등을 속삭이는 한 편의 작은 인생 드라마로서 해석될 수 있었다.

병치와 대비의 기법은 『관찰』에서도 잘 드러난다. 1959년 스

위스 부허C. J. Bucher 출판사에서 출간된 이 책은 리처드 아베든 특유의 생동감이 작품집 전반에 걸쳐 잘 살아 있는 인물 사진집이다. 오늘날의 표현을 빌리자면 '드림팀'이라 할 수 있을 정도로『관찰』은 참여한 인원 자체만으로도 높은 완성도를 보였다. 리처드 아베든의 사진, 트루만 캐포티Truman Capote[1]의 글, 브로도비치의 디자인, 이 세 박자가 서로 어울려 극적인 조화를 이루어 낸 것이다. 퍼셀은『관찰』을 브로도비치 북 디자인의 절정이라고까지 표현했으며, 앤디 그룬드버그는《포트폴리오》와 함께 브로도비치 걸작 중 하나로『관찰』을 소개했다.

『관찰』의 핵심은『발레』와는 또 다른 성격의 역동성이다.『관찰』에서 보이는 역동성은 생동감에 더 가까운 것으로 사람들의 과감하고 익살스러운 표정이 페이지 전체에 생명력 있게 넘쳐 흐른다. 그리고 이것을 책으로 옮기는 과정에서 그는 그 생명력이 꺼지지 않도록 힘 있는 레이아웃을 시도했다. 무엇보다 그 힘은 사진 크기와 내용의 대비에서 우러나온다.

브로도비치는 아베든 특유의 인물 표정이 지니는 표현력과 생명력을 살리기 위해 대비되는 크기로 각각의 사진을 배치했다. 즉, 한 사진은 크게, 다른 사진은 작게 배치함으로써 한 지면에서 생기는 공간감을 확장시켰다. 이때 그가 선별한 사진은 서로 다른 모양새의 표정이나 제스처를 지닌 것들이다. 한 장의 사진이 입과 팔을 벌린 역동적인 사진이라면, 다른 한 장의 사진은 눈을 감고 입은 오므린 채 손을 포개 놓은 자세의 사진이다. 이것은 펼침면마다 인물이 취한 자세와 그것을 촬영한 카메라의 각도 등에 따라 제각기 다르게 나타남으로써 자칫 지루해질 수 있는 페이지 디자인에 시각

1. 미국의 소설가 (1924-1984). 대표작으로『티파니에서의 아침Breakfast at Tiffany's』을 저술했다.

적 흥미로움을 더했다. 두세 장의 대비되는 크기의 사진들과 상반된 내용의 사진들이 어울리면서 각 펼침면은 여러 다양한 인간 군상이 지닌 감정의 폭을 담아내기에 부족함이 없었다.

"사진이 책이라는 형태 속에 놓이면 독서 공간에서 새로운 이야기가 만들어지게 되고, 우리는 그것을 읽어 내려고 한다. 디자이너는 사진과 대화하면서 이야기를 만들고 사진에 생명을 불어넣고, 사진작가의 의도를 살리는 역할을 하는 사람이라고 생각한다." 북디자이너 정병규가 스기우라 고헤이杉浦康平와 사진집에 관해 이야기를 나누며 언급한 이 말은 사진집 그리고 사진집에 임하는 디자이너의 역할에 관한 정의라 할 수 있겠다. 사진집을 대하는 디자이너는 사진을 더 이상 완성된 작품으로서 보지 않는다. 사진을 다루는 디자이너에게 사진은 엄숙하게 자리 잡고 있는 미술관의 사진과는 다른 시선으로 보아야 하는 것이 되어 버렸다. 사진가에게 사진은 프레임 안에 앉혀진 완벽한 작품일 수 있으나, 디자이너는 사진집이라는 시공간으로 옮기기 위해 사진을 작품이 아닌 하나의 재료로 보아야 한다. "많은 사진작가가 파인더의 프레임에 사로잡혀 세계를 잘라서 본다. 그렇지만 책이라는 시간과 공간에 영상을 담아내려면 독자적인 수법이 필요하다." 정병규의 이 말은 궁극적으로 사진과 사진집은 '사진'이라는 같은 단어를 내포하고 있으나 그것의 맥락에 따라 그 의미는 달라질 수 있음을 뜻한다. 그리고 이 과정에서 디자이너 혹은 아트디렉터는 뿔뿔이 흩어져 있던 이산가족인 사진에게 끈끈한 이야기를 통해 새로운 가족을 찾아 주는 매개체의 역할을 한다.

"나를 놀라게 하라!"

사진이라는 매체가 책이라는 공간 속에 들어오기 위해서는 디자이너 개인의 사진에 대한 시선과 해석이 중요하다는 것을 보여 준 브

로도비치. 오로지 독학과 경험 그리고 경륜을 통해 그래픽 디자인과 사진 디자인 분야를 개척해 나간 그는 자신의 철학을 개인 작업에서 끝내지 않고, 교육을 통해서도 지속적으로 관철시켜 나갔다. 1950-60년대에 미국이 그래픽 디자인의 전성기를 누릴 수 있었던 것은 스승으로서의 브로도비치의 존재가 있었기 때문이다.

1930년 프랑스에서 필라델피아로 이주한 뒤 학생들을 가르쳤던 브로도비치는 디자이너 또한 새로운 시대의 도래와 그 감수성에 발맞춰야 한다고 생각했다. 이러한 개인의 비전에서 시작된 것이 바로 '디자인 실험실'이었다. 본래 이것은 필라델피아박물관산업미술학교에서 진행된 광고 수업의 일환으로 만들어진 세미나 형식의 수업이었으나 점차 독립적인 수업으로 발전하여 나중에는 디자인 및 사진 지망생이 꼭 거쳐 가야 할 교육계의 '명당'으로 자리 잡았다. 이렇게 시작된 디자인 실험실 수업은 초기에 디자인뿐 아니라 심리학, 패션 그리고 시장을 공부하고 분석함으로써 학생이 전문적인 프리랜스 예술가로서 활동할 뿐만 아니라 스타일리스트이자 아트디렉터로서도 '기능'하는 데 목적을 두었다. 여기에서 그가 생각하고 있었던 '미래의 디자이너상' 즉 현대적인 개념의 아트디렉터상을 엿볼 수 있다. 그는 아트디렉터란 단지 자신의 분야만을 파고드는 것만이 아닌 주변 사회와 소통하며 여러 다양한 분야를 섭렵하는 것임을 명시하고 있다.

1941년 브로도비치는 활동 영역을 뉴욕으로 굳히면서 디자인 실험실 또한 뉴욕으로 옮긴다. 이때부터 디자인 실험실은 디자인 및 사진 수업이 각각 별도로 진행되었으며, 일주일에 두 번씩 10주 동안에 거쳐 진행되었다. 새롭게 만들어진 수업 소개서에는 '새로운 것을 발견해 나가는 감각을 자극시키고 기술적 능력을 완벽하게 하기 위해 학생 스스로 자신의 개성을 찾도록 하며, 자신의 취향을 구체화하고 현대의 트렌드에 대한 감각을 발전시키는 데 이 수

업의 목적이 있다. 지속적으로 변화해 나가는 삶, 새로운 기술의 발전 그리고 새롭게 생동하는 분야 등에 자극받으면서 이 과정은 실험적인 연구실의 성격으로 운영될 것이다.'라고 명시되어 있다. 초기 수업 소개서와는 달리 새 소개서에서는 변화해 가는 시대적 상황에 적극적으로 대처하는 인재상을 강조하고 있음을 알 수 있다. 이렇게 진행된 디자인 실험실은 1966년 브로도비치가 건강 악화로 그만둘 때까지 36년 가까이 미국 시각 예술계의 후학을 배출해 내는 디자인 및 사진의 산실이 된다. 그의 디자인 실험실을 거쳐 간 학생만 3,500여 명에 달했다고 하니 디자인 실험실은 그야말로 새롭고 창의적인 시각 문화 생산지의 중심지였다고 해도 과언이 아닐 것이다.

디자인 실험실은 이론보다는 실습 중심이었다. 현장 학습과 디자인 사례가 수업의 주된 방식이었는데, 이는 독학과 경험을 통해 성장해 온 브로도비치에게 어쩌면 당연한 교육 방식이었을지도 모른다. 좋은 디자인 사례를 수집하는 데에도 여념이 없었던 그는 자신이 스크랩해 놓은 잡지 및 사진 기사를 수업 시간에 디자인 사례로 보여 주었다. 그리고 학생에게 끊임없이 질문하며 각 사례에서 무엇이 좋고 부족한지 등의 토론을 이끌었다. 특히 각자의 안목으로 바라본 세계를 자기의 언어로 표현하는 것을 중시했던 그는 학생들을 공장이나 쇼핑몰과 같이 다양한 장소에 데리고 가 그들이 느낀 바를 주관적인 시선에서 해석하고 풀어 나가도록 인도했다. 이때 그가 항상 챙겼던 것은 카메라였다고 한다. 그에게 카메라는 더 이상 사실을 재현해 내는 것이 아니라 풍경 스케치이자 기록 그리고 그 자체로 추구해야 할 새로운 수단이었다.

그는 학생이 스스로 발견하는 과정을 도와주기는 할지언정 개입하지는 않았다. 많은 학생이 그를 군인 출신의 딱딱하고 형식을 중요시하며 칭찬을 절대 하지 않는, 다소 엄격하지만 절대 권위적

이지는 않은 교수로 기억한다. 브로도비치는 "나는 원칙적으로 어떤 형식의 미술 교육에 반대하는 입장이다. 이러한 교육 방식은 매우 위험하며 특정한 클리셰를 만드는 경향이 크다. 여러 다양한 학교 출신의 학생이 내 수업에 온다. 각 학생은 각기 특이한 작업을 보여 준다. 그 작업물을 보면 곧바로 이 학생이 어떤 학교 출신인가를 알 수 있다. 이것은 슬픈 일이다. 교사나 선생은 현학자가 되어서는 안 된다. 그보다 중요한 것은 학생을 자극하여 그들 스스로 발견해 나가도록 도와주는 것이다."라고 말하며 스스로를 '캔 오프너'라고 칭했다.

이러한 철학 때문이었을까. 매 수업마다 그는 "나를 놀라게 하라Surprise Me!"를 강조했고 자신을 놀라게 하지 않는 것은 절대로 평가하려 하지 않았다. 그만큼 새롭고 신선한 것을 찾았다. 설사 평을 했다 하여도 "흥미롭군." "다시 해보게."에 불과했다. 사진가 히로Hiro에게 "사진기의 렌즈 안에서 그동안 자네가 보았던 것에는 절대 셔터를 누르지 말라."라고 말했을 만큼 그에게 '새로움'은 곧 언제나 싸워야 하는 고전이자 일상 그리고 관습이었다. 그런 의미에서 그는 학생들에게 '멋진 실수beautiful error'의 잠재력 또한 발견하도록 했다.

브로도비치에게 '기존'의 좋은 사진이란 없었다. 평소 인간의 시선으로 볼 수 있는 오브제를 있는 그대로 현실적으로 묘사하는 것은 더 이상 실험이 아니었기 때문이다. 그는 사진 촬영과 인화 과정에서의 사고와 우연의 효과가 지니는 잠재력을 높이 평가했다. 이러한 요구는 디자인 실험실이 후반으로 갈수록 점차 직접적이고 있는 그대로의 모사를 넘어서 보다 '인상주의적'인 이미지를 추구했다는 점에서도 알 수 있다. 끊임없이 스승에게 지적당하고 더 이상 나갈 길이 없어 보이는 사진과의 싸움에서 학생들은 어느 순간 스스로가 놀랄 정도로 기존의 관습에서 벗어난 다양한 사진 이미

지를 만들어 내는 데 성공한다. 어떤 것은 초점이 흐렸고, 어떤 것은 기묘한 오브제가 피사체가 되었다. 그리고 어떤 것은 의외의 각도에서 과감하게 크로핑되었다. 이처럼 디자인 실험실은 사진과 디자인의 접점을 찾아 나가고 디자인 도구로서의 사진을 실험해 나가는 '사진 및 디자인 실험 공장'이었다.

캔 오프너

다양한 사진적 효과와 실험으로 잡지 디자인의 혁명을 가져왔던 《하퍼스 바자》, 기존 카메라 기술의 전복과 무용의 신체적 역동성을 재해석한 『발레』, 사진 간의 병치와 대비로 한 편의 독립된 이야기를 완성해 낸 『파리의 나날』과 『관찰』, 이들이 세상에 나온 지 반세기가 지났다. 그 시간 동안 사진은 카메라 기술의 발전에 힘입어 대량의 이미지를 생산해 내기 시작했고, 형형색색의 다양한 사진 이미지가 넘쳐 났다.

사진을 소재로 하는 그래픽 작업의 재기발랄함 또한 주목의 대상이다. 사진과 그래픽의 결합을 이야기한 데이비드 카슨David Carson, 컴퓨터 기술을 통한 사진 합성과 조작의 별천지를 선보이는 서스트 그룹Thirst Group과 릭 배리센티Rick Valicenti 등 사진을 중심으로 하고 소재로 하는 그래픽 효과와 작업은 마치 사진 디자인의 끝은 없다고 말하고 있는 듯하다. 이런 와중에 《빅Big》[2]과 같은 사진 중심의 잡지들은 감각적인 영상 및 이미지 시대의 독자에게 친숙하면서도 신선하게 다가서고 있다. 사진집 또한 다양한 판형과 인쇄술로 꾸준히 출판되고 있다.

현란한 그래픽물과 사진술의 흐름 속에서 브로도비치의 작업

2. 10여 년 전 스페인에서 창간된 시각 문화 전반에 관한 잡지로서 매호 다양한 국가 구성원으로 이루어진 편집팀으로 운용된다. 사진 중심의 편집이 특징이다.

들은 어느덧 아날로그적이고, 오늘이라는 시간 속에서 낡아 버린 듯하다. 그럼에도 그는 여전히 살아 숨쉬는 기운과 시간을 초월한 메시지를 전하고 있다. 수동적으로 디자인을 수행하는 디자이너가 아니라 적극적으로 내용에 개입하는 아트디렉터로서의 모델이자 교육자로서의 모델이 된 브로도비치는 1950년대 미국 뉴욕파New York School가 꽃필 수 있는 기반을 마련했다. 뉴욕파의 중심이었던 헨리 울프, 오토 스토치Otto Storch 그리고 릴리안 바스만 등은 브로도비치의 세례를 받고 독자적인 방법으로 자신만의 디자인 세계를 만들어 나갔다. 사진계에서도 어빙 펜, 리처드 아베든, 히로, 아트 케인Art Kane 등의 굵직한 제자군이 탄생했고 이들은 모두 브로도비치가 만들어 놓은 그래픽 디자인과 사진 디자인이라는 활주로를 시작으로 자신들의 목표와 꿈을 향해 고공 행진할 수 있었다. 그가 남긴 메시지는 다름이 아니라 새로운 미를 발견하고 이를 추구하는 자세였다.

"도시의 반짝거리는 불빛들, 축음기에서 돌아가는 레코드판의 표면, 붉은 미등의 멋진 반사, 젖은 보도블록 위를 지나가는 자동차 타이어 소리, 비행기 실루엣에서 보여지는 용맹과 기상.(중략) 일상 생활의 단조로움과 지루함 속에서 새로운 미와 미학은 발견되어야만 한다."라고 말한 브로도비치는 시대와 호흡하면서 동시에 그것을 앞서 나가는 것이야 말로 디자인의 태도임을 강조했다.

항상 외로운 고립감에 시달려야 했던 그의 아내 니나Nina와 장애 아들, 알코올 중독, 사람들의 무관심과 파리에서의 쓸쓸한 죽음이라는 불행으로 점철된 브로도비치의 사생활. 그의 삶은 화려하게 타다 남은 축제의 장작불처럼 그렇게 끝을 맺었다. 그러나 그의 가슴속 뜨거운 불씨는 아직도 살아 있다. 그리고 우리는 여전히 그를 기억하고 존경한다. 우리 모두의 캔 오프너로서.

오토 스토치 Otto Storch

"타이포그래피는 그 자체로서 완성된 것이 아니라
전달하고자 하는 메시지 전체의 일부분이다.
그래서 나에게 아이디어, 문구, 미술 그리고 타이포그래피는
서로 떼어 놓을 수 없는 관계다."

사진에 스며든 활자

진수성찬

'1965년 1월' 그리고 '50센트'라고 선명하게 찍혀 있는 미국 잡지 한 권을 들춰 본다. 표지에 '여성을 위한 첫 잡지'라고 명시되어 있는 이 잡지는 27×34.5센티미터의 커다란 판형이 과히 압도적이다. 더구나 이것을 펼침면으로 보면 잡지는 두 배로 확대되어 지면에서 마주하는 사진 속 모델들은 보는 이의 얼굴만큼이나 크게 다가온다. 잡지는 으레 현실의 축소판이라고 생각하는 편견이 사라지는 순간이다. 하지만 이 잡지의 놀라움은 비단 크기에만 있는 것이 아니었다. 이 잡지가 주는 또 다른 놀라움은 블리딩된 펼침면 안에 포착된 화려하기 그지없는 1950-60년대의 미국 문화였다. 특히 그 어떤 음식보다도 아름답고 화려하게 치장된 갖가지 음식 사진은 2020년대 각양각색의 음식을 즐길 수 있는 필자에게도 여전히 군침 도는 '밥상'으로 비춰진다.

반세기라는 시간의 터널 속에서 잡지는 테두리부터 누렇게 변색되었지만, 그 안에서 펼쳐지고 있는 1950-60년대 미국의 요리 문화와 인테리어 그리고 패션은 지금 우리가 누리고 있는 '발전된 문명'이 절대 더 진일보한 것은 아님을 말하고 있는 듯하다. 장미로 수놓아져 있거나 연두나 선분홍 등으로 치장된 케이크, 화려한 무늬 벽지와 그에 어울리는 고풍스러운 부엌 집기들, 크리스탈 샹들리에와 산호색의 비단 소파 그리고 에메랄드 그린의 벽지를 담은 펼침면 하나하나는 오늘의 그 어떤 잡지 못지않은 우아함의 극

치를 보여 주고 있다. 특히 두 페이지에 걸쳐 잡지가 과감하게 차려
놓은 진수성찬, 이 진수성찬의 주인공은 효과적인 연출법으로 여
성의 마음을 매혹할 줄 아는 1950-60년대 미국 여성 잡지의 대표
주자 《맥콜스McCall's》였다. 그리고 여성의 마음을 사로잡는 진수성
찬을 차린 요리사는 뉴욕파의 중심 인물 중 한 명으로 거론되는 아
트디렉터 오토 스토치였다.

《맥콜스》와 오토 스토치

1950-60년대 전성기를 누린 미국의 여성 잡지 《맥콜스》는 당시
미국 잡지의 '일곱 자매Seven Sisters' 중 하나였다. '일곱 자매'란 미국
의 대표적인 여성 잡지 일곱 권을 가리키는 것으로, 《베터 홈즈 앤
드 가든스Better Homes and Gardens》 《레이디스 홈 저널Ladies Home Jou-
rnal》 《우먼스 데이Woman's Day》 《패밀리 서클Family Circle》 《굿 하우
스키핑Good Housekeeping》 《레드북Redbook》 그리고 《맥콜스》가 이
에 포함된다. 그중 《맥콜스》의 자매지이자 《맥콜스》에서 오토 스토
치의 조수로 있던 윌리엄 캐지William Cadge가 디자인한 《레드북》은
디자인 역사에 길이 남는 잡지다.

　　《맥콜스》를 포함한 '일곱 자매'지는 비록 오늘날에 와서는 그
때의 명성에 미치지 못하지만 미국 문화의 성장과 형성에 큰 기여
를 한 것으로 평가받는다. 이 잡지들은 여성의 사회 진출이 활발해
지기 이전 시대의 관심사였던 패션, 요리, 원예, 인테리어 그리고
육아 등의 주제를 다룸으로써 미국 여성의 삶을 대변하는 역할을
해 나갔다. 그 가운데 1873년에 발행된 《맥콜스》는 '일곱 자매' 중
가장 오래된 역사를 자랑하는 잡지였으며, 1960년대에는 6백만
명의 독자층을 확보한 미국 여성 잡지의 자존심이기도 했다. 이러
한 《맥콜스》가 그래픽 디자인 역사에서 빠짐없이 언급되고 디자이
너 페미 아가와 알렉산더 리버만Alexander Liberman이 디자인한 《보

그《Vogue》, 브로도비치의《하퍼스 바자》, 레오 리오니Leo Lionni의《포춘Fortune》, 조지 로이스George Lois와 헨리 울프의《에스콰이어Esquire》 등과의 연장선상에서 지속적으로 이야기되는 이유는 바로 이 잡지의 디자인 때문이다.

1954년부터《맥콜스》의 아트디렉터로 부임한 뉴욕 출신의 오토 스토치는 처음에는 델 출판사Dell Publishing의 사진 리터처에 지나지 않았다. 뉴욕대학교New York University, 아트 스튜던츠 리그Art Students League를 거쳐 프랫 인스티튜트Pratt Institute를 졸업하고 일자리를 찾는 그에게 당시 미국 사회는 좋은 환경을 제공하지 못했다. 대공황으로 일자리 구하기는 하늘의 별 따기나 마찬가지였기 때문이다. 때마침 델 출판사의 아트디렉터였던 아브릴 라마르크Abril Lamarque와의 인연으로 그는 델 출판사에서 사진 리터처로 일할 수 있는 기회를 얻을 수 있었다. 처음 하는 일이었던 만큼 능숙하지는 못했고 몇 번에 걸쳐 실수를 하기도 했으나 라마르크는 오히려 몇 개의 레이아웃 디자인을 시도해 볼 수 있는 기회를 주었다. 그 덕분에 스토치는 라마르크의 뒤를 이어 아트디렉터의 자리에 오를 수 있었다.

델 출판사의 아트디렉터 역할은 절대 녹록치 않았다. 하루에도 40여 개 이상의 레이아웃을 디자인해야 하는 고된 노동의 시간이 계속되었다. 그러나 스토치가 델 출판사를 떠나기로 결심한 계기가 이런 열악한 환경 때문만은 아니었다. 무엇보다 델 출판사에서 다루고 있던 주제들이 그에겐 관심 밖의 대상이었으며, 당시 그는 브로도비치가 디자인한《하퍼스 바자》를 보며 디자인에 대한 새로운 동경과 열망을 품고 있었다. 결국 그 열망이 그를 한 자리에 묶어 두지 않았던 것이다. 델 출판사를 떠난 스토치는 브로도비치의 사사를 받았다. 그리고 7년 동안의 긴 프리랜서 생활을 끝내고 맥콜사McCall Corporation에서 발행하고 있는《베터 리빙 매거진Bett

er Living Magazine》의 어시스턴트 아트디렉터로서 일을 시작했다. 일
정치 않은 수입으로 어려웠던 프리랜서 당시에도 그는 자신의 열
망을 위해 끊임없이 노력했으며,《베터 리빙 매거진》의 어시스턴
트를 지냈던 때에도 보다 많은 것을 배우고자 하는 노력을 아끼지
않았다. 그 노력의 결과였을까. 스토치는《맥콜스》의 아트디렉터
의 자리까지 오를 수 있었다.

　　당시 어려움에 봉착해 있던《맥콜스》는 발행 부수는 물론 광
고 역시 점차 줄어들었고, 이를 해결하고자 1958년 새로운 편집
장으로 허버트 메이즈Herbert Mayes를 채용했다. 스토치는 이 시기
를 자신의 능력을 펼칠 수 있는 기회라고 생각했다. 무엇보다도 자
신에게는 창의력과 경험이 있었고, 무엇이든 시도해 보고자 하는
편집자가 있었다. 결국 1960년대《맥콜스》는 이들의 환상적인 호
흡과 창의력으로 '600만 부 발행'이라는 화려한 재기의 날개를 펼
수 있었다. 이러한 아트디렉터와 편집자 간의 성공적인 호흡은 허
버트 메이즈가 맥콜스의 사장이 되고 그 후임으로 존 맥 카터John
Mack Carter가 부임한 뒤에도 지속되었다. 스토치는 당시를 회상하
며 "하루하루 흥분과 성취감을 고대하며 살았다."라고 말한다. 이
는 아트디렉터로서의 그의 흥분감이 어느 정도였는지 간접적으로
나마 느낄 수 있게 하는 말이다.

디자인의 협력자 그리고 스승
여러 아트디렉터 혹은 디자이너의 훌륭한 디자인 뒤에는 사람들과
의 조화로운 관계가 자리하고 있다. 스토치 역시 아트디렉터로서의
잠재된 재능을 발휘할 수 있었던 배경에는 시대를 읽어 낼 줄 알고
이를 담아낼 수 있는 그릇으로서 디자인의 중요성을 인식했던 메이
즈의 감각이 있었다. 스토치는 그를 자만심이 강하고 고집이 세면
서도 감성적이고 실력 있는 편집자라고 평가했다. 그리고 그를 만

날 수 있었다는 것은 자신에게 커다란 행운이었다고 생각했다.

당시《맥콜스》는 가족 교양지로서 '단란함togetherness'을 콘셉트로 내걸었다. 그러나 베이비붐 세대의 출현과 여성 권리의 신장 그리고 인쇄 미디어와의 새로운 경합을 벌이기 시작한 텔레비전 등 변화해 가는 미디어 환경 속에서 '단란함'이라는 콘셉트는 당시 정황을 읽어 내지 못하는 진부한 전략이었다. 독자층은 텔레비전에서의 화려한 영상에 점차 길들어져 가고 있었다. 이러한 상황에서 잡지의 시각적 층위가 중요한 요소로 부각되는 것은 자연스러운 시대적 요구였다. 이때 새로운 모색을 위한 적임자로 부임한 메이즈는 텔레비전과의 경합에서 잡지가 살아남을 수 있는 해결책은 디자인에 있다고 생각했다. 그리고 스토치에게 잡지의 리디자인을 맡기면서《맥콜스》에게 시대에 부응하는 화려한 옷을 입혀 나가기 시작했다.

스토치는 메이즈의 지지를 받으며《맥콜스》의 아트디렉터로서 자신의 재능을 마음껏 펼쳤다. 두 사람은 작업 과정에서 협력을 전제로 한 논쟁을 벌이기도 했지만 서로에게 조화로운 협력자였다. '여성을 위한 첫 잡지'라는 표어를 내걸고 재무장한《맥콜스》는 다채로운 색상의 사진과 생동감 있는 레이아웃을 통해 당시 독자층의 마음을 한눈에 사로잡았다. 또한 존 스타인벡John Steinbeck[3], 필리스 맥긴리Phyllis McGinley[4], 앤 모로 린드버그Anne Morrow Lindbergh[5], 허먼 오크Herman Wouk[6] 등과 같은 작가들의 글을 실어 품위 있는 교양지로서의 자존심을 잃지 않았다.《맥콜스》의 이러한 변화로 촉발된 상승세는 스토치가 아트디렉터로서 처음으로 맥콜사의 첫 부

3. 미국의 소설가(1902-1968)
4. 미국의 어린이책 작가이자 시인(1905-1978)
5. 미국의 비행사이자 작가(1906-2001)
6. 미국의 소설가(1915-2019) 「케인호의 반란The caine Mutiny」으로 퓰리처상을 받았다.

회장이 되는 이변을 낳았다. 이는 잡지 제작에서 더 이상 편집자의 '독재'만이 아닌 아트디렉터의 새로운 위상을 상징하고 변화하는 시대의 인식을 반영한 결과이기도 했다.

아트디렉터로서의 입지를 탄탄하게 다진 스토치에게는 메이즈 외에 또 한 명의 숨은 조력자이자 조언자가 있었다. 바로 알렉세이 브로도비치이다. 《하퍼스 바자》의 디자인을 흠모하기도 했던 스토치는 브로도비치의 제자가 되었고, 그를 통해 인생의 전환점을 맞이했다. 스토치에게 브로도비치는 스승이었다.

브로도비치는 스토치의 눈물과 열정 그리고 분투로 얼룩진 그의 작업을 보고 다음과 같은 권유을 했다. "자네의 작업에는 잠재력이 보이네. 하지만 현재 자네가 있는 직장에선 자네의 미래를 기대할 수가 없겠어. 그러니 지금의 직장을 떠나도록 하게." 스토치의 포트폴리오를 훑어본 브로도비치는 스토치의 재능이 델 출판사에서 머무르기엔 아깝다고 판단했던 것이다. 물론 브로도비치의 권유는 가난한 생활을 감수해야 하는 고통이 뒤따랐지만, 결과적으로 스토치가 기존의 직장에 안주하지 않고 새로운 도전 의식과 자의식으로 부상할 수 있는 계기가 되었다.

브로도비치는 학생들에게 각각의 문제를 세세하게 들여다보면서 문제를 해결해 나가는 방식을 시각적으로 연출할 수 있도록 가르쳤다. 이러한 가르침은 스토치에게 아트디렉터로서의 기본 자질을 일깨우는 데 큰 역할을 했으며, 브로도비치가 요구하는 도전적인 실험 덕분에 그는 세상을 새로운 시각으로 바라볼 수 있었다. 이는 브로도비치의 또 한 명의 제자이자 아트디렉터였던 오스트리아 비엔나 출신의 헨리 울프 역시 마찬가지였다. 브로도비치에게 가르침을 받은 스토치는 《맥콜스》를 통해 그리고 울프는 《하퍼스 바자》《쇼Show》 그리고 《에스콰이어》를 통해 미국 아트디렉터의 역사를 1960년대로까지 이어갔으며, 미국 그래픽 디자인 역사의

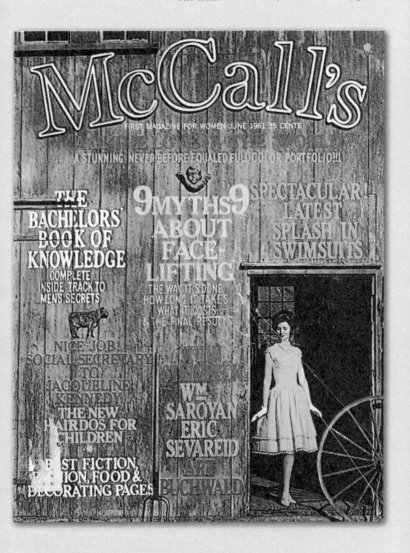

Egg on an Iron?

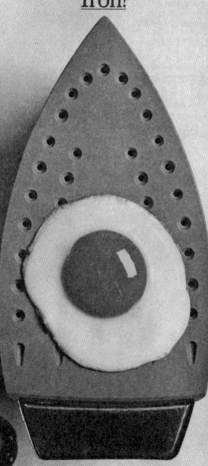

No, we aren't seriously suggesting that you fry an egg on your iron. The picture merely dramatizes the fact that irons now come with the same kind of nonstick finish that made its debut on frying pans, a real plus for ironing efficiency. There are new patterns of steam venting, too, some models with as many as thirty-odd vents, which do a truly professional job of pressing—especially woolens. Many irons also have a spray that directs a fine mist ahead of the iron and copes with the most stubborn wrinkles. Fabric guides built into today's irons give you a special setting for just about anything found in a laundry basket, including one for touching up durable press if you don't happen to have a dryer. One new model has a slanted toe for getting inside pleats, ruffles, and sleeves; another, a cushioned handle; a third comes apart for easy self-service; and a fourth directs a beam of light in front of the iron. On the esthetic side, irons are now done up in pretty shades, with harmonizing cords and push buttons. Color is also widely used to code fabric guides with control settings. And for anyone on the move, there are travel irons that collapse flat for packing and come in either dry or steam-dry models. If you are traveling abroad, look for an iron that works on either AC or DC current and on either a 110- or a 220-volt circuit.

PHOTOGRAPHS BY OTTO STORCH

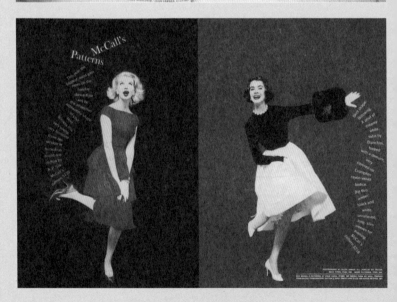

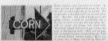

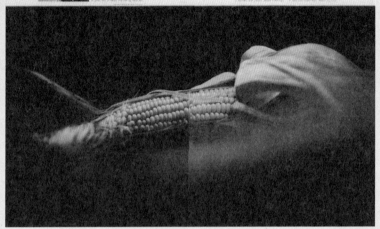

"A FOOL
FOR
A FATHER"

my life with
Ed Wynn,
by Keenan Wynn

gi
a
si

BY OGDEN

Young Billy and I were out for
We are such good friends that we sometim
Our conversation was just be
When he dropped from the branch where he was s
But a little girl came down th
I thought she was pretty and neat an
But Billy only looked at
I thought he would say, "Hello"
But he looked at his feet as she
And I couldn't help but ask hi
"Girls," I said, "Girls
Don't you ever speak to girls
Girls are silly," sa
Please turn

en't
ys
vful!

YELLIS McGINLEY

lle Lucy
ry best friend.
at the end
reet
on the way
of each day.
r It's over, we meet
ask our mothers
fternoon snack,
er house
walks me back
de our bicycles round the block
of the time we talk.
urn the page

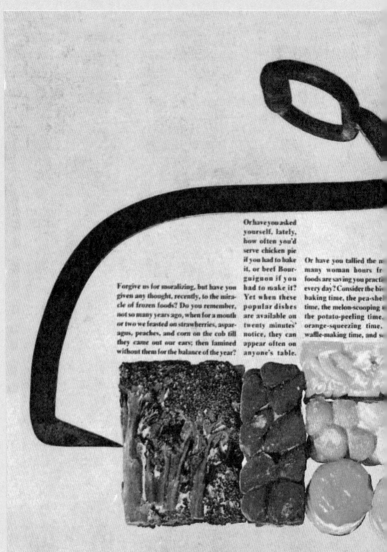

Forgive us for moralizing, but have you given any thought, recently, to the miracle of frozen foods? Do you remember, not so many years ago, when for a mouth or two we feasted on strawberries, asparagus, peaches, and corn on the cob till they came out our ears; then famined without them for the balance of the year?

Or have you asked yourself, lately, how often you'd serve chicken pie if you had to bake it, or beef Bourguignon if you had to make it? Yet when these popular dishes are available on twenty minutes' notice, they can appear often on anyone's table.

Or have you tallied the many woman hours fr foods are saving you practi every day? Consider the bi baking time, the pea-shel time, the melon-scooping the potato-peeling time, orange-squeezing time, waffle-making time, and s

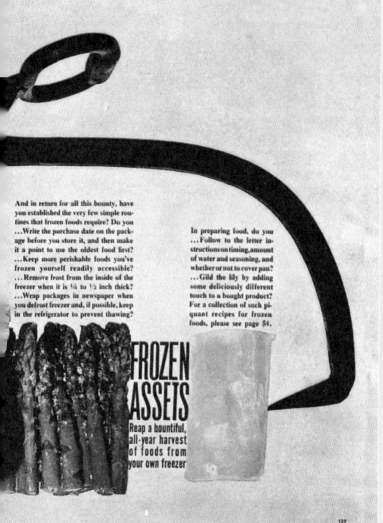

And in return for all this bounty, have you established the very few simple routines that frozen foods require? Do you ...Write the purchase date on the package before you store it, and then make it a point to use the oldest food first? ...Keep more perishable foods you've frozen yourself readily accessible? ...Remove frost from the inside of the freezer when it is ¼ to ½ inch thick? ...Wrap packages in newspaper when you defrost freezer and, if possible, keep in the refrigerator to prevent thawing?

In preparing food, do you ...Follow to the letter instructions on timing, amount of water and seasoning, and whether or not to cover pan? ...Gild the lily by adding some deliciously different touch to a bought product? For a collection of such piquant recipes for frozen foods, please see page 54.

FROZEN ASSETS

Reap a bountiful, all-year harvest of foods from your own freezer

127

PEACH

CHERRY

Perfect, in French,
is *parfait*. And parfait,
in American, is a
dreamy dessert, often
with fruit for a base, often
with a great, rich, creamy
topping to crown it.
Well, it's here in a cake
you'll call perfect:
It uses fruit lavishly in
the filling between
layers and in a heavenly
seven-minute frosting.

PINEAPPLE

STRAWBERRY

The Peach Perfect has lots of frozen peaches in it, and even a peach-tinted batter; Strawberry Perfect is made with the frozen berry halves; the cherry employs a canned cherry-pie filling; the pineapple uses canned crushed pineapple, while the lemon and the lime are tangy with the grated peels of each, top, bottom, and between.

LIME

LEMON...PERFECT

Recipes for the cakes (and for shortcut versions, made with mixes) are on page 104, along with recipes for fillings and delicious seven-minute frostings. Next time you want a light cake to serve after bridge or a substantial dinner, try perfect Perfect!

STERLING SILVER CAKE SERVERS BY GORHAM, LEFT, "COLONIAL TIPT," RIGHT, "CHANTILLY"

95

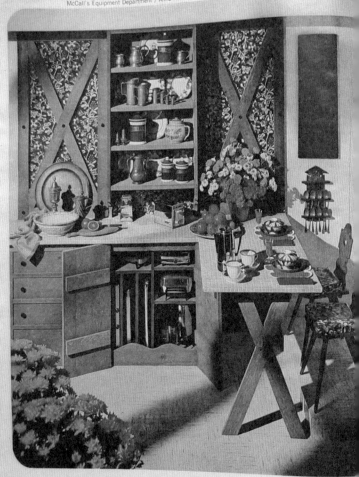

McCall's Equipment Department / Anna Fisher Rush, editor / Margaret Schierberl, associate

KITCHEN SPOKEN HERE

*A*nd it's a language that speaks of convenience, of colc
compactness. The Dutch hutch is the perfect place to store small appliances—and to use them, as well. The under-counter sp
a variety of appliances in aptly tailored compartments: left, rangette, server, griddle; right, waffle iron, skillet, blender, and
coffee maker. The practical L-shape counter is made of inch-square ceramic tiles, so durable, so easy to clean, and so pretty fo

PHOTOGRAPHS BY PAUL DOME. FLOORING, ARMSTRONG.

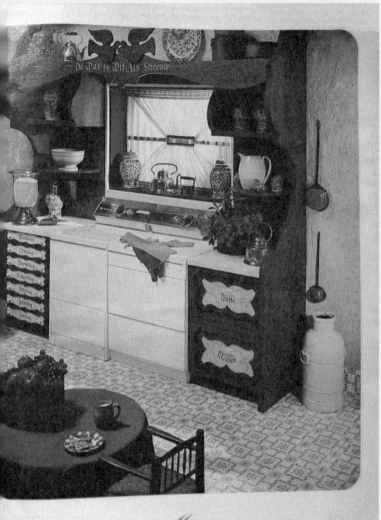

𝓜ake a picturesquely Provincial laundry spot from a no-longer- used breakfast nook or pantry. This pretty one is practical, too, with a fifteen-pound-capacity washer, a big dryer, for all wash loads. Drawers to the left hold a week's supply of children's clothes, with each day labeled in Dutch; deep drawers at the right are hampers for soiled clothes, whites and colors. A perforated tulip at the side is for ventilation. Motto overhead says: "The Wash Is White as Snow."

WASHER AND DRYER. NORGE. FLOORING. COUNTRY FLOORS. INCORPORATED.

McCall's Fashion
Department
Virginia Steele,
editor
Marcelle Barnham,
associate
Helen Scheb,
associate

The freshest, most fashionable resort and cruise clothes this year are in colors that call Holland immediately to mind—the blue and white of Delft china and Dutch tiles, the grass green of lush countryside, the orange of Holland's ruling house. So what more logical (or more delightful) than that the fashion editors of McCALL's should take these crisp, colorful costumes to the picturesque Netherlands and photograph them against the country's historic cities and seascapes? With a pretty young model, Cathy Carpenter, we flew to Amsterdam and set out by car in search of backgrounds for our Fashions Holland. At the small fishing village of Spakenburg, on the shores of the old Zuider Zee, now renamed the IJssel Meer, we photographed Cathy in a crisp, girlish cotton dress—a blue-and-white-striped skirt, topped by a close-fitting blue bodice with a distinctive apple of orange. About $18. Craig-Craely. The little cuffed cap, adapted from a Dutch bonnet, is by Sally Victor. Farther up the coast, in the village of Marken, found three enchanting five-year-old girls on their way home from school, looking like children of another century in the traditional dress of the village, layer after layer of skirts, petticoats, aprons, and vests. After a spirited conversation between our interpreter and their parents, it was agreed that they would let us take their picture wearing *American mode.* Opposite, you see them transformed into little girls of 1965. Lijsje, left in the picture, wears a blue linenlike-rayon jacket and dress with a white sleeveless bodice. About $8. Sitje, center, models a high-waisted cotton dress, trimmed with white eyelet and topped with an orange apron. About $8. Trijnt, right, poses in a blue dress covered with a pink apron. About $8. All by Robert Love for Joseph Love.

McCall's Goes Dutch

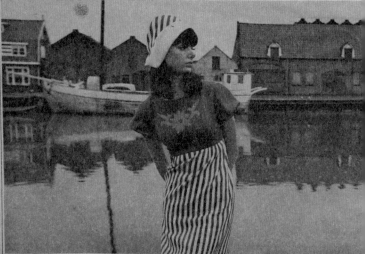

ALL PHOTOGRAPHS ON THESE EIGHT PAGES BY HAROLD KRIEGER

전성기를 화려하게 장식했다.

브로도비치의 가르침은 스토치의 아트디렉팅 철학에도 영향을 미쳤다. 스토치는 잡지 제작 과정에는 두 가지 중요한 순간이 있다고 보았다. 하나는 편집 회의 때 잡지에 제시될 자료와 그 뒤에 숨어 있는 사고의 윤곽을 그리는 것이며, 다른 하나는 아트디렉터가 사진가, 일러스트레이터, 레이아웃 아티스트와 작업을 시작하기 전에 명확한 시각화를 얼마나 전달할 수 있는가이다.

스토치의 이러한 철학은 시각화 작업 이전에 사전 계획 및 개념적인 사고의 구체화 과정이 아트디렉팅에서 필수적임을 다시금 확인하게 한다. 더불어 이를 사진가 및 일러스트레이터 등과 함께 면밀히 공유해야 한다는 점에서 아트디렉팅은 함께하는 자들과 협업하고 소통해 나가는 체계적인 작업임을, 그리고 그 과정에서 아트디렉터는 지휘자로서의 확신을 갖고 임해야 함을 깨닫게 한다. 궁극적으로 이러한 스토치의 아트디렉팅 철학은《맥콜스》가 과감한 사진 운영 및 이를 활자와 조화시키는 획기적인 레이아웃으로 주목받는 배경이 되었다.

사진에 스며든 활자

《맥콜스》를 통해 스토치가 선보인 디자인의 핵심은 활자 다루기와 사진 운영에 있다. 그는 블리딩된 사진을 펼침면에 과감하게 앉히는가 하면, 사진과 활자가 분리된 요소가 아니라 하나의 그림글자가 되도록 사진과 활자의 조화를 꾀했다. 그의 사진 및 활자 운용을 두고 스티븐 헬러Steven Heller는 스타일리시한 활자들과 스튜디오 사진들을 하나의 그림글자로 결합시킴으로써 제목이나 텍스트의 활자가 일러스트레이션에서 분리되지 않고 통합된 요소가 되었다고 평했다. 또한 '사진 이미지에 놓이면서도 제 역할을 충실히 해낸 활자의 조화는 놀랄 만한 시각적 접근'이라며 스토치를 추켜세웠

다. 실제로 그가 디자인한 레이아웃들을 보면 활자들은 사진에 찍힌 오브제의 윤곽에 따라 자유롭게 배치되어 있다. 1950년대 하나의 지배적인 디자인 성향이었던 국제주의 양식과는 전혀 다른 접근 방식이었다. 스토치에게는 비어 있는 페이지의 보이지 않는 뼈대인 그리드보다는 블리딩된 사진이 활자를 앉히는 새로운 기준으로 작용했던 것이다. 그래서 그가 디자인한 지면들에서 활자들은 오브제의 선을 따라 자유롭게 놀았으며, 이를 통해 잡지에 매우 우아하고 리듬감 있는 분위기를 만들어 냈다.

그의 대표작 중 하나로 손꼽히는 「낮잠을 통한 다이어트The Forty Winks Reducing Plan」(1961)는 텍스트의 배치가 사진의 윤곽에 따라 좌지우지되고 있음을 확인할 수 있다. 이 사진은 누워 있는 여성 모델의 신체 윤곽에 따라 텍스트가 배치되었는데, 텍스트 상단 부분은 매트리스라는 오브제와 같은 착시 효과를 일으킨다. 사진과 활자의 조화가 곧 그림글자로 탈바꿈하는 순간이다. 비록 정지된 화면이지만 독자는 이 펼침면을 통해 사진과 활자가 절묘하게 결합된 시각적 경이로움을 경험하게 된다.

이는 앨런 아버스Allan Arbus가 찍은 1959년 「맥콜스 패턴McCall's Pattern」이라는 기사에서도 마찬가지로 나타난다. 흑과 적의 대비가 눈에 띄는 이 펼침면에서 스토치는 여성 모델들이 취한 자세에 맞추어 활자들을 위에서 아래로, 지그재그로 떨어뜨리는 효과를 주었다. 이는 마치 리듬체조 선수가 리본을 허공으로 휘두르고 다시 잡으면서 그에 따라 허공에 선이 그려지는 장면을 연상시킨다. 활자는 경직된 사각형 속에 닫혀 있지 않고 사진의 흐름에 따라 자유자재로 '그려지고' 있는 것이다. 이 작품을 두고 윌리엄 오웬William Owen은 활자들이 일러스트레이션과 같이 사용되어 시적인 형태를 나타내고 있으며 그로 인해 문학적인 효과까지 내고 있다고 호평했다.

「냉동 자산Frozen Assets」(1961) 또한 이러한 사진과 활자의 통합된 이미지 연출을 볼 수 있는 좋은 사례이다. 냉동된 야채들을 소개하는 이 기사에서 텍스트 단은 촬영된 야채의 단에 맞춰 그 길이가 디자인되었다. 냉동식품을 통해 계절과 상관없이 자신이 원하는 음식을 먹을 수 있음을 홍보하기 위한 이 기사는, 스토치의 내용에 대한 뛰어난 이해 덕분에 사진 연출 및 레이아웃만을 통해서도 기사의 핵심을 충분히 전달하고 있다. 이는 스토치가 평소에도 강조해 왔던, 아트디렉터는 반드시 편집에 관한 내용을 완벽하게 이해해야 한다는 실천적 자세의 사례를 보는 것이기도 하다.

사진 속에 이렇듯 절묘하게 파고든 활자 다루기 방식 외에 그에게 주목할 수 있었던 것은 과감한 사진 배치였다. 특히 그는 현실에서 마주하게 되는 작은 오브제들을 잡지 안에서 보다 크게 구현시킴으로써 보는 이로 하여금 시각적인 충격 효과를 주었다. 그 대표적인 사례가 「옥수수Corn」(1965)라는 작품이다. 스토치는 독자들이 평소 작다고 생각하는 옥수수를 실제보다 두 배 이상의 크기로 제시했다. 그렇게 함으로써 레이아웃의 시각적 재미를 제공했다. 이 사진 다루기 방식은 음식 사진의 경우 더욱 빈번하게 나타나기도 했다. 그는 쉽게 지나칠 수 있는 소소한 오브제를 독자가 주목할 수 있도록 표현했다. 그리고 보물찾기라도 하듯이 그 사이사이에 오브제의 윤곽선을 따라 활자들을 배치했다. 마치 요리의 감칠맛을 더해 주는 양념과 같은 역할로서 말이다.

《맥콜스》의 또 다른 매력은 스토치의 아트디렉팅이 광고에도 적용되었다는 점이다. 대개 광고는 잡지의 전체 흐름 및 콘셉트를 방해하는 요소로 작용하는 경우가 많다. 이는 더 상업화된 오늘날의 잡지 시장에서 보다 여실히 드러나는데,《맥콜스》의 경우 광고와 일반 기사 간 경계선이 간혹 흐려질 정도로 광고 페이지와 기사에 걸쳐 일관된 콘셉트가 눈에 돋보인다.

《맥콜스》에 실린 대부분의 광고는 상하단으로 분리되어 있는데, 대부분 상단에는 제품의 한 부분만을 부각시킨 크로핑된 사진이 실리고 하단에는 이를 부연 설명하고 제품 전체를 보여 주는 작은 사진이 실려 있다. 크로핑되고 제품의 핵심을 간파하는 개념적인 사진을 상단에 실어 제품에 대한 호기심을 유도하고, 시선을 하단으로 자연스럽게 옮김으로써 제품에 대한 전반적인 정보를 얻을 수 있도록 한 것이다. 이는 주요 기사에서 스토치가 오브제들을 확대시켜 사용하는 사진 다루기 방식과 일관된 흐름을 유지하는 전략으로서, 잡지 전체가 광고라는 매개물로 인해 시각적 흐름을 방해받기보다는 오히려 그 흐름 선상에 놓임으로써 잡지의 전체 흐름이 보다 탄력을 받는 효과를 낳았다. 이는 하라 히로무原弘의 "잡지의 타이포그래피와 내지 디자인의 성공은 광고 페이지 디자인이 좋아질 수 있도록 자극을 줬다. 잡지 내지 디자인이 광고 페이지를 리드한 것이다."라는 평가와 상통한다.

맛깔난 상차림

오토 스토치는 300여 개 이상의 디자인 상을 받았던 디자이너이기도 했다. 그럼에도 동시대 디자이너였던 헨리 울프나 허브 루발린 Herb Lubalin 등에 비해 인지도가 부족한 편이다. 아마도 그것은 여타 아트디렉터에 비해 스토치의 활동 영역이 《맥콜스》라는 잡지에 국한되었다는 것과 그의 저서는 물론 그에 관련된 책이 출판된 적이 없었다는 이유에서일 것이다. 그러나 중요한 것은 그가 《맥콜스》를 통해 보여준 표현적 타이포그래피와 사진 디자인은 오늘도 감탄의 대상이 되고 있다는 사실이다. 그리고 이런 맥락에서 디자인을 하는 우리로서 꼭 한번 짚고 넘어갈 만한 인물이라는 것이다.

만약 《맥콜스》의 신화가 지금까지 이어졌다면 오토 스토치의 입지도 더욱 높아지지 않았을까. 1960년대 상승세를 탔던 《맥

콜스》는 경영진과 편집진이 보수적으로 변해 감에 따라 스토치의
실험적인 디자인 또한 막다른 길에 다다르게 되었다. 편집 내용의
신선도 역시 떨어졌고 그와 호흡을 함께했던 사람들도 모두《맥콜
스》를 떠났다. 이들이 떠난 이후 스토치와 후임 편집자 간의 관계
는 이전만큼 환상적이지 못했다. 편집진은 디자이너의 의견보다
는 자신들의 의견을 중시했으며, 곧잘 스토치의 레이아웃에 대해
반대 의견을 내놓기 일쑤였다. 그 결과 스토치는《맥콜스》의 아트
디렉팅에 더 이상의 흥미를 느끼지 못하고, 1967년 15년이란 짧지
않은 기간을 함께한《맥콜스》를 떠날 결심을 한다.

　《맥콜스》를 떠난 후 스토치는 아트디렉터가 아닌 사진가로서
의 새로운 길을 모색했다. 1969년 개인 사진 스튜디오를 설립하여,
그곳에서 아메리칸 익스프레스American Express, 선빔Sunbeam, 폭스
바겐Volkswagen 등 여러 클라이언트를 상대로 프리랜스 디자이너이
자 사진가로서 재기하는 데 성공했다. 이 중 그가 1968년에 디자인
한 영화 팸플릿〈스탠리 큐브릭의 2001: 스페이스 오디세이Stanley
Kubrick's 2001: A Space Odyssey〉는 컬렉터들 사이에서는 꼭 소장해야
할 아이템 중 하나로 자리매김했다.

　스토치의 사진에 대한 관심은 갑작스러운 것이 아니었다.《맥
콜스》를 통해 엿볼 수 있듯이 그의 사진 다루기 방식은 타의 추종
을 불허했으며, 내용에 대한 번뜩이는 시각화로 독자의 시선을 사
로잡았다. 이런 그가 사진이란 매체에 매혹된 것은 당연한 결과일
지 모른다. 잡지 사진가로서 직접 활동했던 사실도 사진에 관한 스
토치 개인의 깊은 관심을 반영하기도 한다. "나는 사진이라는 미디
어에 중독되기 시작했다. 사진은 보디 더 많은 것을 인식할 수 있게
만들었다. 그래서 결국 직접 카메라를 집어 들었고 이것은 잡지에
실리기도 했다." 사진에 대해 그는 이렇게 말했다.

　1999년 9월 19일, 뉴욕 토박이 오토 스토치는 자신의 마지막

여생을 뉴욕에서 마감했다. 그는 자신의 삶을 "아트디렉션과 사진은 아내 돌로레스Dolores와 나에게 멋진 삶을 만들어 주었다. 물론 쉬운 삶은 아니었다. 또한 쉬운 삶이어서도 아니 되었던 것 같다. 과거로 돌아가는 길은 없다. 우리는 앞으로 다가올 것을 기대하고 있다."라고 표현했다. 이 말에는 스토치 자신 앞에 펼쳐질 새로운 길에 대한 부푼 기대감이 담겨 있다. 비록 그 자신의 육체는 이 세상에 없지만, 그가 기대했던 새로운 길에 대한 부푼 기대감을 우리가 대신 품을 수는 있을 듯싶다. 그것은《맥콜스》에서 스토치가 차려 놓았던 시대를 초월한 맛깔나는 상차림이었기 때문이다.

그가 우리를 위해 차려 놓았던 상차림은 앞으로도 우리의 침샘을 계속해서 자극할 것이다. 그것이 비록 그림 속 떡일지라도.

얼마나 찬란한 한나절인가!

보들레르Charles Baudelaire

『파리의 우울Le Spleen de Paris』 중에서

2부. 절정

1950-60년대의 서구 그래픽 디자인계는 역사적으로 그 유례를 찾아볼 수가 없는 잡지 디자인의 황금기를 맞이한다. 뉴욕에서는 브로도비치를 잇는 새로운 아트디렉터군이 형성되고, 광고계에서는 빌 번바크의 광고 철학을 바탕으로 아트디렉터들이 카피라이터와 대등한 관계에서 활동하게 된다. 잠시 침체기에 빠져 있던 유럽의 잡지 디자인계도 새로운 모색을 시작하기에 이른다. 미국의 표현주의적 디자인과 유럽의 합리주의적 디자인을 적절하게 적용시킨 독자적인 잡지 세계가 펼쳐진 것이다. 이제 잡지에서는 빼놓을 수 없는 역할이 되어 버린 아트디렉터. 이들이 있었기에 2차원의 인쇄물에 불과했던 잡지는 1960년대 등장한 컬러텔레비전에 주눅들지 않고 당당하게 자기 소리를 낼 수 있었다.

허브 루발린 Herb Lubalin

"내가 작업한 디자인과 로고가
그것을 보는 사람들에게 말을 걸고
이야기하기를 바란다."

스스로 말하는 활자

오늘의 타이포그래피를 위한 어제의 타이포그래피

그래픽 디자인 그리고 활자를 이야기할 때 빼놓을 수 없는 요소가
하나 있다. 바로 사각형이다. 사각형은 인간 문명의 상징이다. 인간
의 문명은 사각형을 기본으로 만들어졌고 또 만들어지고 있다. 디
자인 역시 사각형을 기본 틀로 하고 있으며 활자 또한 사각형에 기
반하고 있다. 이처럼 사각형은 인간의 삶 한가운데 굳건히 자리하
고 있다. 그리고 마치 그 사각형이라는 틀에 기생이라도 하듯 그래
픽 디자인은 그 틀을 벗어나지 못했다. 그러던 어느 순간 작은 혁명
이 일어나면서 활자는 사각형이라는 기본 꼴 외의 여러 모습으로
우리의 시각적 경험을 그 어느 때보다 다양하게 충족시켜 주고 있
다. 탈네모꼴 활자들을 만나고 사용하는가 하면, 다양한 모양새의
활자를 고안해 내고 있다. 특히 주목할 사실은, 디지털 시대의 도래
와 함께 아날로그에 대한 시대적 향수와 요구로 활자는 인간의 손
맛을 담아내는 데 주저하지 않고 있다는 사실이다. 과거 활판술과
1950년대 모더니즘의 영향으로 경직된 사각형의 활자들이 이제
는 그 틀을 깨부수고 서로 만나고 교차하고 있는 것이다. 과거의 활
자가 텍스트의 내용을 전달하는 수동적인 '메신저' 역할에 머물렀
다면, 오늘날 활자들은 그 스스로가 이야기를 담고 있는 적극적인
이야기꾼이자 메시지 생산자라 하겠다.

　　그렇다면 이 변화는 어디에서 시작된 것일까? 그 작은 혁명의
주인공은 누구일까?

1960년대 미국 그래픽 디자인계를 주름잡은 활자의 구세주와 같은 한 명의 아트디렉터이자 타이포그래퍼에게 주목한다. 바로 허브 루발린이다. 그는 사진식자의 발명에 힘입어 중세 수도승의 화려한 필사체의 감흥을 활자 안에서 다시 살려 냈으며, 활자 자체가 곧 그림이자 예술이 되도록 했다. 활자에 인간의 손맛을 부여하고 중세 필사본의 추억을 되살리면서 사각형에 갇혀 있던 활자를 해방시켰다. 그의 손을 거쳐간 활자들은 당시 팽배했던 모더니즘 그래픽 디자인계의 활자와는 달리 생동감 넘치고 음악의 리듬을 연상시키기라도 하듯 춤추었다. 사각형에서 해방된 활자들은 굽어지고 겹치는 등 기존의 엄격한 사각형의 틀과 테두리를 깨고 침범했다. 그렇기 때문일까. 허브 루발린은 오늘의 타이포그래피를 이야기하기 위해 통과 의례처럼 거쳐갈 수밖에 없는 어제의 타이포그래피인 셈이다. 본인들은 부정할지도 모르지만 어쩌면 루디 밴더랜스Rudy Vanderlans의 《에미그레émigré》도, 데이비드 카슨의 《레이건Ray Gun》도, 네빌 브로디Neville Brody의 《퓨즈Fuse》도, 모두 허브 루발린을 정신적 고향으로 두고 있지 않을까란 생각을 해 본다.

활자는 운율을 달고

1918년 미국 뉴욕에서 태어나 1981년 세상을 뜬 허브 루발린은 단순히 그래픽 디자이너라는 직함 하나만으로 이야기하기엔 부족한 인물이다. 그는 《에로스Eros》《아방가르드Avantgarde》 그리고 《팩트Fact》와 같은 전위적인 잡지를 디자인한 아트디렉터였던 동시에 아방가르드체를 고안하고 활자 개발과 보급에도 힘을 쓴 타이포그래퍼이기도 했다. 또한 미국의 항공우편 및 13센트 우표를 포함하여 다양한 포스터를 디자인한 그래픽 디자이너였으며, 제약회사 패키지부터 각종 광고에도 관여한 패키지 디자이너이자 광고 디자이너였다. 그의 영역은 비단 여기서 그치지 않았다. 비록 널리 알려지진

않았지만 북 디자인에서도 특유의 활자 감각을 선보였으며, 그의 대표적인 로고 중 하나인 '마더 앤드 차일드Mother & Child' 등 다양한 심벌마크와 로고타입을 디자인하여 브랜드 디자이너로서도 명성을 톡톡히 누렸다.

'허브루발린'이라는 회사를 운영하며 탁월한 경영 감각을 자랑하기도 했던 그는 그래픽 디자인과 관련된 글을 《아트 디렉션Art Direction》《커뮤니케이션 아츠Communication Arts》《게브라우흐스그라픽Gebrauchsgraphik》《아이디어Idea》 등에 기고하기도 했다. 동시에 자신의 모교이기도 했던 쿠퍼유니온Cooper Union과 코넬대학교 Cornell University 및 시라큐스대학교Syracuse University 강단에 서기도 했다. 그의 이러한 활동을 한마디로 표현한다면 그래픽 디자이너라는 이름으로 해 볼 수 있는 거의 모든 것을 건드렸던 셈이다.

1969년 일본 작가 니시오 다다히사西尾忠久와의 인터뷰에서 그는 광고 디자인에서 그래픽 디자인으로 전향한 이유 중 하나를 이렇게 설명했다. "광고 하나에만 집중하기엔 그 밖의 디자인 전반에 대한 관심이 지나치게 많았다." 결과론적으로 돌이켜보건대 그의 재능은 광고계에서만 시작하여 끝나기엔 지나치게 아까웠다. 만약 그가 광고 디자이너로서만 존재했다면 어쩌면 오늘날 우리는 허브루발린이라는 디자이너를 역사 속으로 사라지는 수많은 무명의 디자이너 가운데 한 사람으로 잊어야 했을지도 모른다.

여러 방면에서 활약한 루발린이었지만 그에게 활자만큼은 절대로 소홀히 할 수 없는 근간이자 중심이었다. 그가 말년에 《U & lc》를 창간하여 활자의 개발과 보급에 앞장섰다는 사실을 통해서도 활자에 대한 그의 애정과 집착은 가늠하고도 남는다. 그리고 그것은 그를 미국 그래픽 디자인 역사상 최고의 타이포그래퍼로서 자리매김하는 견인차 역할을 했다.

이러한 루발린의 활자 감각은 그의 집안 내력에서 찾을 수 있

다. 그의 활자 안에 숨겨진 특유의 운율감과 음악성은 오케스트라단의 실력 있는 트럼펫 연주자였던 아버지와 가수였던 어머니 그리고 주말이면 가족 음악회를 가지곤 했던 따스한 가족 분위기에서 만들어진 것이라 해도 지나친 비약은 아닐 것이다.

　이렇게 음악적 감수성이 풍부한 집안에서 자란 루발린이 미술을 전공하게 된 계기는 자기 의지이기보다는 집안 형편에 따른 어쩔 수 없는 최상의 선택이었다. 그는 어려운 가정 형편 때문에 학비가 면제되는 쿠퍼유니온에 지원했다. 합격자 64명 중 64등으로 간신히 합격하는 행운을 안고 미술학도로서 그의 새로운 삶을 시작했다. 그러나 어쩔 수 없었던 그의 선택은 오히려 인생 최대의 행운이자 운명적인 선택으로 탈바꿈했다. 사랑, 우정 그리고 커리어라는 그의 삶에서 중요한 세 마리 토끼를 모두 이곳에서 잡았기 때문이다. 쿠퍼유니온의 뛰어난 인재였던 아내와의 인연이 그러했고, 평생의 동료이자 미국 CBS 아트디렉터로 있었던 루 도르프만Lou Dorfsman과의 만남이 그러했으며, 자신의 디자이너이자 타이포그래퍼로서의 재능이 그러했다. 그렇게 쿠퍼유니온은 그의 삶에 세 가지 큰 선물을 주었던 셈이다.

뉴욕파의 중심에 서다

초기 2년간의 대학 생활 동안 루발린은 학업 성취도가 떨어지는 학생 중 하나였다. 그런 그가 최고의 학생으로 졸업할 수 있었던 데에는 캘리그래피 수업이 큰 전환점이 되었다. 그는 미술 분야에 감각은 있었으나 사물을 구체적으로 그려 내는 것에는 특별한 재능이 없었고, 왼손잡이고 부분 색맹이라는 점에서 미술을 전공한 그에겐 약점으로 작용했다. 그런 그가 캘리그래피 수업에 오른손잡이를 위한 펜붓을 사용해서 뛰어난 레터링 작업을 선보였는데, 이를 계기로 그는 자신감을 갖게 되었고 주목받는 학생으로 성장했다.

루발린이 처음 사회에 발을 들여놓았던 분야는 광고계였다. 그러나 1930년 후반의 광고계는 아트디렉터란 개념보다는 레이아웃 맨layout man이라는 개념이 존재했을 정도로 레이아웃은 광고에서 부수적인 것에 불과했다. 디자인보다는 편집자의 카피 중심으로 돌아갔기 때문이다. 이러한 분위기 속에서 레이아웃맨의 역할은 광고 콘셉트에 개입할 여지 없이 주어진 공간에 헤드라인과 카피 등을 수동적으로 앉히는 게 고작이었다. 루발린에 대한 모노그래 프를 쓴 앨런 페콜릭Alan Peckolick은 이 시기를 가리켜 개념적 그래 픽 디자이너의 출현이 절실했던 때라고 비유하기도 했다.

이러한 미국 광고계와 그래픽 디자인계 전반에 새로운 바람이 불기 시작한 것은 유럽의 디자이너 및 예술가 들이 유럽의 전체주 의를 피해 미국으로 망명 오기 시작하면서부터다. 여기에는 라슬로 모호이너지László Moholy-Nagy, 헤르베르트 바이어Herbert Bayer 등과 같은 바우하우스 계열의 예술가와 편집 디자인의 혁명을 일으킨 알렉세이 브로도비치와 페미 아가, 그밖에 미국 과학 잡지의 새로운 장을 연, 윌 버틴Will Burtin 그리고 유일한 여성 아트디렉터로 활약했던 시피 피넬리즈Cipe Pineles 등이 있었다. 이들 중 편집 디자 인을 중심으로 활동했던 디자이너는 1930년대 유럽의 모더니즘 정신을 미국에 정착시키면서 미국 그래픽 디자인계에 신선한 기운 을 불어넣었다. 이 기운은 1940년대를 넘어 1950년대와 1960년 대로 이어지면서 뉴욕에서는 뉴욕파라는 하나의 흐름으로 만들어 졌다. 그리고 이 중심에 허브 루발린이라는 미국 특유의 감수성을 담은 표현적인 타이포그래퍼가 미국 디자인계의 음감을 보다 더 풍성하게 울리는 주도적 역할을 했다.

뉴욕파의 대표적인 인물이자 아트디렉터로 루발린이 본격적 으로 주목을 받기 시작한 것은 1945년 '서들러앤드헤네시Sudler & Hennessey'사에서 일하기 시작하면서였다. 제약회사 관련 광고와

홍보에 집중했던 서들러앤드헤네시사에서 그는 20여 명의 일러스트레이터, 사진가, 조판자 등과 함께 협업했다. 루발린이 크리에이티브 디렉터가 되면서 '서들러 헤네시 루발린Sudler & Hennessey & Lubalin'이라는 이름으로 회사 이름이 변경되었고, 루발린은 '티슈tissue'라는 특유의 스케치를 통해 그만의 작업 방식 패턴을 알렸다. 루발린의 디자인 어시스턴트이자 동업자였던 페콜릭의 표현을 빌리자면 여기에서 루발린의 신화가 시작되었다고 할 정도로 '티슈'는 루발린 디자인 그 자체였다.

'티슈'는 18×24인치 크기의 트레이싱지에 작업한 스케치를 말하는 것인데, 일화에 따르면 루발린의 책상은 엄청난 양의 티슈로 넘쳤다고 한다. 일을 시작하면 점심을 거를 정도로 일개미이기도 했던 그는 책상에 앉아 많은 양의 티슈를 만들기에 바빴다. 그의 작업은 계획적이기보다는 철저하게 직관적이었다. 티슈는 스케치 단계에서부터 놀라울 정도로 정교하여 최종 결과물과 별반 차이가 없을 정도였다. 그의 티슈 안에는 활자체, 활자크기, 글자 및 단어 간격 등 이미 디자인의 모든 것이 담겨 있었다. 티슈를 건네받은 조수의 업무는 루발린의 '티슈 지시'에 따라 그대로 이행하여 콤핑한 결과물을 보여 주는 것이었다. 그러면 루발린은 몇 가지의 수정 지시를 더 내리고, 이 과정이 몇 번이고 반복되면서 작업은 최종 결과물을 향해 달려갔다. 작은 크기의 티슈였지만 그 안에는 오늘날 미국 타이포그래피의 천재라 불리는 허브 루발린의 천재적 타이포그래피 감각이 손맛 그대로 담겨 있었다. 한편에서는 '타이포그래픽스typographics'라 불리는 루발린 특유의 타이포그래피 세계가 그 안에 피어나고 있었던 것이다.

스스로 말하는 활자, 타이포그래픽스

"내가 하고 있는 것은 타이포그래피가 아니다. 내가 생각하는 타이포그래피는 페이지에 활자들을 기계적으로 앉히는 원론적인 방법 중 하나다. 나는 활자를 디자인하고 있다. 아론 번스Aaron Burns는 이를 '타이포그래픽스'라고 불렀다. 나의 작업에 굳이 명칭을 붙인다면 나는 이 표현이 괜찮다고 생각한다." 이는 허브 루발린 자신이 한 말이다.

여기에서 언급된 타이포그래픽스는 필립 B. 멕스Philip B. Meggs에 의해 '타이포그램typogram'이라는 또 다른 명칭으로 설명되기도 한다. 명칭이야 어찌되었던 이 두 가지 용어에서 유추할 수 있는 것은 루발린의 타이포그래피는 활자의 시각적 경험이 크게 작용한다는 사실이다. 그리고 그는 이를 실현시키기 위해 전통적인 타이포그래피 규범을 과감하게 버렸다.

오늘날의 관점에서 루발린의 활자체와 작업은 신선도가 떨어질 수 있다. 그가 디자인한 캘리그래피적 특성이 강한 로고타입은 중세의 필사본 시대로 되돌아가는 듯 과거 회귀적이며, 산세리프 스타일이 디자이너 사이에서는 여전히 '현대적'인 것으로 각광받는 시기에 그는 세리프 스타일을 즐겨 사용했기 때문이다. 직선적으로 끝나던 활자의 모양새는 그의 손에서는 까치발의 과감한 등장과 세리프의 선율적인 활용으로 더없이 화려하게 재탄생했다. 그것은 일반적인 '모던함'과는 다른 모양새의 활자들이었다.

하지만 그 당시 시대 상황에 비추어 볼 때 허브 루발린은 스티븐 헬러의 표현대로 '규범에 맞닥뜨린 자Rule Basher'와 같은 도전적이고 혁명적인 타이포그래퍼이자 디자이너였다. 잠시 스디븐 헬러의 말을 빌려 보자. "개념적 타이포그래피의 아버지로서 루발린은 모던 그리고 후기 모던학파 간에 다리를 놓는 데 일조했다. 글자들은 형태를 담는 그릇에서 끝나지 않고 의미를 담는 오브제가 되었

다. 루발린은 단어들이 스스로 감정을 나타내도록 연출했다. (중략)
'적을수록 좋다Less is More'라는 경구에 따르기를 거부하면서 그는
흰 여백을 전통적인 모던함으로부터 해방시켰다. 그는 지면에 활기
를 줄 수만 있다면 '더 많은 것More'도 분명히 더 좋을 수 있다고 믿
었던 것이다."

스티븐 헬러의 설명에 나타나 있듯이 루발린의 작업은 그 당
시 대세였던 모더니즘의 기운에서 과감하게 벗어났다. 그는 지나
친 기능 중심으로 야기된 형식주의를 버리고, 의미에 집중하는 디
자인을 추구했다. 그 결과 그의 작업들은 형태와 기능 중심의—당
시 또 다른 흐름이었던—스위스 타이포그래피 혹은 국제주의 양식
과 확실한 선을 그음으로써 주목을 받았으며, 이는 실용주의적 감
성과 의미의 표현에 집중하는 표현주의 양식의 장을 새롭게 여는
이정표가 되었다.

루발린 특유의 '타이포그래픽스'는 그가 '서들러앤드헤네시'
를 그만두고 1964년 독립해서 자신의 회사 '허브루발린'사를 차리
면서 보다 본격적인 모습을 드러낸다. 그의 개념적이고 표현주의
적 타이포그래피는 몇 가지 특징을 지니는데, 그중 하나가 알파벳
'O'의 자유로운 활용과 합자ligature를 통한 활자 디자인이다. 또한
그는 스펜서리안 스크립트Spenserian Script를 통해 캘리그래피를 현
대 디자인 영역에서 새롭게 부활시켰다.

서구 타이포그래피에서 'O'는 그 글자 자체가 지니는 형태적
특성 때문에 디자인적으로 다양한 '활용'이 가능한 알파벳이다. 'O'
를 활용한 루발린의 대표적인 작업은 그의 걸작 중 하나로 평가받
는 '마더 앤드 차일드'이다. 그는 이 작업을 통해 어머니와 자식 간
의 관계를 단순하면서도 명쾌하게 시각화시켰다. 그는 이 밖에도
일련의 여러 다른 작업에서 'O'를 중심으로 여러 시각적 유희를 시
도했다. 루발린의 타이포그래피에서 음악성이 유난히 돋보이는 이

유 중 하나가 바로 이러한 'O'의 활용에 근거한다고도 볼 수 있다. 'O'는 그 곡선이 알파벳 중에서 유연하고 리드미컬한 느낌을 가장 탁월하게 나타내기 때문이다.

합자의 사용 또한 루발린 타이포그래픽스를 특징짓는 요소 중 하나이다. 그의 활자를 다루는 방식은 간혹 지나치게 빡빡한 공간 활용을 이유로 가독성이 떨어진다는 비난을 받기도 했다. 이는 활자들이 서로 맞물리거나 겹치도록 글자 간의 간격을 좁히는 루발린 특유의 타이포그래피 방식에서 연유한다. 여기서 루발린은 1960년대 발명된 사진식자술을 도입하여 자신의 작업에 적극적으로 적용시켰다. 기존의 납활자가 네모꼴에 한정되어 글자 디자인을 지나치게 직선적인 틀 내에서만 가능하게 했다면 사진식자술은 활자의 형태와 크기를 자유자재로 변화시킬 수 있는 가능성을 연 것이다.

창조적인 작업을 하는 예술가에게 새로운 기술은 두려운 대상이기보다는 자신의 작업을 새롭게 확장시켜 나갈 수 있는 발판이 된다. 새로운 기술은 곧 새로운 이미지의 출현을 돕고, 이미지는 새로운 기술을 통해 시대에 맞게 가꿔 나갈 수 있다. 포스트모던 디자인의 출현이 매킨토시의 등장 없이는 불가능했듯이 루발린의 '타이포그래픽스'는 사진식자술에 큰 빚을 졌다. 물론 그 이면에는 사진식자술이라는 주목받지 못한 기술을 자신의 것으로 만들어 버린 루발린의 태도와 심미안이 보다 크게 작용했음은 주지할 사실이다.

한편, 루발린은 여러 다양한 활자체를 디자인했다. 그 가운데 가장 대표적인 것으로 아방가르드체를 들 수 있다. 이 활자는 가장 견고하게 잘 만들어진 활자 중 하나이면서도 가장 '악용'되는 활자 중 하나이다. 많은 디자이너가 아방가르드체를 좋아했으나, 합자가 유난히 많았던 아방가르드체를 제대로 이해한 경우는 드물었다. 그 결과 아방가르드체는 그 완성도와 아름다움에 비해 진가를

제대로 발휘하지 못하는 경우가 많았다. 비유하자면 명품을 사서 입었으나 잘못된 코디네이션으로 무명 옷을 걸친 것보다 못한 것이나 다름없었던 것이다.

아방가르드와 같은 모던한 기운의 활자를 디자인하면서도 루발린은 캘리그래피의 세계를 등한시하지 않았다. 다양한 로고타입 디자인에서 스펜서리안 스크립트를 활용하여 중세의 필사본이 지닌 특징을 1960-70년대에 되살렸다. 캘리그래피를 통해 자신의 새로운 면모를 발견했던 만큼이나 캘리그래피는 루발린의 디자인 중심에 서 있었다. 그는 손 즉 몸으로 느껴지는 모든 것을 활자에 적극 반영했다. 신체가 지니는 리듬과 생명력을 부여했던 것이다. 그의 타이포그래픽스에 그토록 많은 표정이 읽혀질 수 있는 이유도 바로 이러한 리듬과 생명력 때문이다. 당시의 유니버스Univers 및 헬베티카Helvetica와 같은 활자에 익숙해 있던 디자이너에게 루발린의 시대를 '역행'하는 듯한 이러한 태도는 새로울 수밖에 없었다.

활자를 넘어 문화를 생산하다

루발린의 타이포그래픽스는 그 자체가 하나의 메시지였다. "그는 단어들이 감정을 나타내도록 했다."(스티븐 헬러), "단어와 글자들은 이미지가 되었고, 이미지들 또한 곧 단어나 글자가 되었다."(필립 B. 멕스), "루발린은 단어와 의미를 단순한 의미 전달의 매체에서 메시지에서 빼놓을 수 없는 요소로 변화시키는 데 자신의 특출한 재능과 취향을 사용했다. 이로써 그는 타이포그래피를 공예의 수준에서 예술의 수준으로 끌어올렸다."(루 도르프만) 등의 많은 평에서도 '루발린 타이포그래픽스'의 중심에는 활자 스스로가 이야기한다는 개념이 자리하고 있다. 그가 디자인한 포스터 '이제 활자를 이야기하자. 그리고 활자가 스스로 이야기하도록 하자Let's talk type. Let type talk.'가 곧 루발린 타이포그래픽스의 표어 혹은 주제였던 셈이다.

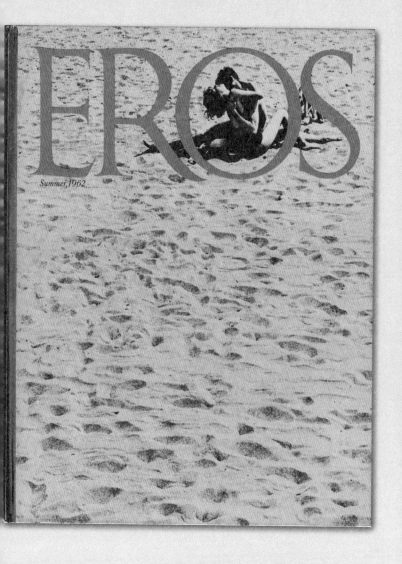

《에로스》표지 (1962)

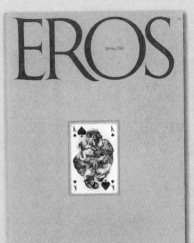

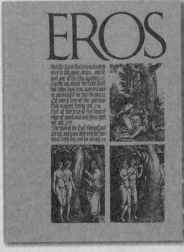

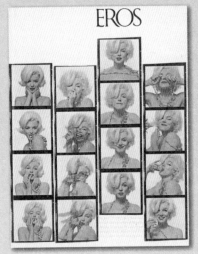

(다음 쪽부터) 《에로스》 내지

"Are our stalwart statesmen going to make us
stand in the corner and repeat one thousand times
I WILL NOT HAVE AN UNAUTHORIZED ORGASM?"

black & white in color

A PHOTOGRAPHIC TONE POEM BY RALPH M. HATTERSLEY JR.

On the following eight pages, EROS proudly presents a photographic tone poem on the subject of interracial love. This is presented with the conviction that love between a man and a woman, no matter what their races, is beautiful. Interracial couples of today bear the indignity of having to defend their love to a questioning world. Tomorrow these couples will be recognized as the pioneers of an enlightened age in which prejudice will be dead and the only race will be the human race.

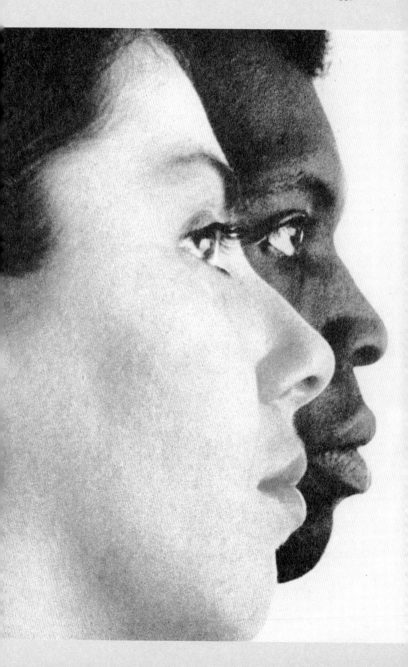

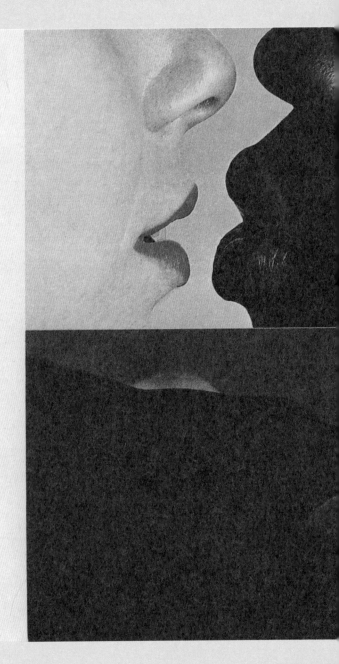

"She was one of the most unappreciated people in the world."
Joshua Logan, director.

fact:

JANUARY-FEBRUARY 1964 VOLUME ONE, ISSUE ONE • $1.25

Bertrand Russell considers *Time* magazine to be "scurrilous and utterly shameless in its willingness to distort." **Ralph Ingersoll:** "In ethics, integrity, and responsibility, *Time* is a monumental failure." **Irwin Shaw:** *Time* is "nastier than any other magazine of the day." **Sloan Wilson:** "Any enemy of *Time* is a friend of mine." **Igor Stravinsky:** "Every music column I have read in *Time* has been distorted and inaccurate." **Tallulah Bankhead:** "Dirt is too clean a word for *Time*." **Mary McCarthy:** "*Time*'s falsifications are numerous." **Dwight Macdonald:** "The degree of credence one gives to *Time* is inverse to one's degree of knowledge of the situation being reported on." **David Merrick:** "There is not a single word of truth in *Time*." **P. G. Wodehouse:** "*Time* is about the most inaccurate magazine in existence." **Rockwell Kent:** *Time* "is inclined to value smartness above truth." **Eugene Burdick:** *Time* employs "dishonest tactics." **Conrad Aiken:** "*Time* slants its news." **Howard Fast:** *Time* provides "distortions and inaccuracies by the bushel." **James Gould Cozzens:** "My knowledge of inaccuracies in *Time* is first-hand." **Walter Winchell:** "*Time*'s inaccuracies are a staple of my column." **John Osborne:** "*Time* is a vicious, dehumanizing institution." **Eric Bentley:** "More pervasive than *Time*'s outright errors is its misuse of truth." **Vincent Price:** "Fortunately, most people read *Time* for laughs and not for facts." **H. Allen Smith:** "*Time*'s inaccuracies are as numerous as the sands of the Sahara." **Taylor Caldwell:** "I could write a whole book about *Time* inaccuracies." **Sen. John McClellan:** "*Time* is prejudiced and unfair."

《팩트》표지 (1964)

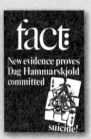

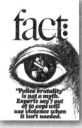

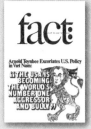

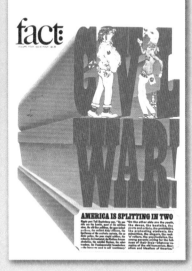

《아방가르드》 표지 (1968-1971)

AVANT GARDE

PORTRAITS OF THE AMERICAN PEOPLE: A MONUMENTAL PORTFOLIO OF PHOTOGRAPHS BY ALWYN SCOTT TURNER

"Most photographers are interested in the bizarre, the off-beat, the unpredictable," says Alwyn Scott Turner. "But for me the most fascinating subject is also the most obvious: the American people." And photographing them has been a 25-year obsession for Turner. Starting when he was a boy in Texas, then as a photojournalist in Detroit, and finally as a perpetual vagabond, Turner has crossed and criss-crossed the breadth of the land, photographing its people. "I figure I've photographed 50,000 individuals," says Turner, "and I'm not tired of my subject yet." Two months ago, Turner walked into the offices of Avant-Garde, deposited 2,000 of his most recent pictures, and invited us to devote an entire issue to publishing the best of them. After looking them over, we decided it wasn't a bad idea. Turner's pictures reveal not only glimpses of the lives of his subjects but also of his own. The Texas farmer who posed for him is a man for whom he used to pick cotton. The Detroit assembly-line worker is a man his father worked beside. And the mother and child seated before a typical American house are Turner's own wife and daughter. "When you ask someone to pose for a picture," says Turner, "they reveal themselves more completely than at any other time. Their pride, aspirations, longings, and anxieties become immediately apparent." The editors of Avant-Garde agree, and in presenting the photographs of Alwyn Scott Turner believe that they are preserving a view of not only the faces and features of the American people, but also their souls.

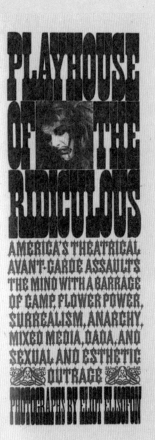

Down on New York's ill-famed Bowery, in a
manner of dirt and squalor, noise and dinca
lovely, white-columned old bank building,
verted into a playhouse called the Bouverie
anomaly is striking enough, but it's nothing
to what's inside, namely, one of the wildest,
liant—and most "perverse"—experiments in
theater history: The Playhouse of the Ridic
three-year-old congregation of eccentric ge
sents the acme of the New York super-Unc
Off-Off-Broadway avant-garde, It has, by the
little relation to the European "Theater o
surd"; it is as American as John Birch an
movie, a volatile emulsion of camp, flower-
realism, anarchy, mixed media, Dada, w
ture, and sexual and esthetic outrage. If the
theater is indeed (as people have been say
this is a flush on the corpse bright enough
the sky,

The Playhous of the Ridiculous materiali
the random chaos of the Underground via a
bination of several unique (to say the lea
Foremost at the beginning were the incredi
savvy of Playwright Ronald Tavel, whose
be described as mixing Brecht and Beckett
zapoppin, and the directorial fireworks of
caro, whose background included academ
and first-hand experience of Japanese pupp
At the time (July, 1965), Tavel was making
movies with Andy Warhol, on the order of
spool entitled The Life of Juanita Castro
Fidel, Che, et al., played by girls, berate Juan
by a boy). Eventually dissatisfied with the
Warhol's Superstars, he teamed up with Vac
shaled his own actors, and opened what w
one-shot production of Juanita and a new
delic") play, Shower, at a gallery on the l
Side. The success of this enterprise, while
stupendous, was so gratifying that the neop
pany reformed itself as a "theater club," in
playhouse on 17th Street, and started putt
length Tavel plays, of which the first was
Lady Godiva, and the second, Indira Gandh
Device.

Indira Gandhi brought PHOTR its first
recognition, though from somewhat unexpe
ters—two major governments, the Mayor of
and the FBI. The plot of the drama, such
typical PHOTR hijinks: Indira is in love w
touchable, whom she allows to have at her wi
moth dildo (the "Device"). An Indian st
chanced to view this diversion was not edifie
the Indian Embassy about it, they had a look

PHOTOGRAPH BY ART KANE

BREAKING OUT: A BLACK MANIFESTO BY DICK GREGORY

...orge Wallace was half right when he said, "Gregory's not funny any more." The ...le truth is that Dick Gregory is far from merely funny these days. His years of ...ersion in the caldron of our racial strife have transmuted the master comic into ...se, eloquent, and lacerating spokesman for black aspiration, a one-man hot-...from the heart of the ghetto to the conscience of White America. Speaking at ...es and on college campuses across the country, running for President, publishing ...nsightful book (Write Me In!), Gregory has spread the word of black liberation ...wit and passion. Now that Malcolm X and Martin Luther King are gone, Gregory's ...ne of the few truth-telling voices left in the land; and, for all its jokes, it leaves no ...r truth untold. Turn this page to find out why it makes George Wallace squirm.

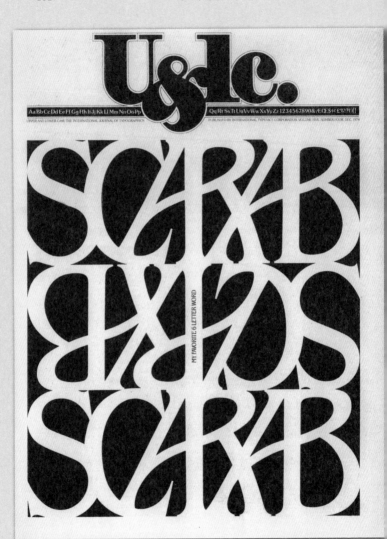

《U & lc》 표지 (1973-1999)

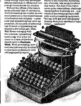

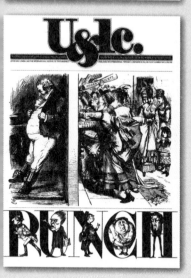

(다음 쪽부터) 《U & lc》 내지

The big world out there,
beyond the hill and the A & F
at the other end of the rumbl
in the hurry of tall buildings
claimed you every day
for whatever mysteries of cou
it was hard to understand.

twice a year you would herd us into the station wagon
or onto the double-decked train cars
and lead us through a labyrinth of dimly lit subway trains,
we all emerged in sunlight and the very grownup office.
through the confusion of the city you always knew the way
to the museum full of dinosaurs or the circus or the zoo,
to the automat where nickels magically opened the doors
to macaroni and cheese.

Ms. Susie Yule & Dorothy Yule

...cording to Webster's, is an
...ation or salute expressive of joy
merrymakers at Christmas.

...cording to U&lc, is the family
f delightful identical twin sisters
presence brings joy 365 days

Susie Yule, who, as you see, is in the
numbers racket, was born, appropri-
ately, one week after the Christmas fes-
tivities, on January 7, 1950. Dorothy
followed, right on her heels, three
minutes later.

Both studied art, here and abroad.
However, Dorothy took a brief sabbat-
ical to work as a secretary for an insur-
ance company. It is quite evident that
her art experience, coupled with her
ability as a typist, created a synergistic
effect, thus enabling her to create the
marvelous cityscape above. This graph-
ic image was one of many included
in a handsome, hard-bound book, con-
ceived in loving memory of her father.
It is a remembrance of many enjoyable
excursions to New York City as a child.

The inspiration behind Susie's number
pictures came from a book called Exis-
tentialism from Dostoevsky to Sartre.
A chapter, written by Rilke and entitled
"The Notes of Malte Laurids Brigge" in
which a man, Nikolai Kuzinich, became
obsessed with time, the accumulation
of all the seconds of his life, his only
wealth, which he translated into a con-
fusion of numbers that overwhelmed
him with the speed of their passing,
influenced these exciting graphic
interpretations.

Let it never be said that U&lc ever
misses an opportunity. Not only to bring
to you the unique work of artists like
Susie and Dorothy Yule but to extend
to you our warmest greetings and best
wishes for the New Year...through them.

THIS ARTICLE WAS SET IN TIFFANY

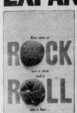
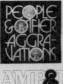

이러한 루발린 타이포그래픽스는 1960년대 루발린이 잡지 아트디
렉터로서 자신의 작업 지평을 넓히면서 그 의미를 보다 확장시켜
갔다. 타이포그래픽스 본연의 메시지로서의 활자 콘셉트가 비로소
그 큰 의미를 발휘하기 시작한 것이다. 그리고 도발적인 아이디어
의 편집자 랄프 긴즈버그Ralph Ginzberg와 인연이 닿은 루발린은 잡
지 디자인에도 깊은 관여를 했다.

 그 첫 번째 작업으로 1962년 창간된《에로스》가 있다. 제목이
시사하듯이 이 잡지는 '성'에 관한 잡지이지만, 성을 중심으로 하
는 고품격 문화를 그 기치로 내걸었다. 스티븐 헬러는《에로스》를
브로도비치의《포트폴리오》이후 가장 우아한 잡지로 평가하기도
했는데, 이 잡지는 이후 창간되는 또 다른 전위적인 잡지《아방가
르드》와 함께 미국 편집 디자인의 표정을 바꿔 놓았다고 평가받았
다.《에로스》가 '성'을 소재로 한 전위적인 문화 잡지를 표방했다면,
《아방가르드》는 미국 잡지의 사회 및 문화 전반을 진보적인 시각
에서 다룬 일종의 '대안 잡지'였다. 이것들은 모두 1960년대 급진
적 메시지를 표방했으며 그 소재로서 성, 인종주의 등을 다루었다.
표면적으로는 빌리 플렉하우스Willy Fleckhaus의《트웬twen》과도 같
은 노선을 걸었다고 할 수 있으나《트웬》이 젊은 층을 대상으로 하
고 대중적이며 사진을 중심으로 한 힘 있는 디자인이 특징이었다
면,《에로스》와《아방가르드》는 보다 시사적이고 사회적인 면에 집
중하는 비판적인 대안 잡지였다. 이 두 잡지를 통해 루발린은 명실
상부 저력 있는 기반을 잡았다. 특히 잡지 디자인에서도 루발린 특
유의 타이포그래픽스는 그 힘을 발휘했다.

 활자들은 과감한 사진 이미지와 함께 각 기사에 어울리게끔
매번 새롭게 디자인되었다.《에로스》의 경우 기사의 헤드라인, 텍
스트 칼럼과 이미지 칼럼을 적절하게 배치하여 흰 여백의 여유로
움을 살려 지면에 우아하고 세련된 분위기를 자아냈다. 활자 선택

에서도 루발린은 자유로운 방랑자의 모습을 보였다. 그는 세리프체를 즐겨 사용했으며, 전통적인 목활자 및 캘리그래피적 활자들을 지면 안에 적극 끌어들여 잡지 전체에 풍성한 운율감이 느껴지도록 했다.

《아방가르드》에서 루발린의 디자인은 세련미와 우아함보다는 힘 있고 도발적인 디자인이 특징을 이루었다. 루발린 특유의 빽빽한 활자 조판과 과감하게 크로핑된 사진들이 정사각형 판형의 잡지 안에서 어울리면서 전체적으로 긴장감 있는 페이지를 만들어낸 것이다. 이는 진보적이고 비판적 성향의 잡지 콘셉트와도 어울리는 디자인이었다.

《U & lc》는 1971년 국제활자협회ITC, International Typeface Corporation를 설립하고 이 협회를 통해 활자 디자이너가 자신의 작업에 대한 적절한 보상을 받을 수 있는 장치를 마련하기 위한 수단으로서 창간되었다. 이 잡지는 1970년대 만들어지는 활자체들에 대한 일종의 보고서와 같은 성격을 띰과 동시에 활자와 관련된 여러 다양한 이슈들을 다룸으로써 활자를 중심으로 한 전방위 타이포그래피 잡지를 표방했다. 클라이언트를 대상으로 만들어졌던 활자들은 1970년대 루발린의 ITC 설립과《U & lc》창간으로 비로소 그래픽 디자인 무대의 주인공으로 설 수 있었다. 그리고 스스로 발언하기 시작했다.

과묵함 속 무한한 표현주의

도르프만은 허브 루발린을 가리켜 '우리 시대 최고의 타이포그래피 감독'이라고 추켜세웠다. 그럼에도 허브 루발린은 "디자인계에서 나의 성공은 나의 재능만으로 이루어졌다고 생각하지 않는다. 나를 위해 일해 주신 모든 분들이 없었다면 나의 성공은 불가능했다."라고 말했다. 우리는 이 말에서 한 유명 인사의 소박함과 겸손

함을 발견할 수 있다. 그래서일까. 그 누구보다 화려한 경력의 소유자인 그가 자신의 인생에서 가장 최고의 성취는 다름 아닌 자신의 세 아들이라고 말한 것도 크게 놀랍지 않다.

지나치게 말이 없어 주변인이 불편해했을 정도의 그였지만—심지어 그의 아들조차도 "나는 아버지를 사랑하지만 살면서 그와 나눈 말은 겨우 몇백 단어에 불과하다."라며 그의 과묵함을 인정했다—그의 쌍둥이 이복형제인 형 어윈Irwin을 만날 때면 쉽게 말문을 열곤 했다. 자신을 능숙하게 표현하는 데 익숙치 않았던 루발린도 그의 형 앞에서는 수다쟁이로 변모했던 것이다. 그는 또한 자신의 평생 반려자인 아내에게 고마운 마음과 동시에 미안한 마음을 잊지 않았다. 쿠퍼유니온에서 가장 재능 있는 학생이었던 그녀였으나 세 명의 자식을 낳으면서 자신의 재능을 제대로 펼치지 못했다며 한 인터뷰에서 아내에 대한 미안함을 표하기도 했다.

자신의 성공과 행복이 혼자만의 것이 아니라 이러한 주변인과 가족 덕분이라고 생각하는 루발린에게서 한 시대를 풍미한 거장의 따뜻한 속살을 마주하게 된다. 바흐와 바로크 음악을 좋아하고 1960-70년대의 비틀즈와 로큰롤, 재즈도 매우 좋아한다는 허브 루발린. 그의 기하학적 아방가르드체와 곡선미 넘치는 캘리그래피에서도 볼 수 있듯이 그는 이미 선천적으로 전통과 현대를 경계 없이 넘나드는 데 타고난 인간이었다고 감히 말할 수 있다.

한 가지 아이러니한 것은 그의 과묵한 성격에 비해 그의 작품들은 그 어떤 미국의 디자이너들보다 표현력이 풍부했다는 점이다. 하지만 역으로 생각해 보면 그는 이미 활자를 통해 자신의 모든 것을 표현하고 있었다. 어쩌면 그에게 입이란 최소한의 커뮤니케이션 도구가 아니었을까. 활자에 자신의 모든 에너지를 쏟아부었던 그에게 과묵함은 그래서 필연적일 수밖에 없었을지도 모른다.

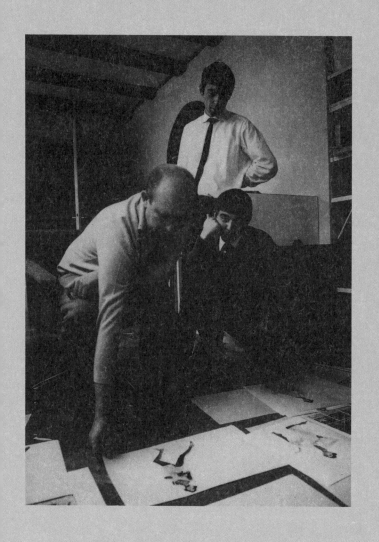

빌리 플렉하우스　　　　　Willy Fleckhaus

"사진은 때때로 꿈 혹은
실현된 꿈 그 자체일 수도 있다.
그리고 우리는 이러한 환상을
필요로 한다."

펼침면의 비밀

등잔 밑이 어둡다

'등잔 밑이 어둡다'는 옛 속담이 있다. 바로 곁에 있으면서도 그 존재감을 모른다는 뜻이다. 그런데 많은 사람이 자신의 인연을 그리고 자신의 이상을 자신의 주변이 아닌 한 발짝 더 먼 어딘가에 존재하는 것으로 믿거나 착각하고 있다.

　　필자가 생각하는 이상적인 책꼴이 있었다. 이 이상향의 책은 한 손에 고이 들어갈 만큼 작고 가벼우며 지나친 장식이 배제된, 독일 주어캄프Suhrkamp 출판사에서 출간한 포켓북 시리즈였다. 이 시리즈를 처음 만난 것은 스위스에서 고등학교를 다닐 때 독일어 수업 시간 교재로 사용했던 헤르만 헤세Hermann Hesse의 『수레바퀴 밑에서Unterm Rad』였다. 이 책을 계기로 주어캄프 시리즈를 알게 되었고, 어느새 십여 권의 책들이 책장 한 켠을 장식했다.

　　모노톤의 배경 위의 굵은 타임스 로만체, 중간중간 삽입된 몇 장 안 되는 저자의 사진, 주머니 속에 들어갈 만큼 앙증맞은 판형, 모래알을 씹는 듯한 건조하고 텁텁한 느낌이 이 시리즈의 표지가 지닌 특징이다. 당시 국내에서는 이러한 느낌의 표지를 찾아볼 수 없었던 탓일까. 그러한 책꼴은 실현될 수 없는 이상향일 거라 생각했다. 그리고 그러한 표지를 만들어 낸 그가 누구일지 퍽 궁금했다.

　　그 책을 끼고 살았던 10년 뒤 어느 날, 북 디자이너 정병규가 진행했던 북 디자인 강좌에서 그 표지의 디자이너가 독일의 빌리 플렉하우스임을 알게 되었다. 또한 당시 판권에 대한 개념이 없었

던 필자로서는 판권에서 그 이름을 발견할 수 있다는 사실은 적지 않은 충격이었다. 그와 10여 년 이상을 한 방에서 동거하면서도 그의 이름조차 몰랐던 것이다. '등잔 밑이 어둡다'는 말은 그야말로 자신을 두고 한 말이 아닌가 싶다.

막연한 디자인적 이상향이었던 주어캄프 출판사 포켓북과 디자이너 빌리 플렉하우스. 이상향을 꿈꾸는 대부분의 만남이 기대치에 미치지 못하는 반면, 오히려 이 만남은 플렉하우스의 북 디자인 이상의 이야기를 담고 있었다. 10년 동안 서가 한쪽을 지키고 있던 이 책에는 1960년대 독일의 문화와 정신 그리고 한 디자이너가 펼쳐 나간 독일의 시각 문화가 숨어 있었던 것이다.

글의 세계에서 이미지의 세계로

빌리 플렉하우스는 1925년 독일의 북부 라인강 주변의 작은 도시인 벨베르트Velbert에서 평범한 가족의 막내로 태어났다. 그는 어렸을 때부터 그림에 많은 재능과 관심을 보였지만 그림에 대한 그의 관심은 취미 수준에서 머물렀을 뿐이었다. 그는 반항아적 기질이 강한 유년 시절을 보냈다. 좌파 가톨릭교에 몸담으면서 나치 문화에 대항하여 청소년만의 하위문화를 만들어 나갔고, 심지어 나치를 옹호하는 교사에게 반항했다는 이유로 퇴학을 당하기까지 했다. 군에 입대해서도 그는 반나치의 내용을 담은 인쇄물을 뿌리는 등 선동적인 행동을 계속해 나갔다. 이러한 그의 반체제적인 운동에도 나치는 그를 쉽게 탄압하지 못했다. 독일 제국주의를 짊어져 나갈 젊은 수혈이라는 이유 때문이었다. 플렉하우스는 나치 정권의 미래를 내다보는 독일 청소년에 대한 아량 덕분에 유대인과 같은 탄압을 피해 갈 수 있었다.

군에서 제대한 그는 잡지사와의 인연이 닿으면서 1947년 가톨릭 청소년 잡지《페어만Fährmann》에서 기자로서 첫 일을 시작했

다. 이듬해 미술과 반전反戰을 주제로 왕성한 저술 활동을 시작했으며, 1950년 청소년 잡지《아우프베르츠Aufwärts》의 편집장으로 부임했다. 1952년에는《아우프베르츠》의 디자인까지 맡게 되어 편집장이자 디자이너로서 잡지 전체에 대한 전권을 쥐었다. 텍스트와 이미지라는 상충되는 두 영역을 지휘하기 시작한 그는 이때부터 독일 잡지사에서는 전례가 없는 잡지 디렉팅의 전조를 보이기 시작한 것이다. 1959년 플렉하우스가 편집과 아트디렉팅을 담당했던 청소년 잡지《트웬》이 시각적인 '호화로움'을 즐기면서도 텍스트가 지니는 풍부한 문학적 향을 고스란히 담고 있었던 것은 10여 년간 이루어졌던 문학 및 사회 전반에 관한 그의 활발한 집필 활동 덕분이라고 볼 수 있겠다.

시대적 아이콘《트웬》

각종 다양한 미디어가 수없이 만들어지고 사라져 가는 이때 어떤 미디어가 이 시대를 가장 잘 대변하는지에 대한 질문처럼 어려운 것도 없을 것이다. 많은 이의 관심사와 취향이 다양해진 만큼 하나의 잡지가 특정 독자층을 대변할 수 있을지는 몰라도 시대적 아이콘으로서 기능하기는 과거보다 어려워졌다. 수많은 미디어가 존재하고 있다는 사실 자체가 이러한 시대적 성격을 입증하는 것이 아닌가 싶다.

 이러한 시대적 환경 탓일까. 특정 시대를 대변하는 상징적 아이콘으로서의 잡지를 역사 속에서 만날 수 있다는 사실은 고무적이다. 그 사례에 해당하는 대표적인 잡지로 1959년부터 빌리 플렉하우스가 아트디렉팅한 독일의 청소년 잡지《트웬》을 꼽을 수 있겠다. 본래 이 잡지는 청소년 잡지《슈투덴트 임 빌트Student im Bild》의 특별호였다. 그런데 이 특별호가 예상외의 성공을 거두면서 월간 정기간행물로 자리를 잡게 된 것이다. 이렇게 시작된《트웬》은

1959년부터 종간되는 1971년까지[1] 20-30대 독일 젊은이의 문화적 해방구 역할과 동시에 반권위주의, 반자본주의 그리고 반제국주의의 기치를 내걸고 1960년대 독일 및 유럽의 젊은 지성계를 대변하고 또 그들의 삶 속으로 파고들었다.

《트웬》을 기억하는 오늘날 50-60대의 유럽 디자이너는 그래픽 디자인 역사에서 지니는 《트웬》의 힘과 영향력을 여전히 높이 평가하고 있다. 영국의 잡지 《노바Nova》를 디자인했던 데이비드 힐만David Hillman은 16세에 한 서점에서 우연히 《트웬》을 발견한 이후로 마치 종교적인 힘에 이끌리듯 매호를 모았으며, 이를 갖고 개인적인 디자인 훈련을 해 나갔다고 한다. 《엘르Elle》의 아트디렉터였던 피터 크냅Peter Knapp 또한 마찬가지로 자신은 물론 당대 디자이너에게 《트웬》은 사진 다루기의 모범적인 참고 대상이었다고 인정했다. 수많은 무명 사진가가 《트웬》을 통해 직업적 기반을 다져나갈 수 있었으며, 플렉하우스는 《트웬》의 사진가 빌 맥브라이드Will McBride, 일러스트레이터 한스 힐만Hans Hillman, 《FAZ-Magazin》의 아트디렉터였던 한스 게오르그 포피쉴Hans Georg Pospischil 등의 제자를 육성했다.

독일의 사진학자이자 저널리스트인 한스 미하엘 쾨츨레Hans Michael Kötzle는 "1960년대 젊거나 아니 좀 더 정확하게 말하자면, 스스로 젊다고 생각하거나 열려 있다고 생각하고 '모던'하고 싶으면 《트웬》을 읽었다."라고 말했다. 이처럼 플렉하우스의 디렉션으로 《트웬》은 과거 1960년대의 시대적 아이콘이자 오늘날에도 그래픽 디자인사에서 가장 흥미로운 잡지로서 기억될 수 있는 미디어가 되었다.

1 《트웬》은 1971년까지 발행되었으나 플렉하우스는 1970년까지만 잡지에 관여했다.

펼침면의 비밀

《트웬》이 일찍이 주목받을 수 있었던 것은 당대 독일 젊은 층을 사로잡는 진보적이고 흥미로운 기사 외에 빌리 플렉하우스의 사진 다루는 솜씨가 한몫했다. 그는 사진을 다루고 배치하는 것에서 만큼은 그 누구보다도 저돌적이고 용감했다. 아직까지도 국내의 많은 출판 및 언론 관계자가 인물 사진에서의 크로핑을 금기시하거나 두려워하고 있는 데도 그는 당시로서도 파격적인 크로핑을 고수했다. 이러한 접근은 '인간의 머리를 잘라내 버리는 인간'이라는 등 많은 비난을 받았지만, 이러한 비난의 여론 속에서도 그는 자신만의 사진 철학을 관철시켜 나갔다.

플렉하우스의 사진들을 보면 가슴만 지나치게 부각되어 목이 잘려 나간 것처럼 보이는 것이 있는가 하면 손가락의 지문이 선명하게 보일 정도로 인간의 손가락을 실제 크기보다 극도로 과장되게 클로즈업하기도 했다. 여성의 사진들 또한 전체상을 보여 주기보다는 얼굴의 일부분만을 보여 줄 뿐이었다. 이전 그리고 동시대 사진들이 신체의 전체적인 조망을 염두에 두었다면 그는 신체의 일부분에 중점을 두었던 것이다.《트웬》의 판형이 270×365밀리미터였음을 감안할 때 한 페이지 혹은 펼침 전반에 실린 면상 사진들은 독자의 얼굴 크기와 동일하거나 더욱 크게 확대되었다. 이는 으레 잡지 속의 세계는 현실의 축소판이라고 생각하는 고정 관념을 뒤흔드는 사진들이었다.《트웬》의 사진들은 현실의 이미지보다 확대되어 보여졌으며, 인간의 육안으로 보기 힘든 영역을 카메라의 눈으로 관찰할 수 있다는 것을 확인시켜 주었다. 이는 시각적 충격이자 반란이었다.

이 사진들이 갖는 의미는 단순한 디자인적인 차원에서 끝나지 않는다. 이것의 뿌리는 1960년대 정황에서 찾을 수 있다. 당시 젊은이들은 나치 정권과 이후 이어진 권위주의와 보수주의 체제 속

에서 보냈다. 억압적이고 보수적인 분위기 속에서 이들은 각종 미디어를 통해 흘러 들어오는 생기발랄한 미국의 젊은 문화를 향유하고 갈망했다. 당시 독일은 보수적인 체제 속에 경제적 풍요를 누리며 미국의 문화를 흡수하고 있었다. 또한 텔레비전이라는 미디어가 독일 중산층 가정의 삶 속으로 파고들고 있었다. 하지만 1950년대 독일 사회의 젊은 층을 대변하고 흡수하는 미디어는 존재하지 않았다. 새로운 미디어와 경쟁하기에 잡지는 그저 낡고 고답적이기만 했던 것이다. 이때 《트웬》이 태어났다. 성, 재즈, 로큰롤, 여가와 여행 등을 주요 테마로 다루었던 《트웬》은 새로운 변화를 갈구하는 독일의 20-30대 젊은이에게 오아시스와 같은 존재였다. 편집장이었던 아돌프 테오발트Adolf Theobald는 《트웬》을 일컬어 "그동안 독일에서는 10대와 20대가 동시대적으로 무엇에 관심 있으며, 젊은 층의 공감대를 살 수 있는 것이 무엇인지를 이해했던 신문이나 잡지는 없었다. 이제 여기 《트웬》이 있다."라고 말했다. 이 말에서 알 수 있듯이 《트웬》이라는 새로운 감수성에 부응하는 잡지가 탄생한 것이다.

　　《트웬》이 창간된 이후 서구 사회는 그 어떤 때보다 급진적인 물결이 거세게 몰아쳤다. 베이비 붐 세대에 태어난 미국 및 유럽의 젊은이들은 기존의 보수적이고 권위적인 질서 그리고 서방 세계의 낡은 가치관에 반기를 들기 시작했다. 또한 이미 서방 세계는 젊은이들이 기성 세대를 불신하고 새로운 대안적 문화를 모색함으로써 그 어떤 때보다 풍요롭고 신선한 문화를 만들어 냈다. 이러한 시대적 반란은 여성 권리의 보장, 베트남 반전 운동 등으로 이어졌으며, 이것은 음악, 문학, 미술 전반에 걸쳐 나타났다.

　　빌리 플렉하우스는 당시 사회가 그러했듯이 사진으로 시위했다. 예를 들어 『왜 흑은 이토록 흥분되는가Warum Schwarz so aufregt』(1970/3)라는 사진 에세이에서 그는 흑인 인권 문제를 다루었다. 검

은색을 배경으로 깐 펼침면에 볼드한 산세리프체가 첫 지면을 장식한다. 이어지는 네 장의 펼침면은 흑인의 짙은 갈색 신체를 대담하게 크로핑하고 클로즈업하여 보여 준다. 여기에서 흑인의 피부색이 지니는 갈색 톤의 다양함이 묻어나고 그 피부결이 감지된다. 아름다운 신체의 곡선은 과감한 크로핑으로 보다 돋보인다. 검은색 테두리와 흰색 사진 배경 그리고 그 정면에 서 있는 갈색 신체는 마치 흑인과 백인의 대치와 갈등을 암시하는 듯하다. 사진의 한 캡션은 말한다. "흑은 아름답다: 그것은 단지 피부, 색, 신체, 얼굴만을 말하는 것이 아니다. 오히려 흑인의 심리와 의식이자 정신, 영혼까지도 아름답게 한다." 오늘날에도 쉽게 시도될 수 없는 한 편의 시적인 사진 에세이를 통해 그는 독자에게 흑인의 인권 신장과 그 운동에 대한 동참을 요구하고 있었던 것이다. 이렇듯 빌리 플렉하우스는 사진을 통해 시대적 감성을 풍부하게 담아냈다.

크기, 색상, 이미지와 사진과의 사이에서 빚어지는 대비, 12단 그리드의 운용, 굵은 굵기의 타이포그래피 사용과 스위스 타이포그래피 전통에 미국적 표현주의의 영향, 이것들은 《트웬》의 성격을 결정짓는 특징들이다. 특히 플렉하우스가 고안한 12단 그리드는 단 자체가 매우 좁아짐으로써 여러 다양한 사진 및 텍스트 배치를 가능하게 했으며, 이로써 크고 작은 대비가 쉽게 만들어질 수 있었다. 12단 그리드에서 모퉁이의 한 단만을 차지하고 있는 텍스트와 나머지 공간을 뒤덮고 있는 사진 배치는 언뜻 텍스트에 대한 플렉하우스의 '실례'로 보이기까지 한다. 누군가가 평했듯이, 이는 마치 텍스트보다는 이미지에 집중하여 텍스트의 가치를 떨어뜨리려고 작정한 듯싶다. 그러나 사진의 캡션이나 텍스드를 읽어 본 자라면 짧은 시가 장편의 소설보다 문학적 가치가 떨어질 것이라는 우매한 '시각적' 편견과 판단에서 빚어진 잘못된 평이라는 사실을 깨달을 것이다. 보이는 것이 전부가 아닌 만큼 그렇게 《트웬》의 펼침

면 안에는 이미지의 풍요로움 속에 배어 있는 날 선 비판과 이를 문학적 은유로 해석해 낸 감성이 숨어 있었다. 이것이 바로 펼침면의 비밀이다.

『이것이 바로 신인류다Das ist der neue Mensch』(1970/5) 시리즈는 기존 질서에 대항하여 새롭게 태어날 신인류상을 제시하고 있다. 여기에서도 플렉하우스는 대비와 크로핑 그리고 클로즈업으로 특징지울 수 있는 사진들을 나열한다. 그리고 의도한 메시지를 전달하기 위해 개념적인 사진 연출을 시도했다. '신인류는 부드럽고 평화를 사랑한다'라는 사진 제목 옆으로 한 아이의 다섯 손가락이 한 성인의 새끼손가락을 움켜쥐고 있으며, 그 성인은 신선한 느낌을 자아내는 잎사귀 하나를 들고 있다. 이러한 사진 연출에서 보도 사진이 가지지 못하는 시적인 힘 그리고 문학적 감수성을 엿볼 수 있다. 메시지의 전달을 위해 평화를 상징하는 자연의 잎과 어른과 아이의 손가락 대비는, 제목이 전달하고자 하는 부드러움과 사랑이라는 주제를 고요하게 전하고 있다. 사진을 클로즈업시키고 그에 맞게끔 자르고 연출함으로써 플렉하우스는 1960년대 반전에 대한 메시지를 한 꺼풀 돌려서 이야기했다.

《트웬》의 자랑이자 특징이었던 사진 에세이는 《트웬》만의 전유물은 아니었다. 1960년대 사진 르포르타주reportage의 새로운 장을 열었던 《라이프Life》지 또한 사진을 중심으로 한 에세이로 주목받았다. 하지만 두 잡지는 서로 다른 연출 방식을 갖고 있었다. 《라이프》가 직접적이고 사실적이라면, 《트웬》은 간접적이고 시적이었다. 플렉하우스는 사진 연출과 운용을 통해 사진이 단순히 보도의 기능을 넘어서 문학적인 힘을 지니고 있음을 입증했다. 그에게 사진은 이미지를 넘어 읽혀질 수 있는 텍스트로서 작용했고, 텍스트는 간결하고 압축적인 문장으로 반항적 메시지를 명쾌하게 전달하는 도구였다.

특히 억압된 유년 시절을 보낸 플렉하우스에게 사진은 자신이 생각하는 이상을 풀어 나가는 도구였다. 그는 자신의 메시지를 효과적으로 전달하기 위해 신체와 지면을 1:1로 만나게 했다. 즉 사진의 이미지가 곧 실제 비율로 잡지 안에서도 구현되어야 한다고 생각한 것이다. 그 결과 잡지의 사진들은 잡지 안에 갇혀 있지 않고 테두리를 넘어 실제 경험의 차원으로 독자에게 와닿았다. 구태의연한 미디어로서 살 길을 모색할 수밖에 없었던 잡지라는 미디어는《트웬》을 통해 영상 미디어 못지않게 이미지의 힘을 발휘했고, 영상 및 이미지 시대의 새로운 대안을 찾을 수 있었다.

한편, 플렉하우스는 미국의 그래픽 디자인을 유럽의 합리주의적 디자인 스타일에 맞추어 새롭게 해석했다. 브로도비치의《하퍼스 바자》와《루크Look》그리고《에스콰이어》지에서 지속적인 영감을 받음과 동시에 동시대 아트디렉터이자 디자이너인 앨런 헐버트, 조지 로이스, 헨리 울프 등이 지녔던 미국적 감수성을, 유럽의 전통에 맞춰 독자적인 방식으로 표현해 나간 것이다. 전쟁 이후 침체기에 빠져 있던 유럽의 디자이너에게 신선한 감흥을 주었던《트웬》은 미국과 유럽의 디자인 전통이 적절히 조율된 흥미로운 잡지로 인식되었다. 그리고 그 안에서 사진은 그에게 훌륭한 펜이자 또 하나의 텍스트로 작용했다.

잡지는 사진이다

《트웬》의 혁신적인 사진 다루기의 이면에는 빌리 플렉하우스만의 사진 철학과 사진가와의 긴밀한 협업 과정이 있었다. 그는 사진을 '아이'라고 풀이했다. 그에게 사진가는 어머니요, 디자이너는 아버지였으며, 사진은 그 사이에서 태어난 '아이'였다. 이는 결국 사진이란 사진가 한 명의 작업으로 만들어지는 것이 아니라 디자이너와의 소통 과정에서 나오는 것을 이야기한다. 그래서 그는 사진가

와 같이 호흡하기를 원했다. 한 장의 사진도 촬영되기 이전에 아트디렉터와 함께 치밀하게 계획되어야 하며 스케치되어야 했다.

앞서 언급된 빌 맥브라이드는 빌리 플렉하우스와 화려한 호흡 관계를 유지했던 대표적인 사진가 중 한 명이었다. 맥브라이드는 빌리 프렉하우스가 《트웬》의 시각적 수준을 한 차원 끌어올리는 데 큰 공을 세웠음에도, 엄격하면서도 한편으로는 독선적이었던 그의 성격에 불만이 없었던 것은 아니다. 즉흥적인 감성으로 피사체에 다가서기를 선호했던 맥브라이드에게 엄격한 계획과 사전 스케치를 요구했던 플렉하우스의 아트디렉팅 방식은 다소 갑갑한 면이 적지 않았다. 그러나 영화 작업에서와 마찬가지로 시퀀스에 대한 고려와 각 장면에 대한 '콘티' 작업은 필수적일 수밖에 없듯이 이러한 호흡과 사전 계획이 없었다면 《트웬》만이 지니는 명료하고 선동적인 메시지를 담은 사진 에세이는 불가능했을 것이다.

사진가 개인의 자유가 적었다고도 할 수 있는 《트웬》의 아트디렉팅 방식 안에서도 당시 최고의 사진가들이 함께 작업했다. 아트 케인, 어빙 펜, 피트 터너Pete Turner, 샬롯 마치Charlotte March, 다이안 아버스Diane Arbus 및 매그넘 사진가들은 《트웬》을 통해 당대의 '비주얼 라이브러리'를 구축해 나갔다. 이는 플렉하우스가 좋은 사진가를 물색하기 위해 매년 뉴욕으로 날아가 사진 에이전시를 만나는 수고의 결과이기도 했다. 단, 그는 명성 있는 사진가일지라도 자신의 철학과 맞지 않으면 환영하지 않았다. 그중 한 명으로 앙리 카르티에 브레송이 있다. 플렉하우스는 자신의 사진이 크로핑되는 것에 대해 반감을 가졌던 브레송에게는 사진을 의뢰하지 않았다. 그리고 그 이유를 "사진 한 장을 온전히 하나의 작품으로서만 생각하는 것에는 반대한다."라는 말로 대신했다.

사진은 그 의도에 따라 그 자체로서 존중되어야 할 것이고 혹은 다루기의 과정을 통해 새롭게 태어날 수도 있다. 빌리 플렉하우

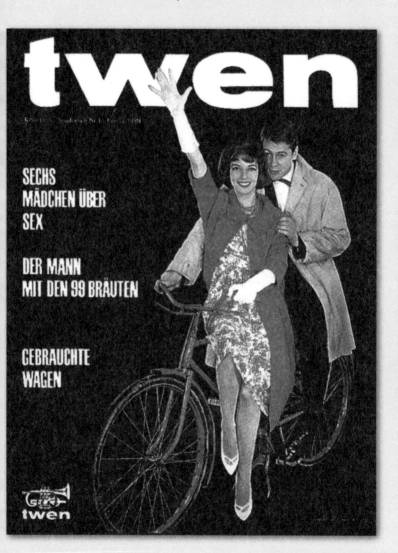

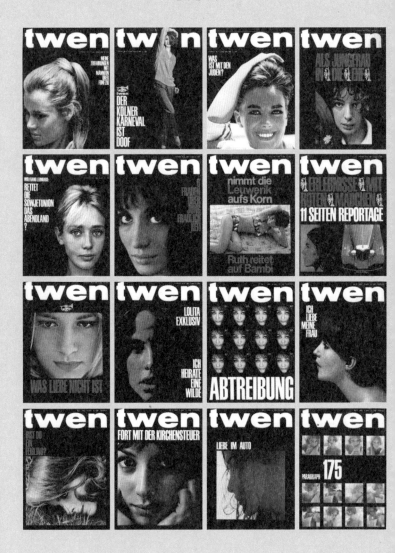

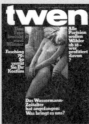

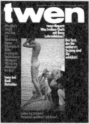
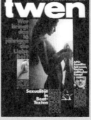
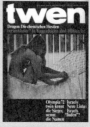

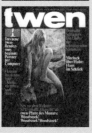
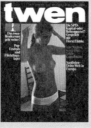
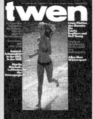
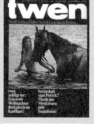

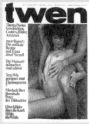

(다음 쪽부터) 《트웬》 내지

RUM
ARZ
SO
EGT

73

Black Power und Black Beauty: seit die Schwarzen nicht mehr weiß sein wollen, sondern sie selbst, sind zu den Wunschträumen der Weißen Angstträume hinzugekommen. Schwarz regt auf, aber nicht mehr nur als Hautfarbe.

Fall 1: Der Kellner trat zu dem Tisch, an dem zwei Weiße und ein schwarzer Gast saßen, deutete mit dem Finger auf jenen und sagte: ,Ich mache Sie darauf aufmerksam. Sie werden hier nicht bedient.'

Das geschah nicht in Vicksburg, Mississippi, sondern im Hotel Reichshof, Hamburg, im Dezember 1969. Der Schwarze war der Pop-Sänger Curtis Knight, seine weißen Begleiter waren zwei Plattenproduzenten. –

Fall 2: Als sie sich schon eine Weile kannten, fragte sie ihn eines Nachts: ,Hast du schon mal mit einer Negerin geschlafen?' – ,Du schon mal mit einem Neger?' fragte er zurück. Beide spürten, daß der andere es gern einmal tun würde, ob er es zugab oder nicht.

Das geschah nicht in einem bestimmten, sondern in vielen weißen Schlafzimmern, in Amerika und Europa. Und geschieht immer wieder.

Also: warum regt Schwarz so auf? Seit uns Weiße nicht nur Black Sex, sondern auch Black Power erregt, ist die Frage amüvant geworden. Sie berührt nicht mehr nur den Geschlechtstrieb, sondern das Gewissen der Weißen. In Amerika haben sie bei der Suche nach einer Antwort mit gigantischen Schuldkomplexen zu kämpfen. Schuldgefühle wegen grausamer Unterdrükkung in der Vergangenheit, Schuldgefühle wegen sozialer Desintegration in der Gegenwart. Jede dritte Negerfamilie gilt offiziell als arm, die Arbeitslosigkeit ist doppelt so hoch wie die der Weißen. 43 Prozent aller Negerwohnungen sind laut Amtssprache ,unzulänglich'. Aufstiegschancen minimal.

Nicht unser Problem? Wenn nicht die Details, so ganz gewiß das Phänomen Rassismus, wir wissen das genau, ist das Problem jeder Rasse. Jahrhundertelang ist dem schwarzen Amerikaner das Bewußtsein seiner Minderwertigkeit angeblaut worden, durch Lynchmorde und durch Schulbücher. Wenn er sich endlich von seinem weißen ,Herrn' innerlich befreit, so ist weiße Gegengewalt (noch nie kauften so viele Weiße Waffen wie seit den Unruhen von Watts, Chicago, Detroit) ebenso sinnlos wie weiße Anbiederei (noch nie wurden Schwarze so oft zu weißen Partys eingeladen wie seit den Unruhen von Watts, Detroit und Chicago). Es geht den Afro-Amerikanern nicht mehr um Integration, nicht mehr darum, so wie die Weißen zu werden. Mit Respekt und Geduld muß die weiße Rasse die Voraussetzungen für ein neues, gleichberechtigtes Nebeneinander der Rassen verstehen lernen daß schwarzer Selbsthaß zu schwarzem Stolz wird, daß schwarze Schönheit, Klugheit und Geschichte einverstanden wird mit sich selbst. Die Bilder auf den nächsten Seiten sind Anschauungsmaterial.

(Fortsetzung auf S. 81)

Fotos: Pete Turner

Warum sollte er
lieber weiß sein wollen?
Was eigentlich
ist das Urbild
des Menschen? Black
Power is beautiful.

75

(Fortsetzung von S. 73)
Als erste hat die Modebranche die Realität der Slogans von der schwarzen Schönheit begriffen. „Ford Agency" in New York, eine der größten Modelagenturen Amerikas, hat heute doppelt so viele schwarze Mädchen unter Vertrag wie noch vor fünf Jahren. Aber auch mit diesem Angebot kann die Agentur die Nachfrage „weißer" Magazine nach schwarzen Mädchen kaum befriedigen; sie hat sich vervierfacht. Und zwar Nachfrage nicht nach möglichst weißen möglichst entkrausten, gebleichten, angepaßten Schwarzen, sondern nach „schwarzen" Schwarzen, nach Afro-Amerikanern. Der Afro-Look ist nicht nur eine Methode, sondern ein bewußtseinsbildender Faktor.
Black Beauty ist eine Form von Black Power, ein Politikum geworden. Ihre „Negerkrause" ist nicht mehr das größte Unglück, sondern der Stolz schwarzer Mädchen. Während sie früher vom glatten Blondhaar der Weißen träumten, lassen sich jetzt schon glatte Blonde auf kraus toupieren. Es ist mit den Rassenmerkmalen der Neger wie mit körperlichen Merkmalen überhaupt: Schönheit ist nicht absolut. Selbstbewußtsein macht schön, ob's um Sommersprossen geht oder um Kraushaar. Daß Modellagenturen und Showbusiness schon ganz selbstverständlich nach dieser Einsicht arbeiten, könnte für die Emanzipation der Schwarzen wichtiger werden als gut gemeinte Gesten der Politiker. Allerdings: Fernsehserien mit aufgepeppten Aebi-Negern („Mit Tennisschläger und Kanonen", „Der Chef") helfen den Amerikanern beim Schwarz-Weiß-Problem ebensowenig weiter, wie Philosemitismus uns beim Judenproblem weitergeholfen hat. Vorurteile lassen sich nicht an tapferen, edlen und perfekten Kunstfiguren vom Schlage eines Sidney Poitier abbauen. Der ist für den Lernprozeß bei Schwarz und Weiß lange nicht so wichtig wie etwa Jimmi Hendrix: für wen ist bei ihm die Hautfarbe denn noch ein rassisches Problem?

Charlene Dash, Modell in New York, liebkost ihren Sohn mit dem Überschwang, der in dem Gedicht des Südafrikaners Bloke Modisane klingt: Gott! froh, daß ich schwarz bin, kohlpechrabenschwarz; schwarz, schwarz, schwarz; absolut schwarz das ganze Leben.

Der neue Mensch ist informiert und politisch

In diesem Bild ist der ganze Marshall McLuhan drin. Der amerikanische Kulturphilosoph hat eine wesentliche Bedingung des Neuen Menschen formuliert: er ist, im elektronischen Zeitalter, total informiert. Für ihn ist, dank Fernsehen und Nachrichtenmedien, nicht mehr sein Dorf die ganze Welt, sondern die ganze Welt ist in seinem Dorf. Die Medien (sofern sie nicht manipuliert werden) heben seine Beschränktheit auf, geographisch und geistig. Das aber heißt: der Neue Mensch ist politisch. Für ihn kann nicht mehr der „Ohne-mich"-Standpunkt gegenüber öffentlichen Angelegenheiten gelten. Nicht Ruhe, sondern kritisches Engagement ist ihm die erste Bürgerpflicht.

90

Siddhartha zweiter Teil

Seligkeit in der Lust

Wie lange muß ein
Mensch suchen, bis er
das Glück findet?
Und wo muß
er suchen? In der
Armut, im Überfluß?
In der Einsamkeit,
in der Freundschaft?
In der Liebe,
im Verzicht? In der
Askese, im Laster?
Mit diesen
Fragen hat das Buch
von Siddhartha
die junge, unruhige
Generation Amerikas
fasziniert
sonderbar,
ausgerechnet dieser
45 Jahre alte,
lange Zeit schon
fast vergessene Roman
des doch eigentlich
gar nicht
„modernen" deutschen
Dichters und Nobel-
Preisträgers
Hermann Hesse. Oder
auch nicht so
sonderbar — in einem
phantastischen,
märchenhaften Indien
voller Räucherduft
und exotischer
Farben spielend,
konnte „Siddhartha"
sehr wohl zu einem
Logbuch der jungen
Suchenden in
einer psychedelisch
angeleuchteten
Welt werden. Und
so schlägt
„Siddhartha" seine
Wellen zurück
nach Europa, von wo
es kam.
Will McBride,
der amerikanische, in
München lebende

Fotograf, ist für twen
nach Indien
gefahren; ihm ist es
gelungen, was
noch nie ein Fotograf
vor ihm versuchte:
einen Roman
in Bilder umzusetzen.
Dies ist die zweite
Folge. In der
ersten Folge lernten
wir Siddhartha
kennen: Siddhartha,
der Sohn des
reichen Brahmanen;
Siddhartha,
der im Wohlstand
des Elternhauses
nicht den Frieden der
Seele fand;
Siddhartha, der
seinen Vater verließ,
seine kostbaren
Kleider wegwarf, um
den Bettelmönchen
zu folgen,
zu hungern, sich zu
kasteien, sich
zu geißeln — hat er
nun den Frieden
der Seele gefunden,
in der Armut,
in der Besitzlosigkeit,
zusammen
mit seinem Freund
Govinda, der ihm
folgte, überallhin . . . ?

Stein oder Blume, Panther oder Gesicht, Mädchen, Wilde — was ist Veruschka? „Ja, ich war Stein — gestern. Jetzt bin ich Negerin: keine Vergangenheit ahnen, keine Zukunft kennen; nur das Grelle der Farben spüren auf meinem Körper, das Flirren der Trommeln in meinen Augen" Dies notierten wir an den Stationen auf Veruschkas Reise ins Innere. Die Kamera hielt die phantastischen Wesen, die da leben, fest. Damit andere, die ihre Welt im Inneren durchmessen wollen, wissen, daß es dort schön ist, lehrreich oder lohnend. *Rolf Palm*

Fotos: Rubartelli

《FAZ-Magazin》 표지 (1980-1983)

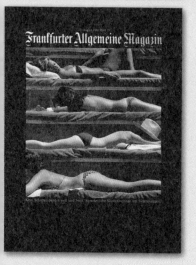

(다음 쪽부터) 《FAZ-Magazin》 내지

Wer ihn in seinem Haus in Brooklyn besucht – 284, Stuyvesant Avenue, eines jener Brownstone-Gebäude, die in anderen Stadtteilen New Yorks unter Denkmalschutz stehen – der trifft nicht nur einen vitalen, freundlichen (bald) Hundertjährigen, auf dessen kahlem, schön geformten Schädel man fast die Jahresringe zählen kann. Man begegnet in Eubie Blake der Inkarnation von Jazz-Historie. Denn Eubie Blake war von Anfang an dabei. Sein Vater, Hafenarbeiter in Baltimore, war 1833 noch als Sklave geboren worden und hatte den Namen seines Besitzers angenommen. Nach dem amerikanischen Bürgerkrieg heiratete er als freier Mann die sechzehnjährige Emily Johnston und versuchte lange Zeit vergeblich, seine Familie zu vergrößern. Zehn Kinder starben bei der Geburt oder höchstens einen Monat später.

Dem schmalbrüstigen James Hubert, der seinen Namen mit der Zeit auf die Kurzform Eubie brachte, hätte wohl kein Prophet ein so hohes Alter vorausgesagt,

Mit fünf Jahren begann Eubie Blake zum ersten Mal die weißen und schwarzen Tasten zu drücken. Das war im Jahre 1888. Seinen ersten Ragtime komponierte er 1899, ein Jahr bevor Louis Armstrong geboren wurde. Heute ist Eubie Blake 97 Jahre alt, spielt und komponiert noch immer

8

Bertolt Brecht Mutter Courage und ihre Kinder 49

Henri Lefebvre Probleme des Marxismus heute 99

Ernst Bloch Über Karl Marx 291

Theodor W. Adorno Gesellschaftstheorie und Kulturkritik 772

Peter Weiss Der Schatten des Körpers des Kutschers 53

Bertolt Brecht Im Dickicht der Städte 246

Walter Benjamin Zur Kritik der Gewalt 103

Frisch/Hentig Zwei Reden zum Friedenspreis 1976 874

Ernst Bloch Tübinger Einleitung in die Philosophie t 11

Ludwig Wittgenstein Tractatus logico-philosophicus 12

Helmut Brackert Bauernkrieg und Literatur 782

Hans Magnus Enzensberger Einzelheiten I 63

Martin Walser Eiche und Angora 16

Max Frisch Die Chinesische Mauer. Eine Farce 65

Friedensanalysen 2 834

Otto Vossler Die Revolution von 1848 in Deutschland 210

Jürgen Habermas Protestbewegung 354

Alexander Mitscherlich Krankheit als Konflikt 164

Peter Handke Die Innenwelt der Außenwelt der Innenwelt 307

Claus Offe Strukturprobleme des kapitalistischen Staates 549

『에디치온 주어캄프』 시리즈 (1963)

스는 사진가와의 협업 과정, 사진 연출을 통해 나쁜 사진도 좋은 사진이 될 수 있음을 보여 주었다. 사진가에 대한 존경 이전에 그가 중시했던 것은 잡지를 하나의 사진으로서 바라보는 디자이너로서의 태도였다.

마리엔바트 바구니

1971년 《트웬》이 종간된 이후에도 플렉하우스의 사진과 디자인을 향한 행보는 계속되었다. 그는 여러 다양한 미디어 및 로고 등을 디자인하면서 독일의 시각 문화의 풍경을 서서히 바꿔 나갔다. 그의 손이 닿지 않은 작업이 없을 정도라고 해도 과언이 아닐 만큼 독일 내 그의 입지는 매우 컸다. 그 영향력을 보다 굳건하게 했던 것이 주어캄프 출판사에서의 디자인이었다. 1963년 공식적으로 《트웬》 판권에 아트디렉터로서 이름이 오르기 전 그는 독일 굴지의 한 출판사에서 출판 디자인을 담당했다. 그곳에서 그는 전쟁 이후 새로운 모더니즘의 활로를 찾고 있던 독일 문학 및 지성계에 그에 부합하는 시각적 아이덴티티를 부여했다.

1950년 페터 주어캄프Peter Suhrkamp가 설립한 주어캄프 출판사는 기존의 피셔Fischer 출판사의 전속 작가였던 헤르만 헤세 및 베르톨트 브레히트Bertolt Brecht 등 당대 독일의 대표 지성인들이 주어캄프로 옮기면서 새로운 독일 문학 전문 출판사로서 길을 모색했다. 그리고 1951년 가을, 첫 번째 책 『비블리오테크 주어캄프 Bibilothek Suhrkamp』 시리즈 여섯 권이 발간되었다. 그러나 구전되는 이야기, 시, 단편 소설, 희곡, 에세이 등 여러 글들을 모은다는 취지의 『비블리오테크 주어캄프』 시리즈는 그 기획력이 참신했음에도 표지 디자인이 시대에 뒤떨어진다는 평가가 지배적이었다. 표지의 수준을 기획 취지에 맞게끔 보다 현대적인 감각으로 풀어 나갈 디자이너가 필요한 시대가 다가온 것이다. 1953년 주어캄프 대표로

새롭게 부임한 지그프리트 운젤트Siegfried Uunseld는 페터 주어캄프의 "새롭게 하라!"는 당부를 잊지 않았다. 그리고 그 첫 임무로 주어캄프 출판을 디자인해 나갈 적임자를 찾아 나섰다. 이때 운젤트는 빌리 플렉하우스를 추천받게 되었고, 1956년에 두 사람의 첫 만남이 이루어졌다.

빌리 플렉하우스가 영입된 이후 주어캄프 출판사는 세계의 여느 출판계에서도 보기 드문 독보적인 시각적 아이덴티티를 구축해 나가기 시작했다. 기존 형식에 따른 손글씨 제목체와 지면의 구성 감각이 전혀 살아 있지 않았던 과거의 표지는 플렉하우스를 통해 독일 문학계가 갈망하던 현대적인 감수성을 찾아 나갔다. 주어캄프 출판이 지향했던 '표지의 요소들이 지니는 현재성은 곧 작가들이 지니는 현대적인 요소에 부합해야 한다.'라는 목표가 실현되기 시작한 것이다.

플렉하우스가 주어캄프에서 처음 디자인한『비블리오테크 주어캄프』는 기존의 손글씨와 난잡한 레이아웃에서 벗어나 표지를 횡으로 가르는 굵은 바를 중심에 두고 바스커빌Baskerville체의 저자명, 제목, 출판사명이 모두 같은 글자 크기로 앉혀졌다. 이 레이아웃은 출판사가 지향하는 현대성을 담아내기에 적절했다. 또한 이 시리즈의 표지들은 더 이상의 군더더기를 찾아볼 수 없을 정도로 모더니즘 미술에서 볼 수 있는 견고함과 단순함의 극치를 달렸다.

『비블리오테크 주어캄프』에 이어서 프랑크푸르트 학파의 담론을 담은 포켓북 시리즈『에디치온 주어캄프edition Suhrkmap』가 출간되었다. 포켓북의 무겁고 급진적 내용과는 달리 플렉하우스는 이 시리즈를 무지개빛 그라데이션으로 디자인함으로써 출간 즉시 많은 이의 호평을 얻었다. 플렉하우스는 1971년에 이르러 주어캄프의 대표 시리즈 중 하나인『주어캄프 타쉔부흐Suhrkmap Taschenbuch』라는 소설 중심으로 구성된 포켓북 시리즈를 디자인하기에 이른다.

시리즈 디자인의 어려움은 통일성과 다양성의 조화이다. 최소한의 요소로 최대한의 표현과 효과를 살리고자 했던 플렉하우스는 여섯 쌍의 색 조합을 고안하고, 이를 두 가지 방식으로 달리 적용시켜 하나의 시리즈를 디자인한다는 원칙을 세웠다. 또한 제목과 저자명을 사용할 때에도 시리즈 표지의 제목와 저자명은 모두 같은 사양이어야 한다는 고정 관념을 깨고 책의 가로 판형에 최장의 문장이 들어가는 글자 크기를 정한 후, 이를 전체 저자명 및 제목에 적용하며, 자칫 진부해질 수 있는 시리즈 디자인에 파격성을 선보였다. 저자명과 제목은 앞선 열두 가지 색 배합 중 하나를 적용시켜 디자인했으며, 저자명과 제목명에 이어 관련 이미지가 놓였는데 이 이미지의 색은 표지 색에 따라 변환되어 앉혔다.

플렉하우스가 주어캄프에서 표현한 디자인은 《트웬》과는 다른 성격의 모던함과 우아함이 돋보였다. 그의 표지 디자인의 진수는 무엇보다 타이포그래피의 세련됨과 그것을 신중하게 대하고 운용하는 태도였다. 이미지의 시대가 새롭게 도래했던 1960년대 초반, 그는 이미지에 대한 기웃거림 없이 표지 디자인에서는 철저하게 활자를 이미지로서 사용하는 전략을 세웠고, 이로써 문자로 대변되는 문학 및 지성의 세계를 새로운 차원의 이미지로 끌어올렸다. 만약 영국에는 펭귄Penguin사가 오늘날도 자랑스럽게 이야기하는 얀 치홀트Jan Tschichold가 있었고 프랑스에는 포켓북의 새 장을 열었던 갈리마르Gallimard의 마생Massin이 있었다고 비유한다면, 독일에는 주어캄프 출판사의 빌리 플렉하우스가 있었다고 할 수 있을 것이다.

프랑크푸르트 그리고 토스카니

1980년 플렉하우스는 자신의 인생에서 또 하나의 이정표를 찍었다. 당시 일간지였던 《프랑크푸르트 알게마이네 자이퉁Frankfurter

Allgemeine Zeitung》은 주말을 겨냥한 주간지를 기획했고, 이를 디자인할 사람으로 빌리 플렉하우스를 꼽았다.《FAZ-Magazin》이라는 이름으로 발행된 이 잡지는《트웬》이후 변화된 빌리 플렉하우스의 새로운 디자인 감각을 여실히 보여 주었다. 그것은 플렉하우스의 잡지 아트디렉터로서의 두 번째 전성기를 예고하는 것이었다. 그의 힘은 여전히 활자와 사진 배치에 있었으나 그것은《트웬》에서 보여 주었던 힘과는 다른 차원이었다. 물론《트웬》과는 주제와 독자층이 다른 잡지였지만,《트웬》의 힘이 파격적이고 선동적이었다면《FAZ-Magazin》은 잔잔함 그 자체였다. 그것은 마치 조용한 숲속 한가운데 작은 호수처럼 정갈하고 세련되며 우아했다.

　소재의 변화 때문이었을까. 그가 새로운 잡지에서 만들어 낸 레이아웃과 이미지는 한층 더 부드러운 감성으로 정보를 전달했다. 활자와 이미지 간의 조화로움은 여전했지만 사진은 세부 묘사의 일러스트레이션, 풍경을 조망하는 시원한 앵글, 개념적인 이미지 등의 활용으로《트웬》에서의 근접에서 벗어나 원경으로 돌아갔다. 그것은 인생의 말년에 접어든 그가 삶을 대하는 조망의 자세가 간접적으로 배어 나온 것은 아닐까.

　1983년 9월 12일, 이탈리아 북부 토스카나에서 조용히 숨을 거둔 플렉하우스는 마지막 대작이었던《FAZ-Magazin》의 아트디렉터 자리를 제자 한스 게오르그 포퓌쉘에게 넘겼다. 포퓌쉘은 1994년까지《FAZ-Magazin》의 시각 분과를 담당했다. 플렉하우스의 작업이 게오르그 포퓌쉘이라는 제자를 통해 세계의 유례없는 일러스트레이션과 디자인으로《FAZ-Magazin》의 틀을 유지하며 계승되었다.

　잡지 편집자이자 기자, 아트디렉터, 출판 디자이너 그리고 말년에는 후학 배출에 전념하기도 했던 빌리 플렉하우스. 그는 한편에서는 편애주의자이기도 했으며 엄격하고 저돌적인 디자이너이

기도 했다. 그러나 그 이전에 어릴 적 나치 때문에 키우지 못한 청춘의 꿈을 실현시키고 싶어 했던 이상주의자이자 토스카나의 양지 바른 별장을 좋아했던 낭만적 이탈리아 감성을 지닌 독일인이었다. 그리고 와인을 즐겼던 와인 애호가이면서 '늙은 감성으로만 죽지 말자.'라는 글귀를 자신의 한 노트에 써 놓기도 했던 젊은 감성의 인간이었다. 그의 죽음을 기리며 독일아트디렉터즈클럽Art Directors Club für Deutschland이 올린 추도문은 오늘날 디자이너의 마음을 대신하는 것만 같다.

"위대한 디자이너 빌리 플렉하우스는 더 이상 우리와 함께하지 않는다. 그는 자신만의 방법으로 삶을 디자인했다. 그는 자신의 고전적인 작업을 통해 미학적으로 요구될 것이 무엇인지를 알려 주었으며, 이로 인해 우리 모두에게 길을 열어 주고 책임감을 안겨 주었다. 우리는 그에게 깊은 감사의 마음을 표한다. 우리 모두 빌리 플렉하우스를 많이 그리워할 것이다. 어느 누구도 그를 대신할 수는 없을 테니."

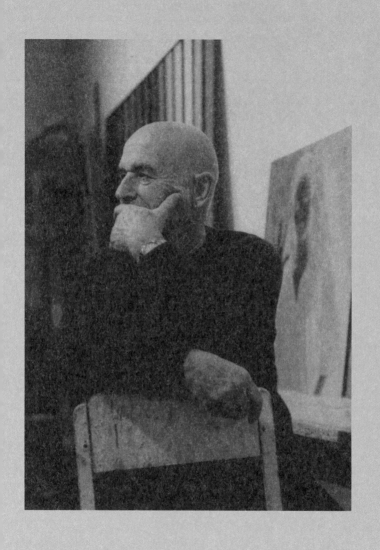

피터 크냅 Peter Knapp

"나에게 중요한 것은 경계를 초월하여
이미지를 다루는 것이다."

불완벽의 미학

여성 잡지 아트디렉터

오늘날의 잡지들은 그야말로 각양각색이다. 그중 여성 잡지는 그 역사도 길고 종수도 다양하다. 그러나 깊이와 정보의 차별성 측면에서 오늘의 여성 잡지는 오히려 과거보다 얄팍해진 느낌을 지울수 없다. 대부분의 잡지 지면이 연예, 미용, 패션, 섹스 그리고 기사보다도 더 큰 비중을 차지하고 있는 광고로 채워지고 있다. 속 빈 강정이랄까. 잡지의 종류는 많아졌으나 내용 면에서 큰 차별성은 보이지 않는다. 과거에 비해 분명 '여권'이 신장되었음에도 여성의 상품화와 관음주의는 여전히 잡지의 주된 내용을 차지하고 있다. 이러한 현상 이면에는 많은 아트디렉터와 디자이너가 지적하듯이 잡지가 문화를 만들어 나가는 적극적인 매체이기보다는 돈을 벌기 위한 수단으로 전락해 버린 잡지 환경의 변화가 주된 요인으로 자리하고 있다. 오히려 지금보다 과거의 여성 잡지는 여성의 문화를 선도해 나가는 적극적인 문화 생산자로서의 역할이 컸다. 적어도 1960년대 발행되었던 몇몇 여성 잡지는 시대와 함께 호흡하고 동시에 앞서 나가며 여성에 대한 정의를 새롭게 써 나갔던 것이다.

피터 크냅이 아트디렉팅한 1960년대 《엘르》 역시 그를 대변하는 대표적인 잡지로서 오늘의 일반적인 패션 잡지의 모습과 달리 문화 선도의 역할을 해 나갔다. 2008년의 《엘르》와 1959년의 《엘르》는 분명 같은 제호를 사용하고 있다. 그러나 잡지가 지녔던 문화적 위상은 시대의 흐름만큼이나 변화했다. 피터 크냅이 만들

어 낸 대각선의 레이아웃과 패션 사진 안에는 지금의 《엘르》와는 다른 보다 진취적으로 살아가고자 하는 그 시대 여성의 욕망이 그려져 있었으며, 수동적인 소비의 대상이 아닌 자신의 문화를 생산해 나가는 적극적인 여성상이 만들어지고 있었던 것이다.

프랑스 속 스위스인 피터 크냅

1931년 스위스 베어레츠빌Bäretswil에서 태어난 피터 크냅의 행보는 잡지 아트디렉터를 넘어 경계선을 넘나드는 전방위 예술가의 모습에 보다 더 가깝다. 그는 아트디렉터이자 화가이며 또한 사진가이자 시네아티스트이기도 하다. 사진가로서의 대표작이 따로 있는가 하면 북 디자이너로서의 대표작도 존재한다. 새로운 미디어라면 거리낌 없이 받아들여 자신의 새로운 작품 활동의 모태가 되도록 하는 것이 크냅의 장기이자 재능이기도 하다. 그런 까닭에 그는 자신의 작품 세계에서 어떤 스타일을 고집하지 않는다. 딱딱하고 보수적인 이미지를 지닌 스위스라는 나라에서 태어났지만, 프랑스 특유의 위트와 여유로움 그리고 자유분방함을 지녔다. 그는 자신이 어떤 스타일로 불리기보다는 스타일을 깨부수는 자로 인식되기를 바란다. 이러한 특징은 《엘르》의 아트디렉션이나 그 밖의 다양한 북 디자인 및 사진 작업에서도 잘 드러난다. 그의 작업의 출발선이자 밑바탕이었던 스위스 디자인의 규율 속에 프랑스적 위트와 자유로움의 미학을 껴안을 수 있었던 데에는 그의 태생적 자유분방한 사고가 한몫했을 것이다.

　　어렸을 때부터 남달리 미술에 재능을 보였던 피터 크냅은 애초부터 그래픽 디자이너가 되기를 희망했고 스위스 취리히응용미술학교Kunstgewerbeschule Zürich에 입학했다. 당시 취리히응용미술학교의 교장은 바우하우스 작가였던 요한네스 이텐Johannes Itten이었으며, 피터 크냅은 이곳에서 바우하우스의 이념을 토대로 스위스

디자인의 규율과 시스템을 철저하게 공부했다. 학교 출신 동급생 중에는 나중에 프랑스에서 활발하게 활동한 장 비드머Jean Widmer 도 있었다.

피터 크냅은 당시 유럽의 많은 디자이너가 그러했듯이 미국 잡지에 많은 영감을 받았다. 미국에 있는 삼촌을 통해 매달 《하퍼스 바자》와 《포춘》을 볼 수 있었던 그는 비록 영어라는 언어의 한계가 있었음에도 잡지들의 높은 수준과 디자인에 감탄했다. 특히 화려한 화보집 같았던 《하퍼스 바자》와 이를 디자인한 브로도비치는 그의 영감의 대상이기도 했다. 1951년 취리히에서 수학을 마친 그는 파리 보자르Beaux-Arts에 입학하고, 취리히에서와는 다른 미술교육을 받았다. 그곳에서 그는 응용 미술이 아닌 순수 미술을 배웠다. 타이포그래피와 사진을 공부하는 대신 스케치를 하고 그림을 그렸다. 보자르에서 배운 순수 미술은 그가 더 넓은 지평에서 디자인 작업을 해 나갈 수 있는 새로운 자극제가 되었다.

프랑스 사회는 자신들이 지니지 못했던 모더니즘의 정신을 피터 크냅의 스위스 디자인에서 발견하면서 그를 환영했다. 1950년대 당시 프랑스는 세계 대전의 후유증에서 겨우 벗어나고 있는 중이었던 반면 중립국 스위스는 독일의 바우하우스 정신을 이어받아 스위스 디자인이라는 독자적인 모더니즘 디자인 언어를 확립해 나가던 시기였다. 스위스에서 태어나고 취리히에서 수학한 피터 크냅의 그래픽 디자인은 프랑스인의 시선에서는 자신들의 단절된 모더니즘 기운을 되찾을 수 있는 활로이기도 했다. 피터 크냅이 보자르 졸업 후 24세라는 젊은 나이에 갤러리 라파예트LaFayette의 아트디렉터로서 채용된 이유도 스위스에 비해 상대적으로 낙후되었던 프랑스 그래픽 디자인계의 갈구가 한몫했다. 이곳에서 그는 브로도비치 혹은 아가 박사가 그러했듯이 백화점 관련 그래픽물 및 쇼윈도 등을 디자인했다. 이렇게 프랑스 사회에서의 깊은

환영을 시작으로 그는 1951년 파리에 이주해 4년이라는 기간 동안 프랑스 사회로 깊이 흡수되었다.

문화의 선도자《엘르》

1959년《엘르》의 아트디렉터로 부임한 피터 크넵. 그가《엘르》와 첫 인연을 맺게 된 것은 패션 잡지《누보 페미나Nouveau Femina》에서 아트디렉터로 첫 활동을 시작해 편집장 헬렌 라자레프Hélène Lazareff와 만나게 되면서부터이다. 그에게《누보 페미나》는 잡지 아트디렉터로서의 경력을 쌓을 수 있었다는 의미보다는,《하퍼스 바자》의 캐멀 스노와 같은 훌륭한 편집자를 만날 수 있었다는 점에서 더욱 소중했다.

1945년 유대계 출신 헬렌 라자레프가 창간한《엘르》는 현대 여성의 전범을 표방했던 진취적인 여성 주간지였다. 초기의《엘르》는 판형 310×240밀리미터 크기에 뒤비침이 심한 종이에 인쇄되곤 했지만, 내용적인 면에서는 여권 신장의 중심에 서 있었다. 물론 그 뒤에는 현대적인 여성 헬렌 라자레프의 역할이 굳건히 자리해 있었다.

라자레프는 캐멀 스노와 견주어 손색이 없을 만큼 당차고 뚝심 있는 편집자였다. 실제로 그녀는《하퍼스 바자》에서 캐멀 스노와 브로도비치 밑에서 잡지 편집 경력을 쌓기도 했다. 피터 크넵은 "그녀는 오전 6시 혹은 7시에 일어나 먼저 미국 잡지와 신문을 읽는다. 그리곤 10시 반경에 사무실로 오는데 그때부터 모든 것이 시작된다. 그녀는 매일 엄청난 아이디어를 들고 온다."라는 말로 그녀를 설명했다. 1미터 56센티미터의 작은 키에 샤넬을 즐겨 입고 남성보다는 여성이 보다 완벽하다고 믿었던 헬렌 라자레프야말로 1960년대 여권 신장 운동의 아이콘과 같은 이미지였다고 할 수 있을 것이다.

그녀는 피터 크냅이《엘르》에 합류하기 전까지 시각적인 부분을 포함한 모든 부분을 도맡았다. 사진가나 일러스트레이터에게 직접 연락하고 작품을 선별하면서《엘르》를 만들어 나갔고 또한 성공시켰다. 1959년 피터 크냅이 합류하면서 아트디렉터와 편집자와의 조화로운 관계를 유지하면서 1960년대《엘르》의 정체성을 확립해 나갔다. 1966년 건강상의 이유로 그녀가《엘르》를 떠나기 전까지 지속된 이들의 협업은 브로도비치와 캐멀 스노, 오토 스토치와 허버트 메이즈 등과 함께 '아트디렉터 & 편집장' 커플의 모범적인 사례로 기록될 수 있을 것이다.

《엘르》는 오늘날의 성격과는 달리 패션 잡지보다는 '정보' 중심의 잡지였다. 피터 크냅이 합류한 이후 보다 탄탄한 편집 체계와 디자인을 갖추게 되면서 여성의 새로운 가치관을 잡지 전면에 표방했다. 그 당시 금기시되었던 '낙태'와 같은 주제를 공론화하거나 찬성하는 입장을 취하는가 하면 활동적인 여성상을 표현한 패션 사진을 통해 1960년대 새로운 여성상을 제시했다. "낙태가 당시 불법이었음에도 「우리는 낙태를 했다」와 같은 기사를 실었다. 그리고 브리지드 바르도Brigitte Bardot[1], 프랑수와즈 사강Françoise Sagan[2], 잔느 모로Jeanne Moreau[3] 등이 이를 지지했다. 여성을 위한 투쟁이 시작된 것이다. 그런 면에서《엘르》는 단순한 패션 잡지가 아니다. 그것은 하나의 해방이라고 표현할 수 있다."라는 크냅의 말처럼《엘르》그 자체를 하나의 여성 해방으로까지 해석하기도 했다. 또한 "우리는 더 이상 우아하고 세련된 것과 같은 것을 원치 않는다. 우리는 세실 튼Cecil Beaton, 어빙 펜 혹은 리처드 아베든과 같은 패션

[1] 프랑스의 배우(1934-). 패션모델이자 가수, 동물보호론자이기도 하다.
종주의적 발언으로 곧잘 구설수에 오른다.
2 프랑스의 희곡작가이자 소설가(1935-2004).
3 프랑스의 배우(1928-2017). 대표작으로 「줄앤드짐Jules and Jim」(1961)이 있다.

사진을 추구하지 않는다. 경직된 포즈를 거절했다. 그 대신 우리는
역동성과 삶의 느낌을 살리고 싶었다."라는 설명을 통해 패션 사진
에서도 잡지의 정신을 이어 나가고자 한《엘르》의 진보 성향을 내
비쳤다. 이와 관련하여, 가브리엘 보레Gabriel Bauret는 다음과 같이
《엘르》를 표현했다. "헬렌 라자레프는 패션뿐 아니라 미술과 문학
도 다루었다는 점에서《하퍼스 바자》의 창간 정신에 영향을 받았
다. 그리고 더 많은 사람들이 쉽게 다가갈 수 있는 '여성은 일상에
서 생활한다'는 주제로 매주 잡지를 채웠다. 이는 여성들이 입은 옷
에서 뿐만 아니라 그들이 자신의 꿈으로 표현하고 보여주는 방식
으로 읽혀야 했다."

　　당시 패션계 내부에서는 여성의 사회적 지위 향상과 함께 여
성 패션의 변화가 불고 있었다. 오트쿠튀르Haute Couture 중심의 맞
춤 형식으로 고급화된 패션은 곧바로 사서 입을 수 있는 기성복 중
심의 프레타 포르테Prêt-à-porter로 넘어갔다. 이는 스포츠를 즐기고
자동차를 모는 여성 활동상의 변화로 나타난 자연스러운 현상이
었다. 이와 함께 미니스커트가 등장하기 시작했다. 활동적으로 계
단을 오르내리고 자동차를 타기 위해서는 예전의 긴 드레스는 거
추장스러운 아이템이었다. 앙드레 쿠레주André Courrèges라는 디자
이너는 여성 활동상에 어울리는 패션의 바람을 가져왔고, 자연스
레 여성의 의복은 정적인 여성보다는 활동적인 여성에 어울리게
끔 디자인되었다.《엘르》는 이러한 사회적인 현상을 그대로 수용
하는 한편, 이에 걸맞는 패션 사진을 새롭게 만들어 나갔다.

　　《엘르》 아트디렉터로 있으면서도 직접 패션 사진을 촬영하기
도 했던 크넵은 카메라 기술의 혜택을 받으며 활동적인 여성의 모
습을 자신의 관점에서 포착해 나갔다. 플래시와 자동 카메라의 발
달로 여성은 더 이상 오랜 시간 동안 우아한 모습으로 포즈를 취할
필요가 없었다. 또한 이러한 기술 발달은 움직이는 여성상을 포착

하기에 안성맞춤이었다. 그 덕분에《엘르》지면에는 기존의 우아
한 기품으로 긴 드레스를 입은 여성들이 사라지고, 발랄하고 경쾌
한 걸음과 포즈의 여성들이 짧고 긴 스타킹을 입은 채 등장했다.

 이렇게 사진가이면서 아트디렉터라는 이름으로 크냅은 시대
를 포착하는 현대적인 여성상을 잡지 안에 구현시켰다. 그의 지휘
로《엘르》의 여성들은 그 어떤 때보다 진취적이고 모던한 인물들
로 그려졌다. 또한 그와의 호흡을 함께 한 장루 시에프Jeanloup Sieff,
프란 오바트Frank Horvat, 풀리 엘리아Fouli Elia 등 여러 저명한 사진
가도《엘르》의 현대적 여성상을 만드는 데 일조했다.

수평과 수직에 반(反)하여

피터 크냅은 여성의 발랄한 움직임과 역동성, 진취적 성향을 담고
자 사선을 레이아웃의 키워드로 내세웠다. 조형적으로 지면에 역
동적인 힘을 만들어 내는 사선 구도는《엘르》의 '현대성'을 담기에
적절한 디자인 콘셉트였다. 이를 위해 크냅은 자신이 스위스에서
교육받아 왔던 수평수직의 그리드 중심의 디자인관에서 벗어나야
했다. 무엇보다 브뤼셀에서 있었던 세계박람회에서 그는 "스위스
디자인은 바우하우스에 많이 기대고 있었다. 두 가지 활자체를 사
용하거나 3단에 의존한 그리드는 디자인 방법으로서 지나치게 협
소했다. 이러한 신념은 여러 나라의 디자이너를 만나면서 더 확고
해졌다. 그리고 언제부터인가 오래된 프랑스의 활자체나 고무도
장 등을 구입하기 시작했다. 그리고 이를 스위스 디자인에 적용했
다."라며 스위스 디자인의 한계를 전했다.

 수평과 수직 중심의 스위스 디자인은 시대의 '진정성'을 전
달하기에 알맞지 않았던 도구였다. 그래서 그는 직각 대신 대각선
을 사용함으로써 놀라움과 변형, 변화의 분위기를 담아내고자 했
다. 그리고 이를 보다 극대화시키고자 활자체의 사용에서도 과감

한 시도를 감행했다. 스위스 디자인에서 줄곧 나타나는 굵은 헬베티카를 사용하는가 하면, 1980년대에서나 유행했던 고무도장 혹은 스텐실을 사용해 제목 글자를 디자인했다. 그의 활자들은 대각선으로 앉혀지는가 하면 각 기사마다 활자체들은 다양한 모습으로 변화했다. 간혹 손글씨도 눈에 띄었으며 텍스트는 사진 이미지의 축에 따라 변화무쌍하게 배치되었다. 《노바》의 아트디렉터 데이비드 힐만은 이러한 그의 디자인을 두고 다음과 같이 설명했다. "피터 크냅은 잡지에 놀라운 에너지와 신선함을 불어넣었고 대각선과 변화가 심금을 거두 무진서한 설계는 이 잡지를 미래구 이끌 있다. 그는 '사유로운 형식의 니사인tree-form design'의 길을 넜는데 이는 1980년대에나 유행한 것이다."

《i-D》에서 테리 존스Terry Jones가 선보인 변화무쌍한 활자 디자인은 1960년대 피터 크냅이 이미 시도하고 있었다고 해도 과언이 아닐 것이다. 한스 미하엘 쾨츨레는 테리 존스 혹은 티보 칼만Tibor Kalman에게나 적용시켰을 법한 '안티 디자인anti-design'이라는 개념을 피터 크냅의 디자인에 적용하기도 했다. 그만큼 그의 디자인은 진일보했으며 당시와는 현격하게 차이를 보였다. 윌리엄 오웬은 《엘르》의 디자인을 타이포그래피와 레이아웃 면에서 당대 최고의 모범이었다고까지 추켜세웠다. 피터 크냅의 디자인은 비록 오늘날 무거운 역사의 옷을 입은 낡은 이미지지만 당시에는 시대를 앞서고 있었음을 볼 수 있다.

한편, 1960년대의 가치관을 표방하고 여성 해방을 주제로 삼았다는 공통점 때문인지, 피터 크냅과 《엘르》는 독일의 빌리 플렉하우스가 아트디렉팅한 《트웬》과 곧잘 비교되곤 했다. 두 잡지는 디자인적인 면에서 두 아트디렉터의 성격과 성향만큼이나 큰 차이점을 보였다. 기사 도입부에서부터 펼침면을 중심으로 과감한 사진 디자인을 선보였던 《트웬》과 달리 피터 크냅의 펼침면은 이

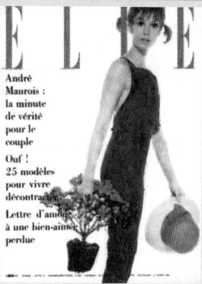

《엘르》표지 (1962)

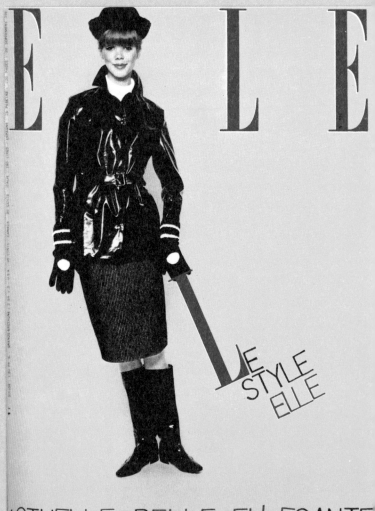

《엘르》표지 (1959-1966)

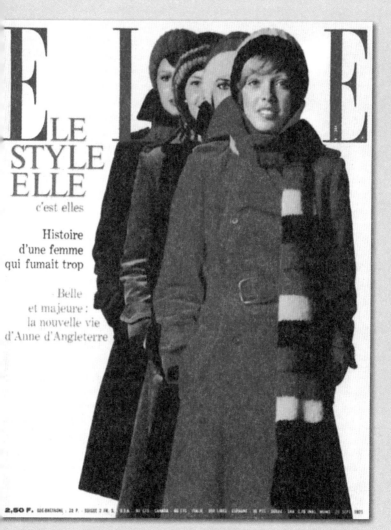

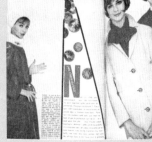
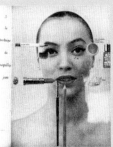

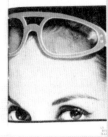

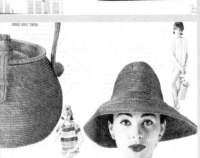

《엘르》 내지

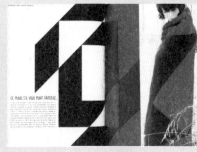

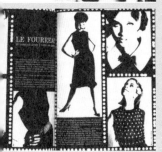

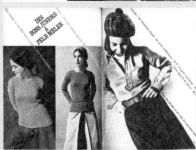

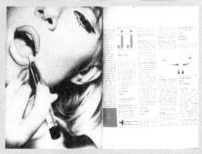

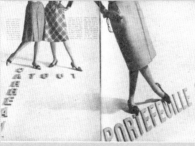

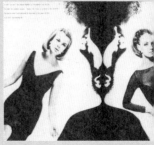

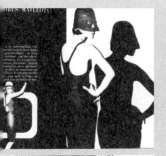

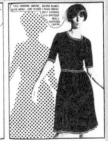

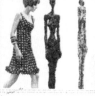

La jeunesse du cuir

Cuir grand sport. Lisse. Brillant.
Noir toujours éclaboussé
d'accessoires violents. Le blouson
court a un pli creux dans le
dos et une fermeture à pressions (295 F).
Le pantalon large a une découpe
mi-dessus du genou (250 F).
Débardeur à larges rayures (49 F).
Polo fins à col roulé (69 F). Gants en
laine unis (8 F) où rayés (12 F).
Bottes cavalières (Daniel Hechter, 330 F).

Tous ces modèles et accessoires sont
en vente à Paris, au Printemps
Haussmann, au Printemps Nation, au
Printemps Parly 2, ainsi que dans les
magasins dont vous trouverez
la liste page 142.

le cou
en vedette

La modestie des décolletés suscite un nouveau style de colliers. On les porte autour
au ras du cou. Certains sont de vrais bijoux. D'autres sont plutôt la version 70 du
foulard noué en pointe.
1. Un sourire en or. Monté sur un simple en resu. Ce collier — or son cuivre galvanisé —
a été créé spécialement par Claude Lalanne pour accompagner une longue robe en lainage
de Saint Laurent. 2. Gai, embellissant (et facile à copier), un lien en crêpe vif pour ga-
miner une robe en ottoman de laine bordée de Vinyl (Courrèges). 3. Un papillon fermé en
un cercle. Une robe en velours noir discrètement décolletée. Même matériau et même
association qu'à l'extrême gauche : Claude Lalanne et Saint Laurent. 4. Pendentif en
rouge et noir sur collier en cuir noir sur robe-manteau en lainage à grands carreaux. Cré-

《슈테른》(1980) 사진. 피터 크냅

「건강에 관한 책 13」 표지 (1968)

『건강에 관한 책』 내지

〈딤 담 돔〉(1965-1970)

〈날씨가 좋다〉(1968-1975)

68 - 1975 PETER KNAPP

미지적인 효과보다는 텍스트의 가독성을 중시했으며, 특히 도입부에서의 긴장감을 주는 데 주력했다. 전반적으로《트웬》보다는 텍스트 중심의 디자인이 강했던《엘르》는 가독성을 강조하기 위해 본문을 3단으로 디자인하길 즐겼고, 도입부에서 다양한 활자체의 사용으로 시선을 끌고자 했다. 또한《트웬》이 독일 바우하우스와 스위스 디자인의 딱딱한 그리드 시스템을 버리지 않으면서 즉물적이고 과감한 사진으로 사진 이미지의 표현주의를 지향했다면,《엘르》는 그리드의 체제에 의존하지 않은 채 발랄한 레이아웃과 위트 있는 제목체 디자인으로 차별성을 두었다. 이렇게 바우하우스와 스위스 디자인은 두 명의 색깔 있는 아트디렉터 덕분에 각기 독자적인 방식으로 새롭게 수용되고 해석된 것이다. 이는 당시 미국 중심의 잡지 시장과는 차별화되는 유럽의 독자적인 잡지 문화를 열었다는 점에서 주목할 만한 사례다.

사진 실험

1960년대 유럽 잡지 시장에 새로운 바람을 몰고 온 피터 크냅은 1966년《엘르》를 떠나면서 본격적으로 프리랜스 사진작가로 활동을 시작했다. 사진작가로서 제2의 전성기를 맞이한 것이다. 특히 플렉하우스가 기획한 1966년 〈쾰른 포토키나photokina〉 전시에서 그는 데이비드 베일리David Bailey, 귀 부르뎅Guy Bourdin, 헬무트 뉴튼Helmut Newton, 그리고 올리비에로 토스카니Oliviero Toscani와 함께 패션 사진가로 참여하면서 명실상부 유럽의 대표적인 패션 사진가로서 자리매김했다. 그밖에 디자이너 쿠레주의 전속 사진가 겸《노바》《선데이 타임스Sunday Times》《보그》《슈테른Stern》등의 잡지사의 프리랜스 패션 사진가로도 왕성한 활동을 보였다. 나아가 그는 대부분의 사진가가 흑백 사진을 작업할 때 처음으로 대형 포맷의 컬러 사진을 전시하기도 했다. 피터 크냅의 사진 작업은 한

편에서는 상업 사진이면서도 다른 한편에서는 순수 사진이기도
했으며, 그는 이 두 경계를 넘어 자유롭게 작업했다.

　　여느 그래픽 디자이너 혹은 아트디렉터가 그러했듯이 피터
크냅 역시《엘르》를 작업할 때 전체적인 흐름을 파악하기 위해 페
이지들을 바닥에 깔아 보곤 했다. 그리고 항상 사전에 스케치를 했
다. 그의 스케치 작업은 그 자체가 하나의 작품일 정도로 유명한데,
그는 잡지를 디자인할 때 영화의 몽타주와 같은 방식을 적용시켰
다. 한 장면에서 다른 장면으로 넘어갈 때의 스케치는 가까운 시점
에서 먼 시점으로, 평면에서 3차원으로 전환하면서 리듬과 대비를
만들어 냈다. 이러한 '그래픽적 사고'의 영향 때문일까. 그의 사진
작업들은 특히나 그래픽적 해석이 돋보인다.

　　그는 단편적인 사진 작업보다는 두 장 이상의 사진을 조합하
여 새로운 이미지를 창출하는 데 특별한 감각을 보였다. 데이비드
카슨이 말하는 '포토그라픽스Fotografiks'의 일종이라고도 볼 수 있
는 크냅의 사진 작업은 사진을 한 장의 완벽한 이미지로 촬영하고
바라보는 것이 아닌 일련의 흐름 속에서 바라본다는 점이 여느 사
진가와는 다른 관점이라 할 수 있다. 회화 그리고 그래픽 디자인의
영역을 넘어 순수 사진 세계로 깊이 탐닉하기 시작한 크냅은 하늘,
미완성, 파란색 혹은 공간과 같은 주제를 중심으로 사진 이미지의
새로운 조합을 시도했다.

　　1975년, 〈날씨가 좋다Il fait beau〉라는 이름의 전시는 피터 크냅
이 지닌 그만의 고유한 사진 세계를 공식적으로 처음 선보이는 자
리였다. 이후 피터 크냅은 스위스 및 프랑스 국기, 사물, 풍경이라는
소재 외에도 긁기, 재조합 및 그 밖의 여러 사진 조작술을 통해 이미
지 다루기의 다양한 사례들을 선보였다. 이 과정에서 사진은 현실
기록의 수단과 재현의 역할을 떠나 그 자체가 하나의 추상적이고
조형적인 언어이자 회화로서 다시 태어났다. "난 사진을 찍지 않는

다. 난 이미지를 만들 뿐이다."라고 말하는 피터 크냅에게 사진은 더 이상 여성의 모습을 담는 기록 수단이 아니다. 그에게 사진은 새로운 조형 언어를 창출해 나가는 열려 있는 시공간이 된 것이다.

또 하나의 삶
1974년 다시 《엘르》로 복귀한 피터 크냅은 기술 발달에 힘입어 보다 풍부한 색감으로 대중에게 다가섰다. 1970년에는 독일 잡지 《자이트 마가진Zeit Magazin》에서, 1980년대에는 《데코라시옹 앵테르나시오날Decoration Internationale》과 《포춘》에서, 사진가로 활동하는 중에도 아트디렉터로서의 삶 또한 소홀히 하지 않고 꾸준한 활동을 지속했다.

더불어 그는 북 디자인에도 관여했다. 그중 1967년에 디자인한 건강 백과사전 『건강에 관한 책Le Livre de la Santé』시리즈는 밀턴 글레이저Milton Glaser, 사비냑Savignac, 시슬레비츠Cieslewicz 등이 일러스트레이터로서 참여하면서 주목을 받았다. 그밖에 1991년에는 알베르토 자코메티Alberto Giacometti에 관한 아트북 디자인 외에 퐁피두 센터에서 발간되는 시리즈 『현대 미술가들』을 디자인하기도 했다. 하나의 일관된 형식에 얽매이지 않았던 그는 북 디자인에서도 매번 다른 형식을 추구했다.

그는 영상 작업에도 심취했는데 1966년 데이시 드 갈라르Daisy de Galard[4]의 텔레비전 패션 프로그램 〈딤 담 돔Dim Dam Dom〉에 관한 짧은 단편을 만들어 화제를 모았으며, 2001년에는 캐서린 자스크Catherine Zask, 미셸 부베Michel Bouvet, 니콜라우스 트록슬러Nicolaus Troxler, 아드리안 프루티거Adrian Frutiger 등 일곱 명의 디자이너 초상에 제작하기도 했으며, 파리 라시테드라모드에뒤디자인La Cité

4 프랑스의 기자이자 방송국 프로듀서(1929-2007).

de la Mode et du Design에서 있었던 2018년 전시에서는 60-70년대 촬영한 패션사진 100여 점을 선보였다. 89세라는 적지 않은 나이에도 불구하고 새로운 미디어를 적극적으로 수용하고 자기화해 나가고자 노력하고 있는 것이다.

그는 스스로를 어떤 특정한 스타일로 불리기보다는 스타일을 깨부수는 자로 인식되기를 바랐다. 그 바람 속에는 영원히 끝나지 않는 창조의 과정을 즐기고 싶어하는 그의 열망이 담겨져 있다. 그 누구도 피터 크냅의 다음 행보가 무엇이 될지는 예측할 수 없다. 새로운 미디어와 환경 속에서 스스로를 매번 새롭게 변화시키는 그를 바라보면 자유분방한 예술가란 직함도 모자를 듯싶다. 모든 것이 완벽하게 끝나고 닫히기보다는 새로운 가능성을 향해 언제나 열려 있는 불완벽의 미학을 지향하는 피터 크냅. 어쩌면 우리는 그를 《엘르》의 아트디렉터'라는 수식어로 인식하기에 앞서—그 스스로가 원하듯이—경계를 넘나드는 자유분방한 한 명의 인간으로 바라보는 것에 더 익숙해져야 할지 모른다.

피터 크냅 인터뷰[1]

1 이 인터뷰는 2006년 3월 및 2009년 5월 팩스와 우편으로 두 차례 진행되었다.

당신이 생각하는 아트디렉터란 무엇이며, 아트디렉터로서 중요한 것은 무엇이라고 생각하는가?

아트디렉터는 시각적인 문화와 창조적인 정신을 가진 사람이다. 책, 출판, 영화 그리고 이벤트 등을 실현시키는 일을 하며 궁극적으로 아름다운 '마감'을 하는 것이 그의 임무라고 생각한다. 아트디렉터로서 가장 중요한 자질은 시대의 흐름을 읽을 줄 아는 것이다. 또한 긍정적인 사고와 열정을 지녀야 한다. 또한 최상의 협업자를 찾는 것 또한 중요하다고 본다.

1960년대 당시 유럽과 미국에서 활동하는 여타 잡지의 아트디렉터의 교류는 어떠했는지 궁금하다.

1959년부터 1966년까지 나는 파리《엘르》아트디렉터였다. 1960년대 당시 몇 명의 아트디렉터와 그룹을 만들어 꾸준한 교류를 이루었다. 그중 헨리 울프는 뉴욕에서 알렉세이 브로도비치의 뒤를 이어 1960년에《하퍼스 바자》의 아트디렉터가 되었고, 1963년에는《쇼》의 아트디렉션을 맡았다. 우리는 지금도 친구이자 전문가로서 지속적인 관계를 유지하고 있다. 그 외에도 앙투와네 키퍼Antoine Kiefer는 파리에서《보그》의 아트디렉터로 있었으며 귀 부르뎅과 정기적으로 작업을 해 나갔다. 런던에서는 마크 복서Mark Boxer가《퀸Queen》을 맡았고 프랑크푸르트에서는 빌리 플렉하우스가《트웬》을 맡았다.

1960년대 잡지로 미국에는《라이프》《루크》《맥콜스》《에로스》가 있었고, 유럽에는《엘르》《파리 매치Paris Match》《퀸》《트웬》등이 있었다. 미국과 유럽 잡지의 차이점은 무엇이라고 생각하는가?

당시 미국 잡지는 브로도비치의 영향권에 있었다. 반면 유럽 잡지는 스위스 타이포그래피의 영향을 받았다. 물론 유럽 잡지는 미국 잡지에 비해 체계적이었지만 미국 잡지만큼 대중적이지는 못했다.

앨런 힐버트는 어느 글에선가 "지난 10년(1960년대) 간 모던 잡지 역사의 가장 흥미로운 시기의 정점과 폐막을 경험했다."라고 말했다. 시각적 이미지, 큰 판형 그리고 색의 측면에서 잡지 디자인이 이처럼 크게 발전할 수 있었던 이유는 무엇인가?

텔레비전이 흑백이었기 때문이다. 그러나 잡지들은 다양한 색으로 치장되어 있었고, 더불어 넉넉한 레이아웃의 큰 판형이라는 특성이 잡지 판매를 한몫 거드는 역할을 했다. 대표적인 예로《라이프》지는 별도의 광고도 하지 않았는데도 한 주에 8백만 부 이상을 찍었다. 독자들이 편집자들을 위한 자본을 만들어 준 것이다.

개인적으로 잡지 디자인의 역사적 맥락에서 1960년대를 어떻게 정의하는가?

그야말로 최고의 시기였다. 1960년대의 잡지는 순수성에 중점을 둔 독립적인 미디어였다. 자본가의 이윤 목적이 아닌 기자나 편집자가 만들었기 때문에 잡지 본연의 성격에 더욱 충실할 수 있었다. 그러나 오늘날의 잡지는 대중과 인쇄 간의 비즈니스가 되어 버렸고 비즈니스맨에 의해 운영되고 있다.

당신이 디자인했던《엘르》에 대해 설명을 부탁한다.

1960-1970년대의《엘르》는 특정 분야에 관한 잡지가 아니었다.

그래서 매우 다양한 주제를 다루었다. 르포르타주 외에도 문화, 사회, 문학, 패션 그리고 인테리어 등이 다뤄졌다. 이런 이유로 아트디렉터나 그래픽 디자이너에게 그 당시《엘르》는 흥미로운 잡지였다. 하지만 1980년 이후로《엘르》에는 매우 많은 여성 관련 주제들이 다루어지기 시작했고, 결국에는 패션과 미용을 주제로 하는 여성지가 되어버렸다. 아트디렉터로선 예전만큼 흥미롭진 못한 잡지가 되었다.

《엘르》를 디자인할 때의 작업 과정과 작업할 때 가장 힘들었던 점에 대해서 이야기해 달라.
매킨토시는 오늘날 디자인 작업을 매우 수월하게 해주었다. 당시 잡지사들은 돈이 많았다.《엘르》에는 무려 열네 명의 레이아웃과 제목 디자이너가 있었으며 세 명의 사진 리터칭 전담자가 있었다. 그리고 누구나 충분히 잘 해낼 수 있을 만한 시간적 여유가 있었다. 그런데 지금은 그 당시와 비슷한 분량의 작업을 경제적 이유로 세 사람이서 진행하고 있다. 1960년대에 비해 잡지가 더 빨리 만들어지고는 있으나 잘 만들어지고 있지는 않은 것 같다.

1960년대 당시 아트디렉터의 삶과 대우는 어떠했는가?
나는 페라리를 몰고 다녔다. 마크 복서와 헨리 울프 그리고 데이비드 베일리David Bailey는 롤스로이스를 탔다. 우리는 최상급 레스토랑에서 저녁 식사를 했는가 하면 포르토피노Portofino, 생트로페SaintTropez 그리고 모로코Morocco 등에서 휴가를 보냈다. 롤프 길하우젠Rolf Gilhausen은《슈테른》을 작업할 때 한 달에 14만 마르크로 계약하기도 했다. 당시 잡지 광고의 펼침면에 해당하는 가격의 두 배 정도 되는 계약금이었다. 허나 이것은 단지 한 예에 불과하다!

현대 잡지 중에 좋아하는 잡지가 있는가? 그 이유는 무엇인가?
영국의 《페이스Face》, 프랑스의 《시티즌 케이Citizen K》와 《누메로
Numero》, 미국의 《월페이퍼Wallpaper》 그리고 스위스의 《두Du》를 좋
아한다. 오늘날 잡지는 대체적으로 매우 잘 디자인되었다. 그러나
수명이 짧다.

자신의 그래픽 디자인에 영향을 준 디자이너는 누구인가?
내 디자인은 잡지 《두》를 디자인한 막스 빌Max Bill과 《하퍼스 바
자》의 알렉세이 브로도비치 그리고 《포춘》의 레오 리오니의 영향
을 받았다. 《쇼》의 헨리 울프 역시 영향을 준 디자이너로 꼽는다.

《엘르》 잡지에서 선보였던 사진 다루기는 가히 선구적이라 할 수
있겠다. 사진을 다룰 때 그 핵심을 어디에 두는가?
사진은 현실에 보다 더 가깝다. 1960년대 이전에는 대부분의 패션
이미지가 드로잉이었다. 《엘르》는 여성, 패션 그리고 그들의 행동
이 보다 중요해지기 시작한 시대적 전환점에 있었다. 그래서 드로
잉보다는 현실에 보다 근접한 사진을 사용한 것이다.

과거와 비교했을 때 오늘날 잡지에서 사진은 어떤 위상을 차지한
다고 생각하는가?
잡지에서 사진은 가장 중요한 시각 정보가 되었다. 과거 잡지나 신
문에서 볼 수 있었던 일러스트레이션과 드로잉은 오늘날 희귀한
것이 되면서 그 자리를 사진이 차지하고 있다.

한국은 아직도 편집자의 지시 아래서 사진가가 움직인다. 그러면
서도 그들 간의 커뮤니케이션은 현저히 부족한 편이다. 당신은 어
떻게 사진작가와 소통했는가?

커뮤니케이션이 원활하게 이루어지지 않는 것은 사진가와 편집자 간에 서로 문제가 있어서라고 생각하지 않는다. 대부분의 사진가가 거기에 길들여져 있기 때문이다. 그러나 문제는 문화에 반대하는 자본가이다. 비즈니스를 위해서 자본가는 가능한 대중적인 것을 만들고자 한다. 그에 비하면 아트디렉터는 사진가와 꽤 좋은 관계를 유지한다고 할 수 있다.

협동 작업은 좀처럼 쉽지 않다. 아무리 유대 관계가 형성되었다 하더라도 작업하는 과정에서 사진작가와 마찰은 생기는 법이다. 당신은 그것들을 아트디렉터로서 어떻게 극복하는가? 당신만의 개인적인 노하우가 있을 것 같다.

작업에 대해 매우 특별한 아이디어가 있다면 아트디렉터는 자신의 아이디어를 실현시킬 의지가 있는 사진가에게 작업을 요구하기 마련이다. 개인적으로 나는 사진가가 자신이 하고픈 대로 할 수 있도록 내버려 두는 편이다. 따라서 그만큼 신뢰할 수 있는 재능 있는 사진가에게 작업을 요청한다. 그리고 이는 최상의 결과를 가져다 준다. 이 작업의 최상의 적임자가 바로 그 사진가 자신임을 알려 주는 것, 이것이 내 노하우이다.

오늘날 프랑스의 잡지사들은 대체적으로 어떻게 인원을 구성하는지 궁금하다. 그리고 잡지의 시각 이미지에 관여하는 자는 누구이며, 아트디렉터가 항상 존재하는지 알려 달라.

여느 곳과 마찬가지로 프랑스 역시 더 이상 아트디렉터가 없다. 잡지의 결정권은 편집자가 갖고 있다. 현재 아트디렉터를 두고 있는 곳은 《보그》와 《시티즌 케이》 《아키텍추럴 다이제스트Architectural Digest》뿐이다.

당신은 현재 사진가로서도 활동하고 있다. 사진가로서 활동하기
시작한 계기가 있다면 무엇인가?
《엘르》는 주간지였다. 주간지의 경우, 모든 조직이나 시스템이 재
빠르게 움직여야 한다. 간혹 좋은 사진이 없을 때는 직접 사진을 찍
는 경우가 있었다. 그것이 계기가 되었던 것 같다.《엘르》이후에는
주로 다른 잡지에 실릴 사진을 찍는 작업을 했다.

디지털 사진 및 e-잡지의 흐름에서 잡지의 미래를 어떻게 보는가?
미래에는 정보의 50퍼센트는 인쇄될 것이고, 나머지 50퍼센트는
영상으로 보여질 것이다. 개인적으로 그래픽 디자인 관점에서 영
상은 새롭고 흥미롭다. 타이포그래피가 움직이는 것은 새로운 방
식이자 실험이다. 인쇄는 고전이 되어가고 있고 그 안에서 창의적
으로 작업한다는 것은 이제 매우 힘든 일이 되었다.

좋아하는 사진작가는 누구인지, 그들의 어떤 면을 좋아하는가?
한 권의 책을 편찬해도 될 정도로 대답하기에는 질문이 너무 광범
위하다. 나는 내가 하지 않는 것, 내가 하지 못한 것을 좋아하는 경
향이 있다. 개인적으로 어빙 펜을 존경한다. 그의 사진은 나의 모델
이다. 그러나 반대로 데이비드 라샤펠David Lachapelle은 좋아하지 않
는다. 그는 그다지 좋지 않은 취향bad taste을 갖고 있으며, 키치하고
조롱조로 작업을 한다. 그의 그러한 방식은 나에게 전혀 흥미롭지
않게 다가온다.

최근 근황은 어떠한가?
요즘에는 북 디자인이 흥미롭다. 타이포그래피로 작업하는 시각적
인 책들이 많이 출간되고 있다. 텔레비전에서 색으로 디자인된 활
자들과 움직이는 활자들 또한 디자이너에겐 분명 흥미로운 대상

일 것이다. 지난 2년 동안 프랑스의 아르테arte 방송국을 위해 한 편의 영상물을 제작했고, 아이맥스 영화관을 위해 반 고흐Van Gogh에 관한 52분짜리 영상물도 만들었다. 또한 반 고흐에 관한 책도 디자인했다. 난 경계를 넘어 다양하게 작업하기를 즐긴다. 그밖에 강의도 하고 있다. 파리 정치대학L'École Science Politique에서 수업을 하고 있다. 난 젊은이들에게 다음 두 가지 정보의 차이점을 알려 주는 데 매우 큰 흥미를 느끼고 있다. 인쇄, 책, 신문을 통해 전달되는 정보와 라디오, 텔레비전, 영화 그리고 시청각을 통한 정보의 차이이다. 전자가 개인적이고 선택에 의한 정보라면, 후자는 배급자에 의해 무작위적으로 수용될 수밖에 없는 정보다. 우리는 이 두 형식의 정보를 모두 필요로 한다.

조지 로이스　　　　　　　　　George Lois

"훌륭한 광고는 훌륭한 카피라이터와
함께해도 만들어지고, 좋은 카피라이터 혹은
그저 그런 카피라이터와 함께해도 만들어진다.
심지어 카피라이터가 없어도 훌륭한 광고는 탄생할 수 있다.
결국 이 말은 모든 광고 그리고 잡지 표지의 책임은
아트디렉터에게 있다는 뜻이다."

예술로서의 광고

광고는 과학이 아니다?

수많은 광고가 시각과 청각을 자극하는 오늘날, 광고는 쉼 없이 소비자를 유혹하고 있다. 어떤 이는 광고가 자본주의 체제 혹은 시장경제 체제의 꽃이라고 이야기한다. 그런 까닭에 광고는 이제 경제나 마케팅에서는 빼놓을 수 없는 전략이 되었다. 그리고 전략적인 만큼 소비자의 심리를 조사하고 분석하여 이를 토대로 마케팅 체계를 세우고 멋스러운 카피와 시각물을 만들어 낸다. 이처럼 일련의 체계적인 과정을 거쳐 탄생하는 오늘날의 광고는 실로 과학적이지 않을 수 없다.

그러나 과학적이기에 광고로 인정할 수 없다고 말하는 이가 있다. "가장 복잡한 현대 예술인 광고는 과학으로 위장되어 있다."며 광고의 과학적인 면을 비판하는 그는 20대의 어린 나이에 뉴욕 매디슨가의 광고 아트디렉터로 데뷔한 조지 로이스이다. 그는 광고는 직관과 창조성을 기본으로 하며, 진실을 말하는 예술이어야 한다고 주장한다.

조지 로이스는 1960년대 미국 뉴욕에서 화려하게 꽃피운 '크리에이티브 혁명creative revolution'의 중심에 서서 광고계에서의 아트디렉터 위상을 높였으며 광고가 실상은 창의성을 요구하는 예술임을 역설했다. 매디슨가의 악동, 교정 불가능한 패륜아, 만용을 부리는 전형적 인물 등으로 이야기되는 그는, 그 위상에 비해 국내에서는 잘 알려져 있지 않았지만 미국 광고 역사에서는 빼놓을 수 없

는 전설적인 광고인이자《에스콰이어》표지 디자인으로 미국의 시대적 아이콘을 만들어 나간 아트디렉터이다.

멋진 신세계

조지 로이스가 광고계에 입문한 것은 1953년이었다. 그는 그전까지 프랫 인스티튜트에서 공부하다가 레바 소치스Reba Sochis라는 여성 디자이너가 운영하는 디자인 스튜디오에서 사회생활을 시작했다. 그곳에서 그는 디자인에 관한 개념과 실무를 본격적으로 배워나갔다. 그러나 1950년 한국 전쟁 발발로 그는 잠시 디자인 활동을 접고 한국 전쟁에 참전하게 되었다. 어쩌면 그것은 그의 디자인 활동의 큰 위기가 되었을지도 모르지만, 그는 한국 전쟁을 통해 죄 없는 젊은이들을 '전쟁'이라는 이름의 지옥 속으로 몰아넣는 정치 세력의 사회 권위, 권력의 부조리를 신랄하게 비판할 수 있는 용기를 얻을 수 있었다. 전쟁에서 돌아온 1954년, 그는 다시 디자인계에 발을 내디뎠다. 그리고 광고계의 아트디렉터가 되기로 결심하고 자신이 이룩하고자 하는 바를 향해 저돌적으로 나아갔다.

당시 뉴욕은 소위 '뉴욕파'로 불리는 디자이너를 중심으로 편집 디자인 황금기의 서막을 알리고 있었다. 브로도비치와 페미 아가를 시작으로 한 편집 디자인의 혁명은 오토 스토치, 시피 피넬리스, 헨리 울프 등으로 이어져 나갔고, 광고계에서도 이러한 분위기가 확산되고 있었다. 특히 오늘날 '크리에이티브 혁명'이라고 불리는 미국 광고계의 혁신은 DDBDolyle Dane Bernbach라는 광고 에이전시의 설립과 함께 시작되었는데, 빌 번바크Bill Bernbach라는 천재적인 광고인이 대표로 있던 이곳은 설립과 동시에 미국 광고계에 돌풍을 일으켰다. 빌 번바크의 등장으로 촉발된 이 크리에이티브 혁명은 기존 미국의 광고를 시각 중심의 콘셉트로 변화시켰다. 미국의 광고계는 1940년대 말까지 시각 문화에서 관찰되었던 모더니

즘 운동과는 무관한 듯 시대에 뒤쳐져 있었다. 개념적인 접근 방법 대신 서술적인 문장의 나열과 조잡한 이미지 배열이 대부분이었다. "1940년대는 광고계의 침체기였다. 그 당시 광고계는 과장된 슬로건의 반복, 영화 스타에 의지한 추천사들 그리고 허세 섞인 주장들로 간간히 버틸 뿐이었다. 그리고 간혹 디자인적으로 훌륭한 광고들이 있었을 뿐이다."라는 필립 B. 멕스의 말처럼 1940년대 미국 광고계는 낡고 진부했다.

그러나 1949년 6월 1일, 뉴욕 매디슨가 350번지에 빌 번바크의 DDB가 들어서면서 미국 광고계는 커다란 전환점을 맞이했다. 이때 DDB가 가져온 광고의 혁신은 무엇보다 광고에 모더니즘적 기법을 적용시켰다는 점이다. 멕스는 DDB의 출현에 대해 "DDB는 광고에서 느낌표를 없앴으며, 소비자에게 지능적으로 다가서는 광고를 만들었다. 당시 대부분의 광고가 복잡한 레이아웃과 복합적인 메시지를 강조했는데, 이에 반해 DDB는 복잡한 신문 지면에서 독자가 헤드라인과 이미지에 눈길을 줄 수 있도록 여백을 효과적으로 사용할 줄 알았다."라고 말했다. 이렇듯 DDB의 출현으로 미국 광고계는 이전과는 판이하게 다른 새로운 광고의 지평을 열게 되었다. 그리고 이것은 1960년대까지 이어져 '크리에이티브 혁명'으로 발전했다. 이러한 '크리에이티브 혁명'의 중심에서 번바크의 존재감은 클 수밖에 없었다. 아트디렉터가 아닌 카피라이터 출신의 광고인이었던 번바크가 뉴욕아트디렉터즈클럽NADC의 명예의전당에 올라 세계적인 아트디렉터와 함께 어깨를 견주고 있는 것은 그가 아트디렉터들의 '첫 위대한 후원자the first great benefactor'였기 때문이다.

로이스는 이 '크리에이티브 혁명'을 가리켜 '금세기 최고의 광고 혁신'이라 표현했으며 번바크를 두고 "정신분석학에 프로이드가 있다면, 광고계에서는 번바크가 있다."고 말했다. 광고에서 시

각적인 이미지의 중요성을 깨달은 번바크는 폴 랜드Paul Rand와 손을 잡고 아트디렉터와 카피라이터 간의 협업 체제를 구축해 나갔다. 덕분에 광고에서 아트디렉터는 그 입지를 굳힐 수 있었으며 카피라이터와 동등한 입장에서 일할 수 있게 되었다. 그는 폴 랜드 이외에도 헬무트 크론Helmut Krone이나 밥 게이지Bob Gage와 같은 인재들을 발굴해 냈다. 그리고 그 안에는 밥 게이지에게 발탁된 조지 로이스도 포함되어 있었다.

1959년 DDB에 입사한 로이스는 번바크의 영향력 속에 있으면서도 동시에 자신만의 독자적인 광고 철학을 발전시켜 나갔다. 번바크의 언어와 시각적인 사고의 결합을 그대로 전수하면서도 '빅 아이디어big idea'라는 개념을 통해 번바크에 도전장을 내밀기도 했다. 1년도 채 되지 않아 그는 광고계의 '무서운 아이'로 성장했다. 그리고 입사한 지 2년이란 시간이 채워지기도 전에 DDB에서 독립하여 PKLPaper Koenig Lois이라는 회사를 설립했다. 이때 로이스의 나이는 28세에 불과했다.

매디슨가의 악동

그가 '매디슨가의 악동'이라고 불리는 것은 시간 문제였다. 그는 DDB를 시작으로 미국 광고계의 '멋진 신세계'에 안착해 나갔다. 로이스는 DDB 당시 폭스바겐 캠페인, 켐스트랜드Chemstrand, 굿맨스 마초스Goodman's matzos라는 광고에 동참하면서 뉴욕아트디렉터즈클럽에서 매년 수여하는 금메달을 세 번이나 수상했다. 1년이란 짧은 기간 동안 26세의 젊은 아트디렉터로선 엄청난 성과였다. 하지만 이보다 더 놀라운 사실은 타의 추종을 불허하는 로이스 특유의 반골 기질과 자신의 생각에 대한 자부심 그리고 이러한 성격을 기반으로 한 그의 '빅 아이디어'였다. 그는 자신의 아이디어에 대해 자부심을 가지고 이를 끝까지 관철시켜 나갔다. 이런 그의 태도

는 지나치게 저돌적이라 할 수 있었으나 그의 '빅 아이디어'에 대한 뚝심은 견고하고 단단하기만 했다. 한 에피소드로, 굿맨스 마초스의 아이디어를 개진시키기 위해 굿맨스 사장을 찾아갔던 로이스는 3층에서 직접 뛰어내리기까지 했다. 그만큼 자신의 아이디어와 광고 철학에 대한 신념이 굳건했던 사람이었다.

그렇다면 오늘날 '빅 아이디어'의 아버지로 불리는 조지 로이스에게 '빅 아이디어'는 어떤 모습일까? 그 자신은 '빅 아이디어'를 다음과 같이 설명했다. "애니메이션 그리고 컴퓨터 그래픽은 기술, 즉 일시적인 기술에 불과하다. 이러한 것들은 '빅 아이디어'가 아니다. 일시적으로 주의를 살 수 있으나 소통이 되지 않기 때문이다. 그 어떤 누구도 광고의 장면 전환이 빨라서 자동차를 새로 구입하거나 애니메이션 광고라고 해서 맥주 한 팩을 사진 않는다. 그러나 훌륭한 언어적 아이디어는 형편없는 그래픽도 넘어선다. 유명인이나 헐리우드에서 가장 잘 나가는 디렉터가 개입한다 해도 아이디어가 형편없으면 아무런 소용이 없다."

그의 빅 아이디어로 만들어진 CBS에서의 아메리칸 에어라인American Airlines 광고, DDB에서의 케리드Kerid 광고, PKL에서의 제록스Xerox, 볼프슈미트Wolfschmidt 등은 흡인력 있는 문구와 간결한 디자인으로 대중을 사로잡았다. 그는 광고 안에 시사적인 코드를 넣었으며, 담백하면서도 힘 있고 간결한 디자인으로 시각적 집중도를 높였다. 사물과 사물 간의 몽타주나 사회의 의표를 찌르는 문구 등으로 '빅 아이디어'를 실천해 나갔으며, 이를 통해 소비자의 태도에 변화를 유도했다. "그가 생각하는 광고란 사람들로 하여금 불필요한 물품을 구입하도록 강요하는 것이 아니다. 그에게 광고는 사람들에게 정보를 전달하고 즐겁게 해 주는 매체이며, 지능적으로 만들어진다면 보다 나은 방향으로 사람들의 행동에 변화를 가져다 주는 힘을 가진 매체가 될 것이다."라는 스티븐 헬러의 평

가처럼 로이스에게 광고는 단순히 상품을 팔기 위한 상업적 매체를 넘어서 한 개인의 발언 공간이 되는 '예술'이었다.

로이스는 아메리칸 에어라인 광고에서 당시 사회적으로 이슈가 되었던 문제를 끌고 왔다. 그리고 케리드 광고에서는 미국인이 귀지를 파기 위해 전통적으로 써 왔던 도구들을 한 장의 귀 사진에 꽂히게끔 연출함으로써 많은 미국인이 단번에 광고의 핵심을 이해할 수 있도록 했다. 또한 유명인을 섭외하여 의외의 모습으로 이들이 광고에 등장시키는 기법을 즐기기도 했는데, 그 예로 '난 나만의 메이포를 원해요I want my maypo.'와 '난 나만의 엠티비를 원해요I want my MTV.'가 있다. 전자의 경우, 유명인이 하나같이 인상을 찡그리거나 찌푸리는 모습으로 나타났는데, 미국 소비자에게 이러한 유명인의 '망가진 모습'은 그 자체가 사회적인 이슈가 되었다. 또한 MTV 광고의 경우 섭외가 불가능했을 것이라고 예측했던 믹 재거Mick Jagger가 등장해 청소년의 이목을 집중시켰다. 이러한 일련의 광고들에서 드러나는 로이스 특유의 방법론은 사회 문화 여러 분야의 유명인을 대거 출연시켜 상품의 핵심을 절묘하게 전달하며, 간혹 그 안에 인종주의, 성차별 등 사회의 이면을 비판하고 풍자하는 코드를 심는 것이었다.

지극히 일반적인 상품들을 시사적 코드와 연결시켜 사회적 발언과 상품 홍보를 동시에 꾀한다는 것은 절대 쉽지 않다. 로이스 특유의 이런 힘은 무엇보다 동시대 어떤 다른 아트디렉터보다도 세상을 꿰뚫어 볼 줄 아는 예리한 통찰력에 있다고 보아야 할 것이다. 그리고 그는 그 힘을 소위 과장과 허위로 오해받을 수 있는 광고 안에 투영시킴으로써 시대적인 발언이 상품 미학과 절묘하게 만나는 광고들을 탄생시켰다. 이것은 로이스 특유의 '빅 아이디어', 즉 미국 사회를 읽고 해석하는 그의 위트와 재치 그리고 이를 이미지와 언어의 조화 속에 녹여낼 줄 아는 창의적 발상이자 전략에서

비롯된 것이다. 그러나 여기서 주목해야 할 것은 그가 1962년부터 디자인한 《에스콰이어》라는 잡지의 표지다. 잡지를 팔기 위한 또 하나의 광고라고 할 수 있는 잡지 표지에서 그의 '빅 아이디어'는 그 어떤 다른 광고에서 보다 빛났다.

'빅 아이디어'

로이스에게 빅 아이디어는 이미 어렸을 적부터 기능하고 있었다. 그는 11세 때 미술 시간에 기존의 의사소통 방식을 비웃는 여행 포스터를 하나 그렸다. 그것은 스위스 알프스 산 사진 옆에 산과 같은 모양을 하고 있는 치즈를 그려 넣은 그림이었다. 그런데 정작 이 그림을 본 그의 담임은 치즈와 산의 비례가 정확하지 않다는 점을 지적했다. 이 일화에는 그의 명쾌한 전달 방식이 잘 나타나 있다. 그는 스위스 하면 떠오르는 알프스 산과 치즈를 통해 스위스의 대표적인 홍보물 '치즈'를 강조하고 싶었던 것이다. 그 어떤 길고 복잡한 문장 나열과 설명적인 이미지보다도 핵심을 충실히 전달하는 어린 로이스의 '빅 아이디어'였다.

　　프랫 인스티튜트에서의 또 다른 일화가 있다. 한 수업 시간에 18×24인치 크기의 직사각형 종이에 디자인을 하도록 지시받았다. 그는 즉각적으로 그 과제에 들어맞는 새롭고 신선한 답을 찾아냈다. 그리고 남은 수업 시간 내내 팔짱을 낀 채 종이를 바라보기만 했다. 그런 그에게 교과 선생이 빨리 시작하라며 충고하자, 그는 손을 뻗어 종이 왼쪽 아랫부분에 자신의 이름을 기입했다. 그의 태도에 화가 난 선생은 결국 그에게 낙제점을 주었지만 그는 개의치 않았다. 왜냐하면 그는 18×24인치의 흰 종이 자체가 바로 궁극적인 직사각형 디자인이라고 생각했으며 그를 통해 자신의 '빅 아이디어'를 전달했다고 생각했기 때문이다. 백지에 채우길 원했던 선생의 지시를 거스르는 것만으로도 벌써 그에게는 '창의적이지만 거

만한 발상'이었던 것이다. 그에게 그것은 관습적인 방식에 지나지 않았다. 이 같은 관습을 타파하기 위해 로이스는 과감하면서도 주제넘게 자신만의 방식으로 문제를 풀어 나갔다.

남다른 방식으로 매사에 임하고자 하는 그의 기질 때문인지 그는 대학을 졸업하기도 전에 그의 재능을 인정받았다. 또한 1963년 뉴욕아트디렉터즈클럽 '올해의 아트디렉터'가 되는 명예를 누릴 수 있었다. 허브 루발린은 조지 로이스의 발전상을 가리켜 그 어떤 누구도 이렇게 젊은 나이에 이만큼 성공할 수는 없다고 평가했다. 그 평가처럼 그의 커리어는 그 어떤 누구도 쉽게 따라올 수 없는 신화 그리고 전설 그 자체였다.

시대의 미학, 《에스콰이어》 표지

디자인 비평가 릭 포이너Rick Poynor는 『릭 포이너의 비주얼 컬처 에세이Designing Pornotopia』(2006)에서 오늘날 신문가판대에서 볼 수 있는 잡지 표지의 획일성을 지적하면서 편집 디자인의 황금기였던 1940년대 알렉세이 브로도비치의 《하퍼스 바자》에서부터 1960년대 빌리 플렉하우스의 《트웬》에 이르기까지를 회고했다. 과거의 대중적인 잡지 표지들을 통해 포이너가 궁극적으로 지적하고 있는 것은 획일화된 오늘날의 잡지 콘셉트와 이를 극단적으로 보여 주는 표지였다. 이런 맥락에서 살펴봤을 때 로이스가 디자인한 《에스콰이어》의 표지는 릭 포이너가 열거한 1940-1960년대 잡지에 버금가는 표지 콘셉트라 할 수 있다.

그렇다면 잡지 표지란 어떤 기능을 해야 할까? 조지 로이스는 잡지 표지를 포장 디자인이자 진술이라고 말한다. 즉, 그가 디자인한 《에스콰이어》는 《에스콰이어》라는 잡지를 팔기 위한 또 하나의 광고였다.

그는 1962년부터 1970년대 초반까지 92개의 《에스콰이어》

굿맨스 마초스 (1959)

아메리칸 에어라인 (1955)

케리드 (1959)

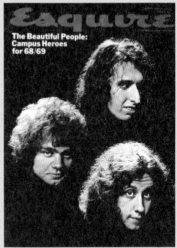

《에스콰이어》 표지 (1962-1972)

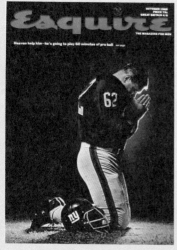

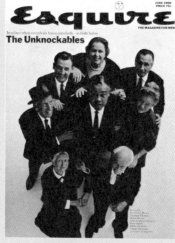

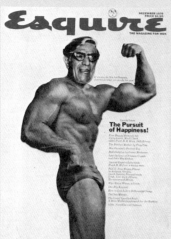

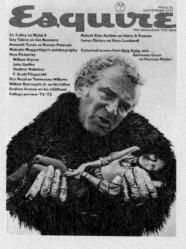

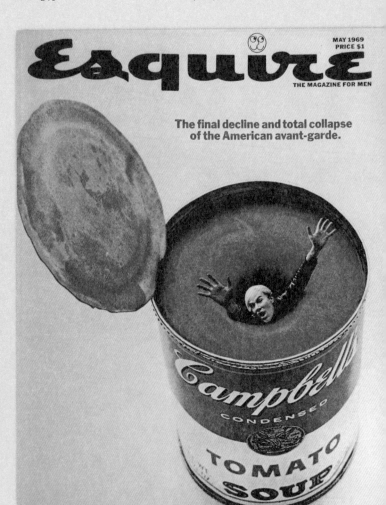

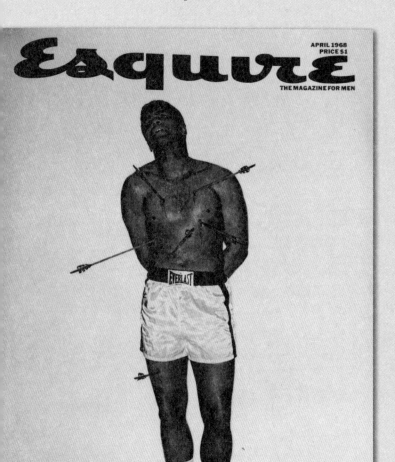

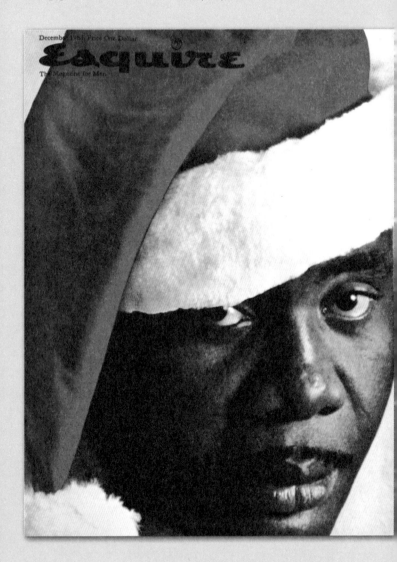

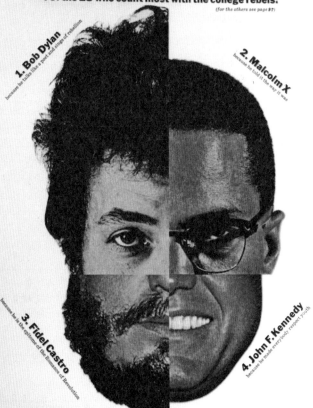

BACK TO COLLEGE ISSUE
SEPTEMBER 1965 PRICE 75¢

Esquire

THE MAGAZINE FOR MEN

4 of the 28 who count most with the college rebels:

(for the others see page 97)

1. Bob Dylan
because he talks like a poet and sings of rebellion

2. Malcolm X
because he told it the way it was

3. Fidel Castro
because he is the epitome of the Romance of Revolution

4. John F. Kennedy
because he made everybody respect youth

ALSO IN THIS ISSUE: WHAT EVERY IVY-LEAGUE GIRL SHOULD KNOW; STEALING AS A WAY OF COLLEGE LIFE;
THE INSIDE STORY OF THE BIG BEACHBOY CAPER; A FIRST LOOK AT S.P.I.D.E.R. MAGAZINE

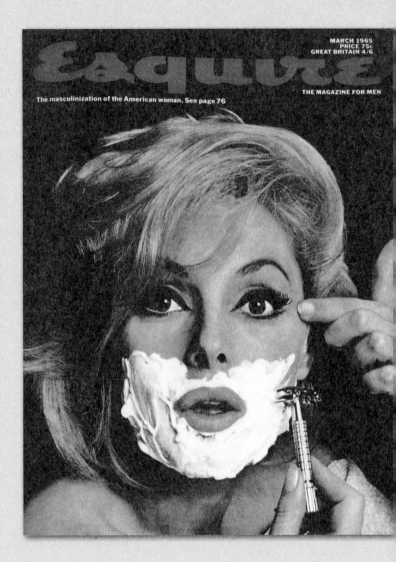

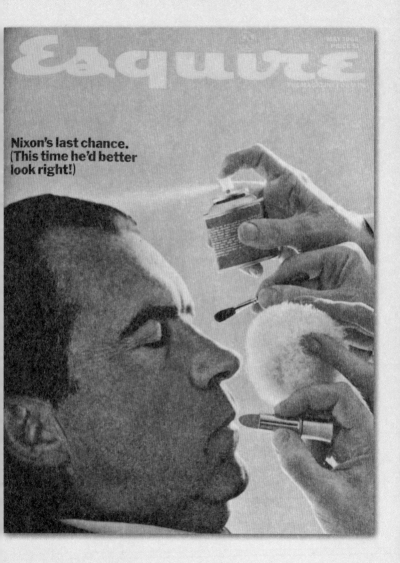

Nixon's last chance.
(This time he'd better
look right!)

Mickey Mantle:
"I want my Maypo."

Johnny Unitas:
"I want my Maypo."

Willie Mays:
"I want my Maypo.",

Ray Nitchke:
"I want my Maypo."

Oscar Robertson:
"I want my Maypo."

Announcer voice over:
Maypo!
The delectable oatmeal
that heroes cry for.
Don Meredith:
"I want my Maypo.
I want it."

메이포(1967)

브래니프 항공사(1967)

onny Liston
ou got it-flaunt it.)

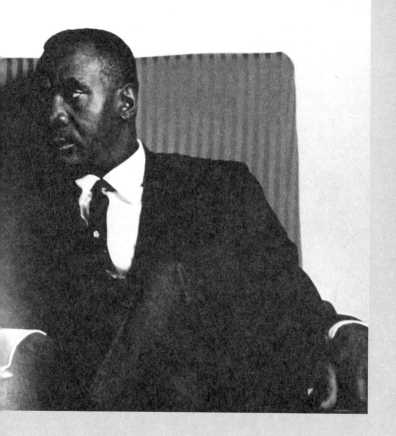

(다음 쪽) MTV

MTV
MUSIC TELEVISION®

MTV
MUSIC TELEVISION®

MUSIC TELEVISION

MUSIC TELEVISION

MUSIC TELEVISION

MUSIC TELEVISION

Lois Pitts Gershon
(the "I want my MTV"
ad agency) thanks
the terrific artists
who graciously appear
our TV campaigns.

표지를 통해 특유의 '빅 아이디어'를 완벽하게 실현했다. 매호마다 시대적 코드를 놓치지 않고 각 표지가 당시 미국 사회에 대한 풍자를 담아낼 수 있도록 한 폭의 위트 있는 해학적 풍경으로서 작용하도록 했다. 『매거진 표지Magazine Cover』의 저자 데이비드 크로울리David Crowley는 잡지 표지는 잡지를 보는 사람들의 가치관, 꿈 그리고 요구와 연결되어 있다고 했다. 이는 잡지 표지엔 시대에 바라는 사람들의 욕망이 반영됨을 뜻한다. 그런 의미에서 조지 로이스의 빅 아이디어에서 출발한《에스콰이어》표지들은 당대 미국인의 관심과 욕망의 코드를 읽고 담아낸 일종의 발언 포스터이자 독특한 '잡지 광고'였다고 볼 수 있을 것이다. 로이스 스스로도《에스콰이어》의 표지를 두고 "미국인의 정신을 지배하는 대중문화의 일부가 된 이미지나 슬로건을 만들어 내는 것이 나의 정신이다."라고 말한 바 있다.

《에스콰이어》의 표지는 시대의 의표를 찌르는 그래픽으로 나타나 미국 독자를 전율케 했다. 대중 심리와 미국 사회의 보이지 않는 이면을 포착하는 데 서슴치 않았던 그는 1963년에는 흑인 산타 이미지를, 이후에는 화장하는 닉슨 대통령의 모습을 그리고 미국인 속에서 잊혀지는 인디언의 초상 등을 통해 미국 내 인종주의, 대통령 선거, 미국 역사 등 시사적이고 문화적인 문제들을 시각적으로 재치 있게 풍자했다. 그러나 한쪽에서는 지지와 성원을, 다른 한쪽에서는 비난과 수모를 동시다발적으로 겪어야 했다. 이러한 대중의 반응은 그만큼 그의 표지들이 대중의 심리 속으로 파고들어 갈 줄 알았기 때문에 가능했고, 이 점이 바로 그의《에스콰이어》표지가 오늘날까지도 회자될 수 있는 이유이다.

한편, 그는 대중의 심리 속으로 다가가기 위한 하나의 방법으로 사진 몽타주를 사용했다. 사진을 하나의 일러스트레이션으로 바라보며 표지 작업에 적용시켰던 것이다. 그에게 사진은 조작의

대상이자 합성의 대상이었으며, 자신이 전달하고자 하는 의도에 맞춰 연출될 수 있는 재료였다. 앤디 워홀Andy Warhol이 캠벨 수프 깡통에 빠지는 합성을 통해 미국 팝아트의 몰락을 표현하고, 권투 선수 모하메드 알리에게 화살이 박힌 합성 사진을 통해 순교자로서의 알리의 이미지를 표현했다. 이러한 사진 조작술에 기반해 제작된 표지 이미지들은 주제를 명확하게 전달할 수 있는 매체가 되었다. 물론 로이스가 사진을 통해 의도한 바를 충분히 표현할 수 있었던 데에는 그를 전적으로 신뢰한《에스콰이어》의 편집자 해롤드 헤이즈Harold Hayes와 표지 사진가 칼 피셔Carl Fischer와의 협업이 없었다면 불가능했을 것이다.

조지 로이스는 말한다. "나는 언제나 내 작품들이 현기증을 일으키고 수백만의 사람들 가슴속에 닿아 그들로 하여금 행동하게 할 수 있기를 바란다."라고.《에스콰이어》표지의 힘 때문일까. 2008년 4월, 뉴욕 현대미술관MOMA에서는 그의 92개의《에스콰이어》표지가 전시되었고, 이 전시를 통해 그의 시대를 포착하는 '빅 아이디어'의 미학은 세월의 흐름 속에서도 여전히 그 기능을 하고 있음을 시사했다. 그가 디자인한 잡지 표지들은 지금도 미국의 1960년대 시대상을 읽을 수 있는 시각적 이정표로서의 구실을 톡톡하게 해내고 있다. 그리고 '디자인'이라는 것을 통해 우리에게 오늘날 가십거리로 전락하고만 대중 잡지의 흐름 속에서 잡지 표지의 격이 무엇인지 말해 주고 있다.

예술로서의 광고

로이스가 작업한 광고와《에스콰이어》표지 안에는 '미국'이 숨어 있다. 이것은 그가 만들어 낸 광고 및 표지가 미국 역사의 한 단면들을 이야기해 나간 아이콘임을 의미하기도 한다. 그래서일까. 그의 작품들은 미국인이 아니라면 쉽게 이해되지 않는 면들이 많다.

그만큼 그의 광고들은 미국 문화 깊숙이 뿌리박혀 있었으며, 그 때문에 공개될 때마다 사회적인 이슈가 될 수밖에 없었다.

그의 광고에는 미국인의 마음을 움직이는 힘이 있었다. 이는 로이스 스스로도 꾀했던 바이다. 미국 대중문화의 아이콘을 소재로 작품을 만든 앤디 워홀에 견주어 볼 때, 로이스는 그보다 깊고 심오한 의미를 담고 있지만 시각적으로는 단순명료하게 미국의 아이콘들을 차용해 왔다. 수년간 그가 해 온 방식들을 보면 이것들은 단지 광고계 악동의 장난만은 아니다. 그는 자신이 느낀 기쁨과 절망을 공유함으로써 상품과 서비스를 판매하고 미국인의 정신을 지배하는 대중문화의 일부가 된 이미지나 슬로건을 만들어 냈다. 그는 언제나 자신의 작품들이 현기증을 일으키고 수백만의 사람들 가슴속에 닿아 그들로 하여금 행동할 수 있기를 바랐다. 그리고 결국 실천했다. 그렇기 때문에 그의 광고는 예술이 될 수밖에 없었다.

이미 오래전 디자인계를 은퇴했지만 오늘도 여전히 '은퇴하지 않은' 모습을 보이고 있는 그는 열정의 소유자이다. 그는 농구를 사랑하며 동양 및 아프리카 미술에도 깊이 심취해 있다. 그리고 2020년까지 총 13권의 저서를 출간한 작가이기도 하다. 그는 하루에 두 번에 걸쳐 세 시간씩 잠을 청하는 노인이지만, 여전히 젊었을 적 자부심과 당당함은 살아 있다. 자신의 책 중 단 한 권의 책도 읽지 않는 디자이너가 있다면 그것은 정말 디자이너로서 창피스러운 일이라는 농담 섞인 충고를 던지는 조지 로이스. 그에게 성공의 비결이 무엇이냐고 묻는다면 그는 이렇게 대답할 것이다. "열심히 일하라. 늦게까지 일하라. 즐겁게 일하라."

조지 로이스 인터뷰[1]

1 이 인터뷰는 2008년 4월 이메일을 통해 진행되었다.

먼저 인터뷰에 응해 주어 고맙다. 최근 근황은 어떠한가?

지금은 디자인계에서 은퇴한 것이나 마찬가지기 때문에 내 개인적인 시간을 많이 가질 수 있다. 그동안 네 권의 책을 집필했다.『조지 로이스와 유명인사들$ellebrity: My Angling and Tangling with Famous People』(2003),『알리 랩Ali Rap: Muhammad Ali – The First Heavyweight Champion of Rap』(2006),『아이콘으로 보는 미국Iconic America: A Roller Coaster Ride through the EyePopping Panorama of American Pop Culture』(2007)이 그것이다. 그리고 2008년 9월에 출간된『조지 로이스가 말하는 빅 아이디어George Lois, on his creation of The Big Idea』가 있다.

　　2004년에는 대통령 선거에 출마한 후보 데니스 쿠치니치Dennis Kucinich를 위한 홍보 작업도 했다. 이라크 전쟁에 반대했던 유일한 후보였다. 그밖에 아메리칸 라이프 텔레비전 네트워크American Life TV Network의 디자인 프로그램과 텔레비전 캠페인을 만들었고, 현재는 세 가지 새로운 상품을 디자인하고 있다.

뉴욕 현대미술관 웹사이트를 우연히 방문했다가 올 4월에《에스콰이어》표지 전시가 있다는 것을 알았다. 그 소감은 어떠한가?

내가 디자인한 1960년대《에스콰이어》표지들이 뉴욕 현대미술관에 전시된다는 깃은 나로선 너할 나위 없는 영광이다. 그중 32개의 표지는 1년 동안 전시될 예정이라고 들었다. 세계에서 가장 중요한 미술관이 우리 시대의 예술로서 현대 잡지 표지 디자인을 인정하고 전시한다는 건 꽤 큰 발언이라고 생각한다.

몇몇 글을 통해 당신이 아프리카나 그 밖의 이국적인 문화에 큰 관
심을 가지고 있다는 사실을 알게 되었다. 이러한 문화에 관심을 갖
게 된 배경은 무엇이며, 최근에 관심을 갖고 있는 것은 무엇인가?
나는 스스로를 미술 애호가라고 부른다. 또한 인간 크리에이티브
의 5,000년 역사를 이해하고 즐길 수 있는 자라고 생각한다. 고대
와 부족 미술 문화에 관심이 많고 그와 관련된 작품뿐 아니라 일본
및 동남아, 아르 누보, 아르 데코, 비엔나 공방 그리고 다른 미술운
동 관련 작품들을 수집하고 있다.

한국 전쟁에 참전한 후 광고계로 다시 돌아오기 힘들었을 텐데, 전
쟁은 당신 삶에 어떤 영향을 미쳤는가?
20세에 미군에 끌려가 갑자기 한국 전쟁에 참여하게 되었다. 광고
계에서의 커리어는 잠시 중단될 수밖에 없는 상황이었다. 이때부
터 나는 소위 선제 공격과 같은 불필요한 전쟁에 젊은이들을 몰아
넣는 권력자들을 영원히 불신하게 되었다. 당시에는 정말이지 화
가 많이 났다. 그러나 그 덕분에 전쟁에서 살아 돌아온 후에는 이러
한 폭군들에 대항하는 새로운 용기가 마음속에 자리 잡았다.

당신 작업에서 '빅 아이디어'의 개념은 가히 핵심적이라 할 수 있다.
언제 이 개념이 생겨난 것인가?
내가 20대 때 빌 번바크와의 정겹고도 열정적인 논쟁에서 시작되
었다. 나는 그를 존경하면서도 동시에 열정적으로 논쟁을 벌이곤
했다. DDB가 만들어 내는 많은 광고가 멋지기는 하지만 브랜드 네
이밍에서 오랜 시간 기억될 수 있고 잔잔하게 울려 퍼질 수 있는 그
런 '빅 아이디어'는 아니라고 주장했던 것이다. 그 이후로 그는 나
를 근 반세기 동안 광고계의 '미스터 빅 아이디어'라고 불렀다.

스티븐 헬러는 어떤 글에선가 '빅 아이디어'를 1960년대 후반 일
종의 플라시보 즉 효과가 없는 약이 되었다고 밝혔다. 헨리 울프 또
한 1960년대 말과 1970년대는 모든 것이 끝났다고 했다. 이에 대
해 어떻게 생각하는지 그리고 이러한 변화의 요인은 무엇이라고
생각하는가? 오늘날 광고계에도 여전히 빅 아이디어 개념이 살아
있다고 보는가?

1960년에 나는 DDB를 떠나 PKL을 설립했다. 그 이후에 세 개의
다른 에이전시가 만들어졌다. 이때부터 광고계의 크리에이티브 혁
명이 일어나기 시작했다. 1980년대 중반까지 빅 아이디어는 가장
능력 있는 아트디렉터와 카피라이터의 목표가 되었다. 1980년대
중반에도 이미 최고의 광고 에이전시가 시장 경제 중심의 광고 거
물에게 팔려 가는 와중에도 말이다. 이러한 흐름은 결국 크리에이
티브 혁명의 취지와 본색을 흐리게 하고 상처를 남겼다. 얼마 지나
지 않아 광고는 그저 하나의 장면이 되었을 뿐 더 이상 예술이 아니
게 되었다. 그리고 광고가 더 이상 예술이 아니라는 견해는 마케팅
혹은 커뮤니케이션 분야 및 학계에서 아직도 지배적이다.

몇몇 에피소드를 보면 당신의 아이디어는 순식간에 떠오르는 것
같다. 개인적으로 이런 아이디어들은 타고난 재능이 없으면 불가
능하다고 생각하는데, 당신의 재능은 어디서 왔다고 생각하는가?

나는 이것이 신이 주신 재능이라고 생각하지 않는다. 가장 최근 책
인 『조지 로이스가 말하는 빅 아이디어』를 보면 위대한 크리에이
티브적 사고는 미술과 인간 경험에 관한 5,000년 역사의 DNA에
서 시작된다고 서술했다. 어떠한 아이디어도 하늘에서 갑자기 떨
어지진 않는다.

크리에이티브 혁명 시대의 인종 다양성에 대해 루 도르프만은 "유대인은 카피라이터가 되고 이탈리아인은 아트디렉터가 되었다."라고 말했다. 이러한 다인종적 배경과 미국 사회에 대한 다양한 시선이 미국의 크리에이티브 혁명에 어떤 영향을 주었는가?

1950년대 후반과 1960년대의 뉴욕파는 뉴욕 거리의 젊은이들로 구성되었다. 유대인, 이탈리아인 그리고 그리스인 한 명. 그 그리스인은 바로 나를 가리킨다. 아트디렉터로서 혁명적인 성공을 거둔 나는 디자인계와 아트디렉터직에 힘을 실어 주었고, 의미심장한 광고 캠페인 등으로 돌파구를 만들어 광고를 힘 있고 도전적으로 만들었다. 이때 소수파 민족 출신의 아트디렉터는 왕이 되었고 광고계의 스타가 되었다.

스티븐 헬러는 당시 대부분의 편집자와 카피라이터는 1930년대 아이비리그 출신들이었다고 말한다. 그래서 디자이너는 자기들의 새로운 길을 모색하고자 그들과 싸웠어야 했다고 한다. 당신도 마찬가지로 이러한 편집자 및 카피라이터와 힘겨운 시간을 가졌을 것으로 생각된다. 이들과 어떻게 작업했으며, 당신의 협업 전략은 무엇인가?

현대 광고는 젊은 카피라이터인 빌 번바크가 첫 현대적인 아트디렉터인 폴 랜드와 일할 수 있는 행운을 쥐게 되면서 태어났다. 번바크는 멋진 광고를 위해서는 재능 있는 카피라이터도 재능 있는 아트디렉터와 함께 일을 하여 시너지 효과를 가져와야 한다는 직관이 있던 사람이었다. 그전까지 사실 카피라이터는 아트디렉터에게 자신들의 카피를 일방적으로 강요하기만 했다. 그래서 아트디렉터의 역할은 평범한 것만 다루게 되고, 그다지 좋은 레이아웃을 만들어 낼 수가 없었다. 어떻게 카피라이터와 어울리냐는 당신의 질문에 나는 이렇게 말하고 싶다. 훌륭한 광고는 훌륭한 카피라이터

와 함께해도 만들어지고, 좋은 카피라이터, 그저 그런 카피라이터
와 일해도 만들어진다. 심지어 카피라이터가 없어도 훌륭한 광고
는 탄생할 수 있다. 결국 이 말은 모든 광고 그리고 잡지 표지의 책
임은 당연히 아트디렉터에게 있다는 뜻이다.

광고와 잡지 세계에서의 아트디렉터 간에 차이가 있을까.
광고 에이전시의 아트디렉터와 잡지에서의 아트디렉터 간에는 차
이가 전혀 없어야 한다고 생각한다. 크리에이티브가 중요하기 때
문이다. 위대한 디자이너는 어떤 것이든 할 수 있어야 한다.

북 디자인 혹은 잡지 디자인에 개입된 많은 디자이너는 광고 디자
인에 대해 어느 정도의 반감을 가지고 있다. 북 디자인의 경우는 보
다 내용에 충실하고 솔직한 것이라면 광고 디자인은 사실 과장과
허위가 많기 때문이다. 이에 대해서 어떻게 생각하는가?
소위 잡지 디자이너라고 불리는 사람이 좋은 커뮤니케이션과 그래
픽을 창출해 낼 수 있는 기회로서 광고를 얕본다면 그는 분명 형편
없는 잡지 디자이너일 것이다. 광고인이 제품을 판매하고자 고심
하듯이 잡지 디자이너 또한 자신의 잡지를 판매하고자 이러한 부
분을 고민할 수밖에 없는 것이다.

《에스콰이어》표지를 위해 사진가 칼 피셔와 많은 작업을 진행했
는데 그와의 작업 과정에 대해 설명해 줄 수 있는가?
1960년대《에스콰이어》표지를 위해 나는 여섯 명의 사진가와 일
했다. 그중 칼 피셔와는 다른 이들보다 더 많이 작업을 했다. 나는
작업을 하면서 각기 다른 사진가를 필요로 했다. 그 이유는 내가 머
릿속에 그리고 있는 아이디어 혹은 그들에게 정교한 스케치로 보
여 준 아이디어를 그대로 실현시켜 줄 사진 이미지가 필요했기 때

문이다. 그러나 나는 그들의 아이디어를 필요로 하지 않았다. 단지 내 머릿속에 있는 아이디어를 종이 위에 실현시켜 줄 사람이 필요했던 것이다.

아트디렉터로서 필요한 자질은 무엇이라고 생각하는가?
훌륭한 아트디렉터가 되기 위해선 재능이 있어야 하고 명료하게 소통할 줄 알아야 하며 제품을 사는 클라이언트에게 그걸 판매할 줄 아는 용기가 필요하다. 그리고 무엇보다도 상대방의 요구에 휘둘려 자신의 재능보다 못한 걸 만들어 내서는 절대 안 된다.

당신 삶에 영향을 준 책이 있다면?
내가 몇 번이나 읽고 소장한 모든 미술사 관련 책이 나에게 영향을 미쳤다. 하지만 그중에서도 나에게 가장 큰 영향을 미친 것은 폴 랜드의 1947년도 저서 『폴 랜드의 디자인 생각Thoughts on Design』이다. 이 책이 나올 당시 나는 예술고등학교에 재학 중이었다. 내가 가지고 있는 원본은 16세 때 너무 많이 읽어서 지금은 너덜너덜해졌지만 지금 그 책은 나의 서가에서 1만 여 권의 책 가운데 하나로 명예롭게 꽂혀 있다. 나중에 받은 폴 랜드의 사인과 함께. 폴 랜드는 훗날 나에게 이렇게 말했다. 내가 내 재능에만 충실하다면 광고 및 디자인 세계를 바꾸는 위대한 아트디렉터가 될 수 있을 것이라고.

오늘날 디자이너들에게 추천하고 싶은 책이 있다면?
미술사에 관한 것이라면 모두 읽어야 한다고 본다. 무엇보다 나의 여덟 권의 저서 중 한 권도 읽지 않았다면 그건 디자이너로서 매우 수치스러운 일이라 생각한다.

아, 세상이 변한 것일까,
아니면 내가 변한 것일까?

더 스미스The Smiths
〈여왕은 죽었다The Queen is Dead〉 중에서

3부. 대안

헨리 울프는 "1960년대 후반과 1970년대에 들어서서 모든 것은 끝났다."라고 말한다. 변화된 세계정세와 모더니즘 시각 언어에 대한 회의 그리고 열악해진 제작 환경은 아트디렉터 황금기의 끝을 알리는 것만 같았다. 하지만 1970년대의 침체기가 지나면서 새로운 돌파구가 만들어지기 시작한다. 펑크 문화의 부흥, 버내큘러에 대한 관심, 디지털 혁명 그리고 모더니즘에 대한 재해석은 새로운 감수성의 잡지 디자인을 꿈꾸기에 충분했다. 잡지 그리고 아트디렉터는 죽지 않았다. 오히려 이들은 그동안 보이지 않았던 문화의 언저리를 보듬으며 새롭게 탈바꿈하고 있었다.

테리 존스　　　　　　　　　Terry Jones

"완벽이란 개념은 지나치게 끝을 향해
　간다는 느낌이 든다. 그래서 난
　예상치 못한 결과가 나오는 그런 상황 속에서
　아트디렉팅하길 좋아한다."

인스턴트 디자인

『인스턴트 디자인: 그래픽 기술에 관한 매뉴얼Instant Design: A Manual of Graphic Techniques』이라는 책이 있다. 테리 존스가 1997년 출간한 디자인 매뉴얼로 제목은 낯설지만 보는 이의 호기심을 자극하는 효과가 있다. 책을 펼치면 기존 책의 구성, 편집과는 확연하게 다른 페이지들이 열린다. 이제는 75세가 넘은 아트디렉터 테리 존스가 선보인 이 책은 부제의 뜻대로 그의 '인스턴트 디자인'에 관한 매뉴얼집이다. 그가 발행하고 아트디렉팅한 《i-D》 잡지를 조금이라도 아는 사람이라면 이 책이 훌륭한 작품 설명서임과 동시에 디자인 '스타일'을 흉내 내기에 꽤 좋은 가이드북이라는 사실을 눈치챌 것이다. 이 책에서는 여느 책에서나 쉽게 찾을 법한 차례 페이지는 등장하지도 않는다. 텍스트들 또한 그리드의 가로선과 세로선을 따라 질서정연하게 배치되어 있지 않기 때문에 텍스트들이 펼침면을 가로질러 무법횡단을 하는 듯한 인상을 준다. 더군다나 읽고 싶은 글들은 지나치게 과감하게 잘려 있거나, 일부러 독자와의 암호 해독 내기라도 하자는 듯 테리 존스의 거친 손글씨들로 쓰여 있다. 교정지와 같은 페이지들이 과감하게 들어와 있는가 하면, 글자 크기는 작아졌다 커졌다 하며 혼란을 가중시킨다. 부제에 달린 '매뉴얼'이라는 말이 무색해질 정도이다.

　　하지만 어느 순간 텍스트들은 읽히기 시작한다. 그리드를 따르거나 완벽한 교정 교열의 과정을 거치지 않았을 뿐, 테리 존스의

거친 손글씨도, 텍스트 레이어 위에 앉혀진 텍스트도 분간되면서
읽히기 시작한다. 비록 그 과정은 일반적인 책을 읽을 때보다 수고
스럽지만 테리 존스의 흥미진진한 디자인관을 '해독'해 볼 수 있다
는 점에서 결코 쉽게 포기할 수 없다. 그리고 그 모든 과정을 거치
면 그가 왜 이토록 '혼란스러운' 디자인을 했는지 이해할 수 있다.
훌륭한 작품 설명서임과 동시에 독특한 디자인 스타일을 흉내 내
기에 좋은 가이드북이기도 한 『인스턴트 디자인』. 그 안에는 인스
턴트 디자인에 대한 그의 미학이 자리하고 있었다.

거리로 나가다

테리 존스는 오늘도 여전히 자신이 1980년도에 창간한 《i-D》를 책
임지고 있다. 끈질긴 생명력을 자랑하는 《i-D》 또한 발행된 지 사십
년이나 지났다. 여러 잡지가 수준의 고저와는 상관없이 어느샌가
사라져 가는 지금, 《i-D》는 세계 잡지 시장에서 '장수'를 자랑하는
몇 안 되는 잡지 중 하나임에는 분명하다.

　　테리 존스는 영국 브리스톨Bristol에 위치한 웨스트오브잉글랜
드미술대학West of England College of Art에서 그래픽 디자인을 전공했
다. 그곳에서 그는 당시 그래픽 디자인 파트의 책임자를 지내고 있
던 영국의 대표 디자이너 리처드 홀리스Richard Hollis를 만났다. 리
처드 홀리스와의 인연은 존스가 그래픽에 새롭게 눈을 뜨고 그래
픽 디자인의 기본적인 감각을 일깨우는 데 결정적인 역할을 했다.
존스는 그를 떠올릴 때면 캘리그래피가 활자의 공간에 관한 것이
라는 그의 조언을 여전히 잊을 수가 없다고 말한다.

　　존스에게 지대한 영향을 미친 리처드 홀리스가 1967년 대학
에서 해고되자 테리 존스 또한 자퇴를 결심했다. 그리고 이듬해 유
럽에서 68혁명이 한창일 무렵, 그의 부인 트리시아Tricia와 결혼한
다. 후에 트리시아는 《i-D》 제작에 관해 여러 다양한 아이디어를 제

공하며 잡지의 숨은 공신 노릇을 했다. 존스는 결혼 후 이반 도드 Ivan Dodd의 조수를 시작으로, 《굿 하우스키핑》 《베니티 페어Vanity Fair》에서 잡지 디자이너로서 활동했으며, 1972년 영국판 《보그》지 의 아트디렉터가 되었다. 그리고 1979년까지 《보그》의 아트디렉터 를 지내는 동안 그는 많은 사진가와의 인연을 맺었고 이 인연은 후 에 《i-D》의 소중한 자산이 되었다. 하지만 《보그》는 테리 존스를 오 랜 기간 아트디렉터로 앉혀 두기에는 그와 노선이 달랐다.

　　1970년대 런던에서는 펑크를 중심으로 한 하위문화가 단단 하게 형성되고 있었다. 런던 뒷골목 클럽가에서는 펑크의 고성이 울려 퍼지고 있었고, 펑크 마니아 중심으로 기존 대중문화와는 거 리를 둔 이들 특유의 대안적 패션과 생활 방식이 자리 잡아가고 있 었다. 그러나 패션 잡지 《보그》는 이러한 하위문화, 즉 거리의 감성 을 담아내기엔 그 그릇이 좁고 보수적이었다. 존스는 고급스럽거 나 대중적인 패션만을 다루는 《하퍼스 바자》 혹은 《보그》와는 차 별되는 노선을 걷고 싶었다. 거리는 새로운 문화와 정신으로 재무 장하고 있었으나 기존 잡지들은 이 새로운 흐름에 눈길도 주지 않 았다. 이들의 감성과 뒷골목의 생기 넘치는 문화를 반영할 새로운 개념의 '패션 잡지'가 필요한 시점이었다. 그는 거리에서 느껴지는 그리고 우리가 매일같이 접하는 다면적인 현상들에서 보여지는 것 들을 토대로 잡지를 만들고 싶었다. 그러기 위해서는 그 자신이 직 접 나설 수밖에 없었다. 그리고 1980년 8월, 제책못 세 개로 묶여진 가로 판형의 40쪽 분량의 잡지를 거리에 선보였다.

　　표지에 '패션 매거진 넘버 원Fashion Magazine No. 1'이라고 쓰인 이 잡지는 다음과 같은 선언을 하고 있었다. "《i-D》는 패션 스타일 잡지다. 스타일은 당신이 무엇을 입는가가 아니라 어떻게 입는가 에 관한 것이다. 패션은 곧 당신이 걷고 말하고 춤추고 활보하는 그 자체이다. 《i-D》를 통해서 아이디어들은 주류로부터 자유롭게 그

리고 빠르게 돌아간다. 그러니 우리와 함께하자!" 이것이 잡지《i-D》의 첫 모습이었다.

　　여러 잡지사에 근무하면서 그래픽 디자이너로서 충분한 경험을 쌓고, 그 안에서 부족한 것이 무엇이고 필요한 것이 무엇인지를 고민해 왔던 테리 존스. 그러한 과정이 있었기에 오랜 시간 머릿속에 그려 오던 잡지를 비로소 실현시킬 수 있었다.

《i-D》의 비밀

테리 존스의 모든 의욕과 열망의 결과물인《i-D》의 초창기는 그리 순탄치만은 않았다. 거리 가판대에 깔리기가 무섭게 상인들의 항의가 빗발쳤다. 잡지의 제책못에 찔려 손가락에 피가 난다는 등의 이유로 그들은 배급을 거부했다. 그 때문에《i-D》의 2호, 3호는 런던 내의 두 가판대에서밖에 판매할 수 없는 불황을 겪기도 했다. 하지만 같은 해 버진Virgin사가 개입되면서 영국 각지로 잡지를 배급할 수 있는 기회를 잡을 수 있었고, 이때부터 본격적인《i-D》의 도약이 시작되었다.

　　《i-D》의 초기 편집자 딜런 존스Dylan Jones는《i-D》의 의미를 '진정성'에 두었다. 그는《i-D》가 본래 사회를 담아내는 일종의 문서화 작업이며, 또한 테리 존스가 '스트레이트 업straightup'이라 부르듯이《i-D》는 '실제' 입는 옷을, '실제' 사람들을 담은 사진 카탈로그라고 설명했다. 그리고 몇 달 먼저 창간된 네빌 브로디의《페이스》와 함께《i-D》는 이름 없는 한 세대를 대변하는 목소리로서, 시대적 아이콘으로서 기능했다고 자부했다.

　　《i-D》의 탄생으로 1960년대 독일과 영국에서 맹위를 떨쳤던《트웬》과《노바》의 잡지 신화가 1980년대 런던에서 다시 시작되는 분위기였다. 사이키델릭 음악과 평화와 반전 구호 대신 1980년대 영국에서는 하위문화인 펑크 정신과 거리의 감성을 주축으로

'팬진fanzine' 및 '스타일 잡지'를 표방한 새로운 개념의 잡지 시대가 열리게 된 것이다.

잡지를 펼치면 런던 뒷골목에서 쉽게 접할 수 있는 젊은이들의 모습이 넘쳐 난다. 이들은 각기 개성 있는 포즈로 카메라맨을 향해 서서 자신의 옷을 어디서 구입했는지 등 시시콜콜한 일상의 이야기를 전한다. "이건 옥스포드 거리에 있는 한 상점에서 산 거예요. 상점 이름은 기억이 나질 않아요. 옥스포드 거리를 거닐다 보면 그 순간 매료되어 가게에 들어가기 때문에 이름을 기억하진 못하죠." 거리에서 '낚인' 한 행인의 말이다. 또한 타자기체로 이런 캡션도 달려 있다. "세리스, 나이 21, 올여름 조각 전공으로 세인트마틴미술대학 졸업. 그에게 일하고 노는 것이란 곧 그의 최초의 열정이라 할 수 있는 영화 제작이다. 좋아하는 영화: 레니 리펜슈탈Leni Riefenstahl의 〈의지의 승리Triumph des Willens〉, 비스콘티Visconti의 〈저주받은 자들The Damned〉 그리고 장 뤽 고다르Jean-Luc Godard의 모든 영화.〈택시 드라이버Taxi Driver〉의 로버트 드 니로Robert de Niro의 머리 스타일을 절대 놓치지 말라."

연출된 스튜디오 사진이 아니라 거리에서 발견되는 영국 젊은이들의 자연스러운 모습은 이러한 짧은 캡션들과 함께 어우러져 영국 거리를 활보하는 청년들의 현주소를 있는 그대로 전하고 있었다. 그리고 그 안에선 이들의 표면적인 생김새가 이야기되는 것이 아니라 이름, 나이 그리고 취미 등 각양각색의 개인 기록들이 여과없이 노출되었다. 이러한 독특한 잡지 콘셉트 때문에《i-D》는 '아이덴티티', 즉 영국 청년들의 다양한 정체성이란 의미를 획득했다. 거리에서 포착된 다양한 행인은 '스트레이트 업' 사진, 즉 있는 그대로의 모습을 담은 사진을 통해 각기 다른 개성을 지닌 인간 군상의 개인적이면서도 집합적인 정체성을 이야기했다.

《i-D》의 이름은 본래 테리 존스가 운영했던 디자인 사무실 '인

포맷 디자인Informat Design'에서 따왔다. 비록 잡지는 말 그대로 패션이 주요 소재이고 주제였지만, 그것은 어디까지나 한 시대의 젊은 정체성을 이야기하고자 하는 매개체였다. 《i-D》는 오히려 패션을 넘어선 보다 대의적인 의도 또한 갖고 있었다. "《i-D》의 편집 윤리의 핵심엔 휴머니티가 있다. 종교, 인종, 국가 혹은 사회적 배경과 상관없이 서로 다르고 건설적인 생각을 지닌 사람들에게 열린 공간을 제공하고자 한다."라는 딜런 존스의 말대로 《i-D》는 패션 그리고 라이프스타일을 넘어 티보 칼만의 《컬러즈Colors》를 연상시키는 인류애적 가치관을 그 이면에 담고 있었던 것이다.

　　테리 존스는 《i-D》의 정신은 개인이 자신의 창의적인 잠재력을 이용할 수 있도록 영감을 주는 데 있다고 설명했다. 잡지에 수록된 패션과 생각들이 언어와 국가라는 장벽을 넘어 어떻게 서로 소통할 수 있는가가 《i-D》가 국제적으로 이야기하고자 하는 핵심이라는 것이다. 여기에서 우리는 《i-D》 제호 뒤에 숨어 있는 비밀을 발견할 수 있다.

그래픽 아이디어의 보물창고

《i-D》는 1980년대 초반 영국 젊은 문화를 대변하는 대안적인 패션 그리고 스타일 잡지로 자리매김하는 데 성공했다. 학창시절 때부터 보였던 테리 존스의 기존 질서에 대한 반항 정신은 일관되게 나아갔으며, 그 결과 잡지는 시대의 반체제 정신과 태도를 상징하는 아이콘이 되었다. 학창시절 그는 기능적 그리드 시스템과 스위스 타이포그래피 중심의 활자 디자인을 중점으로 엄격한 디자인 규율을 가르치는 체제를 따르지 않았다. 오히려 규율에서 벗어남으로써 더 많은 것을 배울 수 있다고 믿었다. 그는 디자인이 즉흥적이고 재미있게 보이기를 바랐고, 무엇보다 우발적으로 보이게끔 만들고 싶었다. 단지 그가 원했던 조건은 사각형 모양의 종이뿐이었다.

《i-D》표지 (다음 쪽부터) 《i-D》 내지

girl with spiky hair-do.

N:-Mode:- Leather Jkt.300 from Italy Trousers:£54.00 from Harrods."Pay In!(Shoul- 't be called 'Pay Out!'-Ed.)Shoes:Ranger pumps'/Sunglasses £100 from Paris' else:Fav'Music:Jazz n'Steve Carr.Yasmin:Studying them at Middlesex Poly' akes Pizzas for a part time Job.(Must make a pile out a' Pizzas.Ed.)

:: Mode:-Jkt n'Tr:rs £1.00 from a Jumble Sale.set of with Luftwaffe boots n'trilby arks for ingenuity.E.d.)Fav" Music PIL.Reggae n' Rock n Roll.At present Patrice is

ing my suit-It is your character.There is a limit-over your shoulder.Everyone you until they know you.A few aerosols may champion a stranger.Standing around e right people)...'Suit" on Metal Box album by PIL.

f for a job.

Carith.Aged 21.graduated this Summer from St Martins School of Art with a Sculpture B.A.Hons Degree.Works plus both mean't Main job is... 'This is a passion.Fav' Films Include:Triumph of the Will-Leni Reifenstahl Visconti's The Damned and all Jean-Luc Godard's films.Catch that 'Taxi Driver'come Robert de Niro hairdo........

.ee.Aged 19.is a Fashion Design student.He recently shaved of all his peroxide blonde locks eaving a Yul Brynner gloss on top.Fav'music Includes:Yellow Magic Orchestra.Frank Sinatra, Willie Jackson and James Kvle and The Blacks.

"London Bridge Is Falling Down"

EL and JOSS: Mode - Mel found everything she's wearing at jumble sales except the
r Marten boots that cost a fortune down Petticoat Lane. Unemployed, she lends a hand in
er mother's pub. Faye music and reggae and on skinheads she says: "First time
ound. in the late '60's it was style and music that was all important. The skins I
now these days are more interested in trouble when they get together."
Mode - Joss bought her jacket in Portobello Rd. Market, her Mum added
he studs, including JOSS studded across the back for easy I.D.

. Mode-"I've been in this j'kt for 10 yrs.I had loads more badges,half get nicked a-
half were lost in fights.but there no pride in badge means all bikers have at least
of bad in them,its our law."said he.His jacket also boasts an Eddie Cochran badge-he
es rock n roll almost as much as his 750cc Triumph Bonneville.

Coco wears a sad face during his working week. Urbanisation
produced a mass of faceless people, like clowns with two
faces - the happy and the sad.
Everything is labelled, people are categorised for the sake
of efficiency, pandering to machines originally created to
serve.
Coco has been rehoused - to his detriment. No longer has
he the security that he belongs. He has no territory, living
as he does, in Flat B, Floor C, S.E.7. He used to find his
identity at football grounds, chanting for his team, challeng-
ing the world to fight. He could read about himself and
his team in the papers. Sadly the other side he battled
with in uniform and colours were like him - clowns, whether
from Manchester or Birmingham, they shared the same class
and environment, watched the same programmes on television,
read the same schoolbooks and searched, like him, for an
identity. Coco was his own worst enemy.
So it came to pass that Coco left school and Stream C, to
find himself in Factory D - a job with no future, a past
to forget. Coco earns wages, he can realise his dreams, buy
the goodies, share the fantasies that television has tormented
and goaded him with as he's 'grown up'.
Coco is an artist. He's performed all his life, every moment
a living sculpture. The grafitti on the school wall is his
poetry but he's not aware of it.
Like the other clowns he is labelled factory fodder and
that's how he's treated. He feels like a machine - consuming
life and re-arranging the waste.
In his 'free' time, Coco applies the make-up and wears his
costume out. Taking to the stage to perform the latest dance,
a special walk. Coco drinks: it offers Dutch courage, then
he's no longer self concious. Coco poses, cigarette in hand
(the fag occupies hands that must not touch or talk for him).

In the Disco's darkness, music floods his mind,
Coco's happy for a little while.

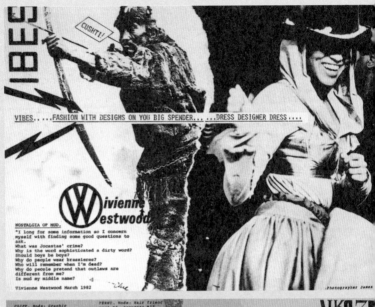

VIBES.....FASHION WITH DESIGNS ON YOU BIG SPENDER.....DRESS DESIGNER DRESS....

Vivienne Westwood

NOSTALGIA OF MUD.

"I long for some information so I concern
myself with finding some good questions to
ask.
What was Jocastas' crime?
Why is the word sophisticated a dirty word?
Should boys be boys?
Why do people wear brassieres?
Who will remember when I'm dead?
Why do people pretend that outlaws are
different from me?
Is mud my middle name?

Vivienne Westwood March 1982

.Photographer James

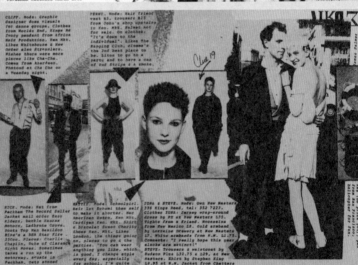

CLIFF. Mode: Graphic
designer does visuals
for dance groups. Clothes
from Worlds End, Kings of
Riders, Sackie Hentas
Motors, Ladbroke Grove.
Likes Whitehouse & New
Order also Strenglers.
Wishes there were more
places like Cha-Cha.
Comes from Aberdeen.
Photoed at Cha Cha on
a Tuesday night.

PENNY. Mode: Hair friend
vest 65. trousers £15
from John's shop upstairs
in Ken. Mkt. Velvet not
for sale. On clothes:
"It's down to the
individual". Likes The
Rapping Club. dinema's
New 2nd best place to
be. Likes to go to a
party and to have a can
of Red Stripe & a smoke.

NICK. Mode: Hat from
Peckham The Record Seller
Jacket mail order Easy
Riders, Sackie Hentas
Motors, Ladbroke Grove.
Boots Top Man Basildon
Bine's a BSA Star Fire
150cc. Places: Charlie
Chaplin, Duke of Clarence
Night Moves. Sometimes
takes a run up the
motorway. Gruats in
Peckham. Gets stoned
and all that.

KATIE. Mode: Schoolgirl.
Hair Let Schumi then self
to make it shorter. Mac
American Retro, Ken Mkt.
Cardigan Ken. Mkt. Skirt
& bracelet Sweet Charity
Shoes Ken. Mkt. Likes
London, the change going
on, places to go & the
parties. "You can wear
anything you like, which
is good. I change style
every day, especially
for school. I'm quite
undressed today". Fav.
bands: Dead Kennedys,
Sex Pistols, Souxsie &
the Banshees.

IONA & STEVE. Mode: Own New Masters
256 Kings Road, tel: 352 7223.
Clothes IONA: Jersey wrap-around
dress by PX at New Masters £75.
Tights from a friend. Moccasins
from New Mexico £5. Cold armband
by Lorraine Drawery at New Masters
£7. White armbands from K.M. £1.75.
Comments: "I really hope this years
slacks are extinct!"
STEVE: Trousers & waistcoat by
Rudson Plus £23.75 & £29, at New
Masters. Shirt by Stephen King
£8.95 at K.M. Jacket from Chatters
2yrs ago. Black socks £2.50 K.M.
Chinese shoes from Soho. Comments:
London is swinging again and it's
a good time for crafts, small people
etc to be able to survive and
thrive." "New Masters shows and
sells new designer clothes. It's a
fun shed or function junction!"

CHECKOUT JOHN MAYBURY'S NEW FILM 'THE COUR
FEATURING SOUXSIE SIOUX AND HERMINE DEMORI
BY THE RAVISHING BEAUTIES ON AT THE ICA 26
MAY INCLUSIVE.

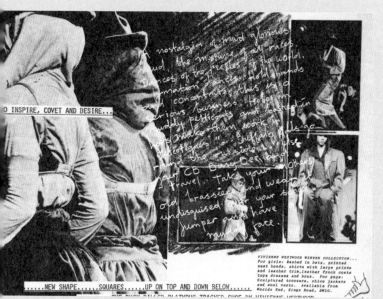

...O INSPIRE, COVET AND DESIRE...

A nostalgia of mud glamour and the mother of all races. Dances of the reflex of the world. Information people hold hands concentring this is a serious business. Hobos in muddy petticoats and bring in hope make them cook in petticoats... Buffalo Bills go round the... ride on... Your CB Bang Bee old travel. Take your... others old brassieres and wear undisguised over your song jumper and have mud face.

.....NEW SHAPE.....SQUARES.....UP ON TOP AND DOWN BELOW.....

THE PUCH PULLED PLAYTHIC TRACKER SHOE BY VIVIENNE WESTWOOD

VIVIENNE WESTWOOD WINTER COLLECTION...
For girls: Bashed in hats, printed sash hoods, skirts with large prints and leather trim, leather frock coats toga dresses and bras. For guys: Sculptured trousers, chico jackets and wool vests. Available from Worlds End, Kings Road, SW10.

ZOE. Mode: Dress (blue striped) Zelona Zeba at Berroba Zen. Mkt. basement £19.90. Zoe works in a estate agents. Likes to go wind-surfing, horse riding, swimming, hiking, dancing and all energetic things. Likes living it up generally. Fav clothes jeans, jackets, T-shirts & this.

MARILYN. Mode: Model & actress. Photoed at Vivienne Westwood's show at Olympia during London Fashion week. Wasn't keen on the show "She's not out to please the individual she's out to please everybody", reckons it's good for Paris & Milan though. Walz having it put in dreadlocks and it's inspired by George. "George is the most fashionable patron I know and it's fashionable to know". Make-up "I get my ideas from George". Summer fashions? "I like lots of purple and yellow but I don't give a shit about fashion, I do my own thing. Steve Strange is the most talented person I know, I'd love to meet him". Marilyn runs Napoleons Club, Wednesdays.

james palmer

WIZZO

ORS' NEW SINGLE 'STRAIGHT ONE' ABLET' ON RED FLAME RECORDS, HROUGH ROUGH TRADE.

WESTWOOD'S NEW SHOP 'NOSTALGIA OF MUD' R'S PLACE, LONDON W1.

MARK. Mode: From Zimbabwe. Hair by sister. Chains from around Portobello where he lives. T-shirt Mugabe from Zimbabwe, he came back this morning, his mother lives in Salisbury. He doesn't work, jacket from sister, trousers & boots can't remember. Been in Zimbabwe since November. Very bad reactions to the war he looks. Wouldn't let him in the country at first. People stare and crowd round him, backward, very violent Black culture very good but he's not into reggae. Local band Thomas Mapfumo, black clubs good, full of atmosphere. Whites are pathetic, very glad to be back. There the people aren't real, very heavy.

ROLLI. Mode: Rollie is American & lives in London. Likes: Her husband. Clothes: Demob suit £55. She works in Demob.

MUD. Mode: Philip Sallon, designer (clothes), used to run Planets Club. Still has the contract for the Roof Garden Club. Outfit made by himself. Likes Worlds End clothes but improvises usually with earls etc. Notes: the sort of values in dressing, boys trying to be lads, British pigheadedness, especially over the Falklands issue "There's more people living in my road than in the Falklands". Thinks our free-Brit individualism stems from the fact that we weren't invaded during the Second World War, also the mess and freedom of the art colleges here. Photoed at Vivienne Westwood's 'Nostalgia of Mud' show at Olympia during the London Fashion Week.

MAN

ADAM and EVE: Unemployed.Clothes: Adam wears a fig leaf whoch he picks fresh every day. Eve wears only long hair, Adams hair cut by Eve. Likes: Apple trees and clever snakes. Dislikes: Angels with burning swords. They think navels are just a fashion among the young people which is going to disappear sooner or later. What do they think about the future? "Blood,Sweat and Tears"

ACT ONE:
In the garden of Eden.Eve offers Adam the forbidden fruit.
Adam is hesitant.

EVE: "DIVE IN.DIVE IN.DIVINE ...STRAP ON A TAIL AND COMMENCE."

ADAM:(speaking with his mouth full) "THE FUTURE ONLY EXISTS THROUGH LIFE. I WANT TO FOLLOW MY DESTINY AND CHEAT MY FATE."

EVE: "WITH HORUS YOU CAN SNEAK AROUND-LOOKS SPEAK FOR THEMSELVES..."

VOICE IN THE SKY: (enraged) "IDEAS HAVE VIRILITY LIKE GERMS. YOU ARE DEALING WITH PSYCHIC EPIDEMICS!"

EVE: "BUT RHYTHM AND STYLE DANCE HAND IN HAND!"

ADAM: "IN THE BEGINNING THERE WAS BIG BEAT..."

EVE: "SEX AND SWEAT IS BEST YOU BET"

V.I.S:(livid) OUT! NOW! (they leave)

ADAM: "WE WILL PLAY SPIRITUAL ROBINSON CRUSOE FOR A WHILE YET."

EVE: "YEAH,WELL YOU HAVE TO EXPEND SOME ENERGY TO GET RESULTS..."

ANTHROPOLOGIST: (emerging from bushes) "A CHILD OF FIVE COULD UNDERSTAND THIS. SEND SOMEONE TO FETCH A CHILD OF FIVE."

quote from "The SILVA mind control method" by José Silva & Philip Miele.

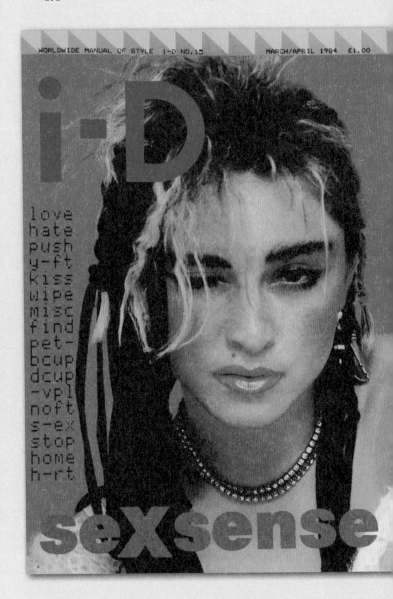

《i-D》 표지

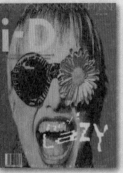
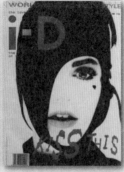
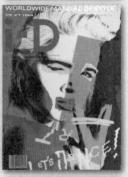
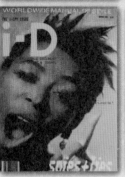

(다음 쪽부터) 《i-D》 내지

TOM WAITS.

THIRD-CLASS COACH TO STARDOM

Tom Waits' hangdog troubadour's act kept him in clover throughout the '70s. Then with the LPs 'Swordfishtrombones' and 'Rain Dogs' he catapaulted himself into the mainstream's limelight, something that was helped along by his appearances in films like Coppola's 'Rumblefish' and 'The Cotton Club', plus his Oscar-nominated score for the seminal 'One From The Heart'.

His most recent success has been his six-week stint in the stage play that he wrote with his wife, 'Frank's Wild Years' at Chicago's Briar Street Theatre – and on September 19th 'Down By Law', the Jim Jarmusch film he stars in will open the New York Film Festival.

But none of this happened by itself.

PHOTOGRAPH RE-SHOT BY MOIRA ROGUS & TR

M WAITS SEES LIFE THROUGH A GLASS DARKLY – USUALLY THROUGH THE BOTTOM OF ONE . . .

who du[lu]

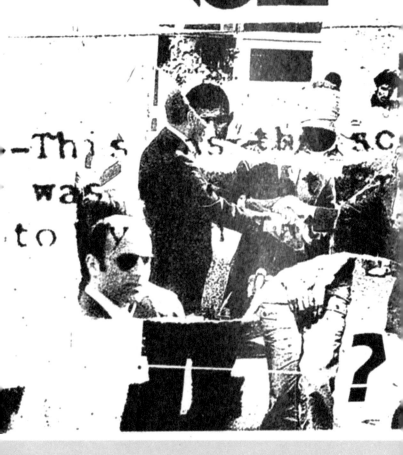

-This[?] [?]s the[?] sc[?]

was[?]

to[?]

?

nnit?

e the assassination of Kennedy no public scandal or
ical crisis has been complete without conspiracy
ries, the more unlikely the better. Did you know that
Gulf War was really instigated by aliens?

STEVE BEARD

Conspiracy Theory:
A User's Guide

The Kennedy Assassination

The Assassination Of Robert Kennedy

Watergate

ORS

wears Polkadot cocktail dress £80 by Caroline Walker, Kensington Market. Two
ats £15 each, also from Caroline Walker. Frilly brolly £20 from John Lewis. Lycra
£6.95 from Ay Suzy at Hyper. Silver rucksack £32 from Extras at Hyper. Silver Doc
boots (sprayed) £30 from Shelleys. Earrings £15 & ring £7 both by Georgette
(01) 935 6466 for more details!
Yellow Pages for details

Kate Lush wears spotted Spanish dress £199 from the Costa Del Sol. Hand-painted earrings £12 by Georgette Frank. Shoes £120 by John Carol Moore

Hilary and Kelsy's [...]
Gregory Cazalay and airbrushed
techniques by David Adams. The
can be made to wash out the
[...]g day for a party [...] or last for 6

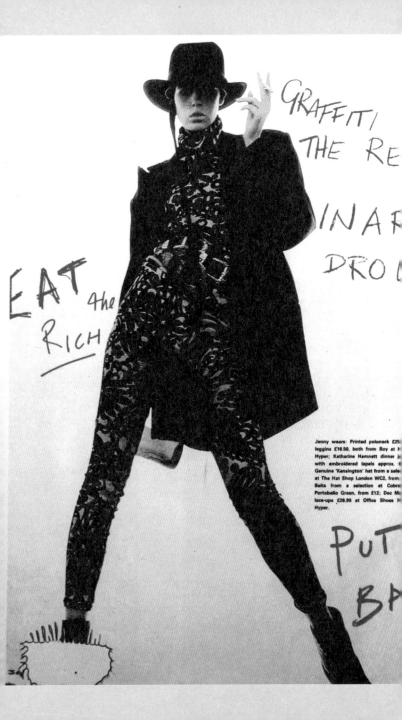

GRAFFITI
THE RE

IN AR

DRO

EAT the
RICH

Jenny wears: Printed poloneck £25
leggins £16.50, both from Boy at H
Hyper; Katharine Hamnett dinner j
with embroidered lapels approx. 6
Genuine 'Kensington' hat from a sele
at The Hat Shop London WC2, from
Belts from a selection at Cobra
Portobello Green, from £12; Doc M
lace-ups £28.99 at Office Shoes H
Hyper.

PUT

BA

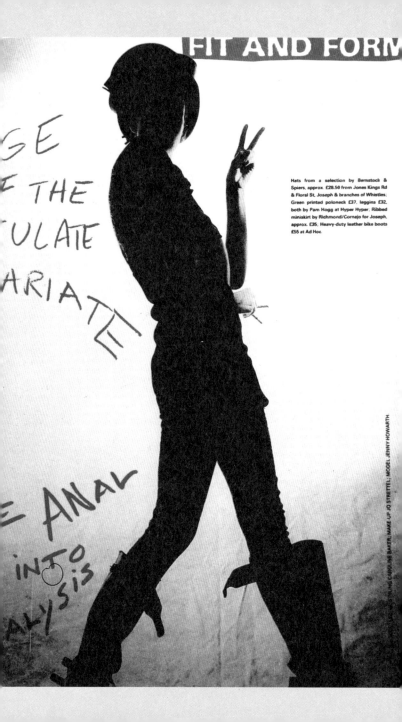

Hats from a selection by Bernstock & Spiers, approx. £28.50 from Jones Kings Rd & Floral St, Joseph & branches of Whistles; Green printed poloneck £37, leggins £32, both by Pam Hogg at Hyper Hyper; Ribbed miniskirt by Richmond/Cornejo for Joseph, approx. £35; Heavy-duty leather bike boots £55 at Ad Hoc.

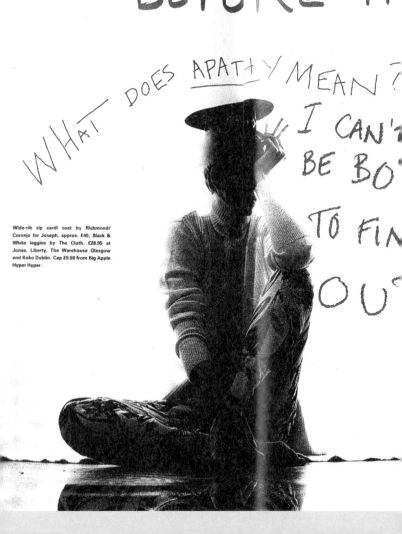

EVERTHING
BEFORE IT

WHAT DOES <u>APATHY</u> MEAN?

I CAN'T
BE BO'
TO FIN
OU'

Wide-rib zip cardi coat by Richmond/
Cornejo for Joseph, approx. £45; Black &
White leggins by The Cloth, £28.95 at
Jones, Liberty, The Warehouse Glasgow
and Koko Dublin; Cap £9.50 from Big Apple
Hyper Hyper.

DIFFERENT

HANGED

LIFE
IS LIKE
AN ASH

ERED

FULL OF
LITTLE
DOUBT

Barbara De Vries face hood polonecl
leggins, £32 at Harvey Nichols; 2nd h
man's jacket worn as skirt from a selec
at Blaks, Sicilian Ave WC2, from £15;
Marten lace-ups £28.99 at Office Shoes H
er Hyper.

이러한 그의 태도가 그대로 반영된 탓일까. 테리 존스가 선보인 디자인은 당시 펑크 문화의 정신을 공유하듯 기존 디자인 규율에 저항적이었다. 그는 스스로 자신의 디자인 스타일에 '인스턴트 디자인'이라고 이름 붙이고 손글씨, 스텐실, 타자기 혹은 콜라주나 몽타주와 같은 다양한 기법을 동원하여 매호를 각양각색의 '스타일'로 디자인했다. 무엇보다 기계적인 느낌보다는 손맛을 자아내는 디자인을 추구했으며, 이를 위해 컴퓨터와 이성적 감각 그리고 전통적인 그리드 시스템을 버리고 주변에 굴러다니는 다양한 종이 조각과 이용 가능한 모든 매체를 총동원해 컴퓨터의 '질감'에서 해방되고, 자신의 감정과 직관에 충실한 디자인을 만들어 냈다.

스텐실은 어렸을 적 갖고 놀았던 고무 도장의 향수를 불러일으킨다는 점에서 기계적인 활자와는 차별화된 질감을 가능케 했다. 또한 타자기체는 펑크 음악의 리듬과 어울리는 속도감을 자아냈으며, 복사기를 활용하여 재생산된 사진은 기존 사진과는 다르게 확대되고 중첩되어 '거친' 질감을 만들어 냈다. 이 밖에도 폴라로이드는 테리 존스의 '인스턴트 디자인' 미학에 부합하듯 '즉석 사진'의 효과를 내는 인스턴트 그래픽의 한 요소였다. 이렇게 《i-D》는 그가 의도했던 대로 '인스턴트'적인 느낌을 자아낼 수 있었다.

디자인의 다양한 기법이 공존하는 《i-D》는 기존의 디자인에서는 찾아볼 수 없거나 혹은 디자인적이지 못하다는 이유에서 기피되었던 기법들이 총동원된 현대적 그래픽의 화려한 경연장이었다. 물론 이는 당시 새롭게 출현하고 발전하는 미디어가 없었더라면 불가능했을 것이다. 그러나 무엇보다도 뛰어난 창조력을 지닌 테리 존스의 끊임없는 생각과 열려 있는 아트디렉션이야말로 그래픽 아이디어의 보물창고 《i-D》의 숨은 성공 요인임에 분명하다.

열린 아트디렉션

"테리는 디자이너가 아니다. 그는 훌륭한 아트디렉터이다. 분명 타이포그래퍼는 아니지만 그는 활자를 아트디렉팅할 줄 안다. 그리고 그는 '디테일 맨detail man'이 아닌 '아이디어 맨idea man'이다." 테리 존스를 두고 네빌 브로디가 한 말이다.

《i-D》의 발간 이후 존스는 아트디렉터이자 편집자로서의 모든 임무를 동시에 맡았다. 그는 언제나 세상의 모든 돌아가는 정세에 깨어 있었고, 수만 가지 아이디어로 움직이는 '아이디어 맨'임에는 분명했다. 그러나《i-D》가 매번 다른 변신을 할 수 있었던 이유는 결코 권위적이지 않은 자세와 생각으로 임하는 그의 열린 아트디렉션 때문이었다.

존스는 자신의 아트디렉터 역할을 '시각적 선동자' 혹은 '촉매제'라고 부른다. 사람들이 함께 일할 수 있도록 일종의 틀을 만든다는 점에서 시각적 선동자이다. 또한 사람들의 다양한 생각을 하나의 항아리에 넣어 멋진 놀라움이 나오길 바라는 사람들의 기대치를 넘어서려고 노력한다는 점에서 촉매제이다. 존스는 스스로가 직관에 충실하여 작업했듯이 아트디렉션의 상황 그 자체가 즉흥적으로 되는 걸 바랐다. 그리고 자신의 의견이 일방적으로 관통되기보다는 참여하는 사진가 및 일러스트레이터의 다양한 의견을 집결하는 걸 선호했다.

그 때문이었을까. 군인 같은 카리스마를 지녔던 브로도비치, 사진가 개인의 능동적인 행동보다는 자신의 뜻에 따르길 바랐던 플렉하우스, 자신의 의견을 저돌적으로 몰아붙였던 조지 로이스에 비해 테리 존스는 상대적으로 수동적인 아트디렉터상을 보인다. 그 예로, 존스가 편집부에 당부한 것은 무엇을 하라는 지시가 아니라 일정 정도였다고 한다. 또한 그는 자신을 일러스트레이터 및 사진가가 갖다 준 '재료'들을 섞어 내는 사람에 불과하다고 말했다.

이는 아트디렉션이 혼자만의 일방향적 소통이 아니라 여러 사람과의 협업임을 보여 주는 대목이다. 이 같은 '열린' 아트디렉션 때문에 과거에서부터 오늘까지도 테리 존스는 수많은 예술가와 함께 《i-D》를 만들어 나갔고 또 만들고 있다.

협업 과정에서 존스가 보다 주의를 기울였던 분야는 사진이었다. 《i-D》의 핵심이 패션이자 사진이었던 만큼 사진가와의 협업은 불가피했다. 볼프강 틸만스Wolfgang Tillmans, 닉 나이트Nick Knight 등 수많은 유명 사진가《i-D》의 이상을 구체화시키는 데 참여했다. 그는 사진가의 능동적인 참여를 적극 요구했다. 아트디렉터의 지시를 수동적으로 받아 실행시키는 사진가가 아니라 잡지 제작 전 과정에 참여하여 각자 개성 있는 작업을 수행해 나갈 수 있는 사진가를 바랐던 것이다. 하지만 공동 작업이자 사진 조작이 그 어떤 잡지보다 많은《i-D》였던 만큼 존스 자신이 요구하는 까다로운 조건이 전혀 없었던 것은 아니다.

"나는 자기만의 독특한 접근 방식을 가진 사진가를 찾는다. 하지만 이들은 한 팀 내에서 일할 줄도 알아야 한다. 나는 사진가들에게 미리 이야기했다. 당신들이《i-D》에서 일하게 되면 그동안 당신들이 해 왔던 것을 난 모두 망가뜨릴 것이라고. 사진가가 자신이 찍은 이미지에 어떤 조작이 가해질까 하며 노심초사하는 등 자신의 이미지를 너무 소중하게 생각한다면 그 사람은《i-D》에 적합한 인물이 아닌 것이다."

열린 아트디렉션이었던 만큼 사진가 개인 또한 자신의 마음을 다른 작가와 공유해야 하는 곳이《i-D》였다. 참여하는 작가 한 사람 한 사람은 개성 있는 인물이어야 할지라도 잡지 제작이라는 한 배를 탄 이상, 존스는 이들이 한 개인이기보다는 서로의 아이디어를 공유하여 이를 점진적으로 발전시킬 수 있는 한 팀이길 바랐다. 미국 사회를 다양한 문화와 인종이 모여 있는 곳이라 하여 '멜팅 포트

melting pot'라고 일컫듯, 《i-D》 또한 개성 있는 작가들이 한곳에 모여 자신의 개성을 뽐냄과 동시에 그 자체가 또 하나의 새로운 혼성 문화를 만들어 나간다는 점에서 잡지계의 '멜팅 포트'였다. 그랬던 만큼이나 《i-D》는 언제나 예측 불가능했다.

인스턴트 그러나 지속적인

물론 모든 협업과 소통의 과정이 성공적이진 않았다. 계획적이기보다는 충동적이고 직관적인 테리 존스의 성향 탓에 주변인들은 간혹 많은 인내심을 필요로 하기도 했다. 시각적인 그래픽 위주의 작업을 진행했던 탓에 기자의 글 결론 부분을 삭제한 채 미완성으로 싣는가 하면, 사진 다루기에서도 자신만의 철저한 입장을 견제했다. 편집자 딜런 존스는 "테리는 냉혈인 같았다. 전체 프레임으로 사진을 앉히자고 하면 테리는 반대로 사진을 잘라 버리고 시안 cyan을 30퍼센트 줘서 거꾸로 인쇄하곤 했다. 가장 좋은 사진이라고 생각되는 건 오히려 작게 사용하고, 가장 안 좋은 사진은 반대로 펼침면 전체에 걸쳐 싣곤 했다. 우리가 왜 그러냐고 물으면 다른 사람들과 똑같이 할 필요가 있냐며 되묻곤 했다. 그리고 대부분의 경우 테리가 옳았다."라고 말했다. 이 밖에도 조력자의 입장에서 당황스러웠던 점은 많았다고 한다. 즉흥적인 디자인이 특징이었던 만큼 존스에게 주변에 있는 모든 사물은 잡지를 만드는 원재료였다. 사무실 놓인 여권, 주소록, 택시 영수증 등 누군가가 무심코 책상 위에 올려놓은 물건들이 다음 호에 어떤 형식으로든 실렸던 것이다. 그에게 열려 있던 것은 아트디렉션만이 아니었다. 주변에 존재하는 모든 것이 곧 그를 자극하는 영감의 대상이자 잡지의 밑바탕이 되는 그래픽적 원천이었다.

　　"나는 완벽함이라는 콘셉트를 좋아하지 않는다. 마지막을 의미하기 때문이다. 결과물이 쉽게 보이길 원하지만 이를 위해선 정

말 많은 노력이 필요하다. 인스턴트 디자인은 사실 거짓말이다. 왜 냐하면 그것은 절대 인스턴트하지 않기 때문이다." 그의 숨은 노력 즉 표면적으로는 인스턴트 디자인을 지향하지만 내용적으로는 숨 은 노고의 시간이 더 많이 필요했을 그의 디자인 때문일까.《i-D》는 창간 이후 40년이 훌쩍 넘었음에도 여전히 각광받는 잡지 중 하나 로 존재하고 있다. 물론 오늘의《i-D》에서 1980년대의 펑크 문화 와 저항적 정신을 발견하기는 어렵다. 초기의 그래픽적 풋풋함과 낯섬 또한 오늘의《i-D》에서는 사라졌다. 그러나《i-D》의 아이콘이 자 대명사라 할 수 있는 표지의 인물들은 오늘도 전 세계 사람들을 향해 한쪽 눈을 윙크하며《i-D》는 지속하고 있음을 말하고 있다. 그 리고 그 안에 완벽함과 영원성을 지향하지 않는 그의 철학에 따라 시대에 맞춰 끊임없이 변화하고 있다.

　사물이든 사람이든 지나치게 견고하고 강하면 깨지기 십상이 다. 그 상처가 너무 커서 오래 버티지 못한다. 그렇다면《i-D》의 지 속성은 다름 아닌 시대에 맞춰 변화해 나가는 유연성과 재기발랄 함이 아닐까. 시대를 이야기하는 '견고한' 잡지들이 과거의 무덤 속 으로 파묻혔다. 신화적이라고 불리웠던 1960년대의《트웬》이 그 러했고,《노바》가 비슷한 운명을 겪었다. 어쩌면 이 잡지들은 지나 치게 1960년대라는 키워드에 의존해 있었던 것은 아니었을까. 변 화하는 시대에 순응했던《i-D》, 그것은 우리에게 '변화하는 자만이 살아남는다'라는 해묵은, 그러나 시대를 초월한 메시지를 전달해 주고 있다.

네빌 브로디 Neville Brody

"과거의 한 세대가 지금과 다른
 사회 질서를 위해 만들어 놓은 규율은
 오늘을 위해 다시 수정되어야 한다."

신중한 전복주의자

동상이몽

네빌 브로디는 의심의 여지 없이 20세기가 낳은 '최고의 스타 디자이너' 중 한 명이다. 브로디가 1980년대 초반 아트디렉팅했던 잡지《페이스》는 동시대 많은 디자이너에게 모방의 대상이 되었으며, 그가 초기에 작업했던 일련의 음반 표지 디자인부터 활자 디자인을 통한 사회적 발언은 그를 젊은 디자이너 사이에서 '컬트 디자이너'로 자리매김하기에 부족함이 없었다. 『타이포그래피와 그래픽 디자인Typography and Graphic Design』(2006)의 저자 록산느 주베르Roxane Jubert는 그를 두고 에이프릴 그레이먼April Greiman이나 데이비드 카슨 그리고 존 마에다John Maeda가 성취한 명성에 견줄 만하다고 평가했다.

인스턴트 디자인의 창시자 테리 존스와 비교 대상이 되며 언제나 동시에 언급되는 네빌 브로디. 두 사람은 1980년대 초반 영국의 젊은이 문화를 새롭게 만들어 나간 잡지《i-D》와《페이스》의 아트디렉터였다는 공통점을 지닌다. 릭 포이너는 자신의 저서 『디자인의 모험No More Rules』(2003)과 『소통하라: 1960년대 이후 독립 그래픽 디자인Communicate: Independent Graphic Design since the Sixties』(2005)에서 두 사람을 가리켜 '반항적인 펑크 문화를 등에 업고 디자인을 시작한 사람'이라고 언급하기도 했다. 이 재기발랄한 영국의 두 아트디렉터는 기존 질서에 대한 '반항' 및 펑크 스타일에 바탕을 둔 스타일 문화를 창조했다는 점에서 1970년대 중후반 잠시 침체기

에 빠졌던 영국 시각 문화에 새로운 이정표를 마련해준 셈이다.

하지만 동상이몽이랄까. 두 아트디렉터의 디자인 세계를 좀 더 깊이 들여다보면 동시대라는 같은 이불 속에서 각기 다른 꿈을 꾸고 있었던 것은 아닌가란 의문이 든다. 먼저, 이들이 같은 시기에 만들어 나간 잡지 《i-D》와 《페이스》는 펑크 문화를 기반으로 하고 있음에도 두 잡지의 외형은 상당히 다른 모습을 하고 있다. 이는 곧 이들이 각자 자신만의 언어로 하나의 시대를 읽어 나갔음을 뜻하기도 한다.

테리 존스의 손을 거쳐간 《i-D》가 펑크 음악을 연상시키듯 무질서하고 혼동스러운 디자인을 지향했다면, 네빌 브로디의 《페이스》는 그리드의 법칙을 버리지 않은 기하학적인 선을 살리고 있다는 점에서 차별성이 돋보였다. 사진 또한 《i-D》에서와는 달리 '난도질'을 당하지 않은 채 꽤 '정중하게' 배치되었다. 간혹 제목 활자가 세로로 배열되고 암호 같은 부호가 알파벳 대신 사용되긴 했어도, 《페이스》에서는 《i-D》에서의 난잡한 손글씨나 몽타주, 콜라주 등을 활용한 사진 조작법은 찾아보기 힘들다. 이렇듯 두 잡지는 외형적인 차이에도 윌리엄 오웬이 말한 그래픽 실험물의 최초의 상업화라는 점과, 1980년대 잡지 출판에서 편집 디자인과 그 개념 설정이 중요한 요인이 될 수 있다는 것을 상기시켜 줬다는 점에서 괄목할 만한 성과를 올렸던 미디어들이다.

이들 두 사람과 그들의 작품은 같은 어머니에게서 태어났지만 전혀 다른 성격을 지닌 이란성 쌍둥이와도 같다. 테리 존스와 비슷한 문화적 토양에서 자란 네빌 브로디. 그는 테리 존스가 그러했듯이 펑크 문화의 영향권 속에서 디자인을 전개해 나갔지만, 외형상 존스의 것과는 현격하게 차이가 나는 잡지를 만들었다. 그 겉모습 뒤에는 무엇이 숨어 있는 것일까?

규율은 어제의 것이다

1957년 런던 근교인 사우스게이트Southgate에서 태어난 네빌 브로디는 혼시미술대학Hornsey College of Art에서 순수 회화를 전공했다. 한때 이 학교는 영국에서 프랑스의 68혁명을 지지하는 진보적인 학교로 유명했다. 하지만 브로디가 학창 시절을 시작했던 1975년의 그곳은 더 이상 예전의 모습이 아니었다.

당시 영국은 여느 선진 국가와 마찬가지로 침체기에 빠져 있었다. 영국인의 자부심이었던 롤스로이스가 파산하고, 동시에 아일랜드와의 갈등은 보다 긴장된 관계로 치닫고 있었으며, 정부와 노조 간의 불신의 폭은 깊어 가고 있었다. 이러한 정치 사회적으로 불안한 상황에도 혼시미술대학 내 분위기는 평온하기만 했다. 사회적, 경제적 어려움이 없는 학생이 대다수였기 때문에, 그들에게 반사회적 운동을 바라는 것은 무리였던 것이다.

학창 시절부터 사회적인 운동에 관심이 많았던 브로디에게 정치사회 현안에 대한 학교 내 무관심이 마음에 들었을 리는 만무했다. 그리고 그런 곳에서 순수 회화를 전공한다는 것이 그에게는 더더욱 무의미하게 다가왔다. 그는 순수 회화가 이미 엘리트층의 전유물이 되었고 오로지 특정 미술 시장만을 상대로 한다는 사실을 깨닫고, 보다 넓은 대중과 소통하고자 '대중적인 성격'이 강한 그래픽 디자인으로 전향하기로 결심했다. 그리고 1976년 가을, 그는 런던프린팅대학London College of Printing에서 그래픽 디자인 3년 과정을 밟기 시작했다. 그래픽 디자인으로 바꾸면서 디자인이란 '숨기는 것이 아니라 드러내는 것'이라는 사고를 따르고자 했던 것이다. 처음부터 그가 꿈꾸었던 것은 디자인을 통한 사회적 발언, 다시 말해 소수를 위한 순수 미술보다는 대중을 위한 디자인이었다. 그러나 이곳에서의 생활도 만족스럽지 않기는 마찬가지였다. 그래픽 디자인을 배우고자 택했던 이 학교는 오로지 사회에서 어떻게 살

아남을 수 있는가와 같은 상업적인 처세술의 전략만을 가르치기에 바빴던 것이다. 나중에 브로디는 이러한 대학 교육을 다음과 같이 지적하기도 했다.

"대학은 선구자들을 생산하는 대신 얼마나 전문적으로 모방했는가에 따라 성공의 기준을 판가름한다. 대학이 가르치는 것은 창의적인 발명가의 자세보다는 만족시키기 위한 수단으로서의 디자인, 즉 문제 해결로서의 디자인이다. 어떤 기대치를 만족시키기 위한 지름길이 바로 문제 해결 방식인데 이는 대중이 원하는 것을 만들어 낸다는 것과는 다르다. 그런데 대학은 전자의 경우만을 가르치고 있다."

걸핏하면 교수들에게 디자인이 상업적이지 못하다는 지적을 받았던 브로디는 대학에서의 디자인 교육이 창의적인 인재를 양성하기보다는 특정 집단 혹은 사회를 만족시키는 사람들을 만들어 낸다고 판단했고, 결국 이것은 독학으로 자신만의 디자인 철학과 길을 만들어 가는 계기가 되었다.

브로디는 자신의 영감을 폴 랜드와 같은 '전형적인' 디자이너 상에서 찾지 않았다. 그가 눈을 돌린 것은 20세기 아방가르드 미술, 그중에서도 다다이즘과 러시아 구성주의였다. 오히려 브로디는 만 레이, 라슬로 모호이너지, 알렉산더 로드첸코Alexander Rodchenko, 엘 리시츠키El Lissitzky, 더불어 허버트 스펜서Herbert Spencer의 저서 『모던 타이포그래피의 선구자들Pioneers of Modern Typography』(1969)을 통해 영국에서는 가치를 잃은 듯한 휴머니즘과 기존 질서에 대한 저항의 메시지를 읽어 낼 수 있었다. 그 과정에서 그는 그 기술이 담아 내고자 했던 핵심이 무엇인가를 찾아내려 애썼고 그 뒤에 숨은 뜻이 무엇인가를 알아내고자 했다. 그런 브로디였기에 무조건적으로 과거의 디자인을 배격하진 않았다.

오늘날 그는 전통적인 디자인 규율을 타파해 버린 자로 곧잘

언급되지만 사실 그에게 과거의 규율을 넘어선다는 것은 그 대상을 먼저 이해하는 순서를 포함하는 것이었다. 자연스러운 의문의 과정을 통해 모든 것은 도전받게 된다고 생각했던 그는 규율을 제한으로 바라보지 않았다. 그에게 규율은 진정한 의미의 실험을 위한 발판이었던 셈이다.

이러한 브로디의 태도는 그가 초기에 시작한 음반 자켓 디자인부터 그를 세계적인 아트디렉터 반열에 올려놓은 《페이스》에서까지 일관되었다. 여기서 다시금 테리 존스 그리고 《i-D》와는 차별된 지점이 보인다. 《i-D》가 표면적으로 이전 시대와 현격하게 다른 디자인을 고집한 반면, 《페이스》는 규율을 버리고 택하는 점에서 신중하지만 궁극적으로는 보다 더 급진적인 면모를 보였다. 그의 작업은 전체를 반대하는 것에 있지 않았다. 오히려 과거의 여러 디자인 규율을 하나하나 뜯어 나가는 신중함을 우선시했다. 그래서 그의 작업은 궁극적으로 파괴적이고, 치밀하며, 급진적이다. 테리 존스의 것이 성형에 가깝다면 브로디의 것은 체질을 바꾼 것이다.

펑크와 음반 레이블 디자인

20세기 초반 아방가르드 미술에서 영감을 얻고, 반예술 및 기존 질서에 대한 저항 정신을 공부한 네빌 브로디는 이를 디자인 실무에서 직접적으로 실천하기로 결심한다. 그리고 그가 뛰어든 곳은 그 당시 유일한 실험이 가능하다고 믿었던 영국의 언더그라운드 음악계였다. 물론 브로디에게 일약 디자인계의 '팝스타'로서의 명성을 안겨 준 것은 《페이스》이지만 그의 작업 세계에서 지나칠 수 없는 요소는 음악, 특히 펑크이다. 초기 브로디의 디자인은 1970년대 후반 영국 언더그라운드 음악과 함께 호흡했다. 이 음악이 당시 영국 하위문화의 한 축을 만들어 가고 있을 때 브로디는 그 중심부로 들어가 영국 언더그라운드 음악의 시각화에 적극 관여했다.

1970-80년대 영국의 그래픽 디자인계는 펑크 없이는 이야기할 수 없다고 릭 포이너는 전한 바 있다. 그만큼 펑크 음악은 1976년 미국에서 영국에 상륙한 이후 1980년대 중반까지 하나의 음악 장르에 머무르지 않고 영국 시각 문화의 풍경을 새롭게 만들어 나가는 데 일조했다. 이때 브로디는 그 당시 독립 음반 레이블인 스티프 레코드Stiff Records사와 페티쉬 레코드Fetish Records사의 아트디렉터로서 활동하면서 말콤 가레트Malcom Garrett, 피터 세빌Peter Saville 그리고 본 올리버Vaughan Oliver의 동시대 음반 레이블 디자이너들과 함께 실험적인 음반 디자인 작업을 해 나갔다. 브로디를 포함한 이들 디자이너의 공통점은 스스로를 펑크 문화의 일부로서 생각했다는 점이다. 이들은 그들 스스로가 열정을 품고 있던 펑크 문화와 하위 문화로서의 음악 현장에 적극 개입하고자 했다. 이들은 또한 기업체의 상업 디자인이 지닌 진부하고 무의미한 시각적 공식으로부터 벗어나고자 했다.

이렇게 시작된 브로디의 음반 작업들은 다양한 시각적 실험들로 넘쳐 났다. 만 레이의 포토그램의 영향을 받아 포토그램의 기법을 곧잘 적용시키는가 하면 헬베티카 혹은 자신이 직접 디자인한 산세리프 계열의 기하학적 활자를 사진 및 일러스트레이션과 조화시킴으로써 대비감을 살려 내기도 했다. 특히 카바레 볼테르Cabaret Voltaire 및 23스키두23Skidoo와 같은 언더그라운드 밴드와의 지속적인 관계 속에서 이들의 앨범을 꾸준히 디자인해 나갔는데, 이들 밴드 리더들과의 막힘없는 소통은 그의 디자인 작업이 보다 더 자유롭게 펼쳐질 수 있는 배경이 되었다. 무엇보다 이들 밴드들이 공유하고 있던 저돌적이고 반항적이며 사회 비판적인 성격은 학창 시절부터 사회에 대한 비판적 시각을 고수해 온 브로디와는 가치관의 측면에서 곧잘 어울렸다.

하지만 이처럼 브로디가 보여준 열정에도 음반 레이블 작업은

오랜 시간 지속되지는 못했다. 지속되는 사회의 빈부 격차와 1979 년부터 마가레트 대처Margaret Thatcher 수상을 내세운 보수 정권의 득세와 팽배해지는 상업주의 때문에 실험 정신은 점차 타격을 입기 시작한 것이다. 또한 그를 일약 스타덤으로 올려놓았던 《페이스》도 예외는 아니었다. 브로디의 말을 빌려 표현하자면, 자유롭게 작업할 수 있었던 그때가 가고 사람들은 단지 스트레이트하게 찍은 밴드 사진과 밴드 이름을 앉힌 디자인을 원하게 되었던 것이다.

《페이스》의 흥망 성쇠

1980년 《페이스》가 창간될 당시 영국의 펑크 음악계는 침체기에 빠져 있었다. 1976년을 시작으로 1977년 최고의 흥행가도를 달리던 펑크 문화는 당시 대표적인 펑크 밴드였던 섹스 피스톨즈Sex Pistols가 1978년 해체되고, 이듬해인 1979년 멤버 중 한 명이 약물 중독으로 사망하면서 이전의 열기를 잃어가기 시작했다. 이렇듯 침체된 펑크 음악계는 펑크 문화를 새로운 분위기에서 이어 나갈 대안적 매체가 필요했다. 그리고 그 대안이 잡지였다.

1970년대 영국에서는 신문 형식의 음악 잡지 《뉴 뮤지컬 익스프레스New Musical Express》가 선전하고 있었다. 《뉴 뮤지컬 익스프레스》는 언더그라운드 음악, 특히 펑크 음악을 주된 소재로 하고 있었다. 일종의 팬진 형식이었던 《뉴 뮤지컬 익스프레스》는 비록 펑크 음악 및 언더그라운드 문화를 주된 내용으로 다루었음에도 문화계의 여러 분야를 아우르는 편집 형식 덕분에 각광 받았다. 하지만 전반적으로 언더그라운드 음악 산업의 침체기와 함께 1970 년대 후반 이후에는 큰 성공을 거두지 못했고, 그 자리에 잡지 형식의 인쇄물들이 들어서기 시작했다. 그리고 그 잡지의 전초를 알린 것이 닉 로건Nick Logan의 《스매시 히츠Smash Hits》라는 잡지였다.

기존의 《뉴 뮤지컬 익스프레스》와는 달리 이미지 중심의 편집

을 시도했던《스매시 히츠》는 발간과 동시에 10대들 사이에서 영국에서 가장 잘 팔리는 음악 잡지 중 하나로 자리 잡았다. 그리고 그 성공을 발판 삼아 닉 로건은 새로운 모험을 시도하는데, 그 잡지가 바로 1980년에 시작된《페이스》였다. 이 잡지는 24세의 네빌 브로디를 아트디렉터로 두게 되면서 콘텐츠의 성공을 넘어서 디자인적으로도 수천 개의 모방작을 만들어 낸 '히트작'이 되었다.

《페이스》는 편집과 디자인, 즉 글과 디자인을 모두 중시했던 잡지였다. 창간자이자 편집자였던 닉 로건은 유연한 편집 철학을 갖고 있었다. 그는 디자인에 따라 잡지의 편집 방향까지도 수정할 만큼 브로디를 신뢰했고 또한 디자인을 중시했다. 스티븐 헬러의 표현처럼 브로디에 대한 로건의 전적인 신뢰 때문에《페이스》는 브로디에게 디자인과 타이포그래피의 무한한 시험대가 될 수 있었고, 잡지 또한 본래 추구했던 반체제 문화 펑크 철학에 어울리게끔 디자인될 수 있었다. 그리고 그 때문에《페이스》는 편집과 디자인이 서로 상호 작용한 좋은 사례였던 셈이다.

하지만 잡지는 상업적인 성공을 거두면서 펑크의 상업화와 언더그라운드의 소비문화를 촉진시키는 데 일조했다는 평가를 받았다. 잡지의 기본 취지야 어떻든 간에 결과적으로《페이스》는 언더그라운드 문화와 펑크 음악이 본래 지니는 태도에서 벗어나 하나의 '스타일'이 되었고, 그로 인해 상업적인 성공 또한 얻을 수 있었다. 흥미롭게도 디자인에서도 이러한 성공이 가져다 주는 한계를 피해갈 수는 없었다.

《페이스》의 편집 철학에 동조했던 브로디는 잡지의 디자인을 통해 디자인에서의 도전과 실험이 무엇인가를 이야기하고자 했다. 그는 사람들이《페이스》를 따라하기보다는 이에 도전하길 원했다. 그리고 그 도전을 통해《페이스》가 논의를 촉발시키는 장치, 다시 말해 이미지 시대를 살아가는 당시 시점에서 디자인이 어떻게 더

THE FACE No. 39 ● JULY 1983 75p

THE FACE

£1.05 (INC VAT)

NO **HIDING** PLACE ◆

NEW ORDER

E X C L U S I V E ◆

FILA·PRINGLE
LACOSTE

The ins and outs of High Street fashion

Colleges in Crisis: SHOCK REPORT

BILLY CONNOLLY
BITES BACK

D·TRAIN · TERRY HALL · KENNETH ANGER
TRACEY THORN · SATURDAY NIGHT ON
RUSSIAN TV · HORROR · ROBERT WYATT

STEPHEN MORRIS OF NEW ORDER BY KEVIN CUMMINS

《페이스》 표지 (1981-1986)

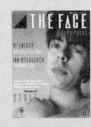

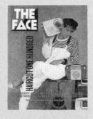

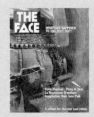

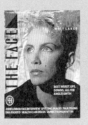

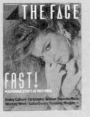

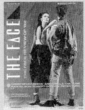

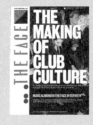

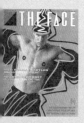

26 THE FACE

《페이스》 내지

HICS

P O P A R T

◆ **Left: Jamie Reid at work on a poster for** *Chaos In Cancerland.*
◆ **Opposite: Jamie's sleeve for Sex Pistols' "God Save The Queen".**
Below: Poster for a recent single by Margi MacGregor. Centre: "Lies" sticker – "Fun things we printed at the Suburban Press on leftover bits. We printed thousands of them. You'd sit on the train and stick one on the front of some guy's *Daily Telegraph*, or on someone's TV screen or on a newsstand . . ."

ocative, scandalous, full of exhilarating mischief, JAMIE
graphic work for the Sex Pistols was as much a cause of the
notoriety as anything they said or did. JON SAVAGE traces
back to its origins in the era of the Underground Press and
Reid about the subtle art of agitation.

meone whose work has graced millions of record sleeves
uenced a whole generation, Jamie Reid's personal profile is
highest. This is partly due to personal inclination and partly to
bling nature of the work he did for the Sex Pistols – hardly
be appreciated in this conservative age – but is just as much
ult of a stubborn refusal to abandon his preoccupations as one
rare breed, a political artist.
raphics for the Sex Pistols defined this perfectly: images that
apparently simple but which, when examined or lived with,
d complexities and linkages at once disturbing and liberating –
was political but didn't shout it. As he puts it himself: "The
ation of naivete and sophistication, cruelty or discipline and
ision."
s his slogan said: *Keep Warm This Winter: Make Trouble.*
a few years of false starts – he walked out of BowWowWow
partnership with Malcolm McLaren after the failure of "C30
0 GO!" – and what might be described as picaresque
res, these preoccupations have a fresh focus. They're
ed in the person of Margi MacGregor, who, as Margox, had a
t exciting career on television in the Granada region four years
chance meeting – with this writer as kibitzer – in her native
ol took them to Paris where they've stayed, on and off, for the
ee years. The latest is a project that even in its current,
ied state goes a long way to justifying Jamie's claim that it's
t work he's ever been involved with: a "novel cum exhibition
usical" called *Chaos In Cancerland.*
various excitements in Paris, where they went through "six
ies in six months" with only one single (on French Polydor),
y And The Thief", to show for their pains, both Jamie and
ave returned to England for a breather. "It was too intense,
estuous. You're walking a tightrope and I think we needed a
Of all the things I've been involved with in my life, Margi is the
imulating person I've met besides McLaren. Personally and as
endous person. Really in that Marie Lloyd tradition. She's
And that's one of the things that depresses me now about
that it's used technology to become as boring as technology is
wn sake. What pop star has any charisma whatever? Just to
stage or appear on TV, you've got to grab people, you've got
e a tremendous effort.
title *Chaos In Cancerland* isn't mine; it comes from an obscure
s pamphlet written by a homeopath which was a spoof on
Wonderland. I find it a very apt title for the present situation in
antry. And other countries. And it relates to a lot of things that
en trying to do with my work for the last 20 or so years. It's just
cess of finding yourself and some of the obstacles that are
o stop you doing that."
in 1947, son of the City Editor of the *Daily Sketch*, Jack
egor Reid, Jamie was brought up in the Thirties dreamland of
a suburb of Croydon not too far from Selsdon, the district
alised in the Fifties phrase "Selsdon Man" as the average ideal
good life. He's lived there, on and off, for much of his life, and
me of Suburbia crops up in much of his work, particularly the
graphic for "Satellite".
nily enough suburbia was a very interesting, exciting place in
enties and the Thirties when it was conceived because it gave
ody a bit of garden, gave everyone a bit of space and a bit of
wn time. And I think after that first generation went it became a
monster unto itself. It reversed itself. You've only got to walk
the suburbs now and see the new post-war working class
er voters there, the new generation of suburbia."

Educated at John Ruskin Grammar, he went to Croydon Art School in 1964; it was there that he met Malcolm McLaren. When the sit-in that they'd organised at the art-school collapsed – "when it came to the holidays nobody wanted to occupy buildings and they all went home" – he went to Paris just after the bulk of the student riots in June 1968. These were the riots that had sparked from the tiny flame lit by an obscure group called the Situationists in Nanterre University late in 1966; by May 1968 they had captured headlines around the world and the imagination of a generation. Jamie remembers the feeling of the riots as:

"Very positive. They were about people taking control of their own

FREDERIC ANDREI WAS THE OPERA-
LOVING POSTBOY IN JEAN-JACQUES
BENEIX'S MOVIE *DIVA*, THE FRENCH FILM
THAT HELPED DEFINE THE STYLE OF POP
VIDEOS AND MOVIES IN THE EIGHTIES.
HE'S JUST COMPLETED *PARIS
MINUIT*, WHICH
HE DIRECTED
AND STARS IN.

ELIZABETH DJIAN IS THE STYLIST
WHO GAVE JILL MAGAZINE ITS DISTINCTIVE CHARACTER,
LENDING CLASS TO OUTRAGEOUS CLOTHES AND WIT TO
CLASSICS. SHE STYLED OUR OPENING FASHION STORY.

PHILIPPE GAR
a new generati
artists, after
Mondino, imp
comic book s
French excelle
Seventies. Mus
by advertisers,
clips for Télé
Lomo and an ar
short for Rita
films are the p
laborative eff
film-maker, di
musicians, resu
que kind of co
ry. **"Over t**
years, Paris h
There are crea
every field, es
music, which is
still hard to f
to do things.
money from
make my first c
years ago and
not finished p
As for showing
London and P
like to but I
done enough
want to work
where they h
computer technicians speciali
etic images. That's my big proj
that integrates computer-gen
ery with live action; but you
your time about these things."

JOANNA PAVLIS is an actress and model
based in Paris. After studying acting in
Washington, she went to New York and lived
from "odd jobs, like everybody." Her career
took off in Europe, when she modelled for
Vogue and Harper's and appeared in short
films in Paris. In her first feature, Red Kiss, she
plays an American model who falls in love with
Parisian photographer Lambert Wilson.

"I left New York four or five years ago. I thought I could avoid being a waitress here.
Besides, I have a very European face. My family is Greek and Russian, so I felt maybe I
wasn't quite right for the States. In Paris, people see cinema as an art, they argue about
films, whereas in the States, they just want to know if an actor is 'bankable'. There is
such a love for cinema here. People are always working, they are very professional. Of
course, working in another language is hard; the only thing I can rely on is emotion. But
that too is kind of easier here."

As Minister of Culture during Mitterand's pres-idency, Jack Lang envigorated the artistic life of the capital. HE BACKED CONTROVERSIAL SCHEMES AND FUNDED FRESH VENTURES. HE WORE A LEWIS LEATHERS JACKET IN PHOTOS AND PICKED THE LABEL OFF HIS GREY LACOSTE IN MEETINGS.

ANTOINE DE CAUNES

Antoine de Caunes is the producer and host of radio and TV shows. He is about to publish his first novel, a thriller set in the rock scene that jets between New York and Paris.

"I work and think in English. My book tells the story of a real New York detective. I wrote it in English and the hardest part of the job was to adapt it into French. At the moment I'm preparing a twice-monthly 90-minute rock show for US cable networks, but my big project is a film script, a comedy that could only be produced in America because of the high budget. I've sent a copy to Dan Aykroyd. I live and dream as an American, but I love coming back to Paris. That's where my roots are."

DIANE KURYS

Diane Kurys has had two international successes as a director with Diabolo Menthe and Coupe de Foudre. Her next produc-tion, filmed in English at Rome's Cinecittà, stars Pe-ter Coyote, Greta Scacchi, Jamie Lee Curtis.

"I've had to accept that film is an international medium since the success of Diabolo Menthe. Since then, Paris has been my home, and America my second home. In Paris I have my family and friends, people you know from shoot after shoot. Since Coup de Foudre, I've had more and more American offers. Each time I ask myself if I should go, and it is temp-ting. In America my friends are more eclectic: artists and people who work in areas other than film. I couldn't imagine an affective relationship with anyone there. When the French go to sleep in Paris, the Americans wake up in Los Angeles."

ALAIN BASHUNG

Alain Bashung, a singer and - for France - an authentic rocker, has had an erratic career since his debut disc in 1968. Since his comeback eight years ago, he has become one of the most popular of a new generation of singer-songwriters. His latest album is "Crossing The Rio Grande".

"Paris is my first home but she doesn't satisfy me. I can't do everything here. I can't write. It's impossi-ble. I make a few notes then I leave and hide in a hotel in Normandy. It's dangerous; you drink too much and you eat too much. Here, you can't work efficiently. In Lon-don you can record for 12 hours with a ten minute break and people don't make any problems. And I use Ian Dury's musicians; you don't have to explain the humour or the feeling to them a hundred times."

THE FACE

The girl can't help it. She wanted to dance, sing, anything, as long as the

"I have nothing to say – read my books" is Andy Warhol's standard riposte to most would-be interviewers. David Yarritu – a former assistant of his – and I were hoping Andy would say this to us because we had no intention of mentioning Edie, The Velvet Underground or soup cans, but instead he pushed an apple pie at us and suggested we joined him "working out" after we'd eaten. Andy Warhol – the quintessence of Sixties pop art and the ultimate dinner party guest – has, naturally enough, got into the new American obsession: health, fitness and diet. He has a rigorous exercise routine which he carries out daily in the new 'Factory', a former Con Edison building between 32nd and Madison. As with the old Union Square Factory, he has found another unobtrusive warehouse-type building. Valuable pieces from Andy's private art collection are propped against the walls

as you walk through the white wood corridor from the fr[...] the building (where the *Interview* magazine offices are) to A[...] studio: a vast room which once housed the generators f[...] plant. One corner of the room is a mini-gym complete w[...] Yugoslavian physical fitness trainer on hand at all times. [...] boxes of Andy's belongings are grouped in another corner, [...] a large crumpled-up Jean-Michel Basquiat painting w[...] thousands of dollars thrown on top. On the floor are disca[...] silk screens of Sean Lennon. Two commissioned portraits[...] Houston businessman are awaiting collection and a portr[...] Jean Cocteau is propped upside down beneath a proje[...] Inside Andy's studio, it's like a hotel lobby. People wander in[...] out constantly: a woman puts some tiny galoshes on Andy'[...] dog and takes it for a walk, a photographer tiptoes around th[...]

BEUYS⁺ A

By Anthony Fawcett and Jane Withers

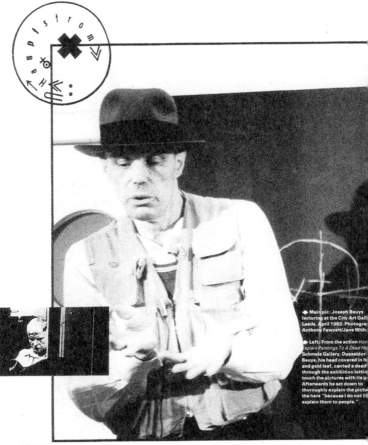

◆ Main pic: Joseph Beuys
lecturing at the City Art Gall
Leeds, April 1983. Photogra
Anthony Fawcett/Jane With

◆ Left: From the action *Hov
Explain Paintings To A Dead He
Schmela Gallery, Dusseldor
Beuys, his head covered in h
and gold leaf, carried a dead
through the exhibition lettin
touch the pictures with its p
Afterwards he sat down to
thoroughly explain the pictu
the here "because I do not lil
explain them to people."

THE FACE

VENTURES

Joseph Beuys is at once the most influential and controversial artist to emerge from post-war Germany. His cathartic presence has resounded far beyond the narrow confines of the art world. He is a radical opponent to convention and a catalyst for new developments in all fields of contemporary life. He has been acclaimed as a father figure by a whole spectrum of artists from the young painters exhibited at the Berlin *Zeitgeist* exhibition to the German music scene. He was founder of the German Students Party and the Organization for Direct Democracy and an inspirational force behind Germany's influential ecological party, the *Greens*. It is hard to imagine anyone who could equal the energy Joseph Beuys brings to such a multitude of concurrent projects. His favourite slogan is: "Everyone can be an artist . . . All life is art."

In Britain Beuys has long been a cult figure, admired by the avant-garde, for his involvement with the international movement *Fluxus* and for his dramatic 'actions'. At the V&A there is now a chance to view a more intimate side of his work — a retrospective of his drawings: important and less well-known works on paper from 1941 to the present day.

Beuys' official title as Professor of Monumental Sculpture at Dusseldorf Academy, belies the diversity of his projects. He claims 'social sculpture' as the highest form of art: the moulding of the contemporary social structure into the society of the future. He seeks to activate the latent creativity inherent in every individual and redirect it as a positive force within his master-plan to mould a future Utopia.

A pre-war training as a natural scientist is seminal to Beuys' later work. His decision in 1945 to exchange a career as a scientist for that of artist was born of revolt against the structures imposed on the study of science by the prevalent philosophy of Positivism, and recognition of a world extending far beyond materialism, to

S O M E

GUYS

HAVE·ALL·THE

HITS

hard to be a superstar in today's tough musical world. Caught for a long time between r-changing trends, ROBERT PALMER finally found his blue-eyed soul after a good deal of rching. Several glasses of Smirnoff later, the Northern rock'n'blues shouter was domiciled in ssau and holidaying in Paris, where no-one was going to judge his music just by the cut of his thes.

Text **Lesley White** Photographs **Jill Furmanovsky**

E ALWAYS *LOATHED* THIS rock ll life style, you know," mused Robert er in a sumptuous hotel bedroom some-e near the Champs Elysee. He went on to ribe himself as an introvert who's over-e shyness, a pragmatist who's essentially antic – with a personal book of dreams to e it – and an ardent adversary of pride, y and narcissism.

hen you're expecting to meet a man se cynicism is as dry as his vodka-martinis. kind of talk is very confusing. And in the rd industry's market-place, where the ager the image the more chance of trading some success, Palmer bemuses his public

and certainly his press by seeming to be both hedonistic playboy and dedicated "muso". His permanent residence abroad only com-pounds the enigma.

A name that's been around for 15 years, that's been used as an index of both professional-ism and plagiarism, and that's been dumped in as many musical bags as there are labels available, Palmer is as "misunderstood" as the next artist. That's the price he's paid – along with a poor singles record and a lot of stick – for not trying hard enough at self-promotion. Looking at him is seeing a well preserved piece of rock history; if he's kept the wrinkles at bay, the old cliches he embo-

dies are harder to smooth out. As the good-looking, urbane and inveterate bon viveur, Palmer has fooled and angered many. It's easy to locate the source of his unpopularity in his own myth; living the life of Riley and sunshine on funky Nassau, rolling off the beach and into Compass Point to knock out the odd album before the evening aperatif, disrespectful of British trends and other peo-ple's hard times; making 'every Habitat home should have one' records for people who stack their glossy covers under the Hockney prints and live lives like his songs: stylised vignettes of being in love or despair with enough money and nice clothes to do it with panache.

THE FACE 37

THE FACE REVIEW OF

1985

A LOT CAN HAPPEN TO A GIRL
IN A YEAR. THIS IS THE GIRL.
THIS IS THE YEAR . . .

1 9 8 5

Last December, THE FACE told a pop
singer named Madonna that she was a
lot like Marilyn Monroe. "I know," she
replied. It was a charming conceit. In a
year in which celebrities seemed to
have the power to feed the world, she
was playing with dynamite . . .

THE FACE 33

SUMMER '87 JULY/AUGUST £1.50 FROM THE PUBLISHERS OF THE FACE

ARENA

A NEW MAGAZINE FOR MEN

french dressing

vanity skincare/brasseries
trousers: the great debate

paul smith in
new york **jean**
paul gaultier
in london **don**
letts' wardrobe
toys for the boys
P E O P L E :
ronnie biggs,
phillip defreitas,
steve williamson,
richard james, peter saville,
richard ford, timothy mo
34 pages **men's fashion**

glenn hoddle
by tony parsons
terence trent d'arby
on women

《아레나》 표지 (1987-1990)

AUTU...

ARE A

WHAT'S IT ALL ABOUT ALFIE?

my name is michael caine exclusive interview by tony parsons

body count despatches from the war zone; by john sweeney

trouser snake! sir les patterson's wardrobe

bedtime story fiction by raymond carver

the bachelor pad/alexandra pigg/jean-michel basquiat
dean stockwell/maria cornejo museums/the beer belly
thinking man's crumpet/travel writing/haoui montaug

36 pages of fashion: white shirts/man in
a suitcase/accessories/the colour of money

A12

photography **marcus tomlinson**
art direction and fashion **david bradshaw** assisted by **simon steel**
machinery kindly supplied by **valentine lindsey** at V12

FUSE is a new venture in type design, containing
four experimental fonts digitised for Macintosh.
The fuse disc is Accompanied by four A2 posters
showing each typeface in creative application.

Issue One features four British designers :
PHIL BAINES
NEVILLE BRODY
MALCOLM GARRETT
IAN SWIFT

Produced by Fontshop International and distributed exclusively through the Fontshop network

《퓨즈》표지

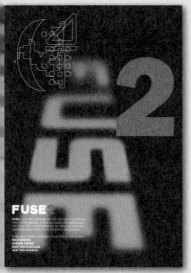

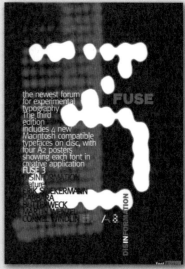

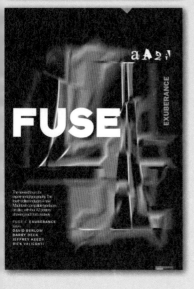

《퓨즈》 내지

많은 활력을 가져다줄 수 있는지에 관한 끈끈한 대화의 원동력이기를 바랐다. 잡지의 시각적 아이덴티티를 맡는 아트디렉터의 역할을 통해 그는 궁극적으로 디자인의 역할이 무엇인가를 묻고 싶었던 것이다. 하지만 결과는 도전과 실험이 아닌 모방이었다.

사람들은 겉모습만을 중시했다. 이미 하나의 '스타일 바이블'로 자리 잡은 《페이스》에서 사람들은 숨은 의도와 깊은 뜻을 찾기보다는 스타일이라는 겉모습을 추종하고 따라 하기에 급급했을 뿐이다. 그러나 브로디에게 중요한 것은 메시지였다. 그에게는 활자체 하나하나의 쓰임새에도 사회적 메시지가 담겨 있었다. 결과적으로 《페이스》의 여러 요소들을 본뜬 디자인 작업들이 나오면 나올수록 브로디는 이러한 모방이 불가능한 실험을 감행했다. 그것은 마치 쫓고 쫓기는 관계였다. 그러나 아이러니하게도 이런 관계는 오히려 디자인 역사 속에서 흥미로운 디자인 결과물을 낳는 데 도움을 주었다.

잡지 창간 이후 4년이란 시간이 지났을 때 《페이스》는 무수한 모방작 때문에 잡지의 정체성을 다시금 살려나가야 했다. 이때 브로디가 결심한 것은 직접 활자체를 디자인하는 방식이었다. 직접 만든 활자체는 모방이 힘들었기 때문이다. 그 결과 그는 타입페이스 2, 3, 4, 5 그리고 6으로 이어지는 일련의 활자체들을 디자인했으며, 이를 잡지 제목 활자에 적용시켜 나갔다. 이렇게 디자인된 활자체들은 1980년대 중반 《페이스》의 시각적 이정표로 새롭게 자리매김했다.

전반적으로 기하학적 산세리프체에 바탕을 두었던 《페이스》의 활자체들은 대부분 장체의 특징을 지녔는데, 활자에도 사회적 메시지를 담아내고자 했던 브로디는 이 작업을 통해 1980년대 영국의 정치·사회적 상황을 꼬집고 싶었다. 1984년 《페이스》의 50호에서 55호까지 등장했던 차례 페이지의 제목 활자는 이러한 브로

디의 태도를 반영한 사례이다.

　차례를 뜻하는 영어의 'CONTENTS'라는 알파벳 여덟 자를 십자가 및 추상적인 조형들과 같은 이미지로 디자인한 브로디는 매호에 걸쳐 이들 알파벳이 해체되어 나가는 과정을 선보였다. 초기에는 알파벳으로 어느 정도 읽히던 것들이 호가 거듭해 갈수록 더 이상 읽을 수가 없는 추상적이고 기하학적인 오브제로 변모해 나간 것이다. 이 활자를 통해 그는 내용에 맞게끔 자유롭게 디자인될 수 있는 활자체와 시간에 따라 진화하고 변하는 '유기적인' 활자체를 소개하고 싶었다. 그러나 궁극적으로 이는 그의 사회적 발언의 또 다른 수단이었다. 활자체에 자신이 바라보고 생각한 사회적 이야기를 담고 싶었던 그는 가장 그래픽적인 방법으로 조각난 국가, 계급 차이, 경기 침체, 권위적인 정권 등을 지적하고 싶었던 것이다. 브로디에게 활자는 단순한 시각물을 넘어서 한 아트디렉터가 갖고 있는 사회적 메시지를 표현하는 매개체였던 것이다.

　한편, 브로디는 사진 다루기에서도 자신만의 철학을 가졌다. 《페이스》의 사진은 동시대 잡지 《i-D》와는 달리 사진 자체의 큰 조작이 가해지지 않았다. 당시 유행과도 같았던 사진 콜라주를 사용하지 않았던 것이다. 오히려 잡지 속 사진들은 트리밍, 다양한 프레이밍, 활자 및 기호화의 조화 등과 같은 다소 '소극적인' 방식으로 다루어졌다. 하지만 브로디 특유의 타이포그래피와 어울리면서 《페이스》 디자인은 시각적 힘과 흥미로움을 계속 이어 나갈 수 있었다. 그는 포토몽타주의 펑크적 성격을 추구하지도 않았을뿐더러 사진들이 그래픽적으로 보여지는 것도 원하지 않았다. 좋은 디자인을 위해서 사진을 밟고 올라서기보다는 텍스트만큼이나 지면의 기준점을 제공한다고 생각한 것이다. 또한 그는 사진가가 자유롭게 작업할 수 있는 환경을 만들어 주었다. 필요한 경우에는 사진가에게 사전에 콘셉트에 대한 브리핑을 하기도 했다. 사진가를 하수

인으로 생각하지 않고 동업자로 인정했던 것이다.

브로디에게는 야심적인 사회적 발언의 공간이자 그래픽 실험의 무대였던《페이스》는 궁극적으로 브로디 개인에게는 실과 득을 모두 안겨 준 작업이었다. 그에겐 아트디렉터로서의 명성을 가져다주었고, 디자인 역사에 획을 그은 작업물이 되었다는 점에서《페이스》는 분명 득이었다. 하지만 그에게《페이스》는 완전한 성공은 아니었는지도 모른다. 자신의 의도와는 달리《페이스》는 어느새 규율의 새로운 매뉴얼, 즉 전범이 되면서 이미 또 하나의 규율 세트가 되어 버렸기 때문이다.

브로디가 궁극적으로 지향하고자 했던 것은 진정한 의미의 창의성이었다. "창의적인 과정은 절대 사람들의 영혼 속으로 파고들어 가지 않았다. 바깥에서만 맴돌 뿐이었다. 그들은 무언가를 바라보고, 이를 모사했다. 하지만 내면화의 과정은 절대 거치지 않았다." 이는 문화계의 많은 현상이 유행같이 머무르다 사라지는 국내 현실에 비추어 볼때 진정한 의미의 자기화 혹은 내면화라는 것은 무엇인가를 되묻게 만드는 브로디의 발언이다.

제2의 도약

《페이스》를 그만둔 뒤에도 네빌 브로디는 잡지 아트디렉터로서의 길을 계속 걸어 나갔다. 사회주의 이념을 이면에 깔고 있던《뉴 소셜리스트New Socialist》, 데이비드 킹David King이 초기에 디자인을 담당했던 진보적인 문화 잡지《시티 리미츠City Limits》그리고 닉 로건의 새로운 모험작인 남성 잡지《아레나Arena》에 이르기까지 아트디렉터 브로디는 변화와 실험을 지속해 나갔다. 이 중 가장 주목해야 할 잡지로《아레나》가 있다. 브로디는 이 잡지에서《페이스》와는 극적으로 차별되는 디자인 콘셉트를 시도했다.

《페이스》의 아류작과 모방작의 악몽에서 벗어나고 싶었던 브

로디는 오히려《아레나》에서는 어디에나 어울리고 누구나 즐겨 사용하는 중성적 활자체인 헬베티카를 적극 배치함으로써 잡지의 분위기를 이전과는 극명하게 차별화시켰다. 이를 통해 그는 이전《페이스》에서의 '히스테리'를 떨쳐 내고 싶었는지도 모른다. 브로디의 새로운 콘셉트를 통해《아레나》는 남성적이면서도 세련되고 정갈한 레이아웃으로 태어났다. 특히 과감하게 크로핑된 인물 사진이 굵은 헬베티카와 함께 배치되면서 전체적으로 힘 있고 안정감 있는 톤을 자아냈다. 이후 브로디는《바이브Vive》《페르 루이Per Lui》 등의 잡지도 디자인했으나《페이스》만큼 주목을 받진 못했다.

《페이스》이후 브로디를 새롭게 주목받게 한 사건은 그가 존 위젠크로프트Jon Wozencroft와 함께 창간한 타이포그래피 실험 잡지인《퓨즈》였다. 1991년도에 창간된 이 잡지는 에릭 슈피커만Erik Spiekermann이 대표로 있는 폰트숍Fontshop의 홍보물 성격을 지니기도 했는데, 매호에는 활자체 세트가 소개되었으며 브로디 자신 외에도 배리 덱Barry Deck, 제프리 키디Jeffrey Keedy, 데이비드 카슨, 피터 세빌 그리고 디자이너스 리퍼블릭Designers Republic의 이안 앤더슨Ian Anderson 등이 참여하여 주목을 받았다. 그리고 무엇보다 이 잡지를 통해 브로디는 디자이너 초기 시절부터 변함없이 고수해 온 사회적 발언을 이어 나갔다.

이 잡지에서 소개되는 활자체들은 단순한 시각적 재미와 완성도를 추구하는 데서 끝나지 않았다. 1993년 티보 칼만과 데이비드 크로David Crow가 종교를 소재로 디자인한 활자들이나 성적 대상으로 다뤄지는 여성 문제를 활자로 이야기한 여성 디자인 및 연구단체Women's Design and Research Unit(WD+RU)의 푸시 갤로어Pussy Galore 작업 등 이처럼《퓨즈》또한 활자를 통해 세상에 대한 디자이너의 시선과 목소리가 무엇인지를 이야기하는 장이었다.《퓨즈》는 일종의 실험실과 같았다. 사람들이 오고 가며 시각 언어를 실험하는 실

험실 말이다. 한편, 브로디는 새롭게 도래한 디지털 시대에 컴퓨터는 디자이너 및 아트디렉터에게 오히려 새로운 실험의 가능성을 한 차원 더 열어 준 매체라고 설명했다. 그는 "카메라 덕분에 회화가 자유로워졌듯이 컴퓨터는 디자인을 새롭게 해방시켰다."라고 한 인터뷰에서 밝히기도 했다. 이는 컴퓨터로 디자인 작업이 전 세계적으로 평준화되어 가고 있는 지금, 진정한 의미에서 시대를 읽는 디자이너 및 아트디렉터의 자세가 무엇인가를 생각하게 만드는 대목이다.

스타일이 아닌 태도

브로디는 1994년 설립된 '리서치 스튜디오스Research Studios' 대표를 거쳐, 2014년도부터는 '브로디 어소시에이츠Brody Associates'를 운영하고 있다. 명성을 안겨 준 잡지 디자인에서 한 발짝 더 나아가 그는 패키지 및 웹사이트 디자인까지 아우르며 작업 영역을 활발하게 넓히고 있다. 세계적인 기업체인 시세이도Shiseido, 크리스티앙 디올Christian Dior, 돔 페리뇽Dom Perignon 등의 작업을 진행하며 예전과는 다른 '오버그라운드'의 행보를 시도하고 있다. 2012년도에는 《퓨즈》의 20호 발행을 기념하는 『Fuse 1-20』이 타쉔Taschen 출판사에서 출간되었다.

　　기업 디자인 중심의 오버그라운드 행보를 두고 혹자는 그가 초기에 지녔던 비판적 태도를 버린 것은 아닌가라고 반문할 수 있을 것이다. 그런데 그 이면엔 보다 명석한 브로디의 태도가 숨어 있기도 하다. 디자인계의 로빈 후드였던 티보 칼만의 행보를 연상시키듯 브로디는 자선 단체를 위해 무료로 봉사하기보다는 자본력이 있는 기업체를 위해 일하고 이들이 자선 사업을 하도록 유도했다. 상업주의가 거스를 수 없는 흐름이라면 이를 역으로 무기 삼아 궁극적인 목표를 달성하는 것도 하나의 해법이라고 바라보는 것이다.

대부분의 디자이너가 명성에 힘입어 브랜딩으로서의 디자인과 상업주의에 편승하고 있을 때 브로디는 여전히 청년기 때의 진보적인 입장을 견지하고 있는 것이다.

1980년대 중반 이후 디자인 자체에 환멸을 느끼며 깊은 좌절에 빠지기도 했던 브로디는 영국 디자인계를 잠시 떠나 세계의 여러 기업체와 손잡으며 재기에 성공했다. 그리고 오늘도 초심의 자세를 잃지 않으며 디자인에 임하고 있다. 브로디는 말한다. "공공 서비스로서의 디자인을 바라보는 관점에서 상업주의 도구로서의 디자인을 바라보는 관점으로, 오늘날 디자인계는 변화하고 있는 것 같다. 디자인을 통해 삶이 더 윤택해질 수 있다는 생각을 오늘날에는 잊은 것 같다. 우리가 이제 신경 쓰는 것은 오로지 디자인을 돈으로 사는 사람들과 주변 동료 디자이너들이 자기 작업에 대해 어떻게 생각하는가에만 있다. 우리의 디자인을 '경험'하는 사람들에 대해선 결국 신경 쓰지 않는 셈이다."

2011년도부터는 영국왕립예술학교RCA, Royal College of Art에 교수로 재직하며 후학 양성에도 힘쓰는 네빌 브로디의 이 말은 디자인이란 본래부터 공공성에서 시작하고 있음을 상기시킨다. 그리고 중요한 것은 보이는 것 이면의 정신과 자세임을 강조한다. 스타일이 아닌 새로운 태도가 필요하다고 말하는 브로디에게서 언제나 신중하면서도 변치 않는 아트디렉터이자 디자이너 네빌 브로디 초기 모습을 다시금 발견하는 순간이다.

데이비드 카슨 David Carson

"기술 중심으로 나아갈수록
 디자이너의 역할로서 중요한 것은
 주관적이고 해석할 줄 아는 자세이다."

사진의 재구성

사진의 속성

흔히 사람들은 사진의 역할을 반영 혹은 재현이라고 생각한다. 오늘날의 사진은 재현 및 기록이라는 전통적인 역할과 기능에 충실하면서 동시에 재구성하거나 왜곡하는 새로운 역할과 기능에도 충실하다. 사진을 어떻게 바라보고 활용하는가에 따라 현실은 있는 그대로 재현되기도 혹은 왜곡되기도 한다. 이제 사진은 재현과 기록이라는 무거운 과제에서 벗어나 현실을 새롭게 재단하는 도구가 된 셈이다. 이는 그래픽 디자인계에서도 예외가 될 수 없다.

사진이 재현과 기록의 수단을 넘어서 그 자체로 하나의 독립된 매체로 인식되기 시작한 것은 알프레드 스티글리츠Alfred Stieglitz의 '사진분리파Photo-Secession'를 통해서이다. 스티글리츠는 사진분리파 활동을 통해 과거의 낡은 사진의 굴레에서 벗어나 회화와는 다른 독자적인 길을 걷는 사진을 선언했다. 회화의 보조 수단이자 기록과 재현의 중압감에서 벗어난 사진은 그 자체로서 새로운 탐구를 시작한 것이다. 이후, 사진은 새로운 시각 예술의 장을 여는 현대적인 시각 매체로 인식된다. 특히 20세기 초중반 시각 및 그래픽 실험을 진행해 나간 러시아 구성주의 및 바우하우스 계열의 작가들에게서 이 움직임은 강하게 드러났다.

엘 리시츠키는 타이포포토typophoto, 모호이너지는 포토몽타주photomontage 등을 시발점으로 많은 그래픽 디자이가 사진을 통해 다양한 그래픽 이미지들을 선보였다. 허버트 매터Herbert Matter 또

한 다양한 포토몽타주를 만들었다. 현실은 이들의 시선에 따라 프레임에 찍힌 이미지와는 다른 모습으로 인쇄된 공간 안에서 재탄생했다. 사진은 어느새 그래픽 디자인에서 빼놓을 수 없는 소재이자 새로운 의미를 만들어 내는 시각적 기호로 탈바꿈한 것이다. 이렇듯 오늘날 많은 디자이너는 사진을 재료 삼아 수만 가지 다채로운 이미지를 생산해내고 있다. 현실 속 인간의 육안과 카메라의 눈으로 볼 수 없는 화려한 이미지 시대가 펼쳐지고 있는 것이다. 이러한 흐름 속에서 놓칠 수 없는 한 디자이너이자 아트디렉터가 있다. 사진을 통한 이미지 기호 만들기를 자유롭게 즐기며, 시각적 프레젠테이션에서 자신만의 세계를 구축한 데이비드 카슨이다.

에드 펠라Ed Fella는 데이비드 카슨이 타이포그래피의 현란한 연주를 보여 준다 하여 그를 '활자의 파가니니'라 했다. 이처럼 그는 활자 혁명의 주요 인물로서 우리에게 인식되어 왔다. 그러나 그의 작업 세계에서 사진은 활자 못지않은 중요한 주제이자 소재였다. 단지 사람들의 이목이 활자에 지나치게 쏠렸을 뿐이다. 여기서는 아트디렉터 데이비드 카슨의 작업 세계에서 한 축을 이루고 있는 그의 사진 디자인 세계를 조명해 보고자 한다.

주변부에서 중심으로

데이비드 카슨은 본래 서퍼이자 사회학도였다. 대학에 입학하기 전까지 플로리다, 오하이오, 콜로라도, 푸에르토리코 등 여러 곳을 전전하며 서퍼로서의 삶을 즐겼으며 한때는 세계 8위에 랭크될 정도로 상당한 실력의 소유자였다. 그는 1977년 샌디에이고주립대학교San Diego State University 사회학과를 우수한 성적으로 졸업한 뒤, 한 사립학교에서 사회학을 가르쳤다.

평범한 사회 교과목 교사였던 카슨에게 디자인은 계획적이기보다는 우연한 기회에 다가왔다. 1980년 애리조나대학교University

of Arizona에서 있었던 2주간의 그래픽 디자인 워크숍이 그러했다. 워크숍을 통해 디자인을 처음 접하게 된 카슨은 "그래픽 디자인이라는 것 자체를 몰랐다. 친구를 통해 인턴십을 할 수 있었고 그것이 내 디자인의 시발점이 되었다. 서핑에 쏟아부었던 나의 모든 에너지가 그래픽 디자인으로 전향되었던 것이다."라며 당시의 기분을 한 인터뷰에서 전한 바 있다.

그는 디자인을 향한 지식과 경험을 축적하고자 디자인 워크숍의 활발한 참여와 전시회 관람 등을 통해 별천지와 같은 새로운 세계인 디자인에 대부분의 시간을 투자하기 시작했다. 그리고 얼마 지나지 않아 잡지들을 직접 디자인하기에 이르렀다. 1983년《트랜스월드 스케이트보딩Transworld Skateboarding》(1983-87)을 시작으로, 전문 그래픽 디자이너이자 아트디렉터로서 활동한 카슨은 이후《뮤지션Musician》(1988),《비치 컬처Beach Culture》(1989-91),《서퍼 Surfer》(1991-92) 그리고《레이 건》(1992-96) 등 일련의 '젊은' 문화 잡지들을 작업해 나갔다. 이 작업들을 통해 그는 그 누구보다 빠른 기간 안에 세계적인 명성을 얻는 디자이너로 성장할 수 있었다. 동시에 자신의 의도와는 별개로 많은 비평가와 역사학자들 사이에서 '포스트모던 디자인' 혹은 '해체주의'라는 범주 속에서 네빌 브로디, 에드 펠라, 릭 배리센티 등과 함께 거론되기 시작했다.

그것은 마치 막 연예계에 입문한 신인 배우가 데뷔와 동시에 세간의 폭발적인 관심과 스포트라이트를 받는 것과 다를 바 없었다. 마음의 준비를 하기도 전에 외부 세계는 카슨을 엄청난 스타로 만들어 놓은 것이다. 오로지 개인적인 흥미에 이끌려 디자인계에 발을 들여놓은 카슨으로선 이러한 분위기를 마냥 즐길 수만은 없었다. 그의 디자인은 오로지 자신이 흥미 있어 하는 것에 열중한 결과물이었을 뿐이었다. 그렇기에 단 한 번도 자신의 디자인을 어떤 특정한 '움직임'과 연관시켜 본 적이 없었던 카슨이기도 했다. 그는

자신의 느낌에 충실하며 매우 주관적이고 해석적인 방법으로 작업에 임했다. 카슨은 그 과정 속에서 전통적인 디자인 규율에 답답함을 느끼고, 그것을 그대로 답습해야만 하는 타당성을 찾지 못했다. 전통적인 규율을 수용하지 않았던 것은 단지 그러한 이유가 전부였을 뿐이다.

하지만 카슨을 둘러싼 관심은 쉽게 수그러들지 않았다. 그 결과 그는 엄청난 지지와 호응과 더불어 강한 비난과 적개심을 동시에 받아야만 했다. 전 세계적으로 그의 디자인을 답습하는 흐름이 생긴 반면 '전통적인' 디자인 규범과 질서 그리고 커뮤니케이션을 중시하는 디자이너들 사이에서 그의 디자인은 건축의 기본 구조물을 뒤흔드는 것만큼이나 위협스러운 것으로 인식되기도 했다.

화제를 모았던 개리 허스트위트Garry Huswit 감독의 다큐멘터리 〈헬베티카Helvetica〉(2007)에서 마시모 비넬리Massimo Vignelli는 우리 주위에는 시각적 쓰레기들이 존재하며 디자인은 이러한 쓰레기를 없애고 주변 환경을 아름답게 만드는 것에 그 역할이 있다고 정의했다. 전형적인 모더니스트 디자이너의 계몽적인 디자인관이 피력된 셈이다. 비넬리가 개인적으로 카슨의 실험적인 디자인을 어떻게 바라보았는지는 모른다. 하지만 비넬리와 같이 그래픽적 '청교도주의'를 내세우는 '모더니스트 디자이너'의 입장에서 카슨의 디자인은 시각적 쓰레기를 없애기보다는 오히려 양산해 내는 것으로 비춰질 수도 있을 것이다.

카슨 그리고 그의 디자인을 옹호하느냐 혹은 반대하느냐의 여부는 결국 수용자의 몫일 것이다. 궁극적으로 카슨의 디자인이 그래픽 디자인에서 중시될 수밖에 없는 이유는, 카슨 개인의 의도와는 별개로 그리고 개인 혹은 특정 학파나 운동의 좋고 나쁨을 넘어서 보다 확장된 디자인 담론 형성에 그의 디자인이 한몫했기 때문이다. 무엇보다 그의 디자인은 디자인의 기능과 전통적인 레이아

웃의 개념을 적어도 한 번쯤 다른 시각에서 바라볼 수 있는 계기를 마련해 주었다. 이는 전통적인 디자인의 역할과 기능 및 그에 따른 여러 세부적인 디자인 요소들이 새로운 시각에 따라 새롭게 이해되고 성립될 수 있음을 보여 주는 것이기도 했다. 그리고 그것은 아마도 디자인계의 이방인이었던 카슨이었기에 전통적인 디자인 '교리'에 두려움 없이 도전하고 맞설 수 있었을 것이다.

사진의 주관적 해석, 포토그래픽스

데이비드 카슨을 향한 비난 중 하나는 그의 디자인이 텍스트를 무시한다는 점이었다. 기존의 디자인 문법과도 같은 그리드 시스템을 조롱하듯이 활자와 이미지를 자유자재로 구사하는 카슨은 '읽기 힘든' 텍스트를 만들어 낸다고 비판받곤 했다. 그래서 그의 디자인을 보고 사람들은 '텍스트를 무시한 디자인'이라고도 말한다. 그러나 그 자유로움의 내면은 내용에서 출발한 것이다. 무엇보다 그는 1990년대의 시대적 감수성에 부응하고자 했으며 이를 자기 주관으로 해석하고자 했다. 가령 음악에 관한 글이 있다면 자신이 직접 트랙을 들어 보고, 텍스트를 읽고 해석하며, 독자들이 페이지 디자인에 몰입할 수 있도록 노력했다. 레이아웃, 사진, 일러스트레이션 그리고 타이포그래피를 통해 텍스트의 감정을 보다 강하게 부각시키고 싶었던 것이다. 그의 디자인 속에 담긴 이러한 이면을 무시한 채 '쿨한' 디자인만을 따라하기에 급급했던 1990년대 젊은 디자이너들은 머지않아 카슨 디자인에 대한 표면적 접근은 오로지 심각한 무질서와 혼동만을 야기한다는 사실을 깨달았다. 이렇듯 내용에 대한 주관적인 해석이 작업 중심에 놓여 있는 카슨의 디자인은 기존의 콘텐츠를 작가적인 마인드에서 적극적으로 해석했다는 점에서 '저자로서의 디자이너상'을 보여 준다.

우리가 카슨의 사진을 다루는 방식에 대해 주목할 수밖에 없

는 이유가 있다. 사진은 그에게 무한한 재해석이 열려 있는 또 하나의 '텍스트'이기 때문이다. 카슨의 사진 디자인은 사진 이미지의 열린 해석을 통해 사진의 재해석을 꾀하고 있다. 사진은 부풀려지고 잘리고 중첩되고 대비를 이룬다. 또한 디자이너를 만나 끊임없이 새로운 환경에 처하고, 낯선 적을 만나고, 의도하지 않은 짐을 지어야 하는 등 그 모습과 운명을 달리 하게 되는 것이다. 그러한 과정에서 사진은 새로운 정체성을 부여받는다. 이것은 사진 그리고 이미지의 운명이자 디자인이 사진에 새로운 정체성을 부여하는 과정이기도 하다. 즉 사진 디자인은 디자이너가 만들어 나가는 하나의 새로운 시도이자 그 의미가 다방면으로 확대되는 사진기술인 것이다.

1999년 출간한 『포토그라픽스』는 카슨 자신의 사진에 대한 관심 그리고 사진을 중심으로 한 디자인 작업을 집대성한 하나의 작품집이라 할 수 있다. 『그래픽 디자인의 역사History of Graphic Design』의 저자인 필립 B. 멕스의 글과 데이비드 카슨의 디자인으로 어우러진 이 책은, 1장의 '사진은 모든 것을 변화시켰다'라는 주제를 시작으로, 2장의 '사진은 예술인가'라는 주제를 거쳐, 3장의 '사진+그래픽 디자인=포토그라픽스'를 끝으로, 카슨이 보여 주고자 하는 '포토그라픽스'의 정의를 설명했다. 이는 사진과 디자인의 관계를 또 하나의 디자인으로 풀어 나간 실험적이면서도 짧은 디자인 그리고 사진에 대한 단상이기도 하다.

『포토그라픽스』는 디자이너의 입장에서 바라본 사진을 이야기하고 있다. '그래픽 표현을 통한 내용으로부터 시작되는 사진과 디자인 간의 평형'이라는 부제에서도 알 수 있듯이 카슨은 이 책에서 사진과 디자인을 수평적 관계로 놓고, 그 둘 사이의 '다리 잇기'를 시도했다. 책의 디자인 역시 마찬가지다. 대부분의 사진집 디자인에서 개개의 사진은 마치 박물관 카탈로그처럼 페이지 중앙에 놓여 있는데, 그것은 고결함을 만들어 줄지는 몰라도 재미없는 북

디자인으로 끝나고 만다. 그러나 카슨은 이 책을 통해 사진가와 디자이너의 역할이 서로 융합하면서 두 표현 매체 간의 대화가 가능하도록 했다. 사진을 침해하지 않는 상태에서 이미지들을 마음껏 괴롭히고 고문한 것이다.

이 책은 그가 여행길에서 찍은 사진들로 채워지고 있지만, 여느 사진집과는 달리 피사체의 온전한 모습을 보이지 않는다. 오브제가 명확하게 보이는가 싶으면 대부분의 지면이 부분적으로 크로핑이 되어서 전체상을 보여 주지 못하거나 후경과 전경의 경계선은 흐릿하여 분위기만을 전달할 뿐이다. 그밖에 펼침면들은 낱장의 사진보다는 다른 여러 사진과 함께 배치됨으로써 제3의 의미를 만들어 낸다. 각 사진이 서로 다른 사진 위에 앉혀지거나 나열됨으로써 낱장으로 있을 때와는 다른 의미를 창출하는 것이다. 그 과정에서 사진은 현실을 그대로 재현하는 수단을 넘어서서 그 자체로 하나의 의미를 만들어 내는 적극적인 의미 생산자가 되었다. 그리고 바로 이 점이 데이비드 카슨의 『포토그라픽스』가 전달하고자 하는 핵심이자 그의 사진 디자인의 중심에 놓여 있는 철학이라 할 수 있겠다.

자유로운 이미지 항해의 시작

카슨은 《트랜스월드 스케이트보딩》을 시작으로 《비치 컬처》《레이 건》에서 사진 디자인의 진수가 무엇인지, 사진이 디자인 과정에서 아트디렉터 혹은 디자이너의 시선으로 얼마나 변화무쌍하게 변모할 수 있는가를 보여 주었다.

첫 아트디렉터라는 부담스러운 직책을 짊어지고서도 《트랜스월드 스케이트보딩》에서 카슨은 사진을 통한 다양한 디자인 실험을 수행했다. 매달 200쪽에 달하는 잡지를 만들어 내는 것은 결코 쉬운 작업이 아니었음에도 카슨은 매 페이지마다 다른 접근 방

식을 적용했다. 그는 스케이트보드와 관련된 제품 광고로만 가득
했던 이 잡지를 감각적인 사진 디자인으로 풀이해 회화적 공간으
로 만들었다. 컴퓨터 기술을 통한 다양한 사진 조작술 및 과감한 크
로핑으로 스케이트보드라는 익스트림 스포츠가 지니는 격동적인
몸놀림이 적절하게 표현된 것이다. 프로 사진가들의 사진을 사용
하지 않고 스케이트보드를 즐기는 젊은이들이 직접 찍은 사진을
자유자재로 재구성했다는 점이 특히 주목할 만하다. 비록《비치 컬
처》와《레이 건》에 비해 디자인적 명성은 낮은 잡지였으나《트랜
스월드 스케이트보딩》은 카슨에게 이후 작업을 위한 실험적 발판
을 마련했다는 데에서 중요한 의미를 지닌다.

　　1989년부터 아트디렉팅한《비치 컬처》에서 카슨의 사진 디
자인은 보다 더 우아하고 정교한 분위기로 나아갔으며, 이는《레
이 건》에서 최고조에 달했다. 본래《비치 컬처》는 잡지《서퍼》의 연
감인《서퍼 스타일Surfer Style》에서 발전했다. 단순한 광고 잡지였던
《서퍼 스타일》이 닐 파이네만Neil Feineman과의 협업을 통해 정기간
행물로 만들어지는 과정에서《비치 컬처》라는 새로운 이름으로 태
어난 것이다. 서핑을 주제로 젊은이들의 대안 문화를 이야기해 나
갔던《비치 컬처》는 2년이라는 짧은 기간 동안 수많은 디자인 관련
상을 수상하는 '명예'를 누리기도 했다.

　　이 잡지에서 카슨은 이전《트랜스월드 스케이트보딩》보다 더
욱 과감하고 혁신적인 디자인 감각을 발휘했다. 무엇보다 타이포
그래피에서의 과감한 실험이 돋보였다. 글자와 글자 사이의 넓은
간격, 제목 활자를 이용한 다양한 글자 배치, 세로나 가로 등 자유
자재로 읽히는 텍스트, 이미지와 글자의 경계선을 넘나드는 알파
벳 등은 1990년대 초반 세계의 많은 그래픽 디자이너에게 놀라움
과 흥분 그리고 동시에 비난을 샀다. 이러한 실험적이고 과감한 타
이포그래피는 카슨 특유의 사진 디자인 감각과 어우러지면서 보다

《비치 컬쳐》 표지 (1989-1991)

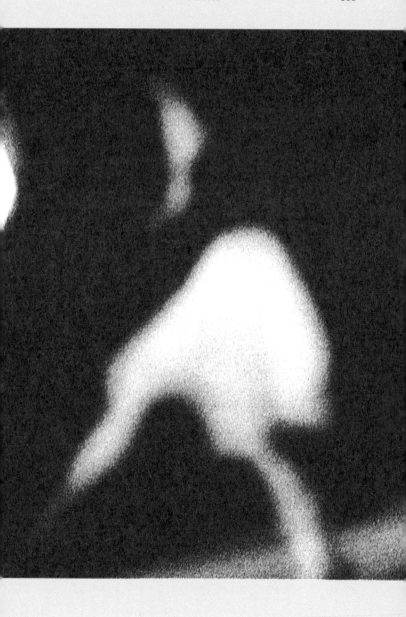

steve barilotti
talks to billy's
son.

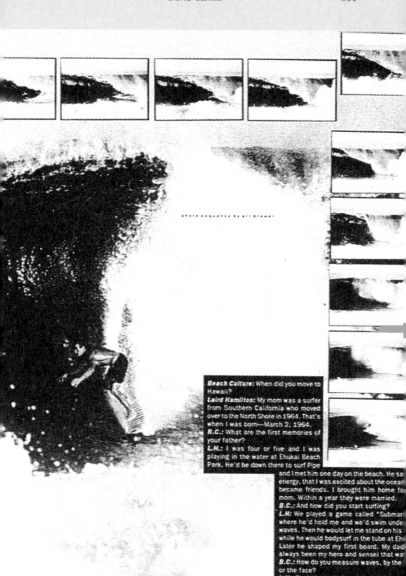

photo sequence by art brewer

Beach Culture: When did you move to Hawaii?

Laird Hamilton: My mom was a surfer from Southern California who moved over to the North Shore in 1964. That's when I was born—March 2, 1964.

B.C.: What are the first memories of your father?

L.H.: I was four or five and I was playing in the water at Ehukai Beach Park. He'd be down there to surf Pipe and I met him one day on the beach. He sa energy, that I was excited about the ocean became friends. I brought him home fo mom. Within a year they were married.

B.C.: And how did you start surfing?

L.H: We played a game called "Submari where he'd hold me and we'd swim unde waves. Then he would let me stand on his while he would bodysurf in the tube at Eh Later he shaped my first board. My dad always been my hero and sensei that wa

B.C.: How do you measure waves, by the or the face?

L.H.: By their circumference.

"EEEOOOO! WedgeWear Wedge Report, Fourth of July, and the fire-works are flying. It's blistering hot outside already, if you can *buleeve* that. 'Fantasies', by my band in the background. We're fantasizing big waves, but what we have is a pulsing southwest at two-to-three—should be fun time. Volleyball, frisbee, badminton...we can do it all. If there's any parties let me know. I'll leave it on the afternoon message, and I'll see you at Wedge. Alllliseggggghhht!"
—Mel's WedgeWear Wedge Report, July 4, 1990
"When it's small, you get hurt. When it's big, you drown."
—Robert O: Renowned for riding "Odie," a dragon-shaped inflatable pool toy in 8-foot Wedge. Wedge only fires on a south-southwest swell. That means summer. That means crowds. The Freak Show. Clueless, sunburned inlanders

clog the lineup—with absolutely no concept how powerful the waves really are. Backs and necks can be snapped like rotten kindling, slammed on the sand tarmac. Sandscrapes abound, as do noses ground down to the cartilage. Rips drag you into the jetties for a meat-grinder effect. And people crowd like freeway gawkers to catch a glimpse of the carnage. Riding Wedge is like strapping yourself to an av-

h o t o s: ron ro m anosky
 steve barllottl

《레이 건》 표지 (1992-1996)

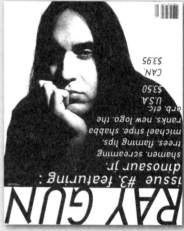

st.

ə

h

ang

at

carmine st.

The year is 1979. And 1942. At a small neighborhood pool in Greenwich Village, a movie crew is time-tripping 30 odd years into the past to film "Raging Bull," the story of boxer Jake LaMotta. A gang of skinny, shirtless kids holler from a rooftop as the cameras follow Robert DeNiro (playing LaMotta). He buys a soda at the concession stand, and sits at a picnic table with the actor playing LaMotta's brother. Around the pool, women in one-piece bathing suits relax in chaise lounges, and local Mafia hoods in tropical shirts play cards. DeNiro has eyes for only one: the platinum blonde who sits at pool's edge, luxuriantly paddling her long legs in the cool water. The camera moves in for a close-up of her legs...and director Martin Scorsese ca

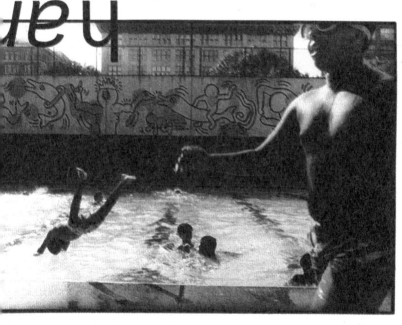

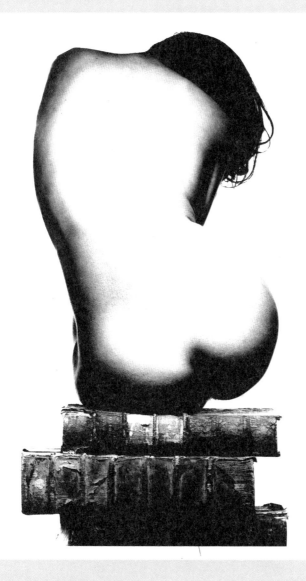

y

on the road with

Sonic outh

New York City
17 March 1993
It's the middle
of March, and we
Sonic Youths have
been out on the
road almost
continuously since
last August, one
series of gigs
leading into the
next. It feels
like we've been
gone forever. Our
passports are
full of exotic
stamps from all
over the globe.
Recent travels
along our Dirt
tour have taken
us around the
U.S., across
Europe and to
the Pacific rim
Australia, New
Zealand,
Singapore, Japan,
Hawaii, and back
west from LA to
Seattle. A big
sonic hello to all
of you who came
to our shows,
and also to the
bands we toured
with, some of
whom were Royal
Trux, Pavement,
Jon Spencer Blue
Explosion, Huggy
Bear, Cell, Dead
C, Mudhoney,
Nick Cave, Iggy
Stooge, Boredoms
and Sebadoh.
What follows are
some stray
notes,
observations and
scribbles from
this sonic
touring.

e n

o

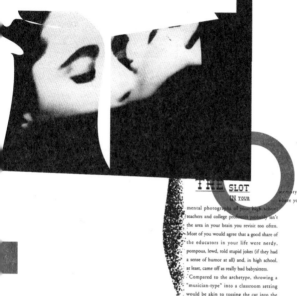

THE SLOT ...memory bank
...IN YOUR ...where you keep
mental photographs of your high school
teachers and college professors probably isn't
the area in your brain you revisit too often.
Most of you would agree that a good share of
the educators in your life were nerdy,
pompous, lewd, told stupid jokes (if they had
a sense of humor at all) and, in high school,
at least, came off as really bad babysitters.
Compared to the archetype, throwing a
"musician-type" into a classroom setting
would be akin to tossing the cat into the
canary cage. Rockers in the corridors of discipline? Loud-
mouthed anarchists in the hallowed halls and ivory towers of
academia? Egad! Yet sure enough, the twain is meeting — and
the relationship is going quite well.

BAD RELIGION vocalist and Cornell University teach-

text/Bob Gulla ing assistant **GREG GRAFFIN**

seemingly leads a double life. During the school year he teaches a course in comparative anatomy and during the summers and on breaks, he tours with his band. His presence in both fields — rock 'n' roll and education — only serves to enhance the reputations of these disparate worlds in the eyes of the other.

Currently, Graffin, a son of two teachers himself, is working on his Ph.D. in Zoology at Cornell. He'll spend this summer (while the band is off) researching the development and evolution of bones and bone tissue, analyzing the earliest bones known on the planet, 460 million years old.

"I hope to be able to teach my whole life," Greg says from his home in upstate New York. He's the only band member who lives outside Los Angeles. "Even if Bad Religion becomes enormously successful I hope to be able to balance both of them. Whenever I get too involved in music I can escape to academia, whenever I get too involved in academia, I can escape to music.

"What I get most out of teaching is what the students offer me," he adds. " You learn a lot about your abilities and your knowledge hearing other people's *feed*back." Graffin insists the key to teaching kids is to respect them, treat them as equals; it's a method most teaching rockers I spoke with agreed on, though hardly a practice employed by most conventional educators. "That way, they'll respect you and give you good insight into yourself, too. Teaching is a way of educating yourself. Any teachers who approach it differently aren't doing their job.

"A lot of high school teaching is such that the school expects you to be a *baby*sitter. They expect so little of their students. If you catered a program to high school students that was challenging, they could meet the challenge. I'm *sure* of it."

Graffin finds substantial overlap between lecturing in front of a class and singing in front of an audience. "Since I was trained as a teacher, it's easy for me to communicate ideas, and that's important," he says. "But when I'm up onstage, it's not about

the unWorthy become rich, the unhappy are incarcerated and the unheard are asked to choke on their rage.

hair and green hair years. I was really afraid that what I was at my core was just a normal guy," he admits. "I wanted to be dark and complicated and alienated. I feel like my life has completely opened up since I let that safe, sarcastic, cool approach to the world drop away. We have to participate in our own lives. I don't mind getting personal in my music. I think that's what my job is. If I'm not doing that—if I'm just taking the money and crafting pop songs and cool poses, then I may as well be Michael Bolton."

dEConstruCtion

by CHUCK CRISAFULLI

Los Angeles is a city of sadness and sunshine. It's a place of illusion and disillusion, where the comfortable, narcotic stretch of sunny days is continually punctuated with flares of terror, mania and depression. The unworthy become rich, the unhappy are medicated and the unheard are asked to choke on their rage.

Eric Avery and Dave Navarro, formerly of Jane's Addiction and for a short while of Deconstruction, certainly understand all that's wrong with LA. But while others might dismiss the city as a triumph of fear and loathing, as nothing but a beachfront freak show, Avery and Navarro call it home.

"For a long time, I bought into the New York/European take on LA as a trite place that's full of shit," Avery explains as he polishes off a bagel and a double espresso at a hiply underfurnished Santa Monica coffeehouse. "It had the reputation as the cultural wasteland. And I considered the whole country to be the Evil Empire. I bought into the easy, complaining, Western liberal slant. But I re-examined that after I was out of Jane's Addiction. I realized I'm a product of Los Angeles, and I'm an American, and I'm not the one making either of those places shitty. I got a little defensive about it."

That defensiveness managed to twist itself into musical inspiration, and the result is what looks to be Deconstruction's one and only record. Navarro and Avery decided to work on something together two years ago, and, with drummer Michael Murphy, took their time getting their music just the way they wanted it. Avery and Navarro also decided early on that they didn't want to repeat the kind of band experience they'd had as Jane's Addiction and agreed that there would be no live version of Deconstruction. The two were actually quite happy when Navarro was offered the guitar slot in the Red Hot Chili Peppers, with whom he's currently recording with. Avery and Navarro parted musical paths as friends, and the Deconstruction work now stands on its o w n.

"I haven't wanted to admit it, but so much of my identity was wrapped up in being the bass player for Jane's Addiction," Avery says. "Once you're out of a situation like that, it's a big 'What now?' I was in a self-obsessed frame of mind trying to figure out who I was and what I was going to do. After a while, David and I got really excited about making music, because it wasn't just a job or an obligation anymore. With Deconstruction, we were free to pursue what interested us about making music together, and now that that's done, we can move on."

The self-titled American Recordings release plays out as a psycho-travelogue through the nooks and crannies of Los Angeles. Opening with the moody "LA Song," the music immediately creates an ambiance that's both soothing and edgy—something akin to sun-drenched paranoia. Snippets from *Day of the Locust*, real estate spiels from the soundtrack of *Blade Runner*, and a couple of floating licks from the Ventures' "Pipeline" swirl through the music and set the record squarely in the city of tiny lights and outsized dreams. As the record ambles through the atmospheric grooves of tracks like "Single," "Dirge" and "Sleepyhead," it takes on the feel of a wide-eyed drive through a mix of inspiring and unnerving LA visions.

In fact, the album was being road-tested as it was put together. "One of the interesting things about LA is that it's not site-specific," says Avery. "Everything is fragmented geographically. But the things I like about LA aren't places. They're certain times of year, or certain activities—driving down San Vicente with the windows down. Little bits of pleasure that come your way unexpectedly. When we were demoing Deconstruction stuff to see if it was working, we'd get a mix up and we'd hop in the car and blast it while we drove around a neighborhood. We'd gauge each song by how well it drove."

The album is a smooth ride, and it's got power to burn. Anyone who thought that the deceptively complex, tribal pounce of Jane's Addiction was simply the result of Perry Farrell telling a couple of fugs what to do with their guitars will be shocked to discover that Avery and Navarro can kick up quite a monstrous tangle of a sound on their own.

"I knew the inevitable comparison would be with Jane's, and if David and I just put out an innocuous pop record, people would say, 'Okay, these guys were just hired hands.' It actually did take a surprising amount of effort to get around Jane's. We had said we were just going to make a record our way, and not in any way allow Jane's Addiction to make decisions about what we were doing. But we did get uncomfortable when we thought we sounded too much like the old stuff. Then again, I didn't want to undo anything interesting just because it sounded like Jane's."

The muscular rhythms and surprising dynamics on the Deconstruction record harken back to some of Jane's finest work, but what's sure to set the work apart is Avery's words and his voice. An avid reader—he's currently digging into a book on black holes—Avery spent six years supplying the bottom for Farrell's words and relished the chance to finally bring his own lyrics to life.

"It was frustrating back then," he says. "I've been a words-oriented person for a long time, but I never wrote anything for Jane's. That's what I enjoyed the most with Deconstruction. The record company asked me to write out the words for the CD booklet, and that's when I realized exactly how many words I had ended up with. And I put a hell of a lot of work into them. It didn't just pour out—I agonized over one line at a time. I like to have a certain ambiguity in the lyrics, but there was never any question that the words would be written out as part of the record. It was my chance to say, 'I would like to speak now, and I don't want there to be any confusion about what I'm saying.' "

One of the most affecting pieces of Avery's work on the record is found on "Son." Against a stark, acoustic guitar background, he brings to life the decidedly unglamorous life of a recovering heroin addict.

"Getting clean from drugs is a large part of me," he explains. "And I feel a certain amount of responsibility for what I say about drugs. It always seemed to me that no matter what you say about heroin, in the context of rock 'n' roll it sounds really romantic and cool. When I was 17, I thought the Velvet Underground were the coolest people in the world, and I wanted to shoot dope and be c o o l.

"As a songwriter, I didn't want to ignore that part of my life, and one day I was just strumming a guitar and 'Son' came to me. You can't possibly be romantic about the idea that your mom is driving your 22-year-old self downtown to get methadone. Or that you're strung out, watching TV at mom's house. Strip away the mythology of junk and that's the core reality. It's a given that if you survive long enough, you end up on the couch at mom's house. That's your future."

While wrestling with some of the heavier themes of identity and alienation that inform his lyrics, Avery concerted effort to keep h heartfelt and sincere. "I B u d w e i s e r - beer-commerc castic, i n self-satisfied so much music he says. "Over a couple of years cided to like music and a else based o whether I lik disliked it. when I starte how many dec my life had be tated by so else's preconc I wanted to with the idea 'cool' in any wanted to r the one jer room that so and says h something

"People h me my lyric sarcastic," he ues, "and th me away. become so and couched safe, remove intellectual s anytime som being hon sounds lik c a s

Avery is preparing so another pro says he's st ing sparks a ration from Angeles su ings. He a tends to k music and h as forthrig honest as p "Back in t

극대화되었으며, 사진 또한 이러한 실험적 타이포그래피로 다양한 의미를 발산하게 되었다. 실험적인 타이포그래피와 어우러지는 사진 디자인을 통해 《비치 컬처》는 잡지 전반에 걸쳐 마치 파도타기의 한 장면을 보는 듯한 광경을 연출했다. 잡지 및 내용의 성격에 부합하는 사진들을 사용하고 그 위에 활자들을 흩뿌리는 듯한 레이아웃을 통해 파도타기 콘셉트에 어울리는 산발적이고 즉흥적인 지면들이 만들어진 것이다. 스티븐 헬러는 《비치 컬처》의 디자인적 특징을 두고 "독자들이 시각적인 이미지들과 텍스트를 항해할 수 있는 재미와 만족을 주었다."고 평가했다.

루이스 블랙웰Lewis Blackwell과의 인터뷰에서 카슨은 자신의 작업에서 사진이 갖는 의미를 이렇게 설명했다. "내 작업에서 많은 부분을 차지하는 것은 사진 선택, 크로핑, 배열, 선별 등이지만 간혹 제목을 만들고 인용문을 뽑아 내기도 한다. 물론 그중에는 활자와 관련된 것도 있다. 나는 사진이나 이미 만들어진 예술 작품 안에서 무엇인가 흥미로운 것을 찾고자 하는 경향이 있다. 내가 하는 작업의 큰 부분은 '구성composition'과 연관이 있다. 나는 항상 사진을 갖고 작업하고 사진 안에서 어떤 특별한 부분을 찾아내고자 한다."

한편, 이러한 자유로운 '이미지 및 텍스트 항해'가 가능했던 것은 카슨만의 업적은 아니었다. 대부분의 세계적인 아트디렉터들이 그러했듯이 카슨 또한 함께 작업한 편집자의 식견이 한몫했기에 디자인에 대한 전권을 갖고 각각의 페이지를 지휘할 수 있었다. 카슨 스스로도 인정했듯이 《비치 컬처》에서 가장 마음에 들었던 부분 중 하나는 디자인의 중요성이 편집의 중요성만큼이나 인정받았다는 점이다. 전통적으로 편집의 세계는 항상 디자인보다 우위에 서 있었다. 하지만 좋은 디자인은 편집과 동시적으로 이루어져야 한다. 편집과 디자인은 분리된 체계가 아니라 서로 엮이고 얽힘으로써 정반합의 길을 가야 한다. 카슨이 자유롭게 작업할 수 있었던 그 배경

에는 저자로서의 디자이너 역할을 한 카슨은 물론 카슨의 디자인을 이해하고 조율해 나갔던 편집자의 역할이 있었기 때문이다.

사진을 요리하다,《레이 건》

카슨의 아트디렉터로서의 무한한 자유는《레이 건》에서도 계속 이어졌다.《크림Creem》의 발행인 마빈 자레트Marvin Jarrett는 새롭게 떠오르는 얼터너티브 음악을 소재로 한 잡지《레이 건》을 구현시키고자《비치 컬처》의 편집팀을 고용했다. 그러나 얼마 후 닐 파이네만이 떠나고 카슨이 전체 제작을 맡게 되었다. 이후 카슨은《레이 건》을 통해 새로운 개념의 아트디렉팅 체제를 보여 주었다.

《레이 건》이 지닌 다른 잡지와의 큰 차별성 중 하나는 전문가의 영역이라고만 생각했던 잡지의 세계를 새내기 일러스트레이터와 사진작가, 독자에게도 열어 놓고 이들의 참여를 유도했다는 점이다. 카슨은 6-8쪽 정도의「인쇄된 사운드Sound in Print」라는 코너를 통해 독자의 참여를 독려했다. 독자들은 얼터너티브 음악 가사중 하나를 골라 이 코너에 어울리는 일러스트레이션을 투고했다. 이러한 '설익은' 층의 참여는 1990년대 대안 문화로 떠오르고 있던 얼터너티브 록이라는 음악 장르의 정신과도 곧잘 부합했다.

소위 네오 펑크 혹은 그런지 음악이라고도 불리웠던 얼터너티브 음악은 1970년대의 펑크 정신을 이어받아 반권위주의와 반상업주의를 중심에 깔고 있던 저항적인 하위문화의 정신을 기반으로 하고 있었다. 그리고 대개의 음악이 그러했듯이 얼터너티브 음악 또한 그 자체가 하나의 새로운 라이프스타일로 자리매김했다. 이 음악은 사운드가든Soundgarden, 펄 잼Pearl Jam, 스매싱 펌킨스Smashing Pumpkins 및 너바나Nirvana 등이 주축이 되면서 대중성을 띠기 시작했는데, 이는 1960년대의 히피 문화가 1990년대 초반 새로운 모습으로 꽃피운 것이나 다름 없었다.

《레이 건》은 이러한 정신으로 무장한, 1990년대 젊은이들을 대상으로 대안 문화를 소개하고 동시에 퍼트려 나간 얼터너티브 음악 잡지이자 문화지였다. 카슨의 도전적이고 실험성 넘치는 디자인은 얼터너티브란 장르에 잘 부합했고 이는 《레이 건》에서도 계속 발휘되었다. 더불어 흰 공간에서 느껴지는 '여백의 사치'는 더욱 돋보이기 시작했다. 이기 팝Iggy Pop의 기사를 시각화한 페이지나 브라이언 이노Brian Eno에 관한 기사들은 추상적인 사진 이미지에 어울리는 절묘한 타이포그래피가 흰 여백을 배경으로 실현됨으로써 사진 이미지에 보다 큰 힘을 실어 주고 있다. 샤멘The Shamen 및 소닉 유스Sonic Youth에 관한 기사화에서도 카슨은 펼침면의 4분의 3 이상을 비워 두고 텍스트 단을 지면의 모서리쪽으로 밀어붙임으로써 음악에서 느껴지는 풍성한 운율감을 연상하게 하는 지면 디자인을 시도하기도 했다.

이러한 '여백의 사치'를 특징으로 한 사진 디자인 외에 《레이 건》의 또 하나의 특징은 사진이 사각형의 프레임 안에서만 존재하지 않았다는 점이다. 사진은 사각형, 다각형뿐 아니라 원형 프레임 안에서도 여지없이 앉혀졌다. 나아가 사진에는 캡션이 따라야만 한다는 통념과는 달리 《레이 건》에서의 사진은 캡션이 따르지 않았다. 이는 사진의 다의적인 면을 보다 부각시켜 독자가 그 의미를 스스로 해독해 낼 수 있는 장치로 작용했다. 또한 사진을 크로핑하여 추상적인 형태로 만들고, 사진 위에 사진을 덧붙이는가 하면 본래의 이미지를 포토숍과 같은 툴을 사용해 색감이나 질감을 변화시키는 등 카슨은 사진을 이용한 지면 디자인으로 남다른 감각을 자랑했다.

이렇게 사진과 디자인이 절묘하게 어울리는 카슨의 작업은 한마디로 그래픽 디자이너가 사진을 통해 만들 수 있는 사진 디자인 실험의 극단까지 갔다고 해도 과언이 아닐 만큼 다양함과 풍요로

움으로 넘쳤다. 디자인계의 가위손이랄까. 그는 그렇게 사진을 가
위질할 줄 알고 또한 감칠맛 나게 요리할 줄 알았던 것이다.

행복한 궁금증

멕스는 카슨의 디자인을 다음과 같이 말했다. "영화나 비디오에서
사운드와 이미지가 서로 충돌하고 밀어붙이듯이 서로 이질적인 시
각 및 언어적 요소들이 공간에서 맞부딪힌다. 기사와 제목 활자들
을 펼침면에 걸쳐 흐르게 하고 페이지 모서리에 걸쳐 사진들을 앉
힘으로써 카슨은 자신이 디자인한 지면들이 영상처럼 보이게끔 만
들었다." 이 설명에서도 알 수 있듯이 카슨이 디렉팅한 각 지면은
기존의 인쇄된 지면들이 시도하지 못했던 영상적인 느낌으로 가득
하다. 이는 MTV와 같은 감각적이고 현란한 영상물에 익숙해진 젊
은이들에게 인쇄물이 내놓는 하나의 도전장이기도 했다.

카슨이 쓴 『인쇄의 종말The End of Print』(2000)이라는 책 제목은
영상 이미지의 홍수 시대 속에서 '인쇄물의 종말'은 사실상 역설적
인 표현이었음을 알 수 있다. 네빌 브로디는 《레이 건》을 두고 "우리
가 인쇄물에서 할 수 있는 모든 것은 다 해 본 것 같다. 이것은 인쇄
의 종말을 뜻한다."라고 말했다. 카슨이 말하는 종말이란 전통적인
의미에서의 종말을 이야기하는 것이며, 오히려 그는 시대정신에 부
합하는 그래픽으로 텔레비전, 광고 그리고 영화 등과 경합할 수 있
는 인쇄물을 만들어 냈다. 그리고 사진이 인쇄물의 영상적 감각을
살리는 데 중요한 '재료'로 기능할 수 있음을 확인시켜 주었다.

엄밀한 의미에서 카슨이 만들어 낸 사진 이미지와 디자인 지
면은 사진이기보다는 그래픽적 사진 작업 또는 사진술에 불과하
다고 할 수 있다. 그러나 정작 중요한 것은 그것이 디자인에 가깝고
사진에 가깝다는 것을 떠나 과연 커뮤니케이션에 충실했는가이다.
1990년대 초반 카슨의 디자인 열풍이 불어닥쳤을 때 많은 젊은이

가 그의 스타일을 따라하는 데 열중했다. 이러한 열광 이면에 디자인의 표면적 스타일에 대한 열광은 있을지언정 그 정신에 대한 열광은 부재했다는 점이 아쉽다. 결국 그 열기는 패션에서의 유행인 양 잠시 머물다 스치고 지나가 버렸다.

2019년에 있었던 모 인터뷰에서 미국보다는 유럽에서 더 많은 시간을 보낸다는 데이비드 카슨은 2008년 『그래픽 디자인의 규율Rules of Graphic Design』 저서에 이어 2019년에는 콜라주 작업을 집대성한 『nu collage. 001』을 선보였다. 기존의 규율을 수용하지 않고 자신에게 합당하다고 생각되는 디자인만을 추구했던 그가 『그래픽 디자인의 규율』이라는 책을 썼다는 것은 참으로 아이러니하다. 하지만 『인쇄의 종말』이라는 책의 제목이 반어법을 구사했듯이 이 책 또한 결국 어떤 규율도 없다는 점을 이야기하고자 하는 것이 아닐까 조심스럽게나마 추측해 본다.

한편, 근작인 『nu collage. 001』에서 카슨은 이미지와 사진그래픽에 대한 해석을 콜라주란 언어로 보여줬다. 이 책이 그가 일관되게 풀어온 사진그래픽에 관한 21세기 버전일지는 시간이 더 지나고나서야 알 수 있을 것이다.

티보 칼만 Tibor Kalman

"많은 사람이 디자인은 결과물이라고 생각한다.
나에게 디자인은 하나의 언어에 불과하다.
목적을 향한 수단이자 커뮤니케이션을 위한 수단이다.
문제는 어떻게 소통하는가이다.
버거킹과 같은 것으로 소통하느냐 아니면
그보다 더 의미 있는 것으로 소통하느냐의 문제다."

양심 폭탄

레츠 언디자인Let's Undesign

과유불급過猶不及이라는 말이 있다. 이 말처럼 무엇이든 많고 과하
면 결국 탈이 나고 해가 된다. 디자인만큼이나 오늘날 과한 것도 없
다는 생각이 든다.

　　미시적 차원인 각종 아이디어 상품부터 거시적 차원인 국가
브랜드 전략 사업까지 디자인은 명사이자 수식어로서 이 시대 최
고의 화두가 되었다. 특히 건축과 시각 디자인이 만나는 접점에서
디자인은 '공공 디자인'이라는 이름으로 그 위력을 발하고 있다. 이
에 걸맞게 서울의 광화문, 한강, 동대문 운동장 등 우리 주변의 공공
물이 디자인이라는 이름으로 새로운 모습을 찾아가고 있다. 나이
젤 휘틀리Nigel Whiteley가 쓴 책『사회를 위한 디자인Design for Society』
(1993)의 서문에서 1980년대 영국을 경제적 재난에서 구원해 줄 하
나의 해결안으로서 '디자이너 시대designer decade'라고 했던 말이 떠
오른다. 지금의 한국도 실상 그와 크게 다르진 않다.

　　디자인으로 먹고사는 디자인 종사자에게 이 흐름은 분명 반
가운 일이다. 디자인이 지니는 사회적 중요성이 커지고 그만큼 디
자이너의 사회적 위상도 높아지기 때문이다. 또한 디자인은 기존
의 것을 아름답게 변화시킬 수 있기 때문에 사회 전반에 미적 취향
과 수준을 높일 수 있다. 마시모 비넬리의 말처럼 디자인이 이 사회
의 시각적 쓰레기 혹은 질병을 치료해주기 때문이다. 그리고 실제
로 우리가 접하는 다양한 디자인 정책은 이러한 시각적 질병을 치

료한다는 기대와 목표 속에서 이뤄지고 있다.

그렇다면 그 시각적 질병들이란 무엇일까. 그리고 시각적 질병들이라 이름 지을 수 있는 기준과 잣대는 과연 무엇일까? 그것은 폭력적이거나 또 하나의 권위가 될 위험은 없을까? 그 분류 과정에서 항번 한번 제대로 못하고 힘없이 쓰러지는 것은 없을까? 디자인은 오로지 개선과 발전의 보증수표일까? 디자인을 통한 후퇴란 없는 것일까? 이러한 의문들과 동시에 가장 본질적인 의문이 생긴다. 바로 '디자인이란 무엇일까'다.

1999년 5월 2일에 세상을 뜬 아트디렉터 티보 칼만이 타임머신을 타고 내려와 지금의 서울을 본다면 무슨 말을 했을지 상상해본다. 그것은 아마도 "디자인이 과하군요. 디자인을 하지 맙시다 There's too much design. Let's undesign it."가 아니었을까.

아웃사이더의 시선

뉴욕을 중심으로 활동한 《컬러즈》의 아트디렉터 티보 칼만은 1949년 헝가리 부다페스트에서 태어나 1956년 가족과 함께 미국으로 이민했다. 헝가리라는 모국의 영향 때문이었을까. 그는 자본주의의 총아인 뉴욕에서 사회주의 구호를 외치는 과격파 학생이 되었다. 그는 민주사회를 위한 학생 운동SDS, Students for a Democratic Society의 일원으로 경찰을 향해 돌을 던지는 등 과격한 시위의 중심에 서 있었다. 그러나 이 학생 운동은 칼만 자신의 인생에서 '진정한 의미의 교육real education'이 되었다. 이후 칼만은 시위 학생의 신분에서 탈피하고 디자이너가 되었으나 보다 나은 세상을 향한 그의 열망과 자세는 흔들리지 않았다. 오히려 그는 자신이 그리는 이상적인 세상에 대한 포부를 디자인이라는 창의적인 방식으로 풀어 나가고자 했다. 이것은 1999년 그가 세상을 뜨기 전까지 일관됐다.

칼만의 대학 생활의 또 다른 구심점은 뉴욕대학교 캠퍼스 근

처에 있는 소규모 서점에서의 아르바이트였다. 이 서점은 훗날 미국의 대규모 서점 반스앤노블Barnes & Noble이 되었는데, 1968년부터 이곳에서 일을 시작한 칼만의 업무는 초기에는 책을 진열하는 단순 작업에 불과했다. 그런데 그 당시 서점 주인이자 지금의 반스앤노블의 CEO인 레너드 리지오Leonard Riggio의 눈에 띄면서부터 서점과 관련된 다양한 시각물을 책임지게 되었다. 서점의 디스플레이부터 간판, 실내 인테리어에 이르기까지 그의 서점 내 입지와 역할은 점차 커져 갔다. 칼만이 이렇게 인정받고 성장할 수 있었던 것을 리지오의 표현을 빌려 말해 보자면 '지칠 줄 모르고 지적이고 지모가 있으며 장난기 넘치는' 그의 성격이 한몫했을 것이다.

이곳에서의 경험은 칼만이 디자이너로 활동할 수 있는 발판이 되었다. 칼만은 "그 당시 난 내가 그래픽 디자인을 하고 있는지 몰랐다. 그냥 쇼핑백이나 광고 혹은 로고 등을 만든다고 생각했다."고 말했다. 이렇게 생활의 일부분으로 자연스럽게 파고든 디자인은 어쩌면 그에게 운명이었을지도 모른다. 좀 더 나은 세상을 꿈꾸는 그에게 신은 디자인이란 도구를 쥐어 준 것이 아닐지.

점차 서점이 확장되고 그 안에서의 역할이 커지면서 칼만은 비로소 독립을 시도했다. 자신의 부족한 디자인 지식을 채우고자 디자인 대학 출신이었던 캐롤 보쿠니비츠Carol Bokuniewicz와 리즈 트로바토Liz Trovato를 고용하고 이후 이들과 함께 '엠앤코M&Co'를 설립했다. 얼마 지나지 않아 엠앤코는 미국 디자인계에서 독보적인 시각물을 만들어 내는 디자인 사무실로 주목받았다. 엠앤코의 빠른 성장 배경에는 사회와 디자인계의 아웃사이더였던 칼만의 이력이 긍정적으로 작용했을 것이다.

"항상 어떤 긴장감이 있다. 디자인 교육을 받지 않았던 탓에 다른 이들이 볼 수 없던 방식으로 프로젝트를 바라볼 수 있었다. 학교에서 이루어지는 일종의 정규 교육은 항상 특정한 형식들과 판

에 박힌 해결책들만을 알려 줄 뿐이었다. 내가 끊임없이 시도했던 것은 학교에서 배운 것을 잊어버리자는 것이었다." 이 말에서 알 수 있듯이 칼만은 스스로의 단점을 알고 이것을 오히려 장점으로 발전시킬 줄 알았던 영리한 사람이었다. 주변부 및 '버내큘러 vernacular'에 대한 관심, 활자 사용에서의 파격성, 세련됨보다는 통속적이고 전통적인 성향 등은 시각적인 외형보다는 그 안의 내용을 보다 중시했던 칼만 특유의 감성에서 비롯되었다. 사회학도였던 데이비드 카슨이 전반적인 디자인 흐름에 무지했기 때문에 자신의 감성에 충실한 파격적인 디자인 실험을 감행할 수 있었듯이 칼만에게도 아웃사이더로서의 디자인에 대한 시선은 그 누구도 선불리 시도할 수 없었던 디자인적 파격을 선보일 수 있는 용기를 가져다 주었던 것이다. 그리고 또 하나, 디자인을 전공하지 않았던 그였기 때문에 그는 디자인에 함몰되지 않고 디자인 그 자체를 하나의 언어로서 바라보는 중립적인 태도를 유지할 수 있었다. 디자인은 칼만에게 어디까지나 수단이자 언어에 불과할 뿐 중요한 것은 그것을 통해 어떤 발언을 하는가였기 때문이다.

디자이너 로빈 후드

엠앤코는 거대 자본을 가진 기업체에게는 영악한 회사였고, 돈 없는 밴드나 문화 단체에게는 그들과 뜻을 같이 하고 사회적 약자를 돌보는 순수한 회사였다. 이를 가리켜 스티븐 헬러는 "칼만 스스로도 그 이중 노선을 회사의 전략으로 자랑스럽게 내세웠던 것 같다. 칼만은 기업체 클라이언트를 만날 때는 정장 차림으로, 그 외 문화계 인물을 만날 때는 청바지 등의 편한 차림이었다. 이것은 영리하면서도 전략적이고 이중적이면서도 교묘한 그의 행보였다."고 말한다. 모든 행위에는 이유가 있듯이 엠앤코의 이중성 역시 나름대로 합당한 이유가 있었다.

회사 설립 이후 5년 동안 진행한 프로젝트들을 가리켜 '쓰레기'라고 지칭할 정도로 칼만의 평가는 신랄했다. 그는 대기업에 편승하는 작업만을 했다고 자평했다. 버로우즈Burroughs, 스태트 스토어 Stat Store 등 돈 있는 기업체와의 작업은 어디까지나 클라이언트의 구미에 맞는 팬시하고 멋스럽게 치장한 디자인으로 끝났다. 그 과정에는 클라이언트와 디자이너 간 정반합을 통한 변증법적 협업 모델은 부재했던 것이다. 이러한 자각 이후 칼만은 회사의 크레이티브 디렉터로서 독특한 사업 전략을 펴냈다. "기업체와 같은 돈 많은 클라이언트에게선 돈을 뜯어 와서 돈 없는 클라이언트를 지원했다. 우리는 로빈 후드와 같았다." 그래서 그와 엠앤코 식구들은 한편에선 기업체 일을 지속해 가면서 다른 쪽에서는 음악 및 미술관 등 문화 예술 영역의 비영리 단체를 위해 무료 혹은 저렴한 비용으로 작업해 나갔다. 그 영역 또한 기업체 중심의 그래픽물에서 벗어나 광고, 텔레비전, 잡지, 영화 등 여러 분야로 확장했다.

엠앤코 작업 방식에 전환점을 가져다준 독보적인 작업 중 하나가 토킹 헤즈Talking Heads 밴드를 위한 디자인이었다. 엠앤코의 디자이너 캐롤 보쿠니비츠는 음악 산업에 상당한 인맥이 있었는데, 우연한 계기로 밴드 멤버였던 데이비드 번David Byrne 및 브라이언 이노와 인연이 닿아 이들의 앨범 재킷을 디자인하게 된 것이다. 토킹 헤즈는 오늘날 팝 음악사에 남은 대표 밴드 중 하나지만, 그 당시만 해도 무명에 지나지 않았던 가난한 밴드였다. 첫 앨범을 자신들의 구미에 맞도록 디자인해 줄 상대를 찾던 중 토킹 헤즈는 칼만과 엠앤코를 만나게 되었다. 칼만은 적은 디자인 비용에도 "우리는 이 프로젝트를 위해 태어난 사람들이다."라는 말을 당당하게 내뱉으며 이들의 시각적 아이덴티티를 책임지기로 했다. 1980년 토킹 헤즈가 열망하던 첫 앨범을 발매하게 되었을 때, 앨범 재킷 속 토킹 헤즈의 'A'는 모두 거꾸로 뒤집혀져 있었다. 칼만이 스케치했던 안

이 밴드 맴버의 마음에 들었고 토킹 헤즈의 첫 앨범은 칼만의 디자인으로 대중에게 그 모습을 드러냈다.

앨범 발매와 함께 토킹 헤즈는 일약 컬트 문화의 상징이자 아이콘의 반열에 오르게 되었고, 이후 엠앤코와 칼만은 이들의 후속 앨범 재킷들을 매번 다른 콘셉트로 디자인하면서 밴드가 끈끈한 마니아층을 확보하는 데 한몫했다. 가난한 예술가를 위한 봉사 작업에 지나지 않았지만, 엠앤코와 티보 칼만에게 그 작업은 어떤 다른 작업보다 새로운 문화적 아이콘을 생산해 내는 데 일조했다는 의미가 있었다. 특히 칼만은 토킹 헤즈의 내지 디자인 작업에 깊은 애착을 표현했다. 그는 이성적인 디자인보다는 초현실주의의 자동 기법과 같은 무의식에서 우러나오는 디자인을 추구했다. "음악을 끊임없이 들었다. 그리고는 활자들의 배치에 따라 음악의 내러티브가 어떻게 표현될 수 있는지에 대한 감을 잡았다. 사용된 기술은 왁스와 콜라주 방식pasteup이었다." 이렇게 진행된 토킹 헤즈와의 작업은 1980년 〈Remain in Light〉를 시작으로, 〈Crosseyed and Painless〉(1980), 〈Three Big Songs〉(1981), 〈The Name of This Band Is Talking Heads〉(1982), 〈Speaking in Tongues〉(1983) 등 일련의 앨범 재킷 디자인으로 이어졌다.

토킹 헤즈의 작업을 통해 앤엠코와 티보 칼만이 얻은 것은 디자인에 대한 새로운 개념이었다. 오늘날 이야기되는 일종의 아이덴티티 디자인을 이들은 토킹 헤즈를 위해 시도했다. 그들은 전형적인 디자인 규율을 적용시키지 않았다. 그들의 방식 그리고 그들이 사용한 소재는 디자인 주류가 아닌 디자인 변방의 것이었다. 멋지게 연출한 스튜디오 사진 대신 스톡 사진을 거리낌 없이 사용했으며, 그리드 시스템에 길들여진 활자 배치 대신에 완성도가 떨어지는 활자체를 사용하는가 하면 활자의 글자 사이와 글줄 사이에 대하여 특별한 규율을 두지 않았다. 이미지들도 반듯하고 날카로

운 선으로 그려 낸 것이 아니라 길거리나 도시 구석에서 집어 왔을 법한 것들이었다. 그렇게 해서 만들어진 이미지들은 어딘가 낡아 보이고, 완성도 또한 떨어져 보였다. 사실 많은 디자이너가 당시 엠 앤코와 칼만의 디자인을 "그들의 작업은 디자인이 아니었다non-design. 그들이 적용시킨 타이포그래피는 한마디로 '틀린 것'이었 다."라며 비난했다. 그럼에도 엠앤코의 토킹 헤즈 작업들이 디자인 역사에서 주목받는 이유는 무엇일까? 그것은 '디자인을 통한 디자 인 비판' 때문이다. 전자는 '버내큘러' 혹은 '언디자인'으로 이야기 되는 칼만식 디자인이며, 후자는 디자인 역사에서 주류의 범주로 이야기되는 디자인이다. 그렇다면 티보 칼만과 엠앤코의 1980년 대 디자인 특징은 무엇인가? 그 키워드로 이야기되는 버내큘러의 철학은 무엇을 말하고 있는 것일까?

디자인 vs. 언디자인

디자인 평론가 릭 포이너는 엠앤코를 버내큘러의 챔피언으로 소개 했다. 그는 "버내큘러란 전문 디자이너보다는 일반인에 의해 생산 된 디자인을 말한다. 즉 길거리 안내판, 가게 간판의 레터링, 사회 적인 이벤트를 알리는 포스터 혹은 세일을 알리는 문구들이 그러 하다."라고 설명했다. 또한 칼만의 말을 인용하며 칼만은 버내큘러 디자인이 지니는 '보이지 않는invisible' 속성을 좋아했다고 말했다. 이것은 인공적으로 만들어진 세련됨이 아닌 풍경의 일부분으로서 존재하는 듯한 그런 디자인 혹은 시각적 구어slang, 빈티지 느낌과 같은 오래전 다른 시간대의 느낌을 자아내는 것을 선호했다는 의 미다. 칼만의 말을 인용해보지면, "뭔가 예뻐 보이게 만들려고 하 는 것에 지루함을 느낄 무렵 버내큘러적 접근을 알게 되었다. 1980 년대 초반이었다. 버내큘러가 좋은 이유는 진정성이 있기 때문이 다. 지나치게 많은 필터링의 과정을 거쳐서 더 이상의 열정도 남아

있지 않거나 인간적인 맛이 없는 그런 그래픽 디자인이 나는 싫다. 반면, 버내큘러엔 그런 면들이 남아 있다." 스티븐 헬러와의 인터 뷰에서도 칼만은 무엇인가가 외형적으로 좋아 보이고 아름다워 보이는 것에 대해 불만족스럽다고 했다. 어떤 사람은 이런 그를 가리켜 콤플렉스를 가진 이상하고 삐딱한 인간이라고 할 수 있을 것이다. 디자인이란 행위가 '미화'의 개념이라면 그는 왜 그 목적을 굳이 부인하려는 것일까?

칼만에게 무언가를 멋지게 만들어야 한다는 것은 위선에 가까운 행위였다. 그는 일반적인 디자인에 대한 통념인 '디자인은 세상을 보다 아름다워 보이게 만들어야 한다'는 것을 부정하는 대신 '디자인은 세상을 보다 살기 좋고 흥미롭게 만들어야 한다'는 자신의 디자인 철학을 관철시키고자 했다. 칼만에게 비친 당시의 디자인은 세계 정세와 사회적인 이슈와는 동떨어진 채 오로지 제품의 표면만을 아름답게 수식하는 텅 빈 기호에 지나지 않았다. 또한 디자인을 행하는 과정 자체는 삭제된 채 화려한 결과물만이 찬양받는 디자인계의 풍토 또한 그에겐 불편할 따름이었다. 과정은 삭제되고 오로지 결과물에 대한 찬양만이 존재하고, 그 속에서 고개를 수그린 디자인 비평. 일상의 이야기를 담아내지 못하고 소시민의 소리를 대변할 줄 모르는 디자인계는 상업적으로는 발전했을지언정 정신적으로는 절름발이에 불과했던 것이다. 그래서 그는 1980년대 디자인계의 로빈 후드를 자청했다. 그리고 디자인이 이 세상에서 진정 할 수 있는 것은 무엇인가를 진지하게 질문했고, 그것은 표피적인 시각적 아름다움이 아닌 디자이너의 사회적 참여와 발언 그리고 그에 대한 책임감임을 통찰했다.

토킹 헤즈와의 작업으로 칼만 특유의 디자인 철학을 관철시킨 엠앤코는 여러 작업을 통해 버내큘러 디자인이라고 정의될 수 있는 엠앤코 디자인을 확립시켰다. 그중 대표적인 것으로 1980년대

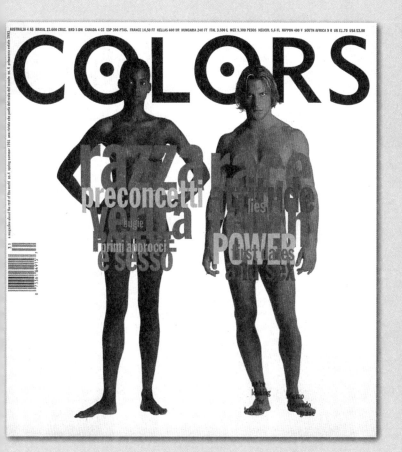

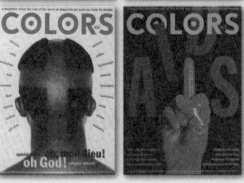

This issue of COLORS is dedicated to this cumulus cloud, named Purnima, which hovered briefly but gallantly over Dortmund, Germany in October 1994, before rejoining the heavenly water cycle to become part of a lemon sherbert in Buenos Aires (page 22)

Questo numero di COLORS è dedicato a Purnima, un cumulo-nembo che nell'ottobre 1994 ha svolazzato allegramente nei cieli di Dortmund, in Germania, prima di ricongiungersi al paradisiaco ciclo dell'acqua e trasformarsi in un sorbetto al limone a Buenos Aires (pag. 22).

Luggage

Beijing Peking

38

Sudan **Sudan**

We have a lot in common: two ears, two eyes,
a silly nose and roughly twenty square
feet (and seven pounds) of skin...

so, what's the difference?

brown skin?
¿piel canela?

BROWN IS THE COLOR of melanin, a pigment produced by a layer of cells called melanocytes, which are found a little beneath the surface of the skin. Everyone has the same number of melanocytes, but the amount of melanin they produce varies from person to person. More melanin means darker skin.

MARRON ES EL COLOR de la melanina, un pigmento producido por una capa de células llamadas melanocitos que se encuentran debajo de la piel. Todos tenemos el mismo número de melanocitos, pero la cantidad de melanina que estos producen varía de persona a persona. Cuanta más melanina más morena es la piel

black skin?
¿piel negra?

MELANIN ABSORBS ultraviolet rays and therefore acts as a natural sunscreen. This may be the reason black skin is common among people from hotter climates. But there are other theories. It's been argued that dark skin either acted as protective coloration in the forest primeval or, because dark colors absorb heat, it allowed our African ancestors to quickly regain normal body temperature after sleeping naked in the cool night air

LA MELANINA ABSORBE los rayos ultravioleta y actúa como protector solar. Esta quizás es la razón por la cual la piel negra se da más en gentes de climas cálidos. Otras teorías aducen que la piel negra sirve de camuflaje en los bosques o selvas. O que por la capacidad de absorber calor, la piel negra permitió a nuestros ancestros africanos recuperar rápidamente la temperatura normal después de haber dormido a la intemperie.

white skin?
¿piel blanca?

WHITE PEOPLE can synthesize vitamin D from sunlight more easily than people with darker skin, but they are much more likely to get skin cancer. Australia, a continent with strong equatorial sunlight that is now largely settled by people of Northern European descent, has the world's highest incidence of skin cancer. One in every 4,000 Australians gets it. Among Australia's Aboriginal population, skin cancer is extremely rare.

LA PIEL BLANCA sintetiza la vitamina D de la luz solar más fácilmente que la piel oscura, pero también es más propensa al cáncer de piel. Australia, un continente poblado en su mayoría por blancos nórdicos y con fuerte sol ecuatorial, tiene la mayor incidencia de cáncer de piel en el mundo. Uno de cada 4.000 australianos contrae cáncer de la piel. Entre los aborígenes, la piel es casi inmune

Tenemos mucho en común: dos orejas, dos ojos, una nariz y cerca de dos metros cuadrados (tres kilos) de piel...

tonces ¿cuál es la **diferencia?**

wax?

¿cera?

orange skin?
¿piel naranja?

EN INGLATERRA se encontro una niña de 14 años que tenía las manos y los pies anaranjados por estar ingiriendo más de 4 litros de soda de naranja a la semana. Igualmente se encontró un niño norteamericano con piel color naranja que, según descubrieron los médicos, comía muchísimos mangos, rices en betacaroteno. La betacarotina es la sustancia que le da el color a zanahorias, naranjas y calabazas, también es un popular ingrediente en las locines autobronceadoras.

IKD a 14-year-old girl
ds and feet had turned
found to be drinking
uarts a week of orange
estine. Similarly, an
n toddler with orange
ought to doctors who
I that his favorite food
one, the chemical that
its, oranges and pump-
pular ingredient in
ing lotions.

very white skin?
¿piel muy blanca?

IT HAS been said that the entire Caucasian race was a genetic mutation caused by interbreeding among people with albinism. In fact, albinism is a hereditary disease resulting from a failure of melanocyte cells to produce pigment. People with albinism have extremely light-colored skin, hair and eyes. They often have poor eyesight and also have a very high risk of skin cancer. One of every 17,000 people on earth has albinism.

SE HA DICHO que la raza blanca es el resultado de una mutación genética por el cruce endogámico entre albinos. El albinismo es una enfermedad hereditaria en la cual los melanocitos no producen pigmentación. Las personas con albinismo tienen la piel muy blanca, el pelo y el ojos y las pestañas. También sufren de la vista y tienen un alto índice de cáncer de la piel. Una de cada 17,000 personas en el mundo tiene albinismo.

asian skin?
¿piel asiática?

EARWAX, which protects and lubricates the aural membranes, may be a more reliable racial indicator than skin color. The world can be divided into two kinds of people: those with sticky earwax and those with dry earwax. Most Africans and Europeans have sticky earwax, while most Asians have flaky earwax, as do many Native Americans.

LA CERA DEL OIDO puede ser un indicador racial determinante. El mundo se puede dividir en dos grupos: los que tienen cera pegajosa y los que la tienen seca. Muchos africanos y europeos pertenecen al primer grupo, mientras que los asiáticos tienen la cera reseca, al igual que muchos indios norteamericanos.

COLORS

what if..?
¿qué pasaría si..?

Queen Elizabeth
La reina Isabel

Michael Jack

are they toys? are they symbols?
are they the things that teach girls and boys
what their roles as adults should be?

what are these

MOROCCO

USA

HONG KONG

CHINA

USA: This water gun shoots up to 30 feet. The water
supply comes from a recycled two-liter soda bottle.
Questa pistola ad acqua americana spara fino a 10 metri
Il serbatoio ricicla un bottiglione per bibite da 2 litri.

USA: Girl's pistol. Pistola per ragazze

HUNGARY

E QUESTA CHE ROBA É? Sono giocattoli? Sono simboli? Sono le cose che INDIA 1980 insegnano ai bambini e alle bambine quali dovrebbero essere i loro ruoli da grandi?

things?

ITALY

ZULU TRIBE

MEXICO: Dolls are for play but can be deeply symbolic. A Mexican woman can acknowledge her husband's infidelity by writing the other woman's name on a whore doll and leaving it on his pillow.
Messico: Le bambole sono un giocattolo ma possono caricarsi di simbolismi. Una donna messicana può far sapere al marito che ha scoperto che la tradisce, lasciandogli sul letto una bambola vestita da puttana, con il nome della rivale scritto sopra.

USA:
Working mother
Madre lavoratrice

GUATEMALA

JAMAICA

rst choose your weapon. At left is
erman-made MP5K machine pistol, one of the
rld's deadliest automatic weapons. It's used at
se range to fire 15 rounds per second. Each
let's entry is the size of a finger, its exit the width
a fist. The MP5K is officially sold only to special
k forces of the police or the military (like SWAT
ams in the USA or the SAS in Great Britain). Street
ngs usually can't get MP5Ks, so they use sawed-off
tguns or advanced machine pistols like Tech-9s and
eli-made Uzis to stay competitive.

right is a broken bottle. It too is effective at close
ge, and it has an advantage over the MP5K: anyone
get one. Gangs without guns often use makeshift
apons like belts, bicycle chains and poison-tipped
ts. In France some gangs use wire cheese-slicers
cellent for slashing and strangling). In Canada, pool
s crack skulls. Filipino gangs pack balisong knives,
d in Nepal gang members wield sickle-shaped kukri
ves. Lit cigarettes are popular among gangs world-
e, but the Guatemalan police also like them as tools
orture. In Los Angeles, USA, cops use Taser guns to
ck and stun suspects with 50,000 volts of electricity.

Prima di tutto scegliti un'arma.
Nella pagina accanto: una mitraglietta MP5K
tedesca, una delle armi automatiche più micidiali
del mondo. Spara 15 proiettili al secondo. Quando
è usata a bruciapelo ogni pallottola lascia un foro d'in-
gresso delle dimensioni di un dito. E uno d'uscita grosso
quanto un pugno. Ufficialmente la MP5K è disponibile
solo alle forze speciali (come i commando SWAT negli
USA o le SAS in Gran Bretagna). Per controbilanciarne
la potenza di fuoco le gang di strada si devono accon-
tentare di fucili a canne mozze, Tech-9 o Uzi israeliane.

A sinistra: un coccio di bottiglia. Nel combattimento
ravvicinato funziona altrettanto bene. E al contrario delle
MP5K tutti possono procurarsene uno. In mancanza di armi
da fuoco le gang si arrangiano spesso con cinture, catene
di bicicletta e freccette avvelenate. In Francia ci sono bande
armate con il fil di ferro che di solito si usa per tagliare il
formaggio (è ottimo per strangolare). In Canada c'è chi
spacca la testa alla gente a colpi di palla da biliardo. Le
bande filippine sono armate di pugnali balisong, quelle
del Nepal di coltelli kukri a mezzaluna. A Los Angeles, USA,
i poliziotti preferiscono invece i "Taser gun" per stordire i
sospetti con le scosse elettriche da 50.000 volts.

C'est bien
ce que nous
pensions.

COLORS 95

una rivista che parla del resto del mondo a magazine about the rest of the world

COLORS

13

warning: this magazine contains no words. start here ▶

attenzione:
in questa
rivista non ci
sono parole.
comincia qui ▶

《컬러즈》 13호 표지 (1995)

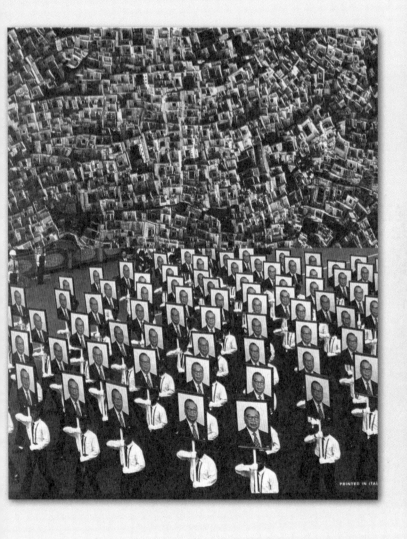

후반 진행되었던 레스토랑 플로렌트Restaurant Florent가 있다. 칼만 스스로가 성공적인 작업 중 하나라고 자평하는 레스토랑 플로렌트는 엠앤코 철학을 보여 주는 본보기였다. 여기에는 클라이언트와의 성공적인 커뮤니케이션뿐만 아니라 단순한 시각물 작업에도 문화를 만들어 나가고자 하는 칼만의 의지가 또한 수용되어 있었기 때문이다.

레스토랑 플로렌트는 토킹 헤즈와 마찬가지로 엠앤코의 가난한 클라이언트 중 하나였다. 소박하고 사람들에게 편안하게 느껴지는 것이 레스토랑의 콘셉트였던 만큼 칼만은 이를 반영하여 디자인했다. 일반적으로 디자이너가 선호하는 완성도 높은 활자체 사용을 과감하게 버리고, 뉴욕을 상징하는 여러 다양한 아이콘을 이용하여 명함을 디자인한 칼만은 레스토랑 플로렌트의 핵심을 버내큘러에서 찾고자 했다. 시간의 때가 끼고 정교하지 못한 도구를 사용하며 큰돈이 들지 않은 것을 버내큘러의 특징으로 본 칼만은, 뉴욕에 있는 스페인 할렘에 있는 보데가Bodega 간판이나 이동식 아이스크림 판매대에 그려진 그래픽물을 그 예로 들었다. 그 결과 레스토랑 플로렌트는 그 레스토랑이 속해 있는 지역의 특성을 아이콘으로 자연스럽게 녹여내 디자인되었다. 이는 레스토랑 주인인 플로렌트 모렐레Florent Morellet의 요구를 충족시키기에 충분했다. "가능하다면 디자인이 필요 없는 식당을 열고 싶었다. 이미 오래전부터 있는 것 같아 보이고 또한 계속 있을 것만 같은 그런 곳 말이다. 성공하는 레스토랑의 가장 중요한 첫 번째 요소는 좋은 음식과 합당한 가격이다. 그리고 두 번째는 가정집의 느낌과 집 안에 있는 듯한 그런 편안함이다." 이렇듯 인공적인 꾸밈새보다는 있는 그대로의 모습을 보여 주고자 했던 레스토랑 주인 모렐레는 칼만과 엠앤코와의 성공적인 궁합으로 그 어떤 레스토랑보다 내실에 충실한 레스토랑 아이덴티티를 만들 수 있었다.

디자인 노블레스 오블리주

'사회를 위한 디자인'에 대한 칼만의 입장은 시간이 흐를수록 보다 단호해졌다. 그리고 이러한 그의 태도는 마침내 디자인 커뮤니티 안에서도 드러나기 시작했다. 1989년 밀턴 글레이저와 공동으로 주최한 컨퍼런스에서 칼만은 기업 중심과 상업적인 디자인에 대한 의문을 제시하고 이를 나누고자 했다. 그는 AIGA 포스터의 앞면에 프로그램을 인쇄하고 뒷면에 '디자인의 윤리를 위한 조사The Search for an Ethos of Design'라는 제목으로 디자이너의 윤리관을 묻는 설문을 실시했다. 여섯 가지 질문을 통해 디자인이 과연 돈을 버는 수단이 되어야 하는지, 디자인에서의 비양심적인 문구가 허용될 수 있는지 등을 물으면서 당시 경제 부흥과 상업화의 열기 속에서 그 하수인 역할로 톡톡한 재미를 보았던 디자이너를 질책했다. 1989년 컨퍼런스는 결과적으로 디자이너의 사회적 책임과 당시 상업주의로 치닫던 1980년대 디자인계에 자성의 기회를 가져다주었다는 점에서 의미가 있었다. 그러나 정작 컨퍼런스 당시 디자이너들은 찬반 의견으로 갈려 있었고, 티보 칼만은 폴라 쉐어Paula Scher로부터 당신 스스로 먹고사는 수단을 욕하지 말라는 훈계까지 들어야 했다. 디자인을 통해 생계를 이어 가고 또한 성공을 거머쥔 그가 디자인계를 욕하고 있음에 폴라 쉐어는 격분했던 것이다.

 칼만의 자각과 의문은 1990년 조 더피Joe Duffy와의 논쟁으로 이어졌다. 1989년 기업가 마이클 피터스Michael Peters에게 더피 디자인 그룹Duffy Design Group이 인수된 뒤, 이들은《월 스트리트 저널 Wall Street Journal》에 기업체를 대상으로 한 광고를 실었다. '미술대학 출신이 MBA 출신으로 메워진 회의장보다 더 잘할 수 있는 것이 무엇인가'라는 자극적인 카피로 시작했던 이 광고는 그야말로 전형적인 디자인 회사 광고로서, '우리는 당신들의 제품이 잘 팔릴 수 있도록 멋지게 디자인할 수 있다'라는 메시지를 전면에 내세웠

다. 자본의 요구에 부합하고 내용보다는 형식에 치중한 시각적 화려함을 통해 대중을 기만한다는 인상을 받았던 칼만은 결국 더피와 논쟁을 벌이게 되었다. 그 결과는 무승부였으나, 나중에 칼만은 스티븐 헬러와의 인터뷰에서 결국 기업체를 위해 디자인을 해 왔던 자신도 더피와는 큰 차이가 없었음을 인정했다. 문제는 어떤 이는 그런 디자인에 전혀 거리낌이 없는 반면 어떤 이는 양심의 가책을 느끼며 꽤 불편해한다는 동전의 양면과도 같은 차이였다.

궁극적으로 칼만은 날로 비중과 역할이 커지고 있는 디자인이 역으로 이 사회를 위해 진정으로 무엇을 할 수 있는가를 끝없이 되묻고 싶었다. 사회적 역할도 커진 만큼 디자인계도 노블레스 오블리주의 철학이 필요하다고 생각한 것이다.

인류학적 오디세이, 《컬러즈》

기존 디자인에 흥미를 느낄 수 없게 된 칼만은 점차 관심 영역을 영상, 텔레비전 등 다른 시각 매체 쪽으로 돌렸다. 그리고 1980년대 후반 새로운 디자인적 전환점을 가져다준 잡지 아트디렉터로서의 길이 열리게 되었다. 미술 잡지 《아트포럼Artforum》(1987-1988)의 아트디렉터를 시작으로, 앤디 워홀이 창간했던 《인터뷰Interview》(1989-1991)의 크리에이티브 디렉터를 맡게 되었다. 이때 편집자 잉그리드 시치Ingrid Sischy와의 만남을 통해 사진, 즉 이미지를 읽고 해석하는 법을 배우게 되고, 이것은 후에 칼만이 디렉팅한 《컬러즈》 잡지를 성공시킬 수 있는 발판이 되었다. 시치와의 작업을 통해 얻은 성과에 대해 칼만은 다음과 같이 말했다. "대부분의 그래픽 디자이너는 사진을 보면 어떤 그래픽적인 것만을 생각한다. 예를 들자면, 사진의 테두리 등을 어떻게 처리할 것인가 같은 문제 말이다. 그 반면에 뉴욕 현대미술관에서 오랜 경험을 쌓은 시치는 사진 앞에서 차분하게 사진을 조용히 들여다보는 법을 알려주었다. 10분

동안 한 장의 사진 앞에 서 있으면서 나는 사진 안에서 감정과 정신을 읽어 내는 법을 알게 되었다."

　이렇게 칼만은 사진에 대한 새로운 눈을 뜨게 되고, 《아트포럼》에 이어 《인터뷰》에서 사진을 읽고 배치하는 법을 실험했다. 그 결과는 시원하고 간결하면서도 힘 있는 지면 디자인으로 드러났다. 과감한 크로핑, 저돌적인 인물 사진 등을 특징으로 한 《인터뷰》는 칼만 특유의 간단명료한 타이포그래피와 어울리면서 잡지의 강렬한 시각적 아이덴티티를 만들어 냈다. 특히 《인터뷰》에서 그는 사진 사용과 배치에 여유롭고 과감한 자세를 일관되게 유지했다. 그는 텍스트 없이 사진 이미지만을 펼침면에 배치하는가 하면 카피 혹은 제목을 통해 사진의 의미가 보다 풍부해지고 다양하게 해석될 수 있도록 지면을 디자인했다. 내부 반성과 비판보다는 침묵으로 일관하고 있던 디자인계에 불편한 혼란을 야기시킨 디자인계의 반항아였던 그는 잡지를 통해 새로운 길을 모색해 나갔다. 그러나 여전히 그의 이상이자 포부였던 '세상을 위해 무엇을 할 수 있는가'에 대한 해답은 잡지 세계에서도 얻을 수 없었다. 그의 역할은 여전히 시각적인 층위에만 머물러 있고, 내용에 대한 권한은 없었기 때문이다. 이런 그에게 행운의 여신이 찾아왔다. 1990년 베테통사의 사외보 잡지 《컬러즈》의 디자인 의뢰가 바로 그것이다.

　《컬러즈》를 함께 만들어 나갈 파트너를 찾고 있던 올리비에로 토스카니는 엠앤코에 찾아가 칼만에게 《컬러즈》 제작에 함께할 것을 의뢰했다. 이에 대해 편집자의 권한을 부여해 달라는 칼만의 요구가 수용되면서 《컬러즈》는 티보 칼만을 편집장으로, 올리비에로 토스카니를 크리에이티브 디렉터로 두고 13회에 걸친 항해를 시작했다. 1990년 가을부터 작업을 시작한 칼만은 1993년 엠앤코를 닫기까지 뉴욕에서 총 다섯 권의 《컬러즈》를 제작했고, 이후 로마로 건너가 나머지 여덟 권을 만들었다. 올리비에로 토스카니의 목

소리도 후원사인 베네통의 목소리도 아닌, 티보 칼만 자신의 목소리가 되었으며 10여 년간의 디자인에 대한 고민 끝에 사회적 발언을 할 수 있는 디자인을 칼만은 드디어 시도할 수 있게 된 것이다.

오랜 시간 동안 다져진 그의 포부 때문이었을까. 첫 호부터 《컬러즈》는 이미지나 텍스트 측면에서 모두의 관심을 끌기에 충분했다. 이미지는 도발적이다 못해 충격적이었으며, 전 세계를 관통하는 주제와 소재들은 《컬러즈》가 표방하는 '(당신이 누구든 간에) 당신의 문화만큼이나 우리의 문화도 중요하다(우리가 누구든 간에)'라는 문화 상대주의적 관점을 그대로 담아냈다.

《컬러즈》는 그 자체가 세계의 공통 주제가 한곳에 집결된 '인쇄된 지구촌'이자 '현대 인류학'이었다. 인종, 섹스, 먹거리 등의 주제를 통해 지구촌에 사는 다양한 사람들의 다르면서도 같고, 같으면서도 다른 모습들이 적나라하게 표현되었다. 그리고 이러한 복잡다단한 지구촌의 문제들을 즉물적인 사진들, 사진과 카피의 결합, 정보 그래픽의 활용 등 명료한 시각 언어로 풀어 나갔다. 특히 칼만은 《컬러즈》 특유의 사진 사용 방식을 통해 주제 전달을 명확하게 했다. 사진을 언어로 생각했던 그에게 사진만큼이나 좋은 공통 언어는 없었기 때문이다. 기존의 잡지가 글 중심이었다면 그는 시각 언어라는 사진 한 장 한 장을 하나의 문장이나 단어로 이해시켰다. 그렇게 해서 독자가 텍스트를 읽지 않고서도 주제의 핵심을 간파할 수 있도록 했다. 이는 《컬러즈》가 지구촌의 15세에서 25세까지의 젊은 청소년을 겨냥했던 잡지라는 점에서 세계 공통 언어인 사진을 통해 쉬운 이해를 의도하고자 했던 칼만의 편집 그리고 디자인 철학이 반영된 것이라 볼 수 있다. 실제로 《컬러즈》에서 칼만은 주제를 효과적으로 전달하고 모든 일을 쉽게 이해할 수 있도록 디자인 및 사진에 대한 자신만의 확고한 관점을 유지했다. 그의 디자인 철학은 장식은 최대한 배제한 채 가능한 한 명료하고 정확

하게 정보를 전달하는 것이었으며, 사진 선택에서는 명료함과 간결함을 기준으로 제시했다. 그리고 이러한 그의 작업 철학은《컬러즈》의 마지막 호인 13호에서 절정에 이르렀다.

많은 이가 칼만 최고의 업적이라고 칭송하고 릭 포이너는 인류학적 오디세이라고까지 평한《컬러즈》13호는 텍스트 없이 오로지 사진으로만 주제를 전달한다. 여기에서 그가 꾀한 것은 독자들이 사진 한 장 한 장을 주의 깊게 바라보고 그 숨은 뜻을 해독해 내는 것이었다. 텍스트가 없던 만큼 칼만에게 사진 배열만큼이나 중요했던 것도 없었다. 병치, 반복, 줌인과 줌아웃, 크로핑 등 다양한 사진 디자인 기술을 녹여 낸 이 한 편의 인류학적 사진 보고서는 페르난도 구티에레즈Fernando Gutierrez의 정갈하고 질서 정연한 그리드 디자인으로 보다 탄탄한 시각 매체로 탄생할 수 있었다.

평화로워 보이기만 하는 태양계 지구의 모습에서 시작하는 13호는 점차 인류 삶의 구석구석을 비추기 시작한다. 그 비춤은 인간사의 암흑과 욕망을 들춰내는 메스와 같은 것으로서 전쟁, 식탐, 성, 폭력에서부터 인류 문화권의 다양한 모습들, 즉 추하면서도 아름답고 아름다우면서도 추한 지구촌을 거리낌 없이 보여 준다. 지구촌의 면면이 티보 칼만의 사진 전략에 의해 발가벗겨지는 순간들이다. 그리고 잡지는 인간의 세포 사진으로 끝난다. 지구촌의 거시적이고 미시적인 극단 사이를 오가는 격정적인 인간 드라마를 하나의 작은 세포 이미지로 마무리한 칼만의 전략에서 우리는 한낱 수많은 세포로 이루어진 동일한 인물임을 깨닫고 그리고 태양계의 일부분에 사는 '다르면서도 같고 같으면서도 다른'《컬러즈》고유의 메시지를 접할 수 있다.

《컬러즈》를 통해 한편에서는 저자로서의 디자이너상이 가능함을 보여준 칼만은 상업화 시대 속에서도 디자이너가 정치적인 메시지를 스스로 생산하고 전달할 수 있음을 보여주었다. 또

한 그 수단으로서 잡지는 디자이너의 발언을 가능하게 하는 '무기'로서 기능할 수 있음을 입증했다. 1960년대에는 학생 운동을 통해, 1980년대에는 디자인 커뮤니티에 대한 자성 촉구와 문화 약자를 위한 디자인을 통해, 그리고 1990년대는《컬러즈》를 통해 칼만이 보여 주었던 디자인 저변을 확대하기 위한 부단한 노력. 칼만은 1999년 림프암으로 세상을 뜰 때까지 디자인계의 영원한 아웃사이더이더이자 '양심 폭탄'이었다.

반항 속에 스며든 따스한 미소
1995년 9월 건강 악화로 더 이상 작업이 불가능해진 칼만은 가족과 함께 다시 뉴욕으로 돌아왔다. 이미 기존 디자인계와 디자인 개념에 회의를 느낀 그는 디자인 컨설턴트로서 인생의 새로운 막을 시작했다. 맨해튼 거리의 리디자인, 휘트니뮤지엄Whitney Museum의 전시 디자인 및 반스앤노블과 비트라인터내셔널Vitra International의 문화 관련 프로젝트 등에 관여하면서 전시, 공간 그리고 환경 등을 아우르는 새로운 디자인 인생을 시작한 것이다. 엠앤코를 접었을 때부터 상품을 팔기 위한 디자인을 포기했던 그는 새로운 뉴욕 생활에서 메시지와 문화를 창출할 수 있는 도시 및 전시 디자인에 적극 관여했다.

　　삶 전반에 걸쳐 보다 좋은 세상을 만들고자 했던 시대의 반항아였지만 칼만은 그 가운데서도 유머를 잃지 않았다. 엠앤코에서 디자인에 대한 회의가 들 무렵에도 그는 매년 성탄절 선물을 통해 유쾌하면서도 양심을 찌르는 '디자인 행위'를 계속했다. 기발한 상품들을 개발하여 디자인을 통해 사회 풍자를 시도했던 것이다. 하나의 예로 도시락이 있다. 그는 도시락을 만들어 주변 사람들에게 선물로 주었다. 이 도시락을 받은 이들은 선물이라는 측면에서 고맙고 즐거운 한편 '뉴욕의 부랑자를 위해 나눠 주라'는 메시지의 도

시락을 받고는 사회적 참여와 봉사를 요구하는 칼만의 행동 지침에 숙연해지곤 했다. 심지어 도시락 안에는 이들을 위해 기부를 하라는 의미에서 20달러 지폐가 들어 있기도 했다. 성탄절이 사실상 본래의 취지와 의미를 잃고 디자이너 또한 각종 성탄절 특수 상품들을 디자인하고 있을 때 칼만은 비범한 발상으로 퇴색해가는 성탄절의 의미와 디자인의 비양심적 행위에 허를 찔렀던 것이다. 유쾌하지만 슬픈 한 편의 블랙 코미디가 매해 만들어졌던 셈이다.

이런 블랙 코미디의 디자인을 하는 와중에도 칼만은 발칙한 상상력을 통해 다양한 제품 디자인에도 손을 댔다. 우산 밑에 그려진 청명한 하늘, 기존의 시계 기능을 뒤엎은 시계 등 일련의 제품 디자인에서 보여지는 그의 해학과 재기발랄함은 그를 단순히 디자인계의 '나쁜 아이bad boy'로만 볼 수 없음을 시사한다. 오히려 그는 그 누구보다 누구나 동등하고 평화롭게 자신의 주권을 누리며 살 수 있는 세상이 오기를 꿈꾼 따스한 감정의 소유자였다. 아마도 그가 그의 삶 내내 아웃사이더이자 저항적인 인간으로 낙인찍힐 수밖에 없었던 이유는 세상에 대한 그의 꿈이 지나치게 이상적이어서일지도 모른다. 예나 지금이나 현실은 꿈꾸는 자에게는 차갑기 때문이다. 저항적이라고 할 수 있는 칼만에 대한 세상의 태도와 평가는 그의 태도가 만들어 낸 것이 아니라 그를 수용할 수 없었던 현실주의자와 자본에 어쩔 수 없이 기생하며 살아갈 수밖에 없는 대다수의 디자이너가 만들어낸 것은 아닐까 추측해 본다.

그렇다면 21세기 초를 살아가는 지금, 티보 칼만이 살았던 1980-90년대보다도 더 자본이 중심이 되는 이 시대에 우리는 그에게서 무엇을 얻을 수 있을까? 디자이너의 사회적 책임은 여전히 허무맹랑한 소리가 아닐까? 칼만은 오늘까지도 유효한 서바이벌 비법 하나를 던지고 있다. "문화와 디자인이 더 두둑한 지갑을 만들기 위한 것이 아니라 미래를 창조하는 것이라고 이해하는 매우

소수의 괴짜 기업인들이 있다. 그들은 부가 하나의 수단이지 목적
이라고 생각하지 않는다. 아마 상황이 조금 달랐다면 그들은 당신
과 같이 창조적인 괴짜들이 되었을지도 모른다. 나를 믿어 달라. 그
런 사람들은 아직도 이 세상에 존재하고 그들을 찾으면 잘 대해 주
길 바란다. 그래서 그들의 돈으로 이 세상을 바꿔 보도록 하자." 이
것은 칼만이 자본주의 시대를 살아가는 디자이너에게 내리는 처방
전이리라.

이 모든 혼돈 속에서도 단 하나 확실한 게 있지.
그건 고도가 오기를 우린 기다리고 있다는 거야.

사무엘 베케트Samuel Beckett
『고도를 기다리며En attendant Godot』 중에서

도판 목록

이 책에 실린 이미지들은 저작권자의 허락을 받아 다음 책에서 스캔해 실었다.
일부 허락받지 않은 이미지들에 대해서는 출간 이후에도 저작권자의 확인을 위해
최선을 다할 것이며 반드시 이를 명시할 것이다.

Alexey Brodovitch
p. 22: Roy Stevens
Purcell, Kerry William, 『Alexey Brodovitch』, Phaidon Press, 2002

Otto Storch
p. 70: www.adcglobal.com

Herb Lubalin
p. 112: 사진가 알 수 없음
Snyder, Gertrude & Peckolick, Alan, 『Herb Lubalin: art director, graphic
designer, and typographer』, R. Silver Associates, 1985

Willy Fleckhaus
p. 160: 사진가 알 수 없음
Koetzle, Hans-Michael, 『Willy Fleckhaus』, Klinkhardt & Biermann, 1997
——, 『Twen: Revision einer Legende』, Münchner Stadtmuseum, 1995
Unseld, Siegfried, 『Der Marienbader Korb』, Suhrkamp Taschenbuch, 1980

Peter Knapp
p. 210: Bruno Jarret
Bauret, Gabriel, 『Peter Knapp』, Editions du ChêneHachette Livre, 2008

George Lois
p. 262: 사진가 알 수 없음
Lois, George, 『Art of Advertising: George Lois on Mass Communication』, H. N.
Abrams, 1977
——, 『Covering the 60s : George Lois, the Esquire era』, Monacelli Press, 1996
——, 『Celebrity: My Angling and Tangling with Famous People』, Phaidon, 2003
p. 314: 사진가 알 수 없음
Jones, Terry (ed.) 『Smile i-D : fashion and style : the best from 20 years of i-D』,
Taschen, 2001

438

Neville Brody

p. 356: © Research Studios / Annie Collinge

Brody, Neville, 『The Graphic Language of Neville Brody』, Thames and Hudson, 1988

Wozencroft, Jon, 『The graphic language of Neville Brody, 2』, Universe, 1994

David Carson

p. 402: 사진가 알 수 없음

Blackwell, Lewis, 『The End of Print: The Grafik Design of David Carson, 2nd ed.』, Laurence King, 2000

Tibor Kalman

p. 446: Maira Kalman

Hall, Peter and Beirut, Michael, 『Tibor Kalman: Perverse Optimist』, Booth-Clibborn Editions, 2000

Kalman, Maira, 『Colors: Tibor Kalman's Issues 1-13』, Thames & Hudson, 2002

439

참고 문헌

공통

Beirut, Michael et al, (eds.) 『Looking Closer 3: Classic Writings on Graphic Design』, Allworth Press, 1999
Crowley, David, 『Magazine Covers』, Mitchell Beazley, 2005
Fujimoto, Jasushi, 『The 10 Influential Creators for Magazine Design』, PIE Books, 2007
Heller, Steven, 『Merz to Emigre and Beyond: Avant Garde Magazine Design of the Twentieth Century』, Phaidon Press, 2003
Heller, Steven and Vienne, Veronique (eds.) 『The Education of an Art Director』, Allworth Press, 2006
Hillman, David & Paccinoti, Harry, 『Nova』, Pentagram, 1993
Hurlburt, Allen, 『Photographic Design』, WatsonGutpill, 1983
Jubert, Roxane, 『Typography and Graphic Design』, Flammarion, 2006
Kinross, Robin, 『Modern Typography, 2nd ed.』, Hyphen Press, 2004
McLean, Ruari, 『Magazine Design』, Oxford UP, 1969
Meggs, Philip B., 『Meggs' History of Graphic Design, 4th ed.』, John Wiley & Sons, 2006
Moser, Horst, 『Surprise Me』, Mark Batty Publisher, 2003
Poynor, Rick, 『Communicate: Independent British Graphic Design since the Sixties』, Laurence King, 2004
『No More Rules: Graphic Design and Postmodernism』, Yale UP, 2003
Remington, R. Roger, 『American Modernism: Graphic Design 1920 to 1960, Laurence King』, 2003
Remington, R. Roger and Hodik, Barbara J, 『Nine Pioneers in American Graphic Design』, MIT, 1989
SPD, 『Solid Gold: 40 Years of Award winning Magazine Design from the Society of Publication Designers』, Rockport Publishers, 2005
Zappaterra, Yolanda, 『Art Direction and Editorial Design』, Abrams Books, 2008
김민수, 『필로디자인』, 그린비, 2007
리처드 홀리스, 문철 옮김, 『그래픽 디자인의 역사』, 시공사, 2000
릭 포이너, 박성은 옮김, 『릭 포이너의 비주얼 컬처 에세이』, 비즈앤비즈, 2008
스기우라 고헤이 엮음, 박지현 외 옮김, 『아시아의 책, 문자, 디자인』, 한국출판마케팅연구소, 2006
스티븐 헬러, 카렌 포메로이, 강현주 옮김, 『디자이너, 세상을 읽고 문화를 움직인다』, 안그라픽스, 2001
윌리엄 오웬, 이옥수 옮김, 『매거진+현대편집디자인』, 예경, 1995

크리스 포그스, 김영주 옮김, 『매거진 디자인』, 안그라픽스, 2000

R. 스미스 슈네만 엮음, 한인규 옮김, 『사진 커뮤니케이션』, 기다리, 1993

graphic design 100. March 1986 Spring.

www.adcglobal.org

www.aiga.org

www.hellerbooks.com

인용

존 버거, 이희재 옮김, 『말하기의 다른 방법』, 눈빛, 2004

1부

Alexey Brodovitch

Gabriel Bauret, 『Alexey Brodovitch』, Assouline, 1999

Grundberg, Andy, 『Brodovitch』, H.N. Abrams, 1989

Parr, Martin & Badger, Gerry, 『The Photobook: A History, volume 1』, Phaidon, 2004

Purcell, Kerry William, 『Alexey Brodovitch』, Phaidon Press, 2002

이정선, 『새로운 편집디자인의 개척자: 알렉세이 브로도비치』, 디자인하우스, 2000

Otto Storch

Coates, Matt, 「Designer Profile: Otto Storch at McCall's」

Heller, Steven, 「Otto Storch, 86; Helped Transform Magazine Design in the 50's」, 《NY Times》, October 11, 1999

Hiromu, Hara, 「Editorial Design of McCall's magazine」, 《그래픽 디자인 8》, July 1962, pp. 55-63

「PioneersOtto Storch」 《Communications Arts》, 2001, Vol. 43, No. 2, pp. 146-148

2부

Herb Lubalin

Berry, John D., 『U&lc: Influencing Design and Typography』, Mark Batty Publisher, 2005

Nishio, Tadahisa, 「Dialogue with Harb Lubalin」, 『Idea』, 2008. 7, pp. 370

Snyder, Gertrude & Peckolick, Alan, 『Herb Lubalin: art director, graphic designer, and typographer』, R. Silver Associates, 1985

Heller, Steven, 「Herb Lubalin: Rule Basher」 on www.itcfonts.com

송성재, 『디자인 아방가르드: 허브 루발린』, 디자인하우스, 2004

Willy Fleckhaus

Heller, Steven, 「Willy Fleckhaus」, 《Graphis》, No. 249, MayJune, 1987

Koetzle, HansMichael, 『Willy Fleckhaus: Deutschlands erster Art Director』, Klinkhardt & Biermann, 1997

———, 『Twen: Revision einer Legende』, Münchner Stadtmuseum, 1995

———, 「Das Geheimnis der Doppelseite.」 《Phototechnik International》, NovDez. 6/95, pp.42-29

———, 「Monatliche Provokation」 Börsenblatt, 31. Jan. 1997, No. 9, pp. 16-17

Unseld, Siegfried, 『Der Marienbader Korb』, Suhrkamp Taschenbuch, 1980

Peter Knapp

Bauret, Gabriel, 『Peter Knapp』, Editions du ChêneHachette Livre, 2008

DuboisJallais, Denise & Le Brun, Annie, 『Peter Knapp: Photo d'Elles, Temps de Pose: 1950-1990.』, Editions Camera Obscura, 1993

Koetzle, HansMichael, 「Peter Knapp: Mir ging es nicht um einen Stil.」《Leica World》 1/98, pp. 20-27

George Lois

Homas, John 「Ad Behavior」, 《New York》, Feb 24, 2003

Lois, George, 『Art of Advertising: George Lois on Mass Communication』, H. N. Abrams, 1977

———, 『Celebrity: My Angling and Tangling with Famous People』. Phaidon, 2003

———, 『Covering the 60s : George Lois, the Esquire era』. Monacelli Press, 1996

「George Lois」 December 2007, www.metropolismag.com

University of Texas School of Advertising site. 「The Always Colorful George Lois.」

조지 로이스, 김광규, 김준교 옮김, 『빅 아이디어란 무엇인가?』, 정보여행, 1994

3부

Terry Jones

Jones, Terry, 『Instant Design: A Manual of Graphic Techniques』, Architecture Design and Technology Press, 1990

Jones, Terry (ed.) 『Smile i-D : fashion and style : the best from 20 years of i-D』, Taschen, 2001

Heller, Steven, 「Defining Style, Making iD: An Interview with Terry Jones.」, March 15, 2006 on www.aiga.com

Mackintosh, Hamish, 「Talk time: Terry Jones」, 《The Guardian》, Sep 1 2005

Walters, John L., 「Terry Jones」, 《Eye》, Issue 66

「Terry Jones」 on www.hintmag.com

Neville Brody

Brody, Neville, 『The Graphic Language of Neville Brody』, Thames and Hudson, 1988

Shaughnessy, Adrian, 「Profile Neville Brody.」《Grafik》 122, pp. 16-25

Wozencroft, Jon, 『The Graphic Language of Neville Brody, 2』, Universe, 1994

Zelenka, Pavel, 「What Now?」《Typo 10 Serpen》, 2004, pp. 14-19

「Brody Goes Home.」, 《Creative Review》, Sep 2005, pp. 19-20

David Carson

Blackwell, Lewis, 『The End of Print: The Grafik Design of David Carson, 2nd ed』, Laurence King, 2000

Carson, David, 『Fotografiks』, Text by Philip B. Meggs, Gingko Press, 1999

──, 『trek』, Gingko press, 2003

Neuman, Chad, 「An Interview with David Carson」 November 8, 2007 on www.layersmagazine.com

Vit, Armin, 「David Carson」, 《Speak up》 Nov 12, 2003

Tibor Kalman

Cullen, Moira, 「Colors」 eye 63, www.eyemagazine.com

Farrelly, Liz, 『Tibor Kalman: Design and Undesign』, The Ivy Press, 1998

Hall, Peter and Beirut, Michael, 『Tibor Kalman: Perverse Optimist, BoothClibborn』 Editions, 2000

Heller, Steven, 「Tibor Kalman on Social Responsibility」

Kalman, Maira, 『Colors: Tibor Kalman's Issues 1-13』, Thames & Hudson, 2002

이원제, 『디자인으로 세상을 발가벗기다: 티보 칼만』, 디자인하우스, 2008

찾아보기